视觉策略助推服务设计

——VI 高手之路

杨君宇　赵天娇　张赫晨　著

清华大学出版社
北京

内 容 简 介

本书提出了"从服务设计的视角提升视觉传达的效果，以 VI 设计为载体传达服务设计意识"这一基本思路，以服务创新、视觉策略和实践论证为基础框架，以视觉策略为主线，整合视觉传达设计、交互设计、设计心理学、服务设计等多学科内容，并实现不同内容的融会贯通，为 VI 助推服务设计的融合提供了思路与解决方案。全书分为 3 篇，共 9 章，介绍了将意蕴视觉化、将信息视觉化、将视觉识别进行开发——VI 设计、服务设计理念传达、服务设计的视觉化思考、有思维的 Logo、小型国际会议形象服务设计、小环境中的丰富视觉、校园内的设计展览等内容。

本书图文并茂，秉承了基础知识与实例相结合的特点，其内容简单易懂、结构清晰、实用性强、案例经典，适合于服务视觉化设计人员、大中院校师生及服务视觉化培训人员使用，同时也是设计爱好者的必备参考书。

图书在版编目(CIP)数据

视觉策略助推服务设计：VI高手之路 / 杨君宇，赵天娇，张赫晨著. —北京：清华大学出版社，2020.6
ISBN 978-7-302-55359-5

Ⅰ. ①视… Ⅱ. ①杨… ②赵… ③张… Ⅲ. ①视觉设计 Ⅳ. ①J062

中国版本图书馆CIP数据核字(2020)第071666号

责任编辑：陈立静

封面设计：赵　巍　赵铭煊

责任校对：吴春华

责任印制：沈　露

出版发行：清华大学出版社

　　　　　网　　　址：http://www.tup.com.cn, http://www.wqbook.com
　　　　　地　　　址：北京清华大学学研大厦 A 座　　　　邮　　编：100084
　　　　　社 总 机：010-62770175　　　　　　　　　　邮　　购：010-62786544
　　　　　投稿与读者服务：010-62776969, c-service@tup.tsinghua.edu.cn
　　　　　质量反馈：010-62772015, zhiliang@tup.tsinghua.edu.cn

印 装 者：三河市铭诚印务有限公司

经　　销：全国新华书店

开　　本：203mm×260mm　　　印　　张：23.25　　　字　　数：506 千字

版　　次：2020 年 6 月第 1 版　　　印　　次：2020 年 6 月第 1 次印刷

定　　价：98.00 元

产品编号：080780-01

序

我们面对的这个世界，是一个飞速发展、竞争日趋激烈的世界！

经济的全球化发展，企业之间的竞争已经不仅仅停留在某些个别方面或者单一层面上的传统意义上的竞争，而是从个别或者局部的产品竞争、价格竞争、技术竞争、资源竞争等转向了企业形象及其整体实力的竞争。塑造良好的为社会大众所认可的企业形象，对于身处 21 世纪的企业尤为重要。谁能够在强手如林的竞争中把良好的企业形象树立起来，为广大消费者所认同，谁就能够立于不败之地。

从读研到工作之后的一段时间内，我做了一些企业形象策划与设计项目，包括理念识别、企业识别和视觉识别，师从著名艺术家周旭教授，他曾编著过《企业形象设计》一书，对企业形象设计有一定的理解。时过境迁，随着信息时代的飞速发展，用户体验、服务设计、创新设计、大数据、物联网、人工智能等思想、技术层出不穷，对企业形象设计提出了新的机遇与挑战，企业形象在新时代有了新的内涵、形式和传播渠道。

在服务经济时代，产品（物质产品与非物质产品）与服务已经融为一体。服务设计通过服务规划、产品设计、视觉设计和环境设计来提升服务的易用性、满意度、忠诚度和效率，向用户提供更好的体验，为服务提供者和服务接受者创造共同的价值。它是一个系统的解决方案，包括服务模式、商业模式、产品平台和交互界面的一体化设计，是信息与沟通技术、设计学、心理学、社会学、管理学及市场营销等学科的交叉研究领域。以用户为中心、共同创造、价值共享是服务设计的核心思想。视觉设计是服务设计的基础和重要内容之一。

如何将视觉设计提升到 VI(Visual Identity，视觉形象识别）层面，通过视觉设计来提升服务的识别性和质量，塑造独特的品牌形象和企业形象，是当下值得研究的一个新课题。

本书提出了"从服务设计的视角提升视觉传达的效果，以 VI 设计为载体传达服务设计意识"这一基本思路，以服务创新、视觉策略和实践论证为基本框架，以视觉策略为主线，整合视觉传达设计、交互设计、设计心理学、服务设计等多学科内容，并实现不同内容的融会贯通，为 VI 助推服务设计的融合提供了思路与解决方案，值得品鉴。

当今世界，风云际会。置身于伟大变革中的企业，应把握机遇，迎接挑战，跨界融合，永续创新，通过新的理念、产品和服务的提升来引导、激发全体员工的责任感和使命感，提升企业的无形资产，塑造新时代的企业新形象。

罗仕鉴，博士，浙江大学教授，博导

教育部青年长江学者 (2018)

中国工业设计协会用户体验产业分会理事长

中国人工智能学会理事，智能创意与数字艺术专委会秘书长

从眼前一亮 开始！

最好的推销员是产品本身。传递和表达产品价值，是设计者的重要任务之一，通过系统的感官设计，建立、实现用户与产品交互过程中的优质体验，在服务设计中不断埋下幸福的种子，帮助用户在产品不同生命周期不断收获幸福，累积成信赖和默契，为用户带来由衷的愉悦。

视觉设计是一个重要的桥梁，可以迅速拉近产品与用户的距离，帮助产品表达价值。优秀的产品，总是能让用户眼前一亮，令用户获得不一样的体验，并在使用过程中持续发现其蕴含的价值！

在复杂产品、交互性产品等服务设计实践中，视觉策略的重要性日益突出，而将视觉策略与组织设计两者无缝衔接的国内书籍却很少，这也是督促我们编写本书的原因之一。在本书中，我们精心汇集了近二十年的教学研究及最佳实践案例，结合国际前沿理论文献，优选国内、外优秀设计，进行整理编写，力争理论与实践相结合，希望本书能够为设计从业者、爱好者们提供一些参考和启发。

1. 本书内容介绍

全书分为 3 篇，共 9 章，内容说明如下。

第 1 篇：让视觉成为一种策略（第 1 章：将意蕴视觉化，第 2 章：将信息视觉化，第 3 章：将视觉识别进行开发——VI 设计）。

视觉的信息首先以视觉符号的表现形式实现信息的传递，在信息传递中通过对视觉符号的认知获得信息，视觉传达设计是通过对图形、图像、文字、色彩、形式、结构、行为、空间等视觉符号的组织、创意和设计，以视觉语言的表达方式进行信息传达的。在此部分将详细探讨视觉设计的诸多要素，以及如何进行视觉设计和服务设计的视觉化设计等。

第 2 篇：用视觉助力服务设计（第 4 章：服务设计理念传达，第 5 章：服务设计的视觉化思考）。

我们往往认为服务是无形的，但是无形的服务却和视觉有着密切的联系。一方面，视觉展示可以作为服务的一部分来提升服务品质，将服务有形化；另一方面，将服务设计的工具与方法进行可视化、视觉化，可以辅助我们更好地理解服务的本质，找到解决问题的方法。在本书的第 2 篇，包含服务设计理念传达与服务设计视觉化思考两方面内容，从概念与理论出发，对服务设计进行理解；以设计思维为依据，对服务设计方法进行梳理，达到用视觉助力服务设计思考的效果。

第 3 篇：视觉策略助推服务设计——案例篇。

本篇将与读者分享 4 个案例：创意 Logo 设计、会议形象服务设计、商店服务设计、展览视觉设计，它们各有特色和侧重，均是近几年在教学活动过程中，设计较完整、较有成效、获得认可采纳的项目。每个案例的阐述基本包括了构思与背景、思维导图、设计草图、优化方案、色彩意向、确定方案、文案润色等，其中融入大量的图片展示，突出项目的重点和难点。在每个小节结束后，我们还将所述小节中与本书前两篇涉及的部分理论结合，让读者更清晰地缩短理论与实践的距离。不同于以往标识设计书籍的内容介绍，这些案例不仅留给读者对设计结果的表象认知以及设计过程的朦胧了解，还将设计思考的过程表达出来，因为在现代设计中思维逻辑和设计依据越来越得到重视，单纯简单的美学感觉已经不足以体现设计的精髓。

2. 本书特色

本书提出了"从服务设计的视角提升视觉传达的效果，以 VI 设计为载体传达服务设计意识"这一基本思路，并从服务创新、视觉策略和实践论证三个方面形成了课程建设的基本框架，通过多学科领域的交融合作完成课程内容建设。

3. 本书使用对象

学生、教师、设计从业者、爱好者等均可通过本书各取所需。

参与本书编写的人员除了封面署名人员之外，借此一隅，还要衷心感谢可爱的学生们在课余时间提供无私协助，感谢同仁挚友们的鼎力帮助，感谢家人们的支持和陪伴。由于水平有限，疏漏之处在所难免，欢迎读者朋友们登录清华大学出版社的网站 www.tup.com.cn 与我们联系，恳请读者朋友们批评指正。

感谢大家！

祝您设计愉快！

天津大学

杨君宇 赵天娇 张赫晨

致谢学生名单：

本科生：李冠楠、董一凡

研究生：索文静、刘禄、邓雨晴、张安、陈孟娇、张欣悦、朱天飞、贾冰、王国旭、陈居东、陈悦

毕业生：宋婉怡、吐尔克扎提

目录

CATALOG

第 1 篇
让视觉成为一种策略

第 2 篇
用视觉助力服务设计

第 3 篇
视觉策略助推服务设计——案例篇

第 6 章　案例一：有思维的 Logo

第 1 篇

让视觉成为一种策略

第 1 章
将意蕴视觉化

语言上的暗喻通常是指在说话时用一个词来代表另一个词的修辞手法。视觉上的暗喻是指借用一个符号，使无形的产品具有生命力。例如，如何将"保险"视觉化？这就是保险公司是视觉暗喻或符号的大用户的原因，这些符号可以成为强有力的视觉工具。

如图 1-1 所示，旅行者公司的 Logo(指标识、标志或徽标) 用了一个小红伞的符号来标示它提供的保险业务。它将保障的概念用视觉化的"伞"表示出来。"雨伞对于旅行者这个名字的识别度是非常高的。"

TRAVELERS

图 1-1　旅行者公司 (The Travelers Companies) 的 Logo

2010 年，可口可乐在美国市场上花费了 2.67 亿美元为可口可乐品牌打广告。大多数人都不记得可口可乐的宣传口号是什么，让 99% 的美国大众记住了可口可乐广告的并不是文字，而是可口可乐的瓶子。可口可乐的瓶子不仅仅是一个瓶子，它将"原创、真正、正宗的可乐"这一概念深深地植入人心。在可口可乐的商业广告中，图像比文字更能有效地传达信息。可口可乐标志性瓶身被更为广泛地使用，如图 1-2、图 1-3 所示，将可口可乐的经典瓶身图案印在易拉罐甚至是塑料瓶、车体上是非常聪明的做法。

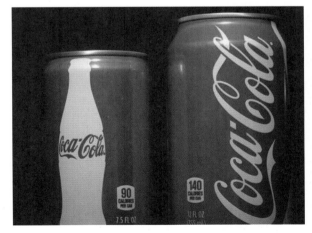

图 1-2　可口可乐易拉罐

Coca-Cola Visual Identity System
Over the years Coke's visual identity had become cluttered and uninspiring, diluting the brand's iconic status. We clarified the identity, then injected a little fun into everything from cups to trucks.

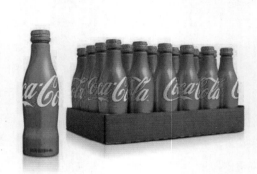
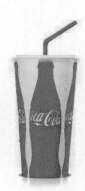

图 1-3　可口可乐瓶子形象的应用

　　将意蕴或符号进行视觉化，在今天的社会里承担着一个重要的角色。图 1-4 中的圆石滩公司 (Pebble Beach Company) 使用的公司商标是一棵孤柏树的形象。这个视觉化的形象不仅易记，而且能从"圆石滩"这个名字的字面意思体会出一种自然意境来。顾客更喜欢沙滩，而不是石滩。孤柏树作为圆石滩公司的图标已经有一个世纪了，它记载了一个视觉符号持续不断的力量和营销人需要几十年而非几年时间来思考的需求。

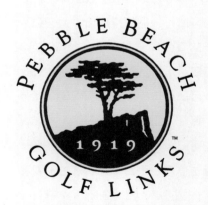

图 1-4　圆石滩公司 (Pebble Beach Company) 的 Logo

1.1 // 视觉概述

视觉是人类最复杂、最重要的感觉，也是目前研究最全面和广泛的感觉方式。眼睛是视觉的感受器，其作用是将编码成神经活动（一系列电脉冲）的信息送入大脑，人们感知系统的最主要且最重要的通道是视觉，无论是绘制草图、蓝图、结构图、效果图还是制作模型甚至到最终产品都离不开视觉。视觉重要的特性包括颜色视觉、运动视觉、明度视觉等。

一般概念而言，接收和处理信息的方式和渠道有 5 种，即视觉、嗅觉、味觉、听觉和触觉，而视觉占信息来源的 80%，人们可以用 0.1s 的时间理解视觉场景，这是其他渠道获取和理解速度的 6000 倍。视觉的冲击力带给人的印象和记忆最为深刻。

1.2 // 视觉思维

视觉思维着重探讨了视觉器官在感知外物时的理性功能以及一般思维活动中视觉意象起的巨大作用。视觉思维的理论基础是格式塔艺术心理学。下面就根据本书的内容需要介绍一些格式塔心理学的相关知识。

格式塔心理学所研究的出发点就是"形"，"格式塔"是德文 Gestalt 的译音。英文往往译成 form（形式）或 shape（形状）。格式塔心理学（gestalt psychology）又叫完形心理学，因为格式塔心理学在谈到"形"时，的确非常强调它的"整体"性。它阐明知觉主体是按什么样的形式把经验材料组织成有意义的整体。格式塔心理学家认为，主要有 6 个特征，即整体不是部分的总和、图形 - 背景法则、接近法则、相似法则、闭合法则和连续法则。

特征一：整体不是部分的总和 (Gestalt Principles Emergence)

凡是格式塔，虽然都是由各种要素或成分组成，但它绝不等于构成它的所有成分之和。一个格式塔是一个完全独立于这些成分的全新整体。它是从原有的构成成分中"突现"出来的，它的特征和性质都是在原构成成分中找不到的，因此也被称为"突显法则"。一个三角形，是从 3 条线的特定关系中"突显"出来的，但它绝不是 3 条交叉线条之和。按照同样的道理，一个曲调也不是某些乐音的连续相加。这样的解释使人们对"形"的认识发生了革命性的转折，所谓形是一种具有高度组织水平的知觉整体。它既然是一种组织，而且伴随知觉活动而产生，就不能把它理解为一种静态的和不

变的印象，绝不能把它看作各部分机械相加之和。如图 1-5 所示的格式塔突显法则案例，人们倾向于从基本概述中识别元素，我们的大脑识别一个简单、相对清晰的事物要比识别一个完全精确的事物快很多。

图 1-5　格式塔突显法则案例

特征二：图形 - 背景法则 (Gestalt Principles Figure and Ground)

图形 - 背景法则 (也称图底法则) 帮助人们把图形从背景中分离出来，让人更加关注图形。格式塔心理学发现，当人们看到前面图形的同时，也会看到后面的背景，因此图形和背景是互生的关系。图 1-6 所示为格式塔图底法则，充分利用这个原理，可以制造整个设计的层次感，突出想要用户看到的。例如，App 或网页中常常使用的 pop up 弹窗，利用一层带有透明度的黑色蒙层将当前的内容弱化，将之转换成为背景，突出弹窗中的内容，吸引用户的注意力，从而达到状态提醒、信息确认、功能引导、运营激励等设计目的。图 1-7 所示为格式塔图底法则的应用。

图 1-6　格式塔图底法则

图 1-7 格式塔图底法则应用案例

特征三：接近法则 (Gestalt Principles Proximity)

接近法则强调的是位置。那些互相之间离得近的成分，就很容易被组织到同单位之中，同样，那些将一个面围裹起来的线，具有简洁性和连续性的轮廓线也都倾向于被看成一个独立的整体。人们习惯性地将接近的内容或物体自动归为一组。在设计中将相似的、有关联的信息尽量摆在一起，不要让用户迷茫，让他在潜意识里就知道在哪里能找到自己想要的信息。图 1-8 所示为格式塔接近法则。

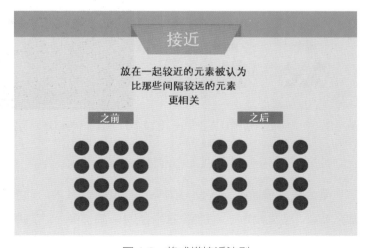

图 1-8 格式塔接近法则

特征四：相似法则 (Gestalt Principles Similarity)

相似法则强调的是内容，人们通常把那些明显具有共同特性 (如形状、运动、方向、颜色、纹理、价值取向等) 的事物组合在一起，比如那些具有简洁性和连续性的轮廓线、朝向同一方向因而看上去似乎有相同命运的线，都倾向于被看成一个独立的整体。图 1-9 所示为格式塔相似法则及案例之一。

这个法则在状态区分中应用得非常广泛。因此，基于不同的布局元素相同或相似的视觉特征，设计师可以激发用户对界面进行适当的分组和连接的本能，以便于用户更快地了解整个系统。

如 图 1-10 所 示，计算器屏幕上将数字和" ÷×-+= "符号所使用的颜色做出视觉区分。因此，快速浏览足以区分这些类型的符号，颜色简化了用户第一次扫描的过程。它使用户能够快速扫描列表，并在几秒钟内对任务的种类进行分组。如图 1-11 所示，用户可以在应用程序的屏幕上看到一个待办事宜，其中标记为已完成的位置与正在进行的任务相比具有不同的颜色。因此，颜色使设计师能够通过分组原理有效地为用户创造具有视觉层级且结构简单的导航路径。

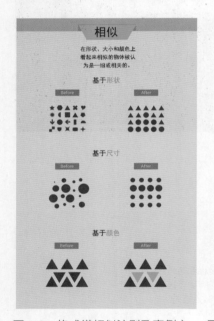 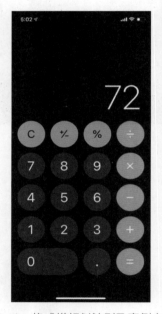 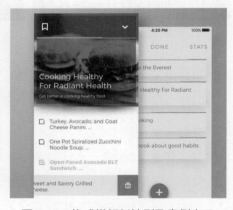

图 1-9　格式塔相似法则及案例之一　图 1-10　格式塔相似法则及案例之二　图 1-11　格式塔相似法则及案例之三

特征五：闭合法则 (Gestalt Principles Closure)

闭合法则强调的是人们倾向于将缺损的轮廓加以补充，使之成为一个完整的封闭整体。知觉中对简洁完美的格式塔的追求，还被某些格式塔心理学家称为"完形压强"，这一物理学上的类比，生动地表示出人们在观看一个不规则、不完美的图形时所感受到的那种紧张，以及竭力想改变它，使之成为完美图形的趋势。图 1-12 所示为格式塔闭合法则，一个中间有一个缺口的橄榄球，不是被看成

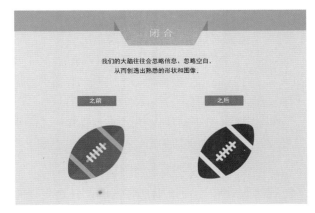

图 1-12　格式塔闭合法则

3 个形状，而是一个完整的橄榄球，因此轮廓线上有中断或缺口的图形，往往自动地被补足或"完结"，成为一个完整、连续的整体，稍有一点不对称的图形往往被视为对称的图形等。

设计中通过不完整的图形，让浏览者去闭合，可以吸引用户的兴趣和关注。最著名的应用便是苹果公司的 Logo，咬掉的缺口唤起人们的好奇、疑问，给人以巨大的想象空间。图 1-13 所示为格式塔闭合法则案例。闭合法则在交互上的体现就是人们倾向于状态或流程能形成闭环，如当用户操作成功后有成功的反馈提示。

图 1-13　格式塔闭合法则案例

特征六：连续法则 (Gestalt Principles Continuity)

连续法则是指以实物形象上的不连续，使浏览者产生心理上的连续知觉。图 1-14 所示为格式塔连续法则。这一原则有利于人们向外界搜集信息，因为它使这种搜集变得更加有效和省力，以致使机体能在极短的时间内认识环境，从而为自己的生存活动确定了方向。

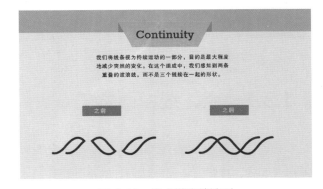

图 1-14　格式塔连续法则

如图 **1-15** 所示,在设计中常用箭头、小圆点、半遮挡以及模拟现实叠加的方式来制造用户心理上的连续性,从而引导用户获取更多的内容。

视觉设计和心理是相互联系的,并且可以相互影响。格式塔法则可以帮助人们理解和控制这些联系,了解你的大脑如何工作将有助于你成为一个更聪明的设计师,掌握视觉沟通的操纵者。格式塔法则可以帮助人们确定在任何特定情况下哪些视觉元素是最有效的,因此可以利用它们来影响用户的感知,引导他们的注意力,并最终引起行为的改变。这个方法对于以完成目标为导向、解决问题、无意识设计、用户界面的设计上都格外有用。

图 1-15　格式塔连续法则案例

1.3 // 视觉元素

1.3.1　点、线、面之美

一切设计语言的表现都是基于视觉元素的有序组合而成,视觉元素是一切设计的基础和开始。任何视觉图形的基础无外乎点、线、面的组合,可以说点、线、面本身就是一种语言,即"视觉语言",其本身就具有极强的视觉沟通能力。早在远古时期人们就已经开始利用点、线、面视觉元素表达生产生活方式。近年来,通过人们对原始岩画(见图 1-16、图 1-17)、金字塔壁画及古陶器纹饰(见图 1-18、图 1-19)的分析和研究,系统地总结了这些艺术作品的视觉语言特征和规律。

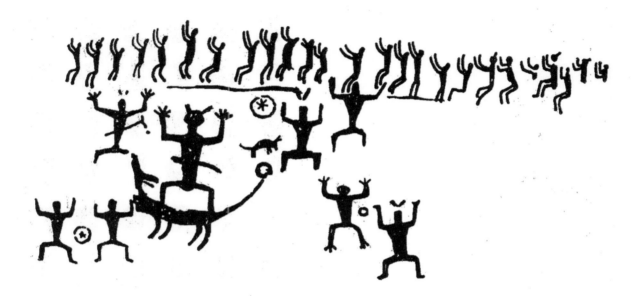

图 1-16　岩画图片 1

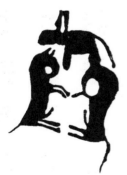

图 1-17　岩画图片 2

图 1-18　古陶器纹饰

图 1-19　西周高古陶器

点、线、面作为最先学习的视觉元素成为设计的起点，但是随着对设计的深入学习和领悟，逐步发现最基础的知识，往往成为设计道路上不断提供灵感的源泉，越是基本的形态越能够激发出创新的灵感。我们可以尝试将点、线、面按照美学的视觉效果和功能的要求进行编排和组合，用这样的方式与手段进行设计，充分发挥点、线、面形态语言的作用。

1919 年，包豪斯学院在德国创立，其将构成设计列为最基础的课程，点、线、面则是构成设计的 3 个最基础元素。康定斯基从抽象的角度对点、线、面做出了全面、深刻的元素分析。他对每一种绘画的元素都进行了外在和内在两方面的分析。他说：就外在的概念而言，每一根独立的线或绘画的形都是一种元素；就内在的概念而言，元素不是形本身，而是活跃在其中的内在张力。

点是画面中细小的形象，点有自己的形状。设计者可以根据点的形态来进行设计，图 1-20 所示为天津大学工业设计 2019 届毕业年展海报（完整设计案例可参见"第 9 章 校园内的设计展览"），该海报中由很多个不同形态的"点"构成，每个点的形态都不同，但相对于画面而言均较小，都可以被看作一个个点的元素；线是点的连续延伸，是窄长的形态，而且线是富于变化的，也是运用得最多的，可以用抽象的形态表达主题、传递信息。在平面设计中，除了点与线的形态都可以称之为面，面的形态种类繁多，形态变化丰富。另外，在中国画方面，点、线、面的运用非常之考究，可以说众多的中国画是由点、线、面构成的。

图 1-20　天津大学工业设计 2019 届毕业年展海报

（设计：朱帅、孙镜越、张明雅　天津大学工业设计　学生）

点是形态的起始、一切的本源，点具有不可测量性和灵动性，是人类主观创造的一个相对概念。人和地球相比，渺小得如一个点。点本身没有大小之分，往往是通过对比而形成对其大小的印象和感受。点在版式上的审美价值与功能价值，反映在点所处版式中的位置、体积大小、数量以及其发挥的版式作用而最终实现的。

点与线和面相比，点显得活泼与灵动，似活泼好动的孩子，而多个点更似灵动的音符，运用不同的排列方式制造出不同的视觉效果，所以通常在平面设计中，运用点作为视觉元素的画面常常具有自由、流畅、轻松之感。点的灵动性决定了点在画面中所能创造出的独特张力，这种张力是极具生命力的。如图 1-21 所示的点绘作品就是通过点的疏密来表现物体形象，使之具有视觉上的立体感和美感。

图 1-21　点绘作品

（图片来源：zcool 设计师 daimono）

图 1-22　点的招贴

（设计：Skákala）

画面中一个个准确的点可以构成精美的构图，每一个游走在画面中的点，像是音乐中的音符，无数灵动的音符成就了完美的乐章。所以说，点之于画面的意义可以是依靠理性、观念和思维，也可以是依靠视觉经验和感性认识。如图 1-22 展示的点的招贴设计，一个个生动的点形成一个虚面，点和文字很好地融合在一起，形成完整的画面。

线是形态的方向指引，具有多样性和节奏感的特征。

无数个点运动的轨迹组成了线，点是线的起点，也是线的终点。常见的线有直线、曲线等，它们有长短和粗细的不同，自然也有情感的不同。线在画面中的使用总是能让设计作品有章可循，也可带领着观者走入创作者的思维。换句话说，线就是这些设计者用自己的设计思维串起来的。如果将棋盘上每一颗棋子串联成一条线，那么这条线又何尝不是下棋者一步一步走向胜利的严谨的逻辑呢？那些看似突兀的线有可能就是出奇制胜的一招。如图 1-23 所示，这是天津大学 VI 社团的学生为天津大学智能与计算学部设计的 Logo，该设计以汉字"算""智"为主要创作思路，很好地利用了中国文字的特征。标识融合了电路、大脑沟回，并加入了"0、1"数字元素，很好地体现出传统与简洁的融合。内涵丰富、形象简练。线条长短不一，富于节奏和变化。

粗线总是比细线有分量感，能给人强烈的视觉冲击，能快速抓住人的视线；细线则比较温柔，给人神秘感或距离感；垂直的线给人一种向上或向下的心理暗示；水平的线给人一种稳固如大地的感受；曲线的柔美、折线的跳跃、不规则线的凌乱之美均能给观者带来丰富的想象空间。将水平线做一些角度上的倾斜，能在画面中给予人一种方向上的指引；同时不同的指引角度又给人不同的心理暗示。

线的使用不同于点，线的变化更为丰富、张力更强，比如粗细线条的交错使用可以制造出空间感和虚实感；重复排列的线条产生面化感；粗细、曲直、长短的混合使用可以形成别致的视觉效果。

线的重复排列给人的视觉感受是具有节奏感的，无论线与线之间是等距排列还是不规则的排列。等距排列的线大多给人以整齐威严的感受，但也有例外，比如色彩鲜亮的等距排列的线，就给人以整齐而又轻松的感觉。

如图 1-24 所示的海报设计使用了整齐的线来装饰画面，使之成为画面中的亮点，在这种情况下，即使不能一眼看懂海报所表达的意思，也能感受到这种线的形态语言所传达出的愉悦信息，如一首节奏明快的乐曲会带给观者欢快愉悦的心情。

智能与计算学部
COLLEGE OF INTELLIGENCE AND COMPUTING

图 1-23　天津大学智能与计算学部 Logo

（图片来源：天津大学 VI 社团）

图 1-24　海报设计

（设计：Xavier Esclusa Trias）

面和线一样，有秩序感的直线型面，给人严谨、稳固、厚实的感受，传达出可靠、严肃的信息；也有柔软的曲线型面，给人温柔，让人放松；还有不规则的、无规律可循的自由曲线型面，可亲近、可优雅，具有活力；更有用特殊材料或者不同的技法构成的立体型面，富于变化，造型百变，富有创意和哲理性。

面更多的是强调其形状与自身的面积。面能创造出块面堆积与交错的趣味和情调，在画面中，"面"所呈现的表情十分具有分量感，边缘是直线型的面，具有刚强、沉稳的特征，这种视觉体验程度也会随着周遭环境因素的增加而强烈；边缘是曲线型的面，具有灵动、柔美的性格特征，其性格特征程度依然也随其所处的环境因素的变化而愈加强化或弱化。优秀的设计一定是直达观者内心的，且被赋予生命的含义，面的视觉形态常常可以给人更强烈的视觉冲击力。

如图 1-25 所示，无论是点、线还是面，这三者在画面中呈现的是什么样的形态，都具有一定的画面含义，都给人以独有的感官体验。在设计时，可以充分利用它们所能够传达出来的不同的视觉语言表达设计师所要传达的设计理念。这与如今

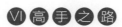

图 1-25　'Equus'　National Theatre 招贴设计

（设计：Moura George Briggs，1973)

点、线、面的广泛应用有着很大的关联，点、线、面的形态随着画面的变化而变化，点、线、面主动迎合主题去讲解、表达自己的语言。它们是重要的传播工具与传播手段，也是重要的传播语言。点、线、面所能起到的画面作用丰富而强大、简洁而有力，这也是无数设计师会将这 3 个视觉元素利用到极致的重要动因。总之，点、线、面本身具有的性格特征是设计师可利用的重要手段。

▌ 1.3.2　必不可少的图形与文字

1. 图形

从一般意义上讲，图形传递信息的速度要比文字快得多，越是富有意境性的图形越能抓住观者的视线，并快速传递所要表达的信息。图形以其不可替代的形象化特征成为设计中的视觉重点，以其独特的魅力理所当然地成为设计师们的设计表现重点。

图形设计是一种以形象和色彩来直观传播信息与交流思想的视觉语言，具有只可意会不可言传的独特魅力，是人类通用的视觉符号，是视觉传达的基本形式。

1) 从图形的结构分类

从图形的结构来分，图形大致可分为以下 8 种形态。

(1) 正负图形 (可参考格式塔图底法则)。

正负图形也称反转图形，指正形与负形相互借

用、相互依存，作为正形的图和作为负形的底可以相互反转，图 1-26 所示为正负图形。黑与白是相对的，没有黑就没有白，没有虚就没有实。设计师极致简洁、惜墨如金，不仅仅是为了在有限的篇幅中反映更多的信息，更主要的是以此来增强画面的纯粹巧妙和视觉新奇，通过图像的相互依存来暗示两者之间潜在的关系。图 1-27 所示为设计师马利·波伦设计的森林公园 Logo，是运用正负图形法的典型实例，黑色的树叶图案中隐藏着白色的树叶，这种设计方法可以制造十分连贯的视觉符号，在这个实例中，黑白树叶是完全不可分割的，同时，大片的树叶形状 (面形) 和优雅细致的茎 (线形) 更增添了视觉上的对比性和完整性。

图 1-26　正负图形

图 1-27　森林公园 Logo

（设计师：马利·波伦）

(2) 共生图形。

设计中打破一条轮廓线只能界定一个物象的现实，用一条轮廓线同时界定两个紧密相接、相互衬托的形象，使形与形之间的轮廓线可以相互转换借用，互生互长，从而以尽可能少的线条表现更多、更丰富的含义，显现出精简着笔的魅力。

图 1-28 所示为三兔共耳敦煌藻井图，3 只兔子共用 3 只耳朵，呈奔跑状。自然界中 3 只兔子本来有 6 只耳朵，但设计者巧用匠心，提炼出 3 只兔子共用的同构形——耳朵，这 3 只兔子的耳朵被放置成三角形，便能让兔子首尾相互追逐奔跑。同时利用极具动感的波纹线，将兔子奔跑的状态表现得淋漓尽致。

(a)

(b)

图 1-28　三兔共耳和三"羊"开泰

（三兔共耳敦煌 407 号石窟，6 世纪）

(3) 双关图形。

双关图形意味着图形牵扯到双重解释，一是表象上的意思，二是暗含的意思，而暗含的意思往往是图形的主要含义所在。言在此而意在彼，可达到含蓄风趣的表达效果。图 1-29 所示为人与树。

图 1-29　人与树

(4) 聚集图形。

在图形设计中，也可将单一或相近的元素造型反复整合构成另一视觉新形象，创造新颖的聚集图形来表达观念。构成图形的单位形态元素多用来反映整合形象的性质特点，以强化图形本身的意义。图 1-30 所示为天津大学工业设计 2016 年举办的国际设计论坛和联合设计工作坊的部分设计，该手提袋背面设计根据 Logo 元素进行聚集，组合出背景图案，形成一种新的视觉效果（完整设计案例可参见"第 7 章 小型国际会议形象服务设计"）。

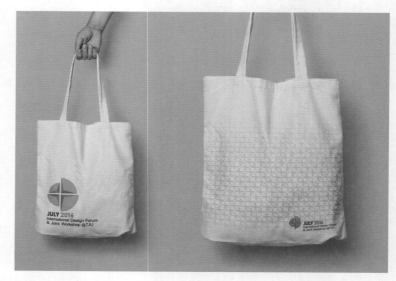

图 1-30　天津大学 2016 国际设计论坛和联合设计工作坊的手提袋设计

（设计：李昂 天津大学工业设计 学生）

(5) 同构图形。

植物的嫁接可以创造新的品种、新的生命。同构图形通过不同性质的物形间的非现实的整合，制造出奇特的视觉效果，显示新的非逻辑关系，从而突破原来物形意义的局限，产生新的意义。

① 将不符合逻辑的物体通过其造型的相近性非现实地联系成一个整体，传达出某种特定的信息和不同质间的关系，从而创造出新的意义和价值。如图 1-31 所示，这是为"第五季"自行车废物再利用主题所设计的招贴作品，自行车车轮和表针的组合创造出一种新的含义。

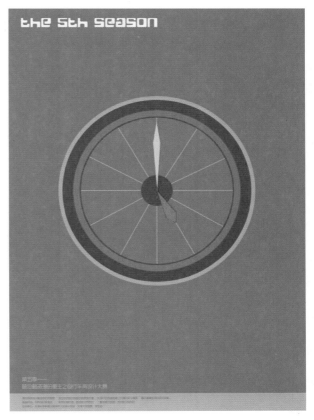

图 1-31　"第五季"招贴设计

（设计：王栋 天津大学工业设计 学生）

② 置换又称偷梁换柱，意指将组成某物体的某一特定元素与另一本不属于某物体的元素进行非现实的构造，传达出新的意义。图 1-32 所示为《泣》招贴设计，该招贴用树木砍伐后的截面替换光盘，形成意想不到的效果。

图 1-32　《泣》招贴设计

（设计：天津联创众合公司）

图 1-33　置换质地

③ 在设计中根据想象将一种物体的材质嫁接到另一种完全不同的物体上去，从而使两种物体产生关系，使原本平淡无奇的形象因为材质的改变而变成新颖的视觉图形。图 1-33 所示为几米创作的《园艺大梦》中的插图，既利用了质变，又利用了错接的方法。

(6) 无理图形。

(广义的) 无理图形又称悖论图形，用非自然的构成方法，将客观世界中人们所熟悉的、合理的和固定的次序，移置于逻辑混乱的、荒诞的图像世界之中，目的在于打破真实与虚幻、主观与客观世界之间的物理障碍和心理障碍，在显现不合理、违规和重新认识的物形中，把隐藏在物形深处的含义表露出来。

① 反序图形。有目的地将客观物象进行次序的错乱、方向的颠倒等处理，从而表述出新的寓意。

② (狭义的) 无理图形。事物都有真实的客观存在，但作为艺术的创造，可以对现实进行大胆的想象，将不现实的化为现实的，将不可能的化为可能的，将不相关的变为相关的。凭借想象，挖掘图形创造表现的可能性及由此而产生的新意义。

③ 矛盾空间。在二维平面上表现三维现实空间不可能存在或不可能再现的想象空间，这种想象创造了非真实的视觉幻象，富有情趣。

(7) 混维图形。

混维图形通过奇异的构想，将二维与三维、幻象与真实混合交错在一起，追求出人意料的表现，它先让人们的习惯性思维产生一种预期，再用一种出乎意料的手法打破观者的固有想象，从而加深视觉感受。

(8) 渐变图形。

图形表现时，会利用物形向另一物形的转变关

系来传递由此产生的意义。一个物形有规律地、有次序地、自然地转变成另一种物形，由此美妙的变换使两个不相关的物体发生联系，从而营造出一种新的视觉感受。

2) 从图形的形态分类

从图形的形态分类，图形大致可分为具象图形和抽象图形两类。具象与抽象是依据作品与对象的相似程度划分的风格。具象是具体的形象，抽象是从具象事物中抽取出共同的、本质性的特征，而舍弃其非本质特征的形象。运用到图形表现上，具象的图形是指图形与对象外形基本相似或极为相似，而抽象的图形是大幅度偏离或是完全抛弃对象外形的图形。在图形的创作上，由于具象图形的相似度高，所以能够被人快速识别，但是烦琐程度也进一步上升，抽象图形的创作则

去繁就简，现代感更强，如果考虑不充分，会丧失一定的识别性。

以现代艺术的创始人、西方现代派绘画的主要代表毕加索的作品，如图 1-34 所示的《牛的变形过程》为例，此作品最初的风貌是一头具象的公牛图形，该公牛形象体形庞大、有血有肉、威武雄壮，是典型的具象表现。随后的公牛被画出第二稿和第三稿，公牛的形象依旧是体态丰满，只是筋骨越发明显。毕加索一张接一张地画下去，最初的公牛模样发生了很大的变化，不断地变瘦、变单薄，到了最后，寥寥数笔，乍一眼看去，就像一幅牛的骨架，原先厚实的皮毛血肉荡然无存，甚至最后一张只有几根线，连牛的形态都不是那么明显了，俨然从原始的具象形态演变成了抽象表现。从大师创作的这些图形上不难看出具象与抽象的多样化表现特点。

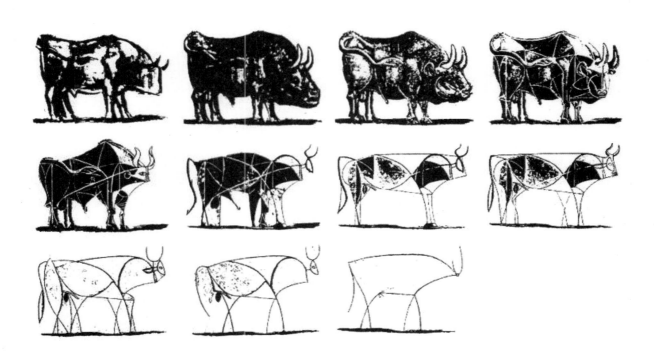

图 1-34　毕加索的作品：《牛的变形过程》

具象图形和抽象图形在实际运用中有各自的优势和局限。具象图形以其直观的形象性和真实性，很容易从心理上取得人们的信任，尤其是富有创意的写实图形，会给人以强烈的视觉冲击力和心灵的震撼。

抽象图形则具有独创性，不受时空的局限，它能使主体形象特征更加强烈、鲜明并具有典型性，它的运用打破了具象图形的单一模式，极大地拓展了广告的表现空间。有时，两种表现方式会同时出现或以相互融合的方式出现，设计师应根据不同的创意和对象而采用不同的图形表现方式。

2. 文字

文字是人类交流最重要的表达方式，文字的出现进化了人类的交流方式，使历史可以记录和传承，推动了不同文明、不同种族之间的信息交流。图像可能受限和被误解，而文字却是明确无误的，可以用来表达复杂的概念。文字可分为两类：一类是表音的字母文字；另一类是表意的象形文字，在视觉设计中，表意文字（主要代表为汉字）产生之初即是图形的简化，更接近图形设计。

很多设计师觉得为作品选择合适的字体是件麻烦的事——从哪里着手呢？其实从文字的预期用途出发就可以排除很多可选项。首先，要考虑文字在作品中是用于展示还是阅读？如果用于展示，则字体的图形特质及其个性化特征是最主要的考虑因素；如果用于连续阅读，则应避开风格化特别显著的字体，而应选择简单的字体。其次，还要考虑设计作品所要传达的主题和理念。字体纹理给人的感觉有紧致、黑暗、开放、明亮、浪漫、写意、清新、流畅、臃肿等，应既能反映主题本身，又能

反映所用语言的语调。设计师必须熟知字体的风格类型，并能够分析和比较各种样式的内在属性。下面具体介绍字体的设计原则和风格。

1) 字体设计的原则、风格与方法

随着字体设计理论和技术的发展，人们艺术欣赏水平的逐步提高，字体的应用范围也变得更为广泛。字体以其视觉化的图形语言，向人们传递信息，给人以美的艺术感受。好的字体设计能够增强平面设计作品的视觉传达效果，提高作品的诉求力度，赋予作品更高的审美价值。

在计算机普及的设计时代，设计软件都提供了上百种的字体和各种引导字体设计的模式。但计算机如同一支画笔，它仅仅是一种工具，无法替代人脑。人脑是设计创意的唯一源泉，字体设计所表达的内容、带给人的情感皆来自人的大脑。设计师在进行字体创意时不应闭门造车、凭空臆造，而应该遵照一定的设计原则完成。在进行字体设计时应该注意以下几点原则。

(1) 识别性。

字体设计的主要功能是在视觉传达中向大众传递各种信息和表现设计者的设计意图，而要使这一功能充分地体现出来，必须考虑字体的整体诉求效果，也就是所设计出来的字体能给人以清晰的视觉印象和视觉美感。不管是设计一个标题、一个字体标志还是一幅招贴，设计师都要考虑到所设计出来的字体是为整个作品的主题服务的，它的造型与排列方法必须与主题思想保持一致，要避免繁杂、零乱，要注意它的可识别性，应使人易认、易懂，如图 1-35 所示的龙泳东名字字体设计，其字体笔画进行了较大程度的变形，但很好地保证了可识别性。

图 1-35　名字字体设计

（设计：龙泳东 天津大学工业设计 学生）

(2) 协调性。

在视觉传达设计过程中，文字与图形一起构成画面的形象要素，它们具有传达情感的功能，并给人以美的视觉享受。如果在设计时所设计的字体与图形没有合理的组合与搭配，视觉上就很难产生美感，想要表达的设计意图和构想也难以充分传达。因此，设计者需要明白这样一个事实：文字和图形一样是由明暗、线性运动和线性体、轮廓、开放或封闭的空间、块面和纹理构成的。在版面中，文字不仅与图形同等重要，而且是图形的一种补充元素。如果将文字从版面中去除之后，剩余的图形构图看起来依然鲜明，那么文字和图形之间的交互作用就不强烈。有很多方法可以将文字和图形融合起来，其诀窍是，不仅要在元素之间建立某种平衡和相似性，还要有某种程度的对比性。让文字和图形形成有机的统一体且不可分割才是完美的设计。因此，在字体设计时要掌握好视觉要素的构成规律，使文字和图形之间形成良好的视觉对话。

如图 1-36 所示为文字和图形对话，该设计对主题文字"design"字体进行了设计，通过字形与图形的巧妙组合，与图形融为一体，保持了画面的协调性。

图 1-36　文字和图形对话

(3) 创新性。

爱因斯坦曾经说过："想象力比知识更重要，现实世界只有一个，而想象力可以创造千百个世界。"掌握创新的方法能够创造出独具特色的、更富有个性化和生命力的字体，从而给人以全新的视觉感受。在实际设计时，可以从字体的形态特征与组合上进行探求，不断修改、不断完善，使字体的外部形态和设计格调都能唤起人们愉悦的审美感受。如图 1-37 所示的"母子"设计图标，字母"O"既代表了英文字母，同时又寓意像母亲的子宫一样保护着婴儿，字意和形象进行了完美的结合。

图标："母子"

设计：Herb Lubalin
此设计由纽约制桶工人联合会研究中心收藏，
经家人允许使用

图 1-37 "母子"设计图标

（设计：Herb Lubalin）

2) 字体设计的风格

每种字体都有着独特的风格特点，不同风格的字体会带给我们不同的视觉感受，在设计时不但要把握每种字体的风格，而且要使设计的字体服从于作品的整体风格特征，切忌孤立地设计，因为作品中各设计元素的风格不统一就会破坏文字的诉求效果。另外，在设计时字体的音、形、义3个方面都要进行综合的分析考虑，要注意其传递内容与作品整体诉求要点的统一性。以下介绍几种比较有代表性的字体风格。

(1) 柔美秀丽的字体风格。

柔美秀丽的字体像一位亭亭玉立的少女，展现她婀娜的身姿，给人一种华丽、柔美的视觉感受。其字形优美清新，线条流畅，整体感觉温和而又亲切。标准印刷体中的老罗马体就属于这种风格。此类型的字体适合用于化妆品、饰品、日常生活用品的包装和服务行业的招牌等主题设计中。如图 1-38 所示为柔美秀丽的字体设计组图。

图 1-38 柔美秀丽的字体设计示例

(2) 苍劲古朴的字体风格。

这种风格的字体显得沉稳、厚重、朴实无华，具有古典之美，能给人们带来怀旧的感觉。它适合用于传统产品、民间艺术品等主题设计中。如图 1-39 所示为苍劲古朴的字体设计组图。

图 1-39　苍劲古朴的字体设计示例

(3) 沉着稳重的字体风格。

这种风格的字体能够给人以简洁、爽朗的现代感，具有较强的视觉冲击力。其笔画强劲有力，造型规整，具有重量感，与秀丽柔美的字体相比，它具有男性的阳刚之美，如标准印刷体中的现代罗马体就是这种风格的字体。这种风格的字体适合用于电子机械等产品的主题设计中。如图 1-40 所示为沉着稳重的字体设计示例。

(a)

(b)

图 1-40　沉着稳重的字体设计示例

(4) 活泼生动的字体风格。

顾名思义，活泼生动的字体就是要给人一种轻松自在的视觉感受。它往往有着鲜亮的色彩，生动活泼的造型，强烈的节奏韵律感，孩童般的纯真，能给人生机勃勃的感受。这种风格的字体适合用于儿童用品、运动休闲用品、时尚产品等主题设计中。不同风格的字体传递着不同的视觉形象。字体选得好，会给人深刻的印象，并能拉近企业产品与消费者之间的距离。如图 1-41 所示为活泼生动的字体设计示例。

图 1-41　活泼生动的字体设计示例

3) 字体设计的方法

在字体设计时，运用准确的设计方法会更好地表达设计者的设计思路，下面介绍几种常用的设计方法。

(1) 字体类型的选择。

不同字体的选择会影响整个设计作品的最终效果，因此选择合适的字体十分重要，熟悉并掌握更多的字体有助于设计者做出正确的选择。每种字体都有它的性格、特点，而不同性格、特点的字体又会给人以不同的视觉感受，合理地运用造型、合适的字体会使整个设计作品锦上添花。如图 1-42 所示为一种字体的选择和设计，该字体的形态和画面所要烘托的"主角"天鹅相呼应，整体统一性非常强。

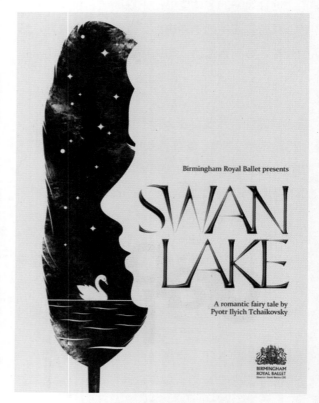

图 1-42　字体选择设计示例

(2) 字体大小和笔画粗细的选择。

在字体设计时，要考虑字体的大小和笔画的粗细。在同一幅作品中，字体大小和笔画粗细的不同可以直接影响到视觉冲击力，如在版面设计中，标题所使用的字体最大、最突出、最醒目，正文的字体就要减小，副标题字体的大小则要介于标题字体与正文字体的大小之间。标题文字可以选择笔画粗的字体，以增强视觉冲击力，吸引观者的注意力，而正文要视文字的多少、印刷工艺的要求等方面选择字体的笔画粗细。在版面设计中，运用字体大小、粗细的对比，会使画面生动、活跃起来。如图 1-43 所示为字体大小与粗细设计示例。

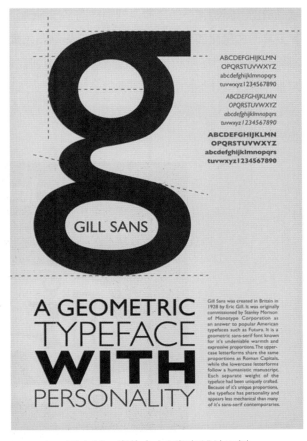

图 1-43　字体大小与粗细设计示例

(3) 对传统的借鉴。

时尚和科学技术一直都在改变人们的生活方式，新奇的文化导致了新的设计流派的产生。但我们现在的每个汉字造型，往往都与一些传统的汉字造型息息相关。借鉴传统并不等于盲从过去的观念，而是要从过去的经典作品中吸收养分、汲取精华，使我们的作品更加新颖、独特。如图 1-44 所示的 Logo 设计，其设计由繁体字"聯"变形而来，线条借鉴传统窗棂的纹样，并对字体进行空间的经营，形成印章的效果。

图 1-44　借鉴传统的设计示例
（设计：天津联创众合公司）

(4) 变形设计。

字形的变化即文字造型的变化。字形的变化要根据词语的内容、字数的多少、面积的大小来决定，尽量不要改变字体的结构，不能过于随意变形，让人无法辨认，否则便失去了文字的可识别性，同时也失去了字形变化的意义。

数码时代，变形的手段更加五花八门，个性化十足。常见的几种变形方式有压缩变形、倾斜变形、弯曲变形、旋转变形、波浪变形、球状变形、环状变形、外围线及阴影效果变形，以及根据透视规律进行的变形等。如图 1-45 所示的盛天梦名字字体设计，即将字体的设计与外部形态进行了很好的结合。

图 1-45　盛天梦名字字体设计

（设计：盛天梦 天津大学工业设计 学生）

(5) 正负空间的运用。

通常，正形是指设计时画出的图形，负形是指空白留出的图形，即一般所指的背景。在设计时可以巧妙地利用正负形的关系，增强作品的活力。也可以采取正负形颠倒的手法，即负形是图，正形是背景，用正形去烘托负形，形成视错觉，这样可以增强画面的层次感和立体效果，图 1-46 展示了 石依梦名字字体设计。

图 1-46　石依梦名字字体设计

（设计：石依梦 天津大学工业设计 学生）

(6) 装饰设计。

字体装饰设计是指在基本字形的基础上进行装饰、变化和加工，这样既可以装饰文字本身，也可以装饰文字背景。这种方法具有鲜明的图案装饰效果，但应注意装饰风格与文字内容的协调性。

字体装饰设计要考虑以下几个因素。

☆ 字体的变化要统一，体现设计的整体美感。

☆ 字体的变化要符合文字的含义。

☆ 字体的变化要注意可识别性，过分的变化将会失去它的视觉传达功能。

用装饰手法绘写文字古已有之，秦汉时代瓦当上的文字就是篆书装饰风格的字体，具有较高的艺术价值。春秋战国时期的"鸟虫书"，其构思灵巧，笔画模仿鸟虫的造型，是古文字时代的装饰字体。装饰设计字体在欧洲产生并流行已久，主要为上层人士所运用，如用于签名、题词等，具有典雅、华丽的古典风格。

下面具体介绍几种运用较为广泛的字体装饰设计的方法。

① 形状装饰。汉字的结构为方形，但每个单字的外形结构又有所不同，有方形字，如国、同、回；有梯形字，如旦、点、晶；有菱形字，如令、申、

今；有三角形字，如八、上、下；有六角形字，如永、水、木等。拉丁字母更是形态各异，有正反三角形、长方形、圆形、半圆形等形态。在字体设计中可针对具体的字体外形特征加以强调或将其扭曲变形，使设计的字体获得具有视觉张力的表现效果。如图1-47所示的《冰峰》海报设计，对"冰锋"文字进行了装饰，冰字外形和手枪外形进行了结合，整体形象统一。

图 1-47 《冰峰》海报设计

（设计：毕梦飞 天津大学工业设计 学生）

② 本体装饰。本体装饰即对字体本身进行装饰，要注意的是，所加的装饰不能干扰构字线条，更不能影响文字的可识别性。这种字体装饰的方法往往在字的笔画中添加纹样，但所添加的纹样要与字的本意相结合。如图1-48所示为"骆驼"字体设计。

图 1-48 "骆驼"字体设计

③ 背景装饰。背景装饰字体设计是指在文字的背景上加上相应的装饰图案，起到烘托、渲染字体，增加文字内涵的作用。在设计时要注意，背景只是起到一定的装饰作用，不能画蛇添足、喧宾夺主，起相反的作用，如图 1-49 所示。

(a)

(b)

图 1-49　字体背景装饰示例

④ 连接装饰。连接装饰字体设计是指字与字之间可塑性较强的笔画或笔画上的装饰，有机连接贯通，使一组字变成一个整体。可以把一个字的笔画连贯起来，也可以把相邻的字互相连接，使之呈现出或高或低或似外框的特征，产生均衡与均齐、对比与统一、充满韵律的美感。如图 1-50 所示为连接装饰字体设计示例。

(a)

(b)

图 1-50　连接装饰字体设计示例

⑤ 线条装饰。线条装饰字体设计是指用单线条或多线条对文字笔画进行装饰，它也是一种常用的字体装饰手法，可以使字体形象更为丰富。如图 1-51 所示为线条装饰字体设计示例。

图 1-51　线条装饰字体设计示例

⑥ 重叠装饰。重叠装饰字体设计主要有两种方法：一种是笔画的重叠，即将字的次要笔画如点、撇、捺等叠加在主要笔画之上；另一种是字与字的重叠，可以是双字或多字的重叠。重叠的目的是增加层次感。需要注意的是，后面的笔画叠住前面的笔画（个别字也可前面的笔画叠住后面的笔画）、副笔画叠住主笔画，所叠笔画不能为了重叠而重叠，应使观者容易识别。如图 1-52 所示为于泓名字字体设计。

图 1-52　于泓名字字体设计
（设计：于泓 天津大学工业设计 学生）

⑦ 实心装饰。实心字体是指只要字的外轮廓、中间笔画全部省略，可以反白，也可以涂黑的字体。在设计时，一定要抓住字的特殊外形，有些字如国、团等是不宜采用这种设计方法的，应特殊对待。如图 1-53 所示为杨颖名字（拼音）字体设计。

图 1-53　杨颖名字字体设计
（设计：杨颖 天津大学工业设计 学生）

⑧ 错位装饰。错位装饰字体设计是将字体进行错位变化，使之产生虚实感觉，同时增强字体的动感、韵律感。如图 1-54 所示为错位字体设计示例。

图 1-54　错位字体设计

1.3.3　先声夺人的色彩

在视觉艺术中，色彩具有先声夺人的力量。当我们漫步在繁华的大街，漫游在野外的森林，或在超市购物时面对各种充满现代气息的商品包装，不论它们的形态是怎样的千变万化，但最能吸引人的是它们的色彩。

随着现代科学技术的发展和人们生活质量的提高，色彩从城市规划、现代交通、视觉传达、室内外环境、工业产品等各个方面渗透到我们生活的每一个角落，以广泛的审美及实用功能显示出色彩的重要性和神奇的力量。

在文字、图形、色彩三大要素中，色彩能直接左右着人们的情绪，唤起人们的情感联想，好的色彩设计能够凭借自身的表现力吸引更多的观者。优秀的色彩设计能够充分传达产品自身的质量，从视觉上提高产品的档次，达到较好的视觉传达的效果。

色彩主要通过明度、纯度、色相的对比来呈现出不同的视觉效果。通常，人们对每种色彩的情感认知是不同的，也使得色彩具有自己的性格，每种色彩有着自己特殊的含义。此外，不同民族的人对色彩的好恶倾向也不同，并且这种倾向也会随着时代变迁、文化交流、民族融合、信息共享等因素发生改变，因此色彩表现出了极强的时效性，也就有了所谓的流行色。

色彩学研究表明，色彩不仅能引起人们在大小、轻重、冷暖、膨胀、收缩、前进、后退等方面的心理感觉，同时还能引起人们的心理情绪变化以及兴奋、欢快、宁静、典雅、朴素、豪华、苦涩等情感联想。色彩关系所产生的对比、节奏、韵律等

形式因素能使人感受到色彩特有的魅力，同时伴随着积极的情绪与情感，能唤起人们强烈的视觉与心理感受。

人类对色彩有着与生俱来的感受能力，美观的颜色能使人心驰神往，可以带给观者审美的喜悦，从而激起人们的感官欲望，达到视觉设计的最佳效果。那么色彩的运用有哪些通用法则呢？

1. 色彩对比

在色彩的运用中，将补色、三原色或三间色并置在一起，产生一种鲜明强烈的视觉感受，这种运用色彩的方法叫色彩的对比，运用色彩对比的优点是画面生动、活泼，在与儿童用品相关的平面设计中经常用到，如儿童玩具包装、儿童用品海报等。如图 1-55 所示为对比色设计。

如果色彩对比运用不当，则会产生适得其反的效果。以纯度较高的互补色蓝色和橙色为例，假如把面积相同的蓝色和橙色色块放置在一起，就会产生刺眼的感觉，使人很不舒服。设计师在设计过程中运用对比色，要做好对比色的调和关系，使设计色彩变得和谐。对比色调和的方法有以下几种。

(1) 改变对比色相的纯度或明度，将其中一种颜色加入无彩色，即可达到协调的效果。

(2) 在对比色块之间采用无彩色或金色、银色做色块或线的间隔处理，这样对比色也可产生调和的效果。

(3) 改变对比色块的面积差距。以其中一种颜色为主进行面积对比，产生万绿丛中一点红的视觉效果，这样既达到色彩协调又可以强化主体物或设计主题思想。

设计中的对比色运用主要是通过对色彩的属性、面积、距离等要素的处理，形成作品形态的动、静等多方面因素来表达色彩既对立又统一的视觉效果，使设计主题更加鲜明、突出。

(a)

(b)

图 1-55　对比色设计示例

2. 邻近色彩调和

邻近色彩调和是指在色相环中相邻的两种或两种以上色彩配置在一起产生的既协调又统一的视觉效果。在平面广告设计中，邻近色相的使用是产生色彩调和的关键，示例如下。

(1) 绿色与黄绿色、黄色搭配可以产生黄绿色调。

(2) 绿色与蓝绿色、蓝色搭配可以产生蓝绿色调。

(3) 橙色与红色、红橙色搭配可以产生红橙色调。

(4) 橙色与黄橙色、黄色搭配可以产生黄橙色调。

(5) 紫色与蓝色、蓝紫色搭配产生蓝紫色调。

(6) 紫色与红色、红紫色搭配产生红紫色调。

如图 1-56 展示了邻近色彩调和的应用。

(a)

(b)

图 1-56　邻近色彩调和的应用

　　这六大色调的搭配设计是邻近色彩调和的秘籍，邻近色配置构成统一色调的方法在视觉传达设计领域的运用是十分广泛的。它的优点是设计画面色彩统一、协调，在协调中含有色彩的微妙变化。缺点是画面容易产生混淆不清的效果，但是只要注意色彩之间明度对比就完全可以避免这个问题。

　　邻近色调和的运用在广告的系列设计中使用也比较广泛，比如同一品牌的奶制品饮料的不同口味（柠檬味、草莓味、苹果味、葡萄味）的包装设计、招贴设计，设计师采用与原材料相符合的色调衬托原材料的形象，产生很强的识别性，在视觉上方便消费者识别的同时，在心理上也使消费者产生对产品质量的信任感。

3. 色彩的节奏与韵律感

　　节奏美是条理性、重复性、连续性的艺术形式再现；韵律美则是一种有起伏、渐变、交错的，有变化、有组织的节奏。它们之间的关系是：节奏是韵律的条件，韵律是节奏的深化。节奏与韵律的形式美感被人们应用于视觉传达设计领域，色彩的表现力不仅依靠色彩的对比与调和，同时需要色彩节奏和韵律感的表现，这样设计色彩才能鲜活起来。

色彩的节奏与韵律感通过色彩的连续与渐变、色彩的起伏和交错而产生。色彩连续性的设计可以是邻近色的连续、同种色的连续；色彩的渐变设计可以是色相、明度和纯度的推移渐变。色彩的连续性和渐变性容易使颜色产生调和感，同时又给人以节奏美感。色彩的起伏和交错可以通过色块打散重构的原理来完成，在平面设计中表现为主要形象和辅助形象的呼应关系，装饰图案与主要图案之间也会产生色彩的起伏和交错效果。如图 1-57 所示为色彩的节奏感设计示例。

(a)

(b)

图 1-57　色彩的节奏感设计示例

4. 色彩的运用策略

1) 色彩的明度

明度就是色彩明亮的程度，如果暖色系色彩提高亮度，容易使人产生清爽的感觉。比如，百事可乐的包装，其主色就是明亮的蓝色，容易使人感到轻盈和凉爽。色彩明度一旦发生变化，给人们带来的感受也会有所差异。又如，把色彩的明度反差加大，就可以营造出活力四射、气场强大之感。反之，则会给人以稳重成熟感。如图 1-58 所示的色彩明度的变化营造了不同的感受，图 1-58(a) 使人感觉活泼，图 1-58(b) 则显得比较稳重。

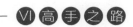
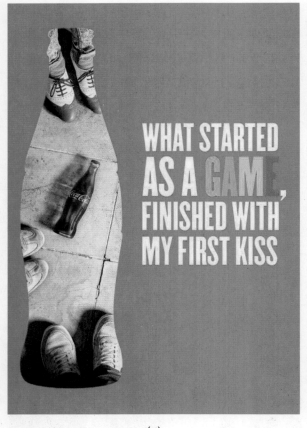

图 1-58　色彩明度的对比

2) 饱和度对比

饱和度对比即邻近颜色的饱和度有差别，如果某种颜色周围全是其他饱和度较高的颜色，那么其饱和度也将降低。亮度对比即经由邻近颜色的亮度使色彩产生对比，和暗淡颜色相邻的色彩容易显得更加明亮。补色对比即邻近的颜色互相都是对方的补色，因此能够提升区域内所有颜色的饱和度，产生强烈对比。合理运用色彩的对比，能够提高平面设计的效果。

3) 配色的规则

色彩主要分类包括"主色""配色""背景色""相融色""强调色"等。在配色过程中，如要突出重点信息，就要用到色彩亮度差、饱和度差等，使主要信息更加醒目。要衬托"主色"，就要善用"配色"，挑选出和"主色"相对的颜色，使画面更加丰富。

"背景色"指范围性色块。设计背景需要先弄清宣传目标与设计概念，把握好主要方向，学会运用"相融色"，使整个色彩更加和谐。如果画面让人感到模糊不清，或者缺少生机，就要采用"强调色"，突出整体色彩感，提高艺术感染力。

人类有着自身的生理特征，如神经的兴奋与抑

制、人体的运动与静止、体内能量的消耗和体外营养的补充、人眼对色彩的疲劳与平衡等，这些都是正常的生理反应。当人眼看见某色时立即产生的感觉称为直觉反应。这种反应是下意识的，带有普遍性，在实际生活中，色彩的生理现象与心理现象往往是分不开的。人眼对某些色彩刺激后产生生理上的疲劳会引起心理上的厌倦，使人产生联想。

色彩的生理现象与心理现象是不可能绝对分开的，它们很大程度上是相互交叉影响的。在产生生理变化的同时，往往会产生一定心理活动，只是生理的反应是下意识的，是一种直觉反应，是不加思考而得到的色彩现象，这种现象又被视为人的功能性反应。而心理反应比生理反应更为突出，能引起很多联想，这种联想会引起人们的情感产生变化，其心理活动也更为复杂。色彩本身并无情感，它给人的感情印象是由于人们对某些事物的联想所造成的，不同的时代、民族、地区以及生活背景、文化修养，还有性别、职业、年龄等不同，使人们对色彩的理解和感情各显差异。

5. 色彩的情感

色彩本无生命，但在日常生活中，长期的视觉惯性使色彩在人们的潜意识里产生了条件反射，于是色彩便有了情感。

1) 色彩与情绪

各种不同的色彩在人们的潜意识里对应着不同的情绪。例如，红色给人以热烈、热情的感觉，白色给人以洁净、祥和的感觉，蓝色给人以安定、沉稳的感觉，绿色给人以富有朝气的感觉。如图 1-59 所示的画面颜色以绿色为主色调，给人以一股清新和富有朝气的感受。

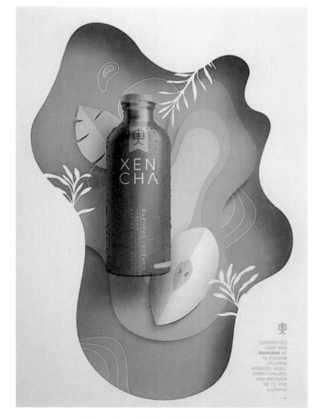

图 1-59　色彩与情绪应用示例

2) 色彩与季节

色彩还可以代表季节。人们习惯于用嫩嫩的绿色代表春天，用红、蓝色代表夏天，用橙色代表秋天，用白色代表冬天，这些都是人们在生活中常见到的春天的植物发芽，夏天蔚蓝的天空，秋天金色的田野，冬天的皑皑白雪，使人们对四季产生了色彩的联想与惯性。如图 1-60 所示为秋天的色彩招贴设计，画面以橙红色为主色调，表现出秋天丰收的景色。

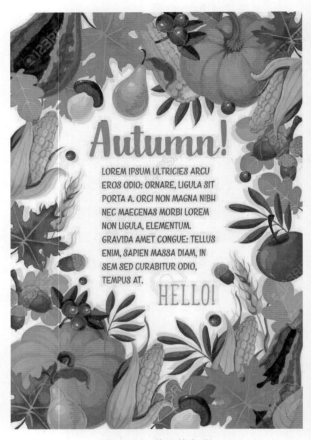

图 1-60　秋天的色彩

图 1-61　色彩与味觉

3) 色彩与味觉

色彩在给人心理感受的同时，也能给人一种味觉的暗示。例如，红色能使人联想到辣椒的辛辣味，白色能使人联想到牛奶的香甜，绿色能使人联想到苹果的酸甜，蓝色能使人联想到薄荷的凉意。如图 1-61 所示，这是以橙色为主的画面，观后立刻使人联想到香甜的味道。

4) 色彩与嗅觉

美好的香气总是能使人们保留很好、很深的印象。这种抽象的印象可以具象到一种形态或色彩。例如，淡淡的绿色能使人产生清香的嗅觉，紫色与暖红色能使人产生香艳的嗅觉，淡黄色能使人联想到菊花、水仙等花卉的香味，红色能使人联想到玫瑰的浓香。图 1-62 通过淡淡的紫色使人感受到一股薰衣草的香味。

图 1-62　色彩与嗅觉

5) 色彩与方向

中国人自古以来用青龙、白虎、朱雀、玄武代表东、西、南、北 4 个方位，中间为黄龙，其中青为蓝色、朱为红色、玄为黑色，人们同时也用蓝、白、红、黑、黄代表 5 个方位，也被称为"五方正色"。

其他国家也有用色彩代表方位的习惯。例如，日本沿袭中国的"五方正色"，在日本的传统竞技项目相扑中，仍以五色代表着 5 个方位；在美国，人们习惯用黑、黄、青、灰分别代表东、西、南、北；在古爱尔兰，人们习惯用白、黑、紫、褐代表东、西、南、北 4 个方位。

6) 色彩与国家

色彩还可以代表地域，如绿色的欧洲、黄色的亚洲、黑色的非洲、蓝色的大洋洲、红色的美洲、白色的南极洲等，这一色彩的象征得到世界各国的公认，并在奥运会的会徽上应用。各国的国旗色彩也在某些应用中代表着各自的国家。例如，红黄搭配代表着中国，中黄和绿色的搭配代表着巴西，天蓝色与白色代表着阿根廷，酒红色与黑色代表着葡萄牙。在世界杯足球比赛中，各国球队球衣的色彩运用尤为明显。

7) 色彩与忠奸

在中国的京剧中，脸谱的色彩代表着人物的忠奸、善恶、美丑，其中白色代表着奸诈狡黠，红色代表忠义，黄色代表残暴，绿色通常代表有勇无谋，蓝色代表草莽英雄，金色代表神仙与鬼怪。

8) 色彩与轻重

色彩也能给人一种轻重的感觉。例如，明度较高的色彩给人的感觉较轻，相反，明度较低的色彩给人的感觉较重；纯度较高或较低给人的感觉都较重，纯度适中的色彩给人的感觉较轻些；暖色给人的感觉较重，冷色给人的感觉较轻；对比强烈的色彩搭配给人的感觉较重，对比较弱的色彩搭配给人的感觉较轻。

1.3.4 不得不提的材质

人们对于材质并不陌生，因为它早已成为设计领域中的重要语言，空间设计的建筑材质、装修材质，服装设计的面料材质都对设计起到关键的决定性作用。在视觉传达领域，材质正在成为与图形、文字、色彩等设计元素并称的设计语言主体。材质作为对人的五种感觉都有影响的特殊介质，在设计元素里占据了重要的角色，成为一种全新的极具表达力的设计语言。一方面材质的物理特性及表现性因素被引发并用来表达设计作品的内在意蕴时，会与作品更好地融合，传达出作品深层的含义；另一方面材质虽为物质形态本体，但具有人格化的生命特征，有其个性和情感的表达，只有对材质性格有深入的把握，才能达到对设计语言的完美应用。

不同的材质具有不同的特性、审美特征及情感表达。下面将从自然材质和人造材质两个方面进行分析。

1. 自然材质

来自大自然的一切都是灵动而富有生命的。水之轻柔、顺畅、律动；木之原始、质朴、亲近；土之淳厚、博爱、踏实；沙之细腻、苍凉、易逝；竹之挺、石之坚、松之毅……这些都是自然材质的性情，丰富、神秘而富于变化。

2. 人造材质

随着人类的进步和需求的扩大，人造材质应运而生并广泛使用。人造材质因需而制，以使人们应用更舒适、便捷为本。故而更具使用感，如纸、布成为人类日常生活中不可或缺的材料。而科技发展到今天，大量具有科技含量的新材料占据了人们的生活，它们具有强烈的时代感，功能方面也有很大提高，为人们带来了新的体验和感受。

3. 材质的情感塑造

无论是天然材质还是人造材质，它们都有各自的属性，一方面是材质本身性能、功能的属性体现，另一方面则是不同材质展现出不同情感凝结，使其成为一种专属的情感符号，唤起人们不同的情绪和心理感受。材料的质感和肌理能调动起人们视觉、触觉等知觉感知，并形成不同的心理形态。比如，厚重的材质给人以坚实、稳重的感觉，轻薄的材质给人以浪漫、愉悦的感觉，粗糙的材质给人以一种原始、古朴的感觉，而光滑的材质则给人以流畅的感觉，坚硬的材质让人感觉干脆利落，柔软的材质给人以一种温暖和亲和的感觉，不透明的材质让人感觉安全，半透明的材质给人以一种朦胧和浪漫的感觉，而全透明的材质则让人感觉晶莹剔透。如图 1-63 所示的不同材质体现出不同的情感特征。

由此可见，材质的颜色、透明度、肌理、触感，无论哪方面都可以给人一种心理感受和情绪上的变化，设计者只有了解和掌握材质的情感属性，才能把握好不同材质对人情感的不同影响，使作品尊重人的感受，让作品的精神与人的情感之间真正地达到共鸣。

图 1-63 材质的情感

1.4 视觉设计的黄金法则

形式和内容是艺术创作的两个方面，是一个有机统一的整体。由于设计艺术自身的审美属性和应用特点，在形式与内容的关系上偏重于形式，强调对理性形式美的研究和探讨，其是为了更好地表现内容，传达设计意图。视觉艺术形式的美帮助人们去研究和探讨美的规律和美的形式，归纳各种可能产生的视觉形式。在实际应用中，这些原则实际上是相互关联的，只应用某一个原则的情况很少。每个优秀的设计都会用到这些法则，在设计中应灵活运用。

1.4.1 静态设计的黄金法则

1. 亲密性

亲密性的法则可参考 1.2 节中的格式塔心理学法则相关内容。将相关的项组织在一起，移动这些项，使它们的物理位置相互靠近，相关的项将被看

作凝聚为一体的一个视觉单元，而不是多个孤立的元素。这样就能为读者提供一个直观的提示，使读者马上了解页面的组织和内容，减少混乱，为读者提供清晰的结构。

物理位置的接近就意味着存在关联（实际生活中也是如此）。如在教室中看到两位女同学坐在一起听课，那么她们关系的亲密度也是显而易见的。在页面上也是同样，如图 1-64 所示的名片设计，左侧的名片使得我们的眼睛在名片上不停地转动，找不到开始读的元素，同时还会紧张自己会不会遗漏信息。如果把类似的元素组织为一个单元，马上会带来很多变化。首先，页面会变得更有条理。其次，会更清楚地知道从哪里开始读信息，而且明白什么时候结束。另外，"空白"也会变得更有组织。仅仅利用这样一个简单的概念，现在再看右侧的名片，不论从理解上还是从视觉上看都很有条理。而且这样一来，它还能更清楚地表达信息。

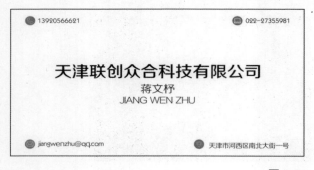

图 1-64　名片设计

亲密性的使用很微妙，不过相当重要。布局的时候一定要明确元素和其所属元素是否在一起，留意无关元素。

请注意图 1-65，这两栏中的项目符号，看看它们和相关联的项目间的距离。事实上中间的项目符号离左栏的部分项目更近，看起来几乎就像是几个单独的列一样，其中有两列是项目符号。

PRODUCT FEATURES
产品特点

- 交互界面友好直观 声光引导操作与使用
- 人脸区域智能光源辅助 复杂光照快速自适应
- 手机拍照即可完成登记 无烦琐的采集过程
- 活体人脸检测 更高的安全处理级别
- IntelliSense 双算法 抗干扰能力强极稳定
- 整机经过严苛冲击测试 坚固、可靠、耐用

图 1-65　亲密性布局示例 1

如图 1-66 所示的项目关系就变得清晰了，一看就可以立刻分辨出哪些项目符号属于哪些项目，也可以马上看出有两列项目清单，而不是一列项目符号，一些信息，一列项目符号，再来一些信息。

亲密性原则并不是说所有一切都要更靠近，其真正的含义是：如果某些元素在理解上存在关联，或者相互之间存在某种关系，那么这些元素在视觉上也应当有关联。此外，其他孤立的元素或元素组则不应存在亲密性。位置是否靠近可以体现出元素之间是否存在关系。设计广告宣传单、宣传册、新闻简报或者其他出版物时，应该清楚其中哪些信息在逻辑上存在关联，知道哪些信息应当强调，而哪些信息不用强调，可以通过分组形象地表现这种信息。

如图 1-67 所示的亲密性原则分组的左图，这个列表中的每个元素都与其他所有元素凑在一起，所以无法看出它们之间的关系，甚至标题为粗体的情况下也无从知道这些信息项的组织。再看右图仍然是这个列表，但是通过在彼此之间增加一些空白，看起来已经形成了多个组。因此要有意识地这样做，而且要投入更大的力度。

PRODUCT FEATURES
产品特点

- 交互界面友好直观 声光引导操作与使用
- 人脸区域智能光源辅助 复杂光照快速自适应
- 手机拍照即可完成登记 无烦琐的采集过程

- 活体人脸检测 更高的安全处理级别
- IntelliSense 双算法 抗干扰能力强极稳定
- 整机经过严苛冲击测试 坚固、可靠、耐用

图 1-66　亲密性布局示例 2

云·服务
公 | 私有云安全部署，显著提升安装效率
云与端实时互联，事件响应无延时
消息智能化随需推送，多端接收
智·管理
Web | App | 微信，多端随时随地管理
数据即时同步，多类型终端自动联动
非授权人员入侵告警，随时随地监控系统状态
安·释然
活体人脸检测，更高的安全级别
IntelliSense 双算法，抗干扰能力强
整机经过严苛冲击测试，坚固可靠
易·使用
交互界面友好直观，声光引导操作与使用
人脸区域智能光源辅助，复杂光照自适应
手机拍照即可完成登记，无烦琐的采集过程
精·设计
设计精进：极致的人机工程学设计，舒适简洁
结构精妙：精巧外观下封装着澎湃性能
工艺精湛：浑然一体的阳极氧化全铝机身

云·服务
公 | 私有云安全部署，显著提升安装效率
云与端实时互联，事件响应无延时
消息智能化随需推送，多端接收

智·管理
Web | App | 微信，多端随时随地管理
数据即时同步，多类型终端自动联动
非授权人员入侵告警，随时随地监控系统状态

安·释然
活体人脸检测，更高的安全级别
IntelliSense 双算法，抗干扰能力强
整机经过严苛冲击测试，坚固可靠

易·使用
交互界面友好直观，声光引导操作与使用
人脸区域智能光源辅助，复杂光照自适应
手机拍照即可完成登记，无烦琐的采集过程

精·设计
设计精进：极致的人机工程学设计，舒适简洁
结构精妙：精巧外观下封装着澎湃性能
工艺精湛：浑然一体的阳极氧化全铝机身

图 1-67　亲密性原则分组

亲密性的根本目的是实现组织性。尽管其他原则也能达到这个目的，不过利用亲密性原则，只需简单地将相关的元素分在一组建立更近的亲密性，就能自动实现条理性和组织性。如果信息很有条理，将更容易阅读，也更容易被记住。此外，还有一个很好的"使用空白"，利用亲密性原则，还可以使空白（这是设计者们最喜欢的）更美观，也更有条理性。

微微眯起眼睛，统计眼睛停顿的次数来数一数页面上有多少个元素。如果页面上的项超过 3～5 个（当然，这取决于具体情况），就要看看哪些孤立的元素可以归在一组建立更近的亲密性，使之成为一个视觉单元。要避免一个页面上有太多孤立的元素。不要在元素之间留出同样大小的空白，除非各组同属于一个子集。标题、子标题、图表标题、图片能否归入其相关材料？对这个问题一定要非常清楚（哪怕只有一点含糊都要尽量避免）。不同属一组的元素之间不要建立关系，如果元素彼此无关，就要把它们分开。不要仅仅因为有空白就把元素放在角落或中央。

2. 对齐

在设计中，设计新人往往很随意，只要页面上刚好有空间，就会把文本和图片放在那里，而全然不考虑页面上的其他项。这样的页面会给人一种杂乱无章的感觉，就像是一个堆满杂物的桌子：一个杯子、一本书、一台计算机，还有散乱的纸张和笔，整理这样一个桌面不用花太多时间。同样，整理这样一个杂乱无章的版面也无须花费太多时间，但需要掌握"对齐"这个好用的黄金法则。

任何东西都不能在页面上随意摆放。每个元素都应当与页面上的另一个元素有某种视觉联系。对齐是产生这种联系的最为行之有效的方法。即使对齐的元素物理位置是彼此分离的，但在观者眼里（以及在观者的心里），也似乎能看到一条无形的线，将元素穿起来，这些线越多，就会得到一个越内聚的单元，画面的统一性和关联性越强。尽管设计者可能通过分开摆放标示他们的相关性较弱，但对齐原则很"神奇"，它会告诉读者，即使这些项并不靠近，但它们属于同一组。

再来看图 1-68 左侧的名片，名片上所有元素都未与其他元素对齐，元素之间没有任何关联，好像被随意摆放上去一样。设计之前可以先规划一下，哪些项应当分在一组，以建立更近的亲密性，而哪些项应当分开。再如右侧的名片，把所有元素都移至右侧，使它们按同一种方式对齐，则信息立刻就显得更有条理性了。

图 1-68　名片中的对齐关系 1

再比较图 1-69 中的左、右两张名片，左侧名片的布局很好，将文本项进行了分组，使之具有合理的亲密性，文本在页面居中放置，并进行了中心线对齐。尽管这是一种合理的对齐方式，但边界是有弧度"软"的，那条"对齐线"的强度被弱化很多。对比右侧名片右对齐方式，能看出右边的对齐线的

"硬朗"，虽然这是一条看不见的线，但它很明确，连接了这两组文本的边界，正是这个边界的强度为布局提供了力度。居中对齐是初学者最常用的对齐方式，这种对齐看起来很安全，感觉上也很舒服。居中对齐会创建一种更正式、更稳重的外观，显得中规中矩，但运用不好也容易给人乏味之感。

图 1-69　名片中的对齐关系 2

如图 1-70 所示为一份典型的报告封面，左侧封面使用了常见的中心线对齐方式，没有经过设计训练的人员也能设计出来，看完后不会留下很深的印象。

右侧报告的封面采用明确的左对齐，该封面更容易让人产生精美的感受。尽管作者的名字离题目很远，但那条无形的线却有力地将两块文本连接在一起。

图 1-70　设计报告封面

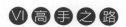

上述讨论，并非要求设计师不能使用居中的对齐方式，而是需要明确通过版式希望表达何种效果。如果文档的外观差强人意，可能最大的问题就是没对齐。人的眼睛喜欢看到有序的事物，这会给人一种平静、安全的感觉，此外也有助于表达信息。优秀的设计都存在"对齐线"，不论画面布局如何夸张，这种"对齐线"也依然明显。作为专业的设计师，明确的对齐也是最为关键的，设计完也需要检查每一元素，确保它与页面上的另外某个元素存在某种视觉联系。

需要注意的是，很多时候人们会刻意打破规则，但只要有意为之，有时完全可以任意地打破常规对齐，规则虽然都是用来打破的，但在打破规则之前必须清楚规则是什么，这一点非常重要。

3. 重复

让设计中的视觉要素在整个作品中重复（或部分重复）出现。重复元素可能是一种粗字体、一条粗线、某个项目符号、颜色、设计要素、某种格式、空间关系等。读者能看到的任何方面都可以作为重复元素，可以把重复认为是"一致性"。这样，既能增加条理性、呼应感，还可以增强统一性。尤其是有图片的画面，设计者经常会在图片中选取一个突出的颜色作为某些文字的颜色，是很有效的一个方法。再如，利用重复可以将一系列出版物从视觉上认作一体。

下面继续用名片的例子进行说明，图 1-71 左侧名片的下方文本变换成粗体字，与上方的粗体字进行重复。设计人员常用此技巧控制读者的视线，以使读者的注意力尽可能长时间地保持在页面上。粗体的重复也有助于统一整体设计。但是任何事物都是过犹不及，如果一切都是一致的，别人又怎能知道哪个部分是重点想强调的呢？如果一个出版物有非常好的一致性，就可以放入一些与众不同的元素，使读者真正注意到希望他们关注的内容。

在 VI 设计中会要求企业整体形象的一致性，通常会利用企业名片、信笺和信封创建的一致性，需要使用明显而突出的 Logo 或辅助图形进行重复，不仅在各部分内部，而且在所有作品之间也要大量使用重复，以保持形象一致。有时重复的元素并不一定完全相同，不必都是图形或者剪贴画，可以是空白、线、字体、对齐，或者任何你有意重复的东西，但它们之间要存在关联或紧密相关。重复的目的就是统一，并增强视觉效果。不要低估页面视觉效果的威力，如果一个作品看起来很舒服，它往往也更易于阅读。

图 1-71　粗体字的呼应

4. 对比

对比的基本思想是，要避免页面上的元素太过相似，是为页面增强视觉效果的最有效的途径，也是在不同元素之间建立一种有组织的层次结构的最有效方法。要记住一个重要规则：要想实现有效的对比，对比就必须强烈，如果元素（字体、颜色、大小、线粗细、形状、空间等）不相同，就干脆让它们截然不同。比如：大号文字和小号文字的对比；或者字体粗细的对比；冷色与暖色的对比；平滑材质与粗糙材质的对比等。对比不仅可以用来吸引眼球，还可以用来组织信息、清晰层级、在页面上指引读者，并且制造焦点。我们经常会设定大、中、小 3 个层级的对比，这样不但使页面更引人注目，还能产生很好的韵律感。对比通常是最重要的因素，正是它能使读者首先看这个页面，也可以产生视觉的流动感。

如图 1-72 所示的简报设计，左、右两份简报的基本布局和内容都是一样的，但右侧的简报更能吸引眼球，因为它的对比更强烈。右侧简报标题和子标题中使用了一种更突出、更粗的字体，同时还在新闻简报的题目上重复了这种字体。题目从全部大写改为混合大小写文本，有助于增强对比效果。另外，由于现在题目如此突出，还可以沿顶部在题目下加一个黑条，通过重复这种黑色来强调对比。

图 1-72　简报设计

要增加有创意的对比，最容易的方法是通过字体进行对比。不过还可以利用线、颜色、元素之间的间隔、材质等形成对比。如果分割线已使用了一条极细的线，需要另一条线时就应该使用 2 磅或 4 磅的粗线，不要在同一个页面上使用相差 0.5 磅或 1 磅的线。如果要使用另一种颜色来突出效果，一定要确保颜色有反差，对应黑色正文，深棕色或蓝黑色就不能有效地形成对比。

如图 1-73 所示，左侧的图中，字体之间和线之间确实有一点对比，不过这里的对比很微弱。这些线有意设置为两种不同的粗细，但也容易被误解为只是不小心设置错了。而右图字体之间强烈的对比使它更生动、更引人注目。由于线粗细有了更强烈的对比，就不会有人认为这可能是一个失误。这些只是线的一种用法，运用对比后，整个表都更鲜明、更精美、表达更清晰。

图 1-73 分割线的使用

还有一点需要注意，不要害怕一些元素很小，很小的元素不仅可以与更大的元素形成对比，还能留出更多的空白。一旦读者有兴趣看，把握住重点，自然会去读这些较小的文字。如果他们不感兴趣，不论你把这些文字设置得多大，他们也不会去读。设计时还会用到其他一些原则，如亲密性、对齐和重复。这些原则合理搭配才会有好的整体效果。设计页面时很少只使用某一种原则。

对比的根本目的有两个，这两个目的相辅相成，无法分开。一个目的是增强页面的效果，如果一个页面看起来很有意思，往往更有可读性。另一个目的是有助于信息的组织。读者应当能立即了解信息以何种方式组织，以及从一项到另一项的逻辑流程。

1.4.2 视觉动态流程

视觉流程是一种视觉的"空间的运动"，是观者的视线随各视觉元素在空间沿一定轨迹运动的过程。它是人在阅读时自然产生的一种阅读次序，是由人的视觉特性决定的。人眼只能产生一个视觉焦点，因此在进行阅读时视觉会产生自然的流动习惯，体现出比较明显的流动感和方向感，无形中形

成一种脉络，使整个版面的运动趋势有一个主旋律。观者的视线首先会扫视整个画面，对整个版面有一个大致的了解；其次，视线会自然地停留在最吸引人的地方，即观者最感兴趣的地方；最后，视线移动，直至看完整幅作品。视觉流程往往会体现出比较明显的方向感。例如，当在同一视觉页面中时，如图 1-74 所示的视觉流动的方向一般表现为从上到下、自左至右，呈现出由左上方沿弧形线向右下方的移动的方向，在此流动线上的任何点，都会比流动线外的任何点明显。这根无形的流动线称为"视觉流程"，是从动态到静态、从明到暗及关注内容和形式紧密相关的信息等。并且，心理学研究表明，人的视线在一个既定平面内的注意力分布不均衡，注意力最大的是上部、左部和中上，如图 1-75 所示为视觉注意力在平面中的分布。

图 1-74　视觉流程弧线图

40%	20%
25%	15%

图 1-75　视觉注意力在平面中的分布

平面的上半部与下半部相比较，上半部让人感觉轻松和自在，下半部则让人感觉稳重和压抑。这种视觉上的高、低落差感觉，是和自然界的万有引力有关的。同样，平面的左半部与右半部相比较也有着细微的差异。左半部让人感觉轻松和自在，右半部让人感觉稳重和压抑。这种视觉上的左、右落差感觉，是和眼睛习惯于自左至右阅读时，起和止的反射结果有关的。故心理学家葛斯泰在研究版面规律时，指出版面左侧的视觉诉求力强于右侧。版面左上部和中上部被称为"最佳视域"，即应最优选的方位。平面广告中突出的信息，如标题和品牌等，一般应编排在这些方位上，多数报刊名也编排在此方位上。在一纵长形版面的中心线上，同时作出三条等距的平行线，便在中心线上出现 3

个等距的焦点。当人们的视线在这 3 个焦点上来回移动时，便发现第一个焦点 (中心线上部 1/3 处) 最为引人注目，如图 1-76 所示的最佳焦点图中的星点处为版面的最佳"焦点"方位。在最佳焦点的周围，有着一个放射状的平缓递减区域 (最佳视域区)，图中圆的域区就是版面的"最佳视域区"，直径大约为版面宽度的 5/6。

在平面设计中，视觉流程的设计非常重要，成功的视觉流程设计符合人眼运动的一系列秩序规则和形式美法则，使形式和功能珠联璧合。在视觉设计中，成功的视觉流程设计符合人眼运动的一系列秩序规则和形式美法则，同时以合理的顺序、快捷的途径、有效的感知方式获得最佳的视觉效果，使形式和功能珠联璧合。

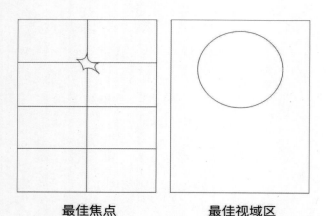

最佳焦点　　　　　　　最佳视域区

图 1-76　最佳焦点与最佳视域区

1. 视觉流程设计的原则

在视觉设计中，好的作品应该让人们形成一种自然的视觉顺序，按照设计者的意图引导观者视线的移动，以合理的观看顺序和感知方式获得最佳的视觉效果。视觉流程设计的基本原则有以下几点。

1) 设计构成的总体性

在视觉设计中，设计之前要有关于主题的总体构思。在构思中，设计者必须想办法突出重点以吸引观者的注意力，如使用什么样的图形、色彩、文字等，根据主题构思出独特的构成形式。

2) 视觉流程的合理性

设计画面必须符合人的认知心理与思维发展的逻辑顺序。编排设计是一种创造，首先要立足于创意性的传达，但又要符合人们较为普遍的认识思维，版面各个单元的方向性暗示、最佳视域及信息要素在构成的主次关系上合理、清晰。

3) 视觉元素的可视性

在有限范围内要想通过适当的设计语言对主题进行一定强度的表现，营造多层次、多角度的

视觉效果，就要对各类视觉元素进行有效整合和编排，使视觉效果统一到总体构思和设计逻辑中。设计中的各种视觉元素应是目力所及，在知觉容量限度内的，视觉客体必须是可视的，要有一定强度的诉及力。视觉语言必须是易读的，各种信息的意义必须易于为人所理解，并具备相应的视觉环境。说明文字的处理，特别要注意其可读性。字体、字型、大小比例、横竖位置、字间距都要认真推敲。字行的长短、段落的分配、段间段首的留空、标题的强调、篇章的安排、版面的划定，都要妥善计划。具体可以参考 1.4.1 小节中的设计方法。

2. 视觉流程设计的方法

一般情况下，视觉流程设计可以分为视觉捕捉、信息传达、印象留存 3 个阶段。

1) 视觉捕捉

视觉捕捉是指在视线接触到作品的 10s 的关键时间内对受众产生吸引力的过程，设计者可以通过图形的视觉张力、色彩渲染、强烈对比及运用图形设计中夸张、对比、变异等各种方式或不同的表现手法吸引观者的注意力 (可通过亲密性、对齐、对比、重复等方法实现，具体内容可参考 1.4.1 小节中的设计法则)。

2) 信息传达 (视线诱导)

信息传达是主体部分，它要求设计者在进行设计时能将各种设计元素遵循视觉流程的运动规律进行编排、组织和处理。在此过程中，传达的内容、表现的元素、流程的逻辑都需要清晰明确。信息载体在视觉上的要求是形态清晰、逻辑合理、节奏变化、个性突出。视觉流程设计中最核心的因素是贯穿整个视觉流程的视线诱导媒介，根据各种视觉元

素的主次进行方向性暗示、视域优选，将这些元素融会贯通，以实现贯穿于整个视觉流程的诱导。具体方法为：可借助形态的动势、人物的手势、面向、眼神、标题、警句、说明文的编排指向、指示标志等，使观者的视线按一定方向顺利地运动，形成由大到小、由主到次的程序，使设计的各视觉要素次第串联起来，实现信息的有效传递。

3) 印象留存

在视觉流程的最后，一般是统一设置较重要的信息。例如，在商业化的视觉设计作品中，可将产品标志、企业名称、品牌名称进行统一化设置，放在合适的位置，给予一定的视觉特效，虽不一定是最突出的，但能给观者以回味，加深其印象。

视觉流程有一些基本的规律，但并不是一成不变的，设计师也可根据具体的需要设计出具有个别性的视觉流程。在设计时，可以打破传统的思维定式，对信息传播的载体进行加工，将理性思维个性化地表现出来。采用不常用的视觉流程将版式中的视觉元素进行排序，抓住主要因素让观者按照设计师的引导移向下一个内容。使观者的注意力完全被设计师左右，在获得信息的同时，也产生感官上的美感和精神上的享受。设计师在进行版式中的视觉流程设计时，只有依据不同的设计要求，通过对版式设计中逻辑性、诱导性、节奏感和韵律感及其个别性展示的重视，使它们能贯穿于视觉流程设计的始终，这样才能形成具有特色的视觉流程设计形式。

第 2 章
将信息视觉化

在人类所有的感官中，视觉被认为是最主要、最强大的输入通道，它吸收着人们周围一切事物的信息。视觉感知系统不断扫描、不断调整焦点、不断适应，将视觉信息传递给大脑。人的大脑负责处理看到的所有信息，人类的视觉和认知进行特定的相互作用来理解信息传递出来的意义，也正是这种复杂和神秘的特质为视觉设计师创造了大量的机会——利用人类的视觉感知进行可视化研究与探索。

传统意义上，信息可视化被视为帮助人们理解和分析大型复杂数据的方法与工具。由于其在科学推理、计算机图形学和算法优化方面的历史根源，信息可视化通常侧重于支持专家用户尽可能有效地和高效地执行复杂的数据探索和分析任务。这种先进的信息可视化方式通常被看作科学的、客观的、中立的工具。

信息可视化是利用高效的视觉表达手段，帮助用户完成对数据进行读取、识别和主观解读，进而实现用户对重要信息的获取，并且在识读信息的过程中，通过可视化的方式，减轻由于大量数据给用户带来的"信息爆炸"压力。而目前发展中的信息可视化正远离其传统、专业和计算机图像的背景，成为一个更为广泛的社会交流工具。相关研究表明，信息可视化技术可以进一步增加设计师和艺术创作者在跨学科领域的话语权，有越来越多的艺术设计从业人员投身其中，创作出大量优秀的可视化作品。

2.1 信息图像化

可视化带来的最大好处是帮助人们保持记忆。比起文字，人们更容易记住图像。根据图片优势效应的研究显示，当人们只阅读文字时，3 天后，可能只记得住 10% 的信息。如果同样的信息和相关的图片一起展示时，人们可能在 3 天后记得住 65% 的信息。所以运用相关联的图片结合文字一起使用，能大幅增加读者所能记忆的内容，约能提高 5.5 倍。简单的文字信息和相关图片放在一起，可以给观者留下持久且难忘的印象。

1. 社会文化符号的图像化

人类社会文化符号主要包括文字、语言、图像等，文化环境是基于多种社会文化符号经历创造、交流、汇集等过程形成的。所以，特有的时代背景和社会背景造就了具有当代特色的社会文化符号。现代社会信息传播中，图像文化符号日渐成为具有主导地位的信息传播方式，图像时代的社会文化符号具有分散、多元化和集成信息等特征。事实上，社会文化符号图像化不仅是一种艺术形态，它还被

广泛应用于社会生产的方方面面，并通过多种形态表现出来。例如，利用图像进行现实记录，了解社会活动的具体情况，为社会的发展提供真实、可靠的信息与资料。社会文化符号的图像化给人类生活带来了便捷的信息传输、准确的事态信息，并且丰富了人类的视觉感官。

2. 视觉传播方式的图像化

文化符号在文化环境下发生了质的改变，那么也必将引起传播体制发生相应的改变。如今的传统媒介如报纸、杂志等，倘若不是依靠大量的图片信息，恐怕难以吸引读者进行阅读。数字技术的发展和普及使图像的复制和传播变得简单，摄影技术则促进了各民族文化的交流。在全世界，或许没有统一的语言、同样的文字，但是图像对于信息的传播正是避免了语言与文字的隔膜，更加方便、快捷、准确地把全世界的人们联结在一起，真正达到无国界。

3. 文化环境的图像化

如今的时代是一个生活节奏越来越快、时间越来越紧张的时代，人们面临巨大的工作压力，并需要完成筛选信息、获取信息和掌握信息的工作。人们通过视觉和实践所接收的信息更容易被记忆。在数字媒体发展迅速的今天，信息量骤增使传统文化环境无法满足现代人的生存需要，图像以其直观表达和直观感知的显著特征形成了图像化文化环境。人们可以切身体会到图像时代所蕴含的巨大能量，从传统媒介到电子媒介，人类接收信息的途径从报刊扩展到了电脑和手机，图像化的方式俨然成为一种了解事物的常见方式。现在鲜少有人使用日记本去记录生活的方式，而是利用手机或者是相机来记录生活中的一点一滴、一分一秒。照片并不仅仅是图像，它同样可以作为一种文化记录的载体。在图像时代和数字技术的发展下，图像不仅是艺术手段和设计元素，更是当代文化环境下不可或缺的生存方式。

2.2 // 信息筛选与信息架构

2.2.1 信息筛选

人类搜寻信息的行为古已有之，自有历史记载以来，人类就开始了信息搜寻。事实上，这种行为不仅是人类能存活下来的主要原因，也是人类能够创造出延续至今的高度文明的主要因素。此外，人们还面临要做出更准确决策的巨大压力。在当今社会，人们每天都面对着浩瀚的数据和信息海洋——新闻、广告、电子邮件、短信、微博、书籍、视频以及整个互联网。

我们生活在信息时代，只要动动手指，就能获取前所未有的数量庞大的信息。平均而言，假设一份报纸有 85 版，那么每天接触的信息量相当于 174 份报纸。这个结果是由南加州大学的马丁·希

尔伯特 (Martin Hilbert) 博士得出的。而 1986 年的信息量只相当于 40 份报纸。面对信息爆炸性增长，如何应对将是一个关键问题。

信息视觉化对于人类来说是更有效的传播手段，主要原因是视觉是最强的信息输入方式，是人类感知周围世界的最好方法。视觉是人们最主要的感觉方式，占用了人们大脑中一半的资源。有研究估测，50% ~ 80% 的人类大脑用于不同形式的视觉处理，如视觉、视觉记忆、颜色、形状、物体运动、形态、空间意识以及形象记忆。虽然视觉化已成为最有效的传递方式，然而对于我们来说，挑战就在于如何从海量的信息里筛选掉垃圾信息，着重于相关信息，并记住重要的事情。

人类好比模式识别的机器。这是来自生存本能的进化。为了生存，人类需要审时度势，并在几秒内做出适当的反应，数据视觉化善用模式识别，并且大幅度加速对数据的理解。一个图表中表现的数据，可以通过发现模式和趋势，很快理解它。这是一种更快速的理解信息的方法，比直接阅读数字、理解算法，然后在脑海中想象这些数据是如何互相联系的要快得多。数据可视化的核心是通过展示多个数值并且互相比较来为读者提供语境。如果人们只是看到一个数字本身，那么并不知道如何来读懂这个数字。单单一个数字，大脑并不知道如何理解它，不知这个数值是大是小、是好是坏、是代表了增长还是下降。多个数据构成的图表却可以起到一目了然的效果，数据可视化之所以有效，主要原因是人类有很快发现模式和趋势的本领。

当人们需要做出购买决定时，更有可能会买他们熟悉的公司的产品。当消费者在商店里挑选货架上的产品时，更有可能会选那些他们能识别得出的并且标志更好记的产品。公司知道这个原理，所以他们对于产品的包装设计非常精心，会清晰地显示公司或是品牌标志。根据图片优势效应的研究，并不是任何图片都会起到这样的作用，只有运用相关的图片和文字相结合一起表现使用，才能大幅度提高观者的记忆，帮助加强数据表达的信息。这种设计方式广泛应用于广告、展示用幻灯片、海报、宣传册、网站，当然还有信息图。只有筛选出简洁、准确的信息，才能给人留下难以磨灭的印象。

2.2.2　信息架构

20 世纪 70 年代，互联网还未全球化的前几年，建筑学专家 Richard Saul Wurman 曾经预测，随着信息的膨胀，必将产生一种新的专业领域来实现数据重组，并让这些数据变得有意义。人类面临的最大挑战是如何应对即将来临的数据风暴。信息架构师由此产生，对其定义如下。

◆ 共享信息环境的结构设计。

◆ 组织、标记、搜索、网站和内部网间导航

系统的结合。

◆ 具有可用性和查找功能，能够塑造信息产品和经验的艺术和科学。

◆ 将设计与构建法则应用于数字范畴的一种新的学科和实用体系。

信息架构学的主要目的是帮助用户远离信息焦虑，即"数据与知识间的黑洞"。对于如何掌握那些以纳秒级速率更新的知识，人们仍然感到焦

虑。人们已经懂得的知识和人们认为应该懂得的知识之间的缺口越来越大，信息焦虑由此而产生。

当人们对得到的知识进行更深层次的理解时，并且结合之前的经验和新的信息并类推运用于其他情形而不只是"得到"时，便到达了智慧这一层次。正如并非所有得到的信息都可以变成知识一样，也不是所有的知识都可以转变为智慧。面对这个世界时，人们无意识地强行组织那些眼睛看见并传递给大脑的未构建信息。运用层级关系，而不是一次感知所有的眼前事物。举例说明，运动的事物之所以比静止的更吸引人的注意力，是因为运动的事物可能预示更大的威胁。因此，相对于其他，人们更关心运动的事物及其位置。

思想是对现实信息的高度提炼，它的产生是有次序的，大脑总是无意地拉近现象与那些有助于人们生存的知识或智慧间的关系。这就是所谓的认知能力。信息架构师的作用就是：在人们自己处理信息前参与这个过程并给他们提供一种步骤和方法。

如今，信息架构师有泛指的和专业的，他们采用的工具和理论大相径庭。除了学术界外，信息架构师可以是编写技术手册的人员，也可以是软件工程师、网页设计师、导航设计师。

所有这些专家的共同目的都是帮助读者更容易地认识这个世界，如此宏伟的目标仅用一个框架来实现是不大可能的。如图 2-1 所示，把信息架构学看作一个大圆圈，圈内是用于处理信息的定律集合，定义为"人们能够有效地用于信息处理的艺术与科学"。信息设计者的目的是准备文档和空间以便于轻松驾驭。

信息设计与可视化是信息架构中的一个关键步骤或关键内容。信息与可视化设计包含三方面内容，即数据到信息、信息架构、可视化。信息的来源是庞大的客观数据，原始数据要经过整理与归纳才能成为信息。信息架构创建的是一种系统、逻辑、秩序的信息组织结构。可视化也并非单一的视觉化，而是以人类最主要的视觉感知系统为主，融合可听、可触等其他感知方式对抽象信息进行综合呈现。良好的信息架构能帮助人们按照架构逻辑去理解内容，引导下一步行为与操作，而良好的可视化方案则能以更为直观形象的方式使用户理解抽象信息并达成共识，最终完成从感知到认知、从行为到心理的完整体验。

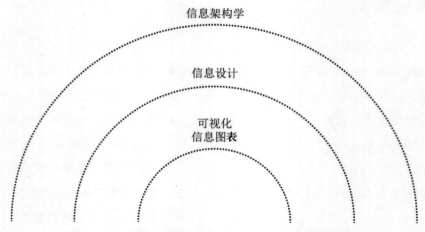

图 2-1 信息架构学、信息设计和可视化信息图表的关系

2.3 // 信息设计

2.3.1　平面设计与信息设计

1975 年，英国平面设计师特格拉姆首次提出"信息设计"这一术语，将信息设计学科从平面设计体系中分离出来。信息设计和平面设计二者的主旨是不同的，前者是"进行有效能的信息传递"，而平面设计则偏重于"精美的艺术表现"。信息可视化作为信息设计中的重要方式方法，涵盖了多个学科门类和应用领域，它可以用来解决定义明确的专业化任务。

传统的平面设计师是根据客户预先核准的品牌推广要求，按照预先设计好的形式将静态样本和图片展现在一个平面上，或是将这些品牌的要求有机地整合起来。而在信息设计师眼中，数据、图表和其中的内容不再被视为已存在的且一成不变的静态信息。信息设计师会思考如何对这些内容进行分层和展示，并用可视化的图像去替换原有的数据和图表。这样，原本复杂深奥的概念也许就能被信息图解构。在信息图流行之前，平面设计师完成信息图样式的视觉作品十分困难，因为他们会遇到一系列的问题。

首先，他们并不是专业插画师，不擅长用铅笔画出概念化视觉内容的草图来操控这些信息。

其次，他们也不习惯于处理海量的数据或对内容进行分层，更不会想到可以通过解构信息而产生新的洞见。他们只需要一份能引导他们完成内容和视觉效果的蓝图。

信息设计与传统的平面设计有所不同的是，它更侧重于从客观数据出发，关注信息的组织与架构以及数据本身的形式呈现，并不强调主观的艺术创意和形式创新，其首要认知不再过度关注视觉形式本身，而更多的是围绕信息传达的可用性展开，达到从数据到信息以及最终"促进知识的转化、从知识到行动的跨越"。

数据集群和信息爆炸已成为社会生活的重要组成部分，数据的收集、存储方式以及信息的组织方式、传递方式的改变，也改变了人们的行为认知以及生活方式。在设计领域则直接反映为设计思维和设计方式的改变。信息设计与各个领域的学科之间存在着广泛的交叉与合作，在更广、更深层面的交互设计和服务设计领域，如何提升对交互技术、交互行为、信息架构、用户体验和视觉设计等方面的认知和研究，并最终形成以用户为中心的设计成果，信息设计是其中不可或缺的重要组成部分。

目前，信息设计已经应用在社会生活的各个层面，从地图到各类报表、图表，从单一的产品说明书到公共环境导示系统，从交互式网站界面到产品导航系统等都可见到各种类型的信息设计。

信息设计主要根据特定的市场、用户需求和任务，针对不同的数据量和数据类别，将数据重新归纳与整理，建构成合理的具有逻辑关联的信息架

构，以准确、有效的信息传达为前提，选取合适的各视觉要素进行重组和设计，以各种形态或形式的纸品、人机界面、互动产品或环境等为媒介，同时借助平面化、数字化、艺术化的静动态处理手段进行多维表达和传播，为用户创造出和谐的交互方式和体验。易于理解、有效指导行为或操作是信息设计的根本目的，愉悦的心理和情感体验是其追求的更高境界。

2.3.2　信息设计的不同类型

1. 印刷类信息设计

印刷类信息设计是当前最为常见也是最流行的信息传递方式。提起印刷类信息设计，常常想到的是广告手册或宣传杂志，其实信息每时每刻都在以各种方式呈现在人们眼前，只是人们常常意识不到。信息设计并不只是在图书中看见的数据可视化的部分，还包括在生活中习以为常的设计，如地铁出行图、交通信息图等。信息无处不在，人们很少意识到大量信息早已被可视化并渗透于日常生活中。

印刷类信息设计依靠一个或一组图形来传达复杂的数据集。它可以使用图形或图表，也可以使用摄影、插图和文字来进行说明。例如，报纸或杂志，其信息的展示是静态的，而用户是被动的。相比较于阅读大段文字而言，用户通过阅读图像或数据能更快地获取信息，但没有与印刷品进行其他交互，信息的输出方式是单向的。

印刷类信息设计中的数据不可选择，与交互设计中用户可以选择特定的数据是不同的。印刷类信息设计要考虑到数据的复杂性，如果太多信息堆积在一起，会给用户造成阅读困难，因此必须给信息做准确的导航。同时印刷类静态图表的创建相对于交互式的信息图表更加轻松简便，这也使得它更加经济。

2. 交互类信息设计

计算机和互联网革命性地颠覆了我们接收信息和与信息交互的方式。交互类信息设计不同于印刷类信息设计，因为这不是在屏幕上显示静止图像。由于用户具有主动选择权，交互类信息设计要考虑用户的选择，并给予用户主动选择的权利。交互类信息设计通常关系到过滤数据来展现特定的事实、数字或者数据。用户根据数据是如何度量或比较的原则来进行选择。信息的导航非常重要，应当提供简洁并且指向有效信息的选项。

由于信息不再依赖于印刷，设计者可以运用声音和影像来作为交互体验的一部分，用户也不再是被动的。交互设计体现了以人为本，不但可以随时随地让人们使用电子设备接收到信息，更能深入了解到这些信息的处理方式。交互式信息的应用越来越普遍，它将多个层次的数据在一个界面展示，并且使用户可以独自操作、查找数据，增加了更多的用户体验。如图 2-2 所示为适用于 iOS 的 Yahoo Weather 应用程序显示每天天气信息的照片，可

以立即看到所需的基本天气数据，只需轻轻一点即可获得更详细的数据。该应用不是用另一个 UI 图层覆盖照片，而是在点击后让您保持在上下文中，详细信息很容易显示，并且照片保留在背景位置。

图 2-2　天气信息交互界面

交互信息设计使用户能够以多种方式获取内容。根据不同的内容，设计师可以有意识地设计读者阅读的流程或任由读者自由阅读。为了使信息传输变得更加直观和简洁，设计者应该承担更多的责任，这考验了设计师本身的操控能力和决策能力，他们需要把握信息的层次，使信息更好地传递。

3. 环境类信息设计

说到环境类信息设计，大部分人的第一反应就是标识系统。这里所说的环境类信息设计涵盖了导向标识系统、展示设计和大型装置艺术。

美国城镇规划设计者凯文·林池在 1960 年出版的《城市意象》(*image of the city*) 中首次用到了"空间引导系统"这个名词，用来描述在现实环境中用视觉线索来定位自己的系统。空间引导系统包括标识系统、照明和三维物体。空间引导系统的作用是告诉人们不同区域以及当前所处的和想要去的位置及相应的路线。设计者必须意识到去显示环境中的限制和用户的需求。他们可能要先分析空间环境，基于人们对这部分空间环境区域实际的使用情况做出明智的决定。如图 2-3 所示为空间引导系统。

图 2-3 空间引导系统

展览设计的挑战在于你怎样在特定的环境与人们交流重要的事实或数据。它所要呈现的信息内容规模更大，但又不仅仅是信息规模上的扩大。设计者可能要考虑到观众的视角、展览的位置，甚至周围环境的灯光氛围，以确保信息清晰呈现。

根据设计细节数量和观众理解信息的方式，可以使用多种平台，也可以使用印刷元素并与人互动。例如，运动类 App 的设计会用到实时轨迹来告知用户运动的范围。做环境类信息设计主要考虑的事情就是设计的可视度和设计的背景。

4. 实时数据可视化设计信息

实时数据可视化提供了一个更加便捷地获取和分享信息的途径。互联网时代的到来，成为信息传播的强大助力，各种网络媒体平台，全天 24h 提供当下最新的资讯、大众喜闻乐见的话题、娱乐新闻等；商业品牌的监控、跟踪与评估也使消费者可以更加透明地选择自己信任的产品。此外，交通运输数据以及天气信息等涉及人们生活、工作和学习的各个方面，如图 2-4 和图 2-5 所示。实时数据可视化成为人们迫切需要获取信息的一种方式，而如何设计好这个环节需要良好的方案来实现。

图 2-4　交通运输数据图

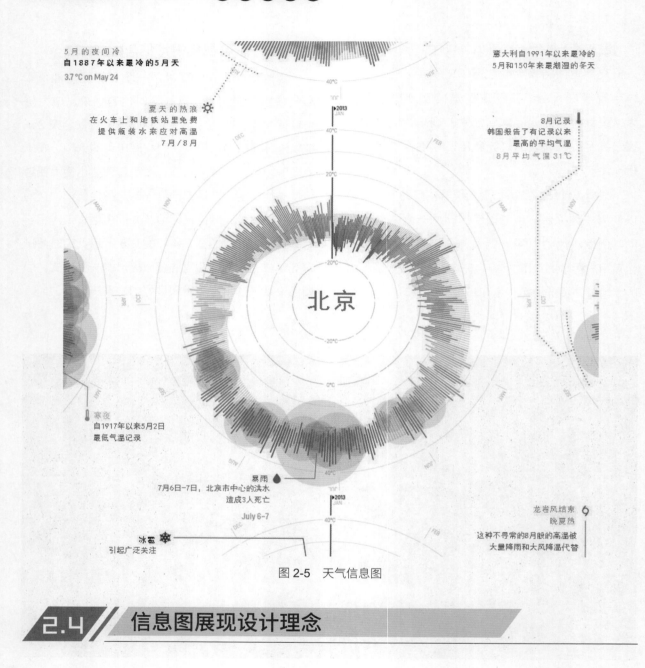

图 2-5　天气信息图

2.4 // 信息图展现设计理念

▌2.4.1　信息图设计原则

1. 以图形设计为主导

　　信息图设计中的图形要通过造型、颜色、版式

安排和纹理等视觉形式传达信息，文字仅起辅助作用，在表达、传递信息时，尽量减少文字的应用，

用简化、精练的符号和图形传递信息。有些看似信息图的作品中，文字和数字布满画面，同时起到信息传达的作用，这种作品不算作信息图，只能算是文字图表。

图形的设计应去繁从简、取其精华。在繁多、琐碎的信息里找到重要信息点，以精练、简化。

2. 突出达成一个设计目标

信息图在商业经济中广泛应用，常常被用作一种营销手段。信息图的设计目标主要服务于营销过程中达成的 3 个目的。

① 通过增加阅读流量达成销售目的。

② 通过传达思想凸显品牌特征。

③ 通过社会分享达到社会引领的效果。

在信息图设计和评价信息图设计效果时，不能以一个信息图表达 3 个目标来共同衡量，而是选择其中一个目标贯穿在整个信息图设计过程，并以是否达到这个目标为最终的衡量标准；否则很容易主次不分、表达分散，无法达成设计目的。

3. 抓住用户短暂的注意力

由于人们身处信息爆炸的时代，信息无处不在。信息图必须把握用户注意力集中的短短几秒钟：在题目或者设计作品的视觉中心位置抓住用户，并吸引他们继续往下看。在竖向构图的信息图中，大概电脑屏幕 1/3 左右的位置放置能有效吸引用户的图形图像内容；如果是横向的信息图，则应该在中心位置做出精彩的内容。如图 2-6 所示，这是一款名为 Real Multiplayer Racing 的赛车游戏设计界面，这组屏幕具有汽车选择过程——滑块允许用户滑动选项并快速查看其数据信息及特征。因此，设计时应根据人的视线流动规律，构建合理的空间，更好地展示信息的结构。

图 2-6　Real Multiplayer Racing 的赛车游戏设计界面

4. 提炼好的设计形式

设计形式是指信息图中组织图形和文字的方式，如对比、对称、层级递进和均衡分布等。有时用户提出的设计需求，让设计师不能马上找到合适的设计形式来表现。英国肖像专家 Sam Gilbey 制作了如图 2-7 所示的宇宙探索信息图表，内容包括致力于设计 50 年的神秘博士，该信息图表使用插图将兴趣和可共享性添加到实例和数据列表中，而不是分析数据本身。画面效果有趣、生动且吸引人。所以要将商品信息组织概括成一种合适的设计形式，是需要设计师有创意思维的。选择了合适的设计形式，信息图的设计效果将会非常好，同时会给观者留下深刻的印象，并极好地达成营销目的。

图 2-7 宇宙探索信息图表

5. 使用统一的计数方式

信息图中会引用包含大量数据的图表，其中计量数据时，有不同的计数表达方式。在一组数据的呈现和表达过程中一定要保证前后统一；否则会极大地破坏信息图的统一性。

6. 色彩构筑信息

运用不同的色彩变化来表现信息的变化。色相、饱和度、明暗关系的变化都能代表某一信息和区别于其他信息，使人们在不同的色彩层次中发现信息、提取信息。如图 2-8 所示的由 Juan Martinez 设计的这个华丽的信息图表定义了世界的每个地质时代，大陆的不断变化形状，包括时间表、生活里程碑和大规模灭绝事件。

图 2-8　色彩构筑信息

2.4.2 信息图的设计流程

信息图的设计和其他类型的视觉传达设计一样，设计的过程包括构思策划绘制草图、使用软件制作定稿、修改完善和客户反馈等设计步骤。但信息图又有以下几个特殊性。

(1) 信息图是完全基于数据的可视化设计，以数据分析为基础。

(2) 庞杂的信息一定要在信息图中层次分明并通过合适的图形、颜色、字体和版式进行组织。

(3) 信息图的设计元素种类多、数量多且比较零碎，选择合适的软件来完成制作，用正确的思维分析客户的反馈，常常能让设计过程达到事半功倍的效果。所以，在信息图的设计过程中，除了要牢牢把握住以上 6 个设计原则外，还要遵循特定的设计流程。

1. 分析数据信息

将信息分层组织，让设计师清晰明了。在给设计师呈现脚本信息时，可以将原数据信息文件按照标题、内容、数字论据等层级，使用标题加粗的方式进行整理后再处理。这样，设计师接手时，就能更好地分层、分部分将它们设计成相对应的图形信息图。

2. 要使用有说服力的数据论据

获取数据时，需要注意以下几点。

(1) 可以通过在搜索引擎输入关键词获得数据。

(2) 使用搜索引擎的过滤器来获得更精确的信息。

(3) 不要使用单一作者提供的片面数据信息。

3. 注意使用一手数据

选用 .gov、.org 和 .edu 这样的网站发布的一手数据。可以在这些网站，先找到与设计项目主题相关的文章，再通过引用文献找到更多的相关数据。同时，有时要注意避免引用这样的数据和信息："经研究表明：……"，但并未列出是基于什么研究。

4. 绘制线框草图

设计师完成设计作品的第一个步骤往往是绘制手绘草图，这样有助于设计师展开思路，但也容易因涉及方方面面，而过于细化。如果在递交初稿给客户的时候，呈现的是这种手绘草图，容易在与客户讨论的过程中，纠缠于更多细节方面的讨论。如果这时设计师用的是线框图，情况就会有很大改善。线框图提供的是一个信息框架指引，而不是让设计师一开始就具体到选择设计形式。这样就比较容易得到来自客户的有建设性的意见。在作初稿的线框图中，要求绘制尽可能简单且精确。

首先，它要告诉客户，信息是如何在最终的作品上组织和可视化表达的，这样客户能根据自己的营销目标提出有建设性的意见。

其次，也能够让设计师在正式开始设计制作前，有机会在信息框架的基础上做设计决策，如设计风格等。

如果没有线框图作为基础，设计师在做设计决策时往往采用最简单易行的方式进行信息图设计，这样，让最后的信息图设计质量大打折扣。绘制线框图比较好用的工具是 Adobe Illustrator，颜色最

好采用黑白色的形式，这样客户在看初稿时不容易迷失在细节中。

5. 确定设计风格

信息图的设计风格要从 3 个方面来决定，即主题、目标和受众，如果是悲伤的主题，就不要选择亮色和欢快的字体。设计师可以参考配色书籍和网站，确定合适的和最新的配色趋势。除了颜色和字体外，插画的图形风格也是确定设计风格非常重要的设计元素，比如为年轻的客户选择明快清新的设计风格、为商业客户选择商务聚焦的风格。

6. 使用 Illustrator 完成信息图设计

Illustrator 中有专门的图表工具。以柱状图和饼图工具为例，它们可以通过在类似 Excel 的输入框中完成数据输入，再由软件将数据转换成图表，图表的颜色和形状都可以进行非常容易的再编辑。在使用 Illustrator 时，有一些使用小窍门是经常用到的。

(1) 要记住几个快捷键。使用 Shift 键可以保证对象等比例缩放；使用 Space 键可以方便移动选框和路径；如果要编辑图中的一部分，则要使用蒙版，并在选取确定的情况下，使用 Control/Command+7 键；按住 Alt 键同时拖曳，可以在指定位置复制对象。

(2) 善用 Illustrator 的颜色板和重新着色工具。如果在绘制信息图时，使用了客户不喜欢的颜色或发现用色错误，要逐个修改信息图中的颜色将是一件非常耗时的工作。如果使用颜色板和重新着色工具，就能快捷而智能地一次性替换多个颜色。

7. 编辑修改

当客户看到你的第一稿之后，他们会提出一些非常具体的问题，比如，我不喜欢这个颜色或者我就是不喜欢看这个"狗"的造型等。这时，设计师要善于挖掘客户这些要求背后的问题。比如，客户说不喜欢这个配色，或许是颜色的配色与主题不符，而不是客户的个人喜好问题。

8. 发行与评价

当设计师完成设计并交稿给客户时，一定要适当阐述设计过程，并突出设计的信息图，旨在契合客户指定用户消费群的阅读品位。同时，为了能够方便客户发布在各类宣传媒介上，还可以在制作好的信息图的基础上，制作一个小型的迷你信息图，方便在新浪微博、微信公众号等传播媒介上发布。最后，当评价信息图是否达到客户的设计目标时，要根据设计信息图的原则，着重于一个设计目标来衡量。

▎2.4.3　信息图的发展趋势

从洞穴墙上的象形图到象形文字，再到现代标志上的表意文字，数千年来，人类一直在用画图来互相沟通。人们乐于用绘画的方式来交流并讲述故事，是因为这种方式深深根植于人脑中。

在所有分析和传播统计信息的方法中，一张精心设计的数据图表通常是最简单也是最有效的。信息可视图可以轻松地放在一页纸或是一页幻灯片上展现，或是放在计算机屏幕上展现且不用滑动鼠标。

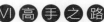

可以迅速、轻松地从一页纸上获取整个数据组的要点。这是一种有效的传播数据的方式。数据可视化(数据可视化是指数值的视觉表现)利用极小的空间高效地视觉化了一组繁多的数据。通过设计一个与读者视觉空间相匹配的数据可视图,可以实现用最少的视线移动和鼠标滚动来展示整组数据的目的。

信息图的用途已经远远超过了数据可视化这一概念的范畴。直到最近,对于信息图的普遍定义仍仅仅是"一种数据的可视化表现"。但是这个定义不仅已经过时,而且更加偏向于指代数据可视化信息图原本来源于"信息图表"。而现在信息图已经进化出了新的定义:结合了数据可视化、插画、文字和图像来讲述完整故事的较大型的平面设计。在此定义下,单独的数据可视化不再被认为是完整的信息图,而是设计师们借以在信息图中视觉化地

讲述故事的有力工具。

最优秀的信息图讲述的是完整的故事。比起图表,信息图越来越像是文章或演说。信息图的目的就如同公众演说一样传达信息,取悦和说服观众。信息图也有用来吸引读者注意的开头,让读者了解他们为什么应花时间来阅读该信息图。信息图也在结尾处有结论并呼吁读者有所行动,以指示读者应如何运用他们刚得到的信息采取行动。

缺乏一个完整的故事是导致许多设计师设计出差强人意的信息图的原因。许多信息图设计只是将大量数据可视化地放在一页中,而没有讲述一个连贯的故事。这些人罗列了手头的所有数据,而没有选取与故事中心相关的数据。好的信息图设计应该是讲清一个故事而非只将自己的数据可视化制作得绚丽和夺人眼球。

2.4.4　信息到智慧的升华——案例展示

人类已经步入了"后大数据时代",一个充分融合了人类智慧、人工智能以及海量非结构化数据的智能数据时代,开放的数据为人们提供了广阔的信息,下面的案例就是通过大数据采集整理再编辑,将 1000 年前的宋词文化、词人生活,鲜活地展现在读者面前。

弘扬优秀的传统文化,增强"文化自信",发展国家软实力似乎早已成为全民共识。下面这个案例是通过可视化的手段,挖掘出了中华文化这一宝藏中最璀璨的"明珠"之一 ——宋词。该项目是由新华网数据新闻联合浙江大学可视化小组研究团队,以《全宋词》为样本,挖掘描绘出两宋 319 年间,那些闪光词句背后众多优秀词人眼中的大千

世界。项目历时半年,分析词作近 21000 首、词人近 1330 家、词牌近 1300 个,这些数据是根据诗人、曲调、图像和背后的情感收集的。意在为解读中国古典诗词提供新视角。

1. 万水千山走遍——理不清的足迹与关系

"宋代词人,大多走仕途。"既然走仕途,为官游历、体察民情的经验就必不可少。读者一定想知道一生颠沛流离的苏轼究竟踏足过哪些地方,也会好奇当金兵入据中原时,流寓南方,境遇孤苦的李清照是如何落叶般向南飘零。作品从一开始就满足了读者的这一好奇心。

在宋代的版图上散布着密密麻麻的小圆点,

如图 2-9 所示的宋代词人游历路线图 1(部分)、图 2-10 所示的宋代词人游历路线图 2(部分)，每个圆点都是一座城市，圆点的大小则代表着词人到达过的次数。在右边的搜索栏里，已经按照时间顺序将词人分类，可以任意选择某一时期或某一时期任意几位词人来探寻其足迹。

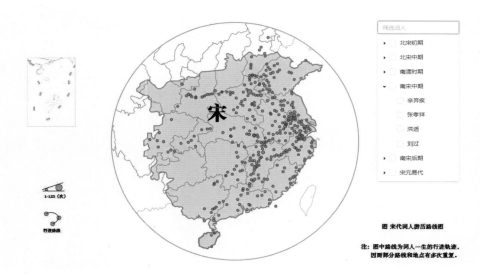

图 2-9　宋代词人游历路线图 1(部分)

(图片来源：DJ2016. 简书：https://www.jianshu.com/p/222aa11393a5)

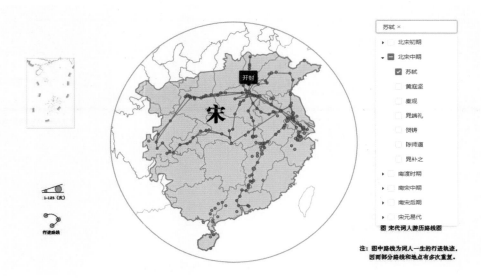

图 2-10　宋代词人游历路线图 2(部分)

(图片来源：DJ2016. 简书：https://www.jianshu.com/p/222aa11393a5)

宋代词坛大名鼎鼎的人物不胜枚举，时空常常在他们身上错乱：想要搞清楚他们每个人的关系简直是太复杂的事情了！不过没关系，接下来的图或许能帮到你。图 2-11 所示为宋代词人游历路线图 3(部分)、图 2-12 所示为宋代词人游历路线图 4(部分)。

多增加的这一部分是按 960—1279 年的时间顺序进行排列的。最下端灰色长条上的黑点，对应的是宋朝发生的重大历史事件，如"庆历新政""王安石变法""澶渊之盟"等。

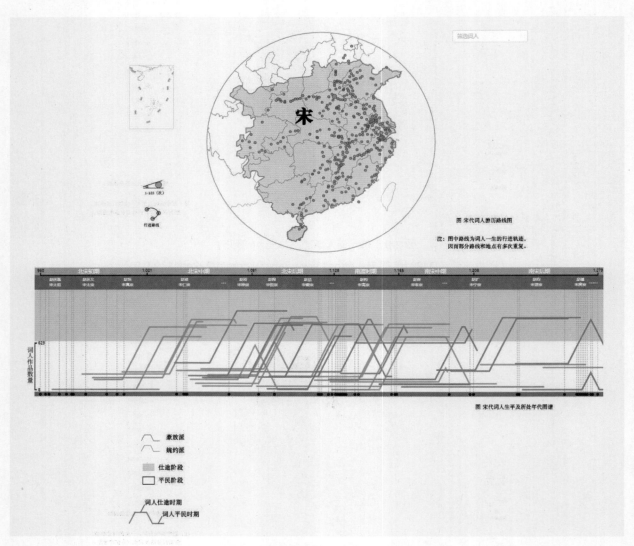

图 2-11　宋代词人游历路线图 3(部分)

(图片来源：DJ2016. 简书：https://www.jianshu.com/p/222aa11393a5)

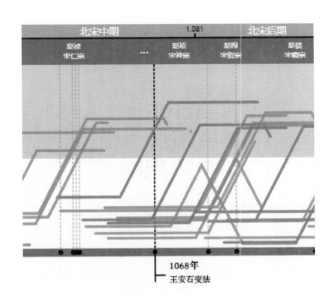

中间部分每一条线代表了一位词人，左下角的图例说明了中间部分颜色和线条所代表的含义，简洁明了。同时下半部分和上半部分的地图是有联系的，光标放在一条线段（一个词人）上，地图则会对应显示其一生的足迹，同时光标旁悬浮一个文本框介绍其生平。

简单的一张图，就能让读者直观地获取到每位词人的大致生平和词人之间的时间关系，大道至简，不可谓不厉害。如图 2-13 所示为宋代词人游历路线图 5(部分)。

图 2-12　宋代词人游历路线图 4(部分)

(图片来源：DJ2016. 简书：https://www.jianshu.com/p/222aa11393a5)

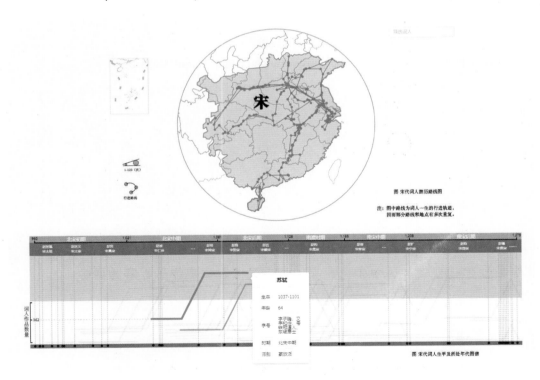

图 2-13　宋代词人游历路线图 5(部分)

(图片来源：DJ2016. 简书：https://www.jianshu.com/p/222aa11393a5)

2. 草木皆有情、词即人生——情绪的意象

宋词的绝妙之处在于其运用意象、借物抒怀的高超水准。图 2-14 所示为《全宋词》词频统计图,图 2-15 所示为《全宋词》常见意象统计,图 2-16 所示为宋代著名词人常用意象及其表达情绪统计。用不同的颜色代表不同情绪,以环形占比来直观展示每个意象表达的情绪次数占比。不仅如此,在讲宋词中的意象时,作品还结合宋朝当时的历史环境背景,介绍为何"宋词总有或浓或淡的迷茫和愁情"以及为何"宋词惯常使用的意象中少有典故,多用花鸟草木、楼宇船舶等平淡景象"。这不仅仅是简单的诗句可视化,该作品也是大众了解宋词的一部深入浅出的优秀教材。

图 2-14 《全宋词》词频统计图

(图片来源:DJ2016. 简书:https://www.jianshu.com/p/222aa11393a5)

图 2-15 《全宋词》常见意象统计

(图片来源:DJ2016. 简书:https://www.jianshu.com/p/222aa11393a5)

图 2-16 宋代著名词人常用意象及其表达情绪统计

(图片来源:DJ2016. 简书:https://www.jianshu.com/p/222aa11393a5)

3. 春风化雨、历久弥新——宋词是唱出来的

当谈到数据可视化时，常常会忽视一个重要的元素——声音。

宋词跳脱出诗的严整对仗，自带独特的节奏感和音乐感。词牌是配词吟唱的曲调，它决定了词的格律，也就是词的平仄音韵和长短节拍。只可惜古曲早已失落，今人已无法聆听旧时被和曲而歌的宋词是何等绮丽动人了。但在作品的最后，作者还是根据词牌分类，放上了宋词的朗诵片段。图 2-17 所示为宋词朗诵片段。

图 2-17　宋词的朗诵片段

(图片来源：DJ2016. 简书：https://www.jianshu.com/p/222aa11393a5)

在我们最早接触数据新闻的时候，一开始要学习的就是"数据"的定义，"数据 (data) 是事实或观察的结果，是对客观事物的逻辑归纳，是用于表示客观事物的未经加工的原始素材。数据可以是连续的值，如声音、图像，称为模拟数据；也可以是离散的，如符号、文字，称为数字数据。"做数据新闻，不要把眼光局限在我们刻板印象中的"数据"。

第 3 章
将视觉识别进行开发——VI 设计

3.1.1 企业形象识别 (CI) 与视觉形象识别 (VI)

1. CI 的含义及目标

要理解什么是 VI 这个问题，就必须先了解什么是 CI。

CI 即 CIS(Corporate Identity System)，翻译为企业整体形象策划或企业形象战略、企业形象计划、企业形象设计、企业形象统一识别系统等；也称为 CI 体系、CI 战略、CI 设计。

CIS 的主要含义：企业文化和经营理念，统一设计，利用整体表达体系 (尤其是视觉表达系统) 传达给企业内部和外部公众，产生一致的企业认同，形成良好的企业印象。CIS 的目标是：对内公司可以设计自己的办公室，通过 CI 体系，将生产系统、管理系统和营销、包装、广告和促销形象做一个标准化设计和统一管理，从而调动企业的积极性和每个员工的归属感、身份认同，使各职能部门能够有效地合作；对外通过符号形式的整合，形成独特的企业形象，以方便识别，形成企业认同，进而推广企业的产品或进行服务推广。

2. CI 兴起的历史背景

CI 的兴起可以追溯到 20 世纪 50 年代的美国，其产生的历史背景有以下三方面。

1) 企业经营管理的需要

第二次世界大战后，美国经济迅速发展，新兴企业如雨后春笋般成立，其经营趋向于多元化、国际化。此时，迫切需要有一套完整的、系统的企业形象塑造方法，用以体现企业的经营理念、经营思想。于是，经营方针逐步向服务性消费、商品自身和附加值的追求转变；市场开发、产品开发、促销、售后服务等开辟经营之道；企业内部经营范围的变更，机构改组、兼并等，都加快了企业的发展，从而提高了企业在市场中的竞争力。

2) 美国"汽车文化"的影响

20 世纪 50 年代美国交通行业得到大力发展，私人车辆成为出门代步的工具。交通的发达带来了服务业的迅速发展。当时，高速公路网已经形成，对道路的交通标志提出了新的要求，为适应高速行

车和复杂的行车路径，出现了统一而简洁的交通识别符号。美国的市场学家将此理念转移到商业传播上，认为消费者恰如高速行驶的司机，面对复杂的识别环境，竞争的公司需要有简练统一的符号去引起消费者的注意。这样，加油站、餐厅、小吃店、旅馆、停车场、饮料店等的标识应运而生，麦当劳的标识就是很好的例子。

3) 工业设计学的兴起

工业设计学是由德国魏玛的包豪斯设计学院联合各国一些著名的建筑师、画家、雕刻家、摄影家、印刷专家和工程师共同奠定的。工业设计在制作高质量的批量产品过程中，作用非常明显。美国企业就曾响亮地提出"以设计促销售"的口号，工业设计成为调节市场、扩大销售和提高产品竞争力的有力手段。

3. CI 系统的组成

CI 是企业理念和企业文化的设计，在企业理念的基础上，CI 是标志和标准字，是企业文化的通信工具。

CI 系统是由 MI(Mind Identity，理念识别)、BI(Behavior Identity，行为识别)和 VI(Visual Identity，视觉识别)3 个方面组成。在 CIS 的三大构成中，其核心是 MI，它是整个 CIS 的最高决策层，给整个系统奠定了理论基础和行为准则，并通过 BI 与 VI 表达出来。所有的行为活动与视觉设计都是以 MI 为中心展开的，成功的 BI 与 VI 就是将企业的独特精神准确表达出来。

1) 企业的灵魂与核心——MI

MI 是指确立企业自己的经营理念，企业对目前和将来一定时期的经营目标、经营思想、经营方式和营销状态进行总体规划和界定。它主要包括产业特征、组织体制、管理原则、企业精神、企业价值观、企业道德体系、企业经营理念哲学、社会责任和发展规划等。它是一个企业在经营过程中，企业决策者的思维方式的全面表现。

2) 企业微笑中的哲学——BI

BI 位于整体 CIS 的中间层，直接反映企业理念的个性和特殊性，是企业实践经营理念与创造企业文化的准则，对企业运作方式所做的统一规划而形成的动态识别系统。包括：对内的组织管理和教育，对外的公共关系、促销活动、资助社会性的文化、公益活动等。通过一系列的实践活动将企业理念的精神实质推展到企业内部的每个角落，汇集起员工的巨大精神力量。BI 包括对内和对外两个方面，对内包括组织制度、管理规范、行为规范、干部教育、职工教育、工作环境、生产设备、福利制度等；对外包括市场调查、公共关系、营销活动、流通对策、产品研发、公益性、文化性活动等。BI 是企业管理行为过程中的教育、执行的外在表现。

3) 企业的风采和神韵——VI

VI 通常译为视觉识别系统，是 CI 系统最具传播力和感染力的部分。视觉形象系统是静态的识别符号，具有形象化、具体化、项目多、层面广、效果直接的特点。视觉形象系统用完整体系的视觉传达，将政府公益活动宗旨、企业理念、文化特质、服务内容、企业规范等，以抽象语意转换为具体的符号概念，塑造出独特的视觉形象。视觉形象系统分为基本要素系统和应用要素系统两方面。

视觉形象系统设计是最外在、最直接、最具传播力和感染力的设计。运用强大的视觉形式语言及管理系统有效地展开设计，形成政府部门、企事业单位固有的视觉形象。透过视觉形象折射出政府部门、企事业单位所传递的理念、精神和文化，有效地推广其公益活动、企业产品的形象，并提升其知名度。运用统一的视觉形象系统，打造现代化国际性的开放政府与企业的品牌形象。

VI 系统包括以下两个子系统。

① 基本要素子系统，如企业名称、企业标志、企业造型、标准字、标准色、象征图案、宣传口号等。

② 应用要素子系统，如产品造型、办公用品、企业环境、交通工具、服装服饰、广告媒体、招牌、包装系统、公务礼品、陈列展示以及印刷出版物等。

前面曾经多次提到，人们感知外部信息时，视觉是人们接受外部信息的最重要和最主要的通道。在整个 CI 系统中，理念识别和行为识别是领导决策层的一种思维方式以及内部管理的推导，往往是无形的，给人的只是一个企业的思维、约束和表达，而视觉识别是把这些思维方式的结果以一个静态的视觉识别符号呈现出来，在企业整个管理和营销过程中加以具体运用和体现。

3.1.2 VI 设计方法与策略

1. 设计方法概述

设计师的创作离不开直觉和创造力，同时也离不开设计方法。设计方法在设计教学和设计研究中具有举足轻重的地位，它是丰田、谷歌、惠普、苹果等公司创新的秘密，是设计咨询公司的撒手锏。

设计是一项复杂的活动，其形式也不一而足。因此，适时的筹备工作是设计项目取得成功的先决条件。在品牌形象设计的问题上，设计方法的选择同样重要。设计师最关注的无疑是VI设计部分，只有用有针对性的设计方法结合设计技巧，才能使VI不至于显得空泛。以视觉的方式准确传达品牌的内在活力与精神，是设计师的核心工作。

事实上所有的设计都是大大小小的系统，实现设计并不难，难在找到不同设计之间的本质差别。方法和策略好比提供一份作战计划图，在系统思考的架构下才能有效完成设计。

通常盲目夸大VI对于品牌经营策略的影响，从而忽视设计的根本作用，片面追求大而全、复杂难懂的架构，会在实际的应用中陷入空泛，因全面而失细节。VI设计的方法、策略结构与设计深入程度的探索才是设计工作的重点。设计师应该研究实际的品牌经营业态与所处的市场地位，并制定合适的VI策略框架与设计计划，用有针对性的设计满足品牌需求，并形成鲜明的形象特色。一个杰出的 VI 设计师必须拥有战略性眼光，优秀的 VI 策略应具备以下特点。

① 忠实呈现品牌战略定位。

② 富有视觉冲击力，富有美感和品牌气质。

③ 吻合目标客户的审美并具有显著的记忆点和差异性。

④ 应用便捷。

⑤ 可操作性强。

⑥ 低成本。

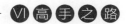

2. 设计策略概述

策略是根据客户与设计的需求而提出的一个具体架构与系统思考，并不是物质化的模板。VI模板能给初学者提供直观的印象，但直接套用模板系统生成的设计是不被认可的，如果设计有一种现成的公式可套，那么设计也就不能称之为设计，设计的价值荡然无存。

目前VI设计的缺点是量多而质同，以 **Logo** 设计为例，大量的设计忽略客户要求与专业理解，不分行业与企业实际的需求，盲目追求流行，追求造型与色彩缤纷，表现出缺乏设计感的雷同，这样的设计不能称之为视觉形象设计。尤其是VI模板泛滥的今天，VI设计一定要求有思想、有灵魂、有系统框架、有视觉诉求，而不是东搬西抄、随便粘贴的设计。设计师在缺乏策略的情况下，用自我喜好代替判断，用所谓风格掩盖设计本质，用方法论代替有针对性的设计推导，这样堆砌型的VI设计很难被大众所接受。

在品牌遍地都是的今天，重新清晰地看待VI设计，对设计师与品牌而言意义非凡。用策略的眼光、设计的手段解决品牌视觉沟通的难题是VI的本质。设计策略根植于整个设计过程的思考线索与结构，在设计方法与设计策略上要系统兼顾，做出形神兼备、内外兼修的整体视觉形象才是VI设计的真正追求。

3. 常用的设计方法

常用的方法有以下5种。

1) 创意解难

创意解难即针对设计问题有条理地生成新颖、有用的解决方案。这种方式能帮助设计师重新定义设计问题并找到突破性的方案，从而进一步实施这些方案。创意解难的目的在于帮助设计师抛开思想束缚，释放创造力。这种方式能通过自由联想和创意构思刺激设计师打破常规想问题，独辟蹊径地找到问题的解决方案。因此，产生的想法并不受问题的实际逻辑关联所束缚，可以真正做到天马行空。

2) 产品设计愿景

任何创意人皆可利用产品设计愿景深入挖掘其设计或发明背后深层次的愿景，如"为什么这么设计"或"其存在的理由是什么"。产品设计愿景是一种以情境为驱动，以交互为中心的设计方式。它能引导设计师创造出对人们有意义和价值的产品或服务，即有灵魂的设计：能传递创作人（你）的愿景与个性的设计才是真实的设计。产品与我们的社会、日常生活、幸福感息息相关，因此设计的责任尤为重要。此方法为设计师提供了一个特别的视角（社会共同塑造者的角度），循序渐进地引导设计师挖掘产品最真实可靠的设计愿景，进而指导设计概念的发展。这里所说的愿景，包含在确定使用具体的方法实现设计方案之前，需要明确自己希望为生活在未来世界的人们提供怎样的产品。此方法适用于任何创新活动流程。

3) 情感化设计

情感化设计是一种在设计过程中以潜在的情感需求为主要设计原则的设计方法。它是一种针对预定的情感需求进行产品（服务）设计的系统化方式。它可以用于以下方面。

(1) 确定合适的情感效应。

(2) 搜集达到该情感效应所需的相关用户信息。

(3) 设想能唤起预期情感效应的设计概念。

(4) 测量该设计概念满足了多少预期的情感。

该方式基于一个基础的情感设计模型，它主要区分了设计过程中需要考虑的不同层面的情感需求。此模型中的两个关键变量为"刺激因素"和"关注点"。产品 (服务) 可以从 3 个方面对用户进行情感刺激，即物体、活动和身份。与此相关的 3 个用户关注点为目标、标准和态度。这两个变量的组合形成了产品 (服务) 的情感九源矩阵，如图 3-1 所示。

图 3-1　情感化设计图

4) 品牌驱动创新

品牌驱动创新综合了以下三方面因素，即一个组织所关注的中心焦点 (愿景)、该组织想要达成的目标 ("野心") 及该组织在现实中的各种可能性 (资源和能力)。品牌作为一个整体概念，在创新过程中能有效整合以用户或客户为中心 (由外而内地思考) 与以组织为中心 (自内而外地思考) 的设计视角。

品牌是一个整体性的框架，它既传递了品牌自身的各种品质，也明确表达了品牌所处环境的特征。这些都是确保彻底地、有意义地、可持续地创新不可或缺的因素。在使用品牌驱动创新时，可以对某一品牌进行解构剖析。由外而内地观察品牌的创新，就会发现它不可能取悦所有的顾客，也不可能采用所有的新技术。明白了这点，如何取舍的问题也就迎刃而解了。同样，由内而外地观察品牌的创新，也会意识到并不是该组织所做、所想、所知或所擅长的都一定与顾客息息相关。

在使用品牌驱动创新方式时，品牌在创新流程中和创新内容上扮演着不同的角色。在创新流程中，品牌的作用是提出一系列与创新改变相关的活动 (即怎样去做)；而在创新内容上，品牌则对改变的方向起着导向性的作用 (即做什么)。

5) 从摇篮到摇篮

从摇篮到摇篮是一种可持续设计方法。该方法从受自然启发的概念和设计原则入手，激发设计师开发高品质且"环保的 (eco-effective)"而非"节能的 (eco-efficient)"产品。这意味着该方法推崇完全可持续的产品，而并非仅仅降低产品对环境的影响。

从地毯、吸尘器、家具到建筑设计，"从摇篮到摇篮"的设计方法已被用于多种产品的设计与再设计中。此方法可以替代所谓的"节能"设计，后者旨在"用更少的资源实现更多功能"，从而将产品对环境的负面影响做到最小。但这类产品依旧会对环境产生一定的负面影响。"从摇篮到摇篮"的设计方法则向这一观点发出了挑战。该策略旨在向大自然学习，并制造、生产完全可持续发展的高品质产品。

你可以将"从摇篮到摇篮"的设计方法应用到具体的设计项目中，尤其是在制定的策略产生创意与发展概念的阶段。在制定产品开发战略时，依此

方法可形成一个产品愿景，即开发"环保的"、结合经济效益与环境利益的产品，用这个产品愿景来

引导整个设计流程。该方式还包含一系列的设计原则和工具，方便设计师操作。

▎3.1.3　VI 的设计趋向

在VI的百年历史中可以看到，品牌形象设计是一个从萌芽、生长、成熟、理论总结到实践的过程。伴随时代的进步与发展，视觉设计时刻面临挑战，因为所面临的问题不同、客户与行业不同，解决方法也自然不同。一种设计理论，当大家熟悉并习以为常地套用时，它负面的阻力影响也越来越明显。现实的理论无法解决未知的问题，更无法阻挡探索未知世界的脚步。这个行业太需要创新思维了，渴望突破传统的呼声越来越强，大家都在积极寻找新设计的动力与源泉，特别是在根本不缺乏信息的今天，这些探索显得十分可贵。

1. 重整的概念与元素

概念也叫点子、想法。一个优秀的VI品牌形象设计，首先要考虑概念的来源，没有好点子，纵然在设计手法上挖空心思，也难免落入俗套。优秀的设计师意识到概念是设计的灵魂，将一些崭新的思想渐渐融入VI作品。他们开始注重视觉设计的内涵，关注理念与视觉设计的相关性，视觉设计不再只是形的艺术，而是和概念、理念相结合的设计。概念引导设计延展，才能使整个设计系统充满生机与变化，才能真正释放形式的表现力。

VI设计在最近十年迅速成长和变化，在概念更新、新技术应用的启发下，新元素也不断涌现。如插画、个性字体、图像、版面风格等渐渐融入形象设计中，冲淡了原来的由简单色块、符号组成的视觉空间。这些新元素使设计语言丰富起来，带来一

股清新的设计气息。

2. 拓宽的视角与维度

在媒介发达的时代，VI品牌形象设计再也不单单是平面的、静态的，那些应用场景也延展到三维的空间，如品牌空间、专卖店、导视设计、交通车辆等。标志也常用灯光、新材料等相结合的方式表达立体效果，这些结合并不是简单地贴图、贴标志，立体给视觉设计提供了一个新舞台。VI品牌形象设计也应该从三维的角度思考问题，结合不同的视角、距离、空间环境来考虑设计的生成，以及视觉的空间表达。

互联网更加深了VI品牌形象设计的虚拟空间维度与时间意义。动态引起更广泛的视觉关注，声音、画面、动态、文字等融合成一个多变的虚拟空间。而娱乐化的兴趣、互动技术的应用引导了设计的潮流，这些剧烈的环境改变必然带来VI品牌形象设计的深刻实践，可以说，视觉设计的空间更大，也更充满挑战与机遇。

3. 崭新的视觉价值趋向

无论是企业、品牌还是机构形象的设计，一个重要的新趋势——"活力"已成为重要追求。VI再也不满足于简单的标志符号的套用，而是在符号、色彩、版面、辅助图形、系统方面强调视觉的变化，用有张力的组织结构来贯穿整个视觉设计的各个表达媒介，使每个媒介的表现都存在丰富而独立的

面貌，而不是以前的仅仅强调统一性，却抹杀了整个设计语言的丰富性。这种活力也反映为一些元素的活力释放，如标志色彩的可变性、版面的灵活组织关系、辅助图形的多元化链接以及图片、文字的积极参与等。

活力首先反映为并非单一的标志导向型的VI品牌形象设计。以前大多数VI设计都从标志设计开始，标志设计的工作几乎占到整个VI设计工作的大部分，标志确定后，基础设计、应用设计才根据标志的基础展开。这样做的缺点非常明显，如标志的形与色过于保守，在延伸设计中则障碍重重，并且标志可延伸的内容也十分有限，无非是正负型、线性、局部拓展等。标志作为视觉符号的延伸，其局限性非常大，而本应属于基础架构、基础要素的延伸作用被忽视了。在多元导向的VI品牌形象设计中则看到这种趋势的力量释放。

其次，深入延展设计生成的活力。以前大多数的VI在广告、多媒体、品牌空间、包装等方面只是做规划，用简单的规定约束标志在相应媒介中的位置与大小，而真正具体设计的展开却要进行二次设计，所以VI对于深入工作的缺失，导致具体设计与VI规划之间严重脱节，VI对于品牌的指导作用也限于表面。要使VI能够对接品牌诉求、创造品牌活力，深入延展是考验设计团队的关键。要根据品牌需要，在相关重点的延展设计应用中，深入到能执

行、施工，然后编辑设计手册，这样的设计才是VI品牌形象设计应用的真正追求。

除了活力以外，VI包含的人本精神也很重要。VI设计的目的也从单一的规范品牌、企业形象，拓宽到用设计影响受众。VI并不只是视觉规范，而是在连接消费者的人本层面反映出更完整的视觉价值趋向。设计的根本目的是基于品牌竞争、品牌沟通而存在的，没有了人与人、人与品牌的沟通，再优秀的形象也没有价值。仅以品牌、企业为重点的设计显得空洞，在沟通层面缺少共同语言。而以人为设计导向的意义在于它化解了品牌与公众沟通的矛盾，使产品、品牌、设计、公众间的关系和谐。

人本精神反映在一些具体方面，如关注环境保护、节约型社会、情感沟通等。这些具体的人类社会的共同关注点，使品牌回到生活层面，与每个人关系密切。品牌因为拥有人本精神，而充满感情。一个有性格、有追求的品牌才能在更深的层面带动视觉沟通，打动消费者。

文化也是人本体现的一个方面。国际化的设计不是唯一目标，泛国际的风格也遇到一些困境，并不是每个品牌都要有国际化的形象需求。人们发现了那些原本属于个别区域的文化以及文化混搭，也有其实际价值，具有独特的视觉力量。而这些文化一经视觉表达，它的人文魅力顿显，也能成为风靡世界的新风格。

3.2 // VI 的核心——无处不在的 Logo

Logo 充斥着人们生活的每个角落，服装商标、

鞋帽、手机、计算机等。从早晨拿起某个品牌的手

机,打开里面常用的App(点击某应用程序的图标),打开某个品牌的牛奶,倒入麦片等一系列的惯性活动中,都涉及众多的品牌及其Logo。

为什么品牌或企业形象设计十分重要?因为人们通常是根据自己的情感价值来选择产品,而非实际价值。试想,一个开着一辆宾利车的名人,他为何不选择斯柯达车?虽然斯柯达车也满足了代步的实际价值,可以称为理性的选择之一,但是宾利车的标识让人联想到奢华和地位,而通常正是因为这一点促使人们宁愿花多倍的价格购买同类商品。

Logo是VI的基调,它的基因影响设计应用的风格:开朗激情、优雅含蓄、经典大度或者超然脱俗等。一个没有Logo的公司就像一张大众脸,自古以来,人类都需要而且希望得到社会认同。牧民会给牲口打上烙印,以标明其所有权;石匠会在作品上凿上自己的标记。试想一下苹果手机,你会想到什么?大部分人首先想到的便是被咬掉一口的苹果Logo。对于那些拥有鲜明的品牌标识的产品和服务,提到它们的名字,人们首先想到的是它们的标识,而非产品本身。Logo是关键的内核,其中积聚着形象的能量,凝聚视觉沟通的精华,融会大象无形于方寸之间,贯通想象于形象之外。

Logo是人们关注的焦点,设计公司、设计师、客户与受众无一例外。形式与色彩常是大家议论的对象,内涵与概念表达更是设计师苦苦追求及客户所期待的。Logo设计的优劣直接反映一个设计公司的水平,在造型上的缺点是用所谓品牌文化、品牌战略所不能弥补的。

了解客户是做什么的(企业性质),了解客户的受众是谁(用户)。能够解释(有根据)你为什么这样设计,将会给客户带来超越预期的优秀作品。

如图3-2所示为英国皇家公园Logo设计,该Logo中使用的叶子都来自皇家公园里英国本土的树木。这个Logo用公园自己的语言(树叶)讲述了公园的故事。这些树叶被巧妙地组合到一起,形成英国皇冠的形状,体现出公园和王室的联系。除了该Logo以外,设计还延伸到公园地图、地图外框和路标等VI设计。

图 3-2　英国皇家公园 Logo

(MoonBrand 设计:Richard Moon、Ceri Webber、Andy Locke)

无论是个人还是群体、城市还是地区、国家还是民族，每个个体都希望通过独特的形象被别人认识和认同。Logo 是一种形象的缩影，所以在设计 Logo 时要选择最典型的特征来表现主体的内涵。Logo 是整个视觉设计的核心，是一个人、一个群体或一个企业价值观、地位与实力的象征，是消费者心目中企业品牌的同一物。因此，Logo 设计开发得成功与否，对于整个识别系统的影响是重大的。可以说，社会大众对于企业 Logo 的认同等于对企业的认同。

根据英国皇家公园 Logo 设计即可看出，设计 Logo 的关键是如何准确地把含义转化为视觉形象，而不是简单地像什么或表示什么，既要有创意，还要用形象化的艺术语言表述出来。

Logo 图形应简洁鲜明，富有感染力，突出品牌或企业的独特性、创造性，做到美观性与相关性的结合，符合时代的审美，并富有恒久性、社会性与国际性。要想将产品销售到海外去，产品的 Logo 需要会说很多种不同的语言。那些容易辨认的简单符号是不需要翻译的。在不同的文化和语言环境下，那些符号都能够让人轻松辨认，这样企业可以不受语言的限制，在全球范围内进行品牌推广，在不同的媒体传播途径中保持品牌的一致性。

Logo 一经确定，在任何情况下 (如各种媒体、材料、尺寸、色彩等) 均需按比例放大或缩小，不得改变其图形，包括角度、粗细比例、间距等，以保持 Logo 的标准造型。但是某些 Logo 在放大或缩小的情况下所传达的视觉感受不尽相同，为确保统一和规范，需要针对 Logo 的造型与线条的粗细做适当的调整，并且规定 Logo 的最小尺寸，以建立 Logo 应用的规范系统。

3.2.1　Logo 的类别

前面已经提到，人们的日常生活中布满各种 Logo，那么该如何对 Logo 进行分类以便于更加有目的性地进行设计呢 ?Logo 的分类方法可以有很多种，而较为常用的是按 Logo 的功能、Logo 的造型两种分类形式。

1．按 Logo 的功能分类

按功能分，Logo 大体可分为两大类别，即商业性 Logo、非商业性 Logo。

1) 商业性 Logo

商业性 Logo 包括企业、产品、品牌 Logo。这类 Logo 主要以营利为目的，因此较强调 Logo 的识别性与引人注目的原则。

2) 非商业性 Logo

非商业性 Logo 包括组织与机构 Logo、活动与行为 Logo、个人与公共 Logo。

组织与机构 Logo 是指一些政府机构、协会、社团、沙龙等非营利性团体的 Logo，这类 Logo 在形式上较注重对自我观点、主张的表达，Logo 的行业特征较为明显。

活动及行为 Logo 是指特定时间内的一些庆典、纪念、节日、聚会的 Logo，这类 Logo 具有一定的时效性、互动性，因此 Logo 通常色彩鲜明、造型活泼，Logo 设计较强调情感的表达。

个人 Logo 在一些社会名人中的应用较多，通常以个人的形象或名字为主要设计形式，体现个人

的气质与性格；公共 Logo 通常也被列为 Logo 的一种，但它不同于其他类别 Logo 的宣传特点，更强调一种警示、指示的作用。这类 Logo 需要超越语言、民族、文化、时代的阻碍，大多以简明易懂的图形进行绘制。

2. 按 Logo 的造型分类

按 Logo 的造型分类，可分为字符类、图形类、综合类 3 种类型。

1) 字符类

字符类的 Logo 是指以文字和符号形式进行设计的 Logo，包括中文、英文等多种文字，符号包括数字、标点、指示等各种符号。

(1) 文字类。

文字 Logo 是指以文字、名称作为表现主体的 Logo，文字 Logo 有汉字为主体和拉丁字母为主体的方式，也有用数字和其他地区文字的方式。

文字 Logo 具有独具个性的造型，不论是单个字还是一组词，其造型比普通印刷字体要丰富、讲究，其个性特征针对主题而言更为明确。文字 Logo 在作为一种视觉符号的同时，又具有语言功能和语音功能，其可发音的属性能让人增强记忆。文字 Logo 的题材一般为企业、组织的相关文字，如名称、简称、首字或缩略词等，有时也会抽取个别有趣的字设计成 Logo。目前，由于英语成为国际通用的语言，英文字母也越来越多地被现代 Logo 设计所采用。

① 中文字 Logo：中文字是象形文字，图形感较强，中文字集表形、表意与表音于一体，具有极强的东方神韵。设计者往往会挑选那些易读易记、造型简洁或具有装饰感的汉字进行设计加工，如对

称的汉字、美好谐音的汉字、接近几何图形的汉字等。汉字 Logo 应注重形和意的吻合，在具备识别性和代表性的前提下进行个性化设计。如图 3-3 所示的"唐"Logo 设计，经过个性化设计的中文字 Logo 很容易产生与众不同的视觉效果。

图 3-3 "唐"Logo 设计

② 拉丁字母 Logo：拉丁字母是世界上使用最广泛的文字体系，包括英、法、德等 23 种语言文字，仅英语全世界就有 50 多个国家使用。英语是国际通用语言，因此，英文字母的 Logo 具有国际化的优势。英文字母笔画简单，装饰性较强。设计师在进行设计前首先应充分认识和了解各字体的书写规律和其反映的历史文化特征，Logo 设计应利用其外形的特征和几何化特点进行加工和排列。但是也正因为英文字母简单的笔画，使英文字母 Logo 容易让人产生似曾相识的感觉。

(2) 符号类。

符号类包括数字符号、指示符号、标点符号等。

符号类 Logo 的视觉冲击力强，使人印象深刻。它
也可以跨越语言的障碍，具有国际通用的优势。数
字符号朗朗上口，使人记忆深刻。然而，过多的字
符组成的文字很难让人记住，简单的数字却能在极
短时间内让人记忆深刻。因此，人们通常选择单纯
的数字符号作为品牌 Logo，如"555""7up""7
Eleven"。而数字仅有 10 个字符，这使数字类的
Logo 并不能被广泛使用。符号有较强的情感特征，
同样具有较强的视觉特征，因此，这类 Logo 具有
亲和力，也较易被受众认同并熟记。

2) 图形类

图形 Logo 相对于文字 Logo 而言，在信息传
达方面更为直观、更具感染力，在沟通理解方面更
具有国际通用性。图形类 Logo 分为抽象与具象两
种类型。

(1) 抽象型 Logo。

抽象型 Logo：是以抽象的图形语言来表达
含义，是指用点、线、面、体构成各种图形，包
括几何形、有机形和无机形，再由这些图形构成
Logo。抽象相对于具象而言，更具有规范、整洁
和秩序的感觉。抽象型虽然没有具象型直观，但它
具有鲜明的形式感和现代感。在设计中，抽象的图
形需要进行具象的视觉处理，使几何形、色块、单
调的抽象图形产生具象的视觉联想，赋予其一定的
象征意义。

① 点状抽象型 Logo：如图 3-4 ～图 3-6 所示
的 3 个抽象型 Logo，均采用了最典型的圆形点，
让人感觉饱满、圆润、光滑、流动、灵巧。

图 3-4　点状抽象型 Logo 示例 1

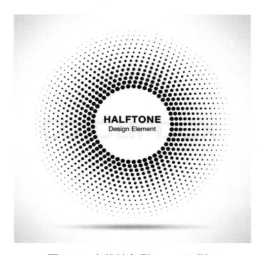

图 3-5　点状抽象型 Logo 示例 2

图 3-6　点状抽象型 Logo 示例 3

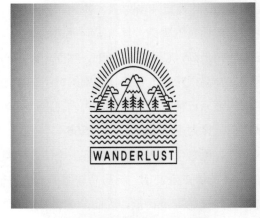

图 3-7　线状抽象型 Logo 示例 1

图 3-8　线状抽象型 Logo 示例 2

　　② 线状抽象型 Logo：线的形式有很多种，可以有粗有细，有直有曲；既可缠绕，又可交错，还可平行；既可以让 Logo 是平面的，也可以是立体的。如图 3-7 ～图 3-10 所示的 4 个 Logo 采用 4 种不同的线形构成，通过线的各种组合，使 Logo 产生意想不到的奇异效果，甚至可以使观者产生各种不同的联想与不同的心理感受。

图 3-9　线状抽象型 Logo 示例 3

图 3-10　线状抽象型 Logo 示例 4

③ 面状抽象型 Logo：如图 3-11 所示的这类 Logo 通常以抽象的块面构成 Logo 的形态，相对于线状、点状的 Logo 来说，更为端庄稳重。由于面状面积较大，视觉的冲击力较强，在杂乱的空间中也能凸显出来。在面状 Logo 的设计中，通过不同形态的组合，Logo 会产生立体的空间效果，巧妙的空间应用，可使 Logo 的造型别具一格。

图 3-11　面状抽象型 Logo 示例

图 3-12　具象型狮子头像 Logo 示例

(2) 具象型 Logo。

具象型 Logo 是以具体事物的形态为基础加工设计而成的，它的形态来源于现实，而又高于现实，如图 3-12 所示的狮子头像和图 3-13 所示的建筑公司 Logo，分别采用高度提炼的具象形态。具象型 Logo 一般来源于与企业、组织相关的具体事物的形态进行的概括、提炼、夸张、拟人等设计处理。具象型 Logo 的内容一般有动植物、人物、建筑物、工具等。具象型 Logo 传达信息更为直观，具有明确的可识别性。在 Logo 的图形运用中，图形大体由具象或抽象的图形构成，而在抽象与具象之间的表现手法中，两者又是一种互补关系。由此可见，Logo 图形的设计中，具象与抽象是两者并存的、不可孤立的。

图 3-13　具象型建筑 Logo 示例

3) 综合类

综合类 Logo 是指运用字符与图形相结合的 Logo 设计，这类 Logo 集中了字符与图形两者的优势，图文并茂，相互衬托又相互补充，使 Logo 具有可读、美观、丰富等优点。综合类 Logo 是现代 Logo 设计中应用较广泛的一种。

3.2.2 Logo 的特点

一次又一次地看见同样的视觉标识能够让人产生信任，而信任会让顾客一直追随该品牌的产品。一个好的 Logo 能使人们更好地记住一个公司，就像是把公司名字变成了一副动人的面孔，让人过目难忘。

一个成功的 Logo 设计也许满足设计纲要中的要求就行，但是一个真正的好设计，还应当简洁大方、有相关性、经得起时间考验、独一无二、容易让人记住且有很强的适应性。这么多的要求可能有些苛刻。这些要求其实也就是 Logo 的设计规则。要将丰富的内容以更简洁、更概括的方式在相对较小的空间里表现出来，同时需要观者在较短的时间内理解其含义，要想设计出一个好的 Logo，的确不是一件容易的事情，但是在任何创意设计中，必须先了解那些规则，才能成功地打破它们。著名的钓鱼台国宾馆（北京）餐厅的大厨并不是凭空想象出菜肴的调料搭配，而是博采国内八大菜系之长，也广纳世界各国菜肴之精，才构成了钓鱼台国宾馆菜肴"清鲜淡雅，醇和隽永"的特有风味，设计 Logo 也是如此。

1. 以简为美

最简单的方案往往是最有效的，这是因为：一个简单的 Logo 通常能够符合图标设计的大部分要求，简单的设计能够更好地适用于不同的情况。一个简单的 Logo 可以用在不同的媒介上，如名片、广告牌和徽章等，甚至可以作为网站的地址栏图标。简单的设计更容易使人辨认，所以通常更能经受住时间的考验。例如，图 3-14 所示为小米公司的 Logo，图 3-15 所示为支付宝的 Logo，图 3-16 所示为华为公司的 Logo，图 3-17 所示为饿了么公司的 Logo，这些 Logo 都十分简单，因而也更容易辨认。

图 3-14　小米公司的 Logo

图 3-15　支付宝的 Logo

图 3-16 华为公司的 Logo

![饿了么公司Logo]

图 3-17 饿了么公司的 Logo

简单的设计也更容易被人记住。人脑有着共同的特性：记忆一个细节，如蒙娜丽莎的微笑，比记忆 5 个细节，如蒙娜丽莎穿的衣服、她双手的姿势、眼睛的颜色、背景的内容以及画家要容易得多。

2．体现企业特性

设计的 Logo 应该明确地表达企业精神，体现经营特色，表现商品品质、特点和属性，适合它所要代表的业务。例如，为律师事务所设计 Logo，就应当摒弃任何不严肃的元素，这样的例子不胜枚举。一个设计应该与行业、客户或是面向的受众相关。要想了解这些方面，在设计前期必须进行调研与前期理念分析，在调研方面多付出时间是值得的：如果对客户的情况没有全面的了解，怎能期望自己设计的 Logo 能成功打动客户？并能让客户将

其与竞争对手的作品区别开呢？

传达理念是创意的出发点，也是设计构思的基础。理念既要表达共性，又要独特、精练。所以，理念必须是明晰的、精确的、简练的。设计师首先要对企业的各方面有深刻了解，包括企业的经营理念、规模、历史和产品的性能、用途、销售对象、价格、生产工艺等；然后选择最有代表意义的一个"点"，运用夸张、概括、比喻或暗示等手法，创造出具有象征意义的艺术形象，使庞大、复杂的机构归结于一个视觉符号，给受众留下特别深刻、特别清晰的记忆。

图 3-18 所示的夏威夷航空 (Hawaiian Airlines) 的 Logo 设计不是一架飞机，并不需要直白地反映出公司的实际业务。但是此 Logo 在其行业中十分引人注目，而且和公司自身也具有相关性。

图 3-18　夏威夷航空 (Hawaiian Airlines) 的 Logo

（设计：Lindon Leader）

3. 差异化

　　Logo 的主要作用在于表现差异性，显示事物自身的固有特征，标示事物之间的不同意义，强化区别与归属。Logo 既要有明确的个性特点，又要体现其行业特征。因此，Logo 的形态必须特征鲜明、个性独特、易于识别，能达到使人认知和记忆的目的。为了易于被识别，Logo 的形态构成必须新颖独特、造型简洁、色彩强烈，有较强的视觉冲击力。这些都是 Logo 通常应该具有的外观上的基本特征。图 3-19 所示为 Sinkit 的 Logo 设计，图 3-20 所示为 Sinkit 名片设计、图 3-21 所示为 Sinkit 高尔夫球应用设计、图 3-22 所示为 Sinkit Logo 草图设计，图 3-23 所示为 Sinkit Logo 精细化设计。

图 3-20　Sinkit 的名片设计

（设计：Peter Pimentel）

图 3-19　Sinkit 的 Logo 设计

（设计：Peter Pimentel）

图 3-21　Sinkit 高尔夫球的应用设计

（设计：Peter Pimentel）

图 3-22　Sinkit Logo 的草图设计

（设计：Peter Pimentel）

图 3-23　Sinkit Logo 的精细化设计

（设计：Peter Pimentel）

温哥华的 Smash LAB 设计公司为一套高尔夫用具起名为"Sinkit"，并设计了相关 Logo。无论是品牌名还是品牌标识，均体现出了绝佳的业务相关性。要理解这个 Logo，必须充分了解它的背景。这个产品是帮助人们进球的高尔夫用具，而不是奢侈品。设计项目围绕"击球入洞的急救包"这个概念展开，该 Logo 以低调的风格采用红白配色印刷在半透明的纸张上，呈现出医疗用品的感觉，使用了大部分高尔夫商店中不常出现的风格和配色，从众多传统的高尔夫用品包装中脱颖而出，表现出很大的差异化。图 3-19 的设计把"i"的位置提高，并突出上面的点，使它变成一个高尔夫球即将掉进洞里的形象。这种形象给人带来一种期待和兴奋感，使看到这个 Logo 的人想要让球最终掉到洞里去。

4．符号化

与其他艺术设计形式不同，Logo 首先是一种独具符号艺术特征的图形设计艺术，Logo 实质上就是图形符号艺术，因此，符号美是 Logo 设计最重要的美感特性。设计师根据来自客观生活的设计素材，经过提炼、概括、浓缩等艺术加工，排除一切不必要的构成要素，强化形象，使之构成具有明确内涵和完美造型的图形符号，这就是 Logo 设计中思维方法、表现手段、艺术语言和美感特性与其他设计艺术形式的根本差异所在。

如果运用得当，正负空间的艺术设计形式可以赋予 Logo 与众不同的魅力。图 3-24 所示为 Rare Disease Day 的 Logo 设计，该设计不仅与公司性质密切相关，而且其中负空间的运用让人过目难忘。

图 3-24　Rare Disease Day 的 Logo

5．独特性

独特性并非视觉表面的哗众取宠。一个独特的 Logo 能够在众多的竞争者中脱颖而出。它有独特的品质或风格，能精确地描绘出客户的商业全景，表达企业和产品的经营内涵和功能特色，内涵明确、个性突出，使人能一目了然地认识到企业及产品的独特。

最好的设计方法是首先要集中精力设计一个容易辨认的 Logo——让人单从形状或轮廓就能够分辨出来。仅用黑白两色能帮助观者创造出独特的标识，因为黑白的对比能使形状和设计概念更加突出。颜色可以作为内涵的补充，也可以作为独特性的表达手段，但形状和颜色相比，形状对于 Logo 设计而言是头等重要的。

如图 3-25 所示的 Talkmore Logo 和图 3-26 所示的名片设计是英国设计师 Nido 为手机和手机配件批发商 Talkmore 公司设计的。在这个 Logo 中，设计师巧妙地将"Talkmore"中的字母"a"和"e"转化成引号的样子，暗指公司的业务内容。Logo 中的其他字母都是黑色，只有 a 和 e 使用了彩色，吸引人们注意它们的引号形态。这个例子充分证明，文本也可以十分灵动活跃，运用得当将会独具个性，突出的独特性对社会大众也能产生良好的诱导作用。

图 3-25　Talkmore 的 Logo
（设计：Nido 2001）

图 3-26　Talkmore 的名片设计
（设计：Nido 2001）

6．易记忆

一个可靠的 Logo 设计能够让人过目难忘，哪怕只是惊鸿一瞥，如在路边看到的卡车车身上的广告。很多情况下，人们只有一瞥的时间来注意这个 Logo。如何才能利用这一瞥的时间吸引人们的眼球呢？在超市中，面对琳琅满目的商品，这一瞥更是至关重要的，将会直接影响到顾客的购买决策。印象深刻的 Logo 可以使人再次看见该 Logo 时能立即回忆起来，意味着 Logo 的概念在很短的时间内能被快速掌握，因此设计的特别之处不宜过多，最好只有一个视觉核心。

如图 3-27 所示的法国房地产展览会 (French Property Exhibition) 的旧 Logo 设计中的三色笔画是法国国旗 3 种颜色的变形，而其中使用的字体给人轻率的感觉，容易让人联想到一个法国的小酒馆，不太适合用来代表大型展览会，因此要对其品牌标识进行改造。新设计由英国设计师 Roy Smith 完成，设计草图考虑运用法国国旗、屋顶、百叶窗等具有法国风情的元素，最终的新设计是一个改进版的法国国旗三色组合。图 3-28 所示为法国房地产展览会新 Logo，此 Logo 可以看作打开的百叶窗或是打开的门，欢迎访客的到来，同时很像展览的隔板，这样既表示了法国，也暗示了房地产，让人耳目一新。新设计本可以增加一些别的元素，如埃菲尔铁塔或其他让人一眼就能联想到法国的符号，但这样的话，人们就多了一个需要考虑的元素，分散了注意力，也就使得 Logo 不容易被记住。

图 3-27　法国房地产展览会的旧 Logo
（设计：Roy Smith 2008）

图 3-28　法国房地产展览会的新 Logo

7．适应性

Logo 设计需要规范化、标准化、程式化，使之更有利于推广，但同时也应具有适应性。Logo 的应用最广泛，出现频率最高，面对不同材质、不同技术、不同条件的挑战，表现形式要适合黑白与色彩、正形与负形、放大与缩小及空心体等变化。有些载体空间虽小，但却是十分必要的，如眼镜的镜框和衣服的商标等狭小的地方。要设计一个用途广泛的 Logo，简约依然是关键。理想的设计应当能够缩小到 1cm 大小而不损失任何细节。要达到这个效果，唯一的方法便是保持简约风格，而且简约的设计更能历久弥新。

图 3-29 所示为 IBM 公司的 Logo，IBM 是历史久远的美国国际商用机械公司的缩写。保尔·兰德设计的 IBM 商标为八条线分割字体，可以是面，也可以是线，灵活多变，魅力隽永。

图 3-29　IBM 公司的 Logo

（设计：保尔·兰德）

Logo 的更新也要与时俱进。经济的繁荣、竞争的加剧、生活方式的改变、流行时尚的趋势导向都要求 Logo 必须顺应时代。Logo 的形式、概念的传达方式和媒体要求随时代的变化而不同。但潮流就像风一样，说变就变，设计师当然不希望所做设计一夜之间就过时了。对于一个 Logo 来说，使用寿命长是十分重要的，公司的业务持续多久，它就要有多长的寿命。当然，使用一段时间之后可以稍做改变以增加新鲜感，但是其内在的基本理念应该原封不动。

如图 3-30 所示的美国苹果电脑公司最初的 Logo(1977—1998 年) 是由 6 个色条组成的彩色 Logo，为了适应黑白、彩色以及审美等方面的要求，苹果 Logo 的设计经过了多次变化，但变化均不大。图 3-31 所示为苹果黑白 Logo，从 2007 年开始拓展为黑白扁平的效果，突出科技使人更轻松的概念。随着时间的推移，在原 Logo 的基础上逐步改造和完善，使其既具有连续性、易于识别，又富有时代感，让人们在不知不觉中接受新Logo。

图 3-30　苹果公司初期的 Logo(1977—1998 年)

图 3-31　苹果公司黑白 Logo(2007 年至今)

如图 3-32 ～图 3-38 所示为壳牌 (Shell) 公司的 Logo，从其 1904 年到 1999 年的演变过程可以看出，这一演变的规律是由具象到抽象、由复杂到简洁，使其具备现代化、国际化的特征。全球经济一体化已成现实，Logo 设计的国际化趋势也是必然。在 Logo 设计时，也应该考虑 Logo 可以最大限度地被国际上大多数受众所理解和认可。Logo 设计的国际化也并不是指采用英文为主的形式，或美国人、欧洲人喜好的风格模式，而是在保持独特个性的同时，注重人类审美的共性，设计出全世界通用的图形语言符号。

图 3-32　壳牌 (Shell) 公司 1904 年的原始 Logo

图 3-33　壳牌 (Shell) 公司 1930 年的 Logo

图 3-34　壳牌 (Shell) 公司 1948 年的 Logo

图 3-35　壳牌 (Shell) 公司 1955 年的 Logo

图 3-36　壳牌 (Shell) 公司 1961 年的 Logo

图 3-37　壳牌 (Shell) 公司 1971 年的 Logo

图 3-38　壳牌 (Shell) 公司 1999 年的 Logo

3.2.3　Logo 与客户

　　一个好的 Logo 创意离不开有一定规律可循的创意思路，也离不开与客户充分的信息沟通。如何寻找所谓的灵感？如何避开与客户沟通时遇到的障碍？这些都是在商业设计中必须去面对和解决的问题，应该学会从客户的角度去抓住有价值的需求，然后经过一步一步的梳理和推导，最终设计出一个不错的 Logo。

1. 让客户去"填空"

　　经常有设计师抱怨客户无休止地提出各种修改意见，而且意见经常是前后矛盾的，即便都是按客户意见进行修改了，但仍然不满意。针对这样的情况，需要注意的是：设计师千万别给客户无尽的想象空间，应该主动去分析客户属于什么样的行业，需要给予什么样的建议，其实这和小米的"三三法则 (3 个战略，即做爆品、做粉丝、做自媒体；3 个战术，即开发参与节点、设计互动方式、扩散口碑事件)"有相似的地方。先以自己对品牌的理解建立起"半成品"的构架，然后向客户提出问题，以帮助设计师解答在设计过程中需要考虑的各项问题。

　　与客户沟通的主要目的就是明确设计目标。简单来说，目标是了解客户希望通过设计项目获得什么。要询问客户一些简单的问题，以确定任务的核心内容，并重点关注客户的期望、项目的界限以及需要交付哪些产品。只有明确目标，才能使设计团队明确需要做什么。因此，对设计目标的充分理解和在此基础上制定的规划非常重要，可以借用新闻写作的"5W 原则"来进行规划。通过提出这些问题，可以得到最核心的答案——它们对于充分定义设计工作非常重要。"5W 原则"是何人 (Who)、何事 (What)、何时 (When)、何地 (Where) 以及为何 (Why)，最后往往还附加有"如何" (How)。

　　(1) 何人：客户和目标受众是谁？(规模、性质、特征)

　　(2) 何事：客户想要什么样的设计方案？(印刷品、网络信息、视频文件)

　　(3) 何时：什么时候需要提交设计以及设计周期？(项目时间表)

　　(4) 何地：设计将被用于何处？(媒介、场所、国家)

　　(5) 为何：为什么需要一个设计方案？

　　(6) 如何：该解决方案将如何实施？(预算、分配、竞争)

在进行调研时，信息可以分为两类，即定量信息和定性信息。这两类信息有助于确定一个目标市场的规模及特征。

1) 定量信息

定量信息是指数据或统计资料，能够使设计团队把物理参数应用于目标市场。定量信息的内容包括市场销售总额、年销售量及消费者数量等。

2) 定性信息

定性信息能够使设计团队明白为什么事物是它们现在的样子，以及人们对某些刺激是否有反应的原因。一般是通过面对面访谈的方式获得定性信息，即参与者谈论他们的个人经验和对某一特定主题的偏好。这通常是通过小组讨论或小组访谈开展的，也可能是对仔细挑选出的个人进行深入采访。

2. 客户信息问卷

通过调查就会发现，不同城市客户的个性不同，做主观性比较强的项目时，会有一些地域的偏好。上海客户对项目的参与度很高，经常沟通细节，对品质的要求也比其他地区高。而杭州的客户对于新事物的接受度很高，更加注重商业价值与艺术的平衡。企业创办得越久，客户对其品牌的认知往往越深刻，但是通常会比较谨慎和务实，而初创企业的客户的接受度往往更高，但是方向一般拿捏不准，这时更需要设计师的引导。其实与客户进行沟通和梳理思路是设计师所不擅长的，但又是未来设计师不得不面对的一个难题，也是设计师应该具备的能力。

【Logo 设计问卷】

1. 标志 (Logo) 中文名称、标志 (Logo) 英文名称、企业名称解析各是什么？

2. 公司基本定位及状况

□价 值 观：_____　　　□发展规划：_____

□市场定位：_____　　　□目标市场：_____

□服务范围：_____　　　□整个行业竞争情况：_____

□整个行业最优秀的竞争对手：_____　　□公司服务过的成功案例：_____

□公司形象在同行中主要竞争对手的优劣势分析。

优势：_____

劣势：_____

□主打产品的主要功能介绍：_____

3. 公司 (或品牌) 经营范围和详细内容各是什么？

4. 您希望设计的标志 (Logo) 由 (　　) 组成。

 A. 英文　　　　　B. 中文　　　　　C. 图案　　　　　D. 图案 + 标准字

5. 您更倾向于哪种标志 (Logo) 风格？(　　)

 A. 专业稳重　　B. 时尚动感　　C. 热情亲和　　D. 民族特色

 E. 国际化风格　F. 清新自然　　G. 传统老字号

6. 您喜欢以下标志中的哪一种？(　　) (注：以下 Logo 需根据需要进行替换)

7. 标志创作的出发点是 (　　)。

 A. 从品牌名称出发　　　　　　B. 从行业特征性事物出发

 C. 从突出理念出发　　　　　　D. 其他 (如果有指定，请在空格中填写)

8. 标志色彩范围选定：(　　) 禁忌色【此处请填入您禁忌的颜色，如绿色】(　　)。

 A. 暖色为主■■■■■■■■■

 B. 冷色为主■■■■■■■■■

 C. 中性色 ■■■■■■■■■

 D. 限制颜色【此处请填入您限制的颜色，如：红黑搭配等】

 E. 无限制，设计师自由发挥

9. 您的企业性质是 (　　)。

 A. 三资企业　　B. 民营企业　　C. 私营企业　　D. 国有企业　　E. 外企

10. 经营理念为 (　　)。

 A. 以和为贵　　B. 以人为本　　C. 科技兴业　　D. 其他

11. 您的企业精神为 (　　)。

 A. 团结　　　　B. 奋斗　　　　C. 拼搏　　　　D. 严格　　　　E. 向上

 F. 创新　　　　G. 稳健　　　　H. 保守　　　　I. 开拓　　　　J. 其他

12. 品牌名称标准字，倾向于使用 ()。

 A. 易推广的印刷字体 B. 突出品牌个性的设计字体 C. 书法字体

13. 标志在设计过程中，体现行业特征与传达企业理念，您更侧重哪个方面？()

 A. 体现行业特征 B. 传达企业理念 C. 二者兼顾 D. 其他指向

14. 您希望公司的标志给人以何种印象？

15. 如果您想换标、修改标志，主要原因是 ()。

 A. 原标志图形风格过时，不够国际化

 B. 重新塑造、提升产品牌形象

 C. 原标志不能体现行业特性

 D. 原标志不能体现企业发展现状

 E. 其他

16. 对旧有标志，希望 ()。

 A. 保留基本元素，仅进行适当调整、修改

 B. 保留个别重要元素进行再设计

 C. 保留"形"的特征元素

 D. 保留"意"的特征元素

 E. 彻底抛弃，重新设计

17. 若您有旧标志，请附上您的旧标志。

18. 请提供您喜欢的 Logo 样式，或者同行业中您欣赏的 Logo 案例，有利于设计师准确定位 (必填项，可截图)。

3．不要只做"客户的手"

为什么有些设计师会变得廉价？因为他提供给客户的只有一双手，而且是会使用软件的一双手。很多人经常会接到这样的项目：我的想法和构思都已经准备好了 (更厉害的客户手稿都画好了)，你帮我用计算机做出来就可以了。如果你遇到的是懂艺术的客户还好，若是客户自身对 Logo 的认知度并不高，且表达能力不行，还自我陶醉，接了这个项目，基本上就成了一个被客户指哪打哪的"美化工具"。经常会有这样的循环。

客户提供方案思路→设计师不加建议地执行→客户觉得没达到心中的预想→修改→还是没达到客

户预期→再修改→设计师开始有情绪→完全不假思索地按客户的要求修改（为尽快完成任务）→客户不满意→抱怨设计师毫无能力。

客户得出结论：什么都想好了，执行出来都不行，水平太差。最终结果：双方发生争执或者设计师拿不到尾款，双方都损耗了时间和精力。当然这只是常见的问题之一，不乏通情达理的、既出了想法又尊重设计师的客户。设计师应该具备较好的设计理论素养、分析能力和创意思维，如果缺乏这些，是很难成为一名优秀设计师的。往往设计理论素养是通过前期设计调研分析，以及绘制思维导图等专业设计方法来体现的，设计来源有理有据，设计师才能拥有自信，进而说服客户。

4．不要"来者不拒"

很多客户在做一个品牌时，设计往往是最后才考虑的，经常是等店铺或者企业其他手续都办好了，剩下两三天时间给设计师做设计，并且这些客户经常会要求设计师赶时间，可是有很多设计是赶不出来的，特别是 Logo，因为要设计一个好的 Logo 真的需要很高的设计素养和丰富的经验，不是随随便便一个小时就能搞定的。当自己的能力和时间预估不足的时候，千万不要为了能接到项目而强行答应客户的条件，因为最后做不好的话，损失的不只是钱，更是初期积累案例的品质。长期以低价格高效率出 Logo 的设计师很多，他们做了很多年，几乎

还是一个水准，这是死循环。当然，如果项目真的很重要，可以去和客户谈判，告诉客户设计通常需要几天，自己加班加点的设计极限是几天，还可以询问客户如果真的延误所造成的损失是否在可控范围，这是很有必要的。好东西是需要时间打磨的，如果客户认为 Logo 很简单而且不认可设计师提出的有价值的建议，设计师是可以拒绝这单生意的，因为前期积累好案例比多赚几千元重要多了。

5．一定要"刨根问底"

很多客户的口头禅是"高大上"（即高端、大气、上档次），这是令很多设计师头疼的一个问题，因为每个人对"高大上"的理解不一样，复杂精致、简约大气、复古文化、概念大胆等，都可以说是"高大上"。所以当客户抛出这样一个"铅球"给设计师时，有些经验的设计师会进一步深化这个"高大上"的含义并且加一些示意图，但是客户给的建议图形往往是不同风格的，这样就彻底让设计师困惑了。这个时候千万别用"猜"或者"我以为"的方式进行设计，因为这样即使你做得再辛苦，到最后也是废稿。第二次提案的时候，客户就完全没有第一次提案时的状态了，所以哪怕客户嫌麻烦，也一定要刨根问底，一定要明确告诉客户两种对立风格参考的侧重点在哪里，客户一旦确定，就需要把记录保留，在客户追责的时候，还可以作为有力的证据。

3.2.4　Logo 的创意

经过全面的市场调查与严谨的资料分析，在 Logo 设计展开之前，设计师已经明确了设计方向，这时所要进行的 Logo 设计也就有了针对性。

通过前期的市场调查与研究，可以知道 Logo 的设计有相应的目的与要求，承载着艰巨的市场任务。Logo 的优秀创意能够赋予品牌精神与个性，

为品牌树立良好的形象，也能因此而获得良好的市场效果。

Logo 的创意并不是"胡思乱想"，它是一个条理清晰的思维过程，是需要通过以设计项目本身的特点与性质为灵感来源的思考过程。创意首先需要围绕主题进行放射性思考，对主题进行全方位的剖析，寻找最佳创作原点，围绕这一原点进行造型与表现的处理，这种 Logo 创意过程如同"量体裁衣"，可以使 Logo 创意紧扣主题，因而具有唯一性、持久性。

1. 多样性表现思维方式

Logo 图形的多样化表现的魅力在于，它可以给人们带来惊叹。设计师靠某种欲望而创作，而达到超越现实的思维模式又是非常规的。也就是说，要想使 Logo 图形富有表现力和新意，除了掌握常用的表现手法之外，设计思维发挥着必不可少的作用。设计思维是指以解决设想、计划方案为基础的思维形式，在解决方案的时候，可以使用单维的思维，也可以几种思维立体地综合一起。下面以常见的几种思维方式来讨论 Logo 图形的多样性表现。

1) 直线思维

直线思维是一种单维的、定向的、视野局限、思路狭窄、缺乏辩证性的思维方式，但同时也被认为是以最简洁的思维历程和最短的思维距离直达事物内蕴最深层次的一种思维方式。在创作过程中，直线思维能激发设计师产生快速联想。

图 3-39 是直线思维下的图形表现，从一个圆形图形开始，直线思维能快速地想到的事物表示如下：圆形→足球→脚→车轮→齿轮→啤酒瓶盖→酒瓶→铲子→煎锅→嘴→苹果→果树→飞鸟→李宁标志→NIKE 标志→勺状→高尔夫球杆→高尔夫球→圆形，并绘出草稿，为下一步设计元素的多样性表现打下基础。

图 3-39　直线思维下的图形表现

2) 发散思维

发散思维又称辐射思维、放射思维、扩散思维，是大脑在思维时呈现的一种扩散状态的思维模式，它表现为思维视野广阔，思维呈现出多维发散状，是评定创造力的主要标志之一，运用到 Logo 图形表现上便是通过不同方向的思考，从多方面设想同一主题的多种图形元素表现方案。图 3-40 是以条形码为基本元素进行创意的图形，通过广度的思考，可以设计成地铁、雨伞、比萨 (Pizza)、冲浪、面条、橡皮擦、禁枪等的创意图形，这些图形都与条形码图形相关联，但是形态与本质都发生了变化。

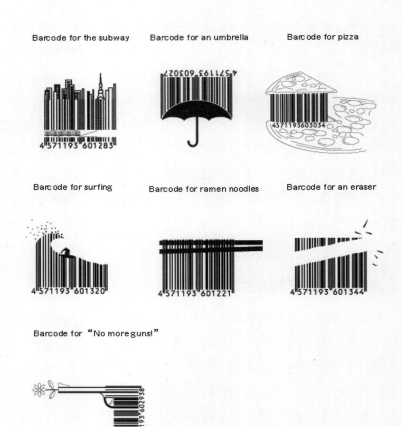

图 3-40　条码创意图形

图 3-41　福田繁雄的反战海报
《1945 年的胜利》

3) 逆向思维

逆向思维也叫求异思维，是对司空见惯的、似乎已成定论的事物或观点反过来思考的一种思维方式。司马光砸缸的故事中，当有人落水的时候，常规的思维模式是救人离水，但是司马光面对紧急险情，反其道而行之，果断地砸破缸，使水离人，救了小伙伴的性命。同样的思维模式运用在图形表现上就是从对立面出发，反向设计方案。例如，图 3-41 所示为平面大师福田繁雄的反战海报《1945 年的胜利》，作品打破常规，呈现了一颗子弹反向飞回枪管的图形，讽刺了发动战争者自食其果，图形非常简单却极富视觉冲击力，含义又非常深刻。

Logo 图形的表现形式需要多样化，这种多样化的表现取决于时代的发展，不同的时代特征决定图形在表现方式上有不同的变化。此外，图形的多样化表现需要遵循一定的方法、形式，但不是过度依赖这种传统的图形创造模式。设计方法与设计形式只能为图形的创造提供条件，而不是约束图形创造的框架及评判图形好坏的标准。在 Logo 方案的设想、计划中，要充分发挥思维的作用，以多样的表现体现 Logo 创意的无限可能。

2. Logo 的创意方向

围绕 Logo 设计项目，可以有以下几种创意方向。

1) 以品牌的理念为创意方向

品牌的理念是指品牌的主张、宗旨、精神及文化。这是一种较为抽象的意念，大多采用一些图像型创意，以抽象化的处理形式，使图像富有想象的空间，引起大众的共鸣。

2) 以品牌的行业特征为创意方向

这是一种强调品牌行业特征的创意方向，通常应用在行业竞争较小的垄断性行业或小行业的品牌 Logo 的设计上，如执法、交通、金融以及一些民间协会、沙龙等行业。

3) 以品牌的名称为创意方向

品牌名称是最直接、有效的信息传达方式，传达品牌的信息方式包括品牌字首、品牌全称、品牌具象图形 3 种。

(1) 以品牌名称的字首为创意方向。

以品牌名称的字首进行设计的 Logo，具有较强的视觉冲击力，给大众的记忆度较高。这种类型的 Logo 设计要求对字首的字体进行处理，使文字更具图形特点，才能构成生动、独特的 Logo 形态。

(2) 以品牌全称的字体为创意方向。

这类 Logo 以品牌的全称进行字体的设计，简单易懂，因文字与阅读时的语言、声音、声调的独特关系，文字类的 Logo 便达到了"形声统一"的独特效果。在 Logo 应用中，字体的设计不宜过于复杂，通常只在标准字体上做一些个性化的处理，或加以少量的装饰，使其保留较强的可读性。

(3) 以反映品牌名的含义为创意方向。

传达品牌名称含义的 Logo 以图形为主，图形采用代表品牌名称含义的物体，以具象形式进行设计，在这种具象图形的设计中，需要对图形进行抽象、概括的处理，使图形更具符号化、Logo 化。

4) 以品牌的地域特征为创意方向

一些地域性较强的品牌会以当地的国家形象特征或民族特征为 Logo 创意的主要表现形式。通常各地的航空公司、各种交流活动、各类特产等品牌，较多地采用与地域特征相关的图形或色彩进行创意设计。

5) 以品牌的历史为创意方向

具有一定历史的品牌为了突出自己老字号的优势，会将 Logo 的创意方向定位为古朴、典雅的风格。

3.2.5 Logo 的新应用——动态 Logo

2015 年是动态 Logo 快速发展的一个阶段，互联网的高速发展取代了许多传统的媒介，载体的技术越来越多元化，使 Logo 有了越来越多的展现方式。其中令人感触最深的应该是谷歌，从不断更新迭代的 Logo 到每个节日的主题，动态 Logo 成了一个很好的工具。为什么动态 Logo 会越来越火呢？

首先，随着移动互联网的兴起，国内更多的传播载体变成了移动端的应用，而以前的线下平面展示渠道分散，已经不能满足大家的好奇心，所以动态的拆分和组合可以创作出更多可能性，使 Logo 展现得更加生动。

其次，动态 Logo 是对企业更好的诠释。很多大企业的新 Logo 在传达给消费者的时候需要很多的文字释义和长长的组图，但是随着动态 Logo 的兴起，也许最终只需要一个 GIF 格式的 Logo 就可以将这些信息展示得很完整，并且消费者也能更加直观地了解这个企业。

最后，Logo 就是一个广告。越来越多的人不想被广告捆绑，那么提炼出最精简的信息时，一个 Logo 既可以让人知道这是什么品牌又能巧妙地将一些广告信息结合进去，这样岂不是更完美？一些公共场合的电子显示屏上，会直接播放 2~5s 的动态展示，这样很能引起大家的关注。之前国内外的平面设计界都出现过平面已死的言论，这本身肯定是有争议的。传统意义上的平面可能是不动的，可能是和纸媒结合最多的，而现在的平面可能会因适应载体的需要而出现丰富的变化，平面还是一个手法和形式，只是组合到一起成了动态。做 Logo 也应该是这样，不要为了追求动态而做 Logo，本质追求还是企业和产品的核心视觉，动态只是一种展示手段，如果 Logo 本身设计得不合理，那么是没办法靠一个展示手段去提高的。但是作为平面设计师或品牌设计师，确实需要掌握这些技能和手段，因为所有与工艺有关的行业都应该和当下的环境融合，这样才能传承创新，做出来的东西才是活的。

3.3 // VI 的灵魂——基础要素设计

3.3.1 彰显企业"个性"的标准字

企业字体的系统设计主要包括标准字体的设计和应用字体的设计。企业字体的系统设计是 VI 设计的主要组成部分。企业形象的宣传通过统一的字体样式，可以提高企业的宣传力度和提升企业的整体形象。拥有一套完整的字体设计，是每个成功企业必不可少的一部分。

1. 有关标准字

标准字体（有时简称标准字）是指通过设计形成企业名称或品牌的专用字体。标准字体设计包括

企业名称标准字和品牌标准字的设计。标准字体是企业形象识别系统中的基本要素之一，应用广泛，常与企业标志联系在一起，共同形成企业的宣传信息，只有标志而没有文字是不完整的，因此标准字设计是十分重要的。标准字的设计是根据企业或品牌的个性而设计的，对字体的形态、粗细、字间的连接与配置以及统一的造型等，都做了细致而严谨的规划，与普通字体相比更美观、更具特色，在企业形象的宣传中更具有冲击力。

2. 标准字的特征

(1) 易读性是标准字的基本特征。

(2) 造型性是标准字的关键特征。

(3) 识别性是标准字总的特征。

(4) 系列性是标准字设计的应用性特征等。

总之，一个好的企业标准字要具备相应的各种特征，从而达到企业整体形象的需求。

3. 标准字的设计步骤

首先确定总体风格，每个企业都具有自己的内在风格，不同的字体造型和组合形式也具有其内在的风格特征，找到二者间的有机联系；其次进行基本造型构思，标准字的样式关系到企业整体形象，因此造型上需要细致谨慎；再次就是精细化调整，

任何设计都需要精细化处理，包括细节和视错觉等方面的调整，精细化处理是设计者必不可少的一步；最后是确定字体应用与组合方式，这样才是一个比较完整的标准字设计过程。

4. 企业标准字种类

(1) 企业名称标准字。

(2) 产品名称标准字。

(3) 标志字体。

(4) 广告性活动标准字。

5. 个性的尺度

字体设计的难点在于设计尺度的把握。保守的设计显得呆板，而活跃可能带来杂乱的感觉，字体设计需要找到品牌设计的平衡点。尺度是不能够用数据衡量的感性因素，只有设计、延展、反观、比较，才能得到理想的结果。尺度不是在设计之前定位所能决定的，它是设计过程中反复实践的平衡，当然一些视觉特点的优化、细节推敲必不可少，比如字体笔画的变化、复杂的装饰或简化程度等。尺度连接品牌的视觉特征，同时也引导着字体设计的推敲、判断，优秀的设计尺度把握是设计思路清晰化的关键。

3.3.2 夺人眼球的标准色

Logo 的色彩具有举足轻重的作用。人们在接收信息时，色彩是首先吸引人们视线的重要因素，而形态反而位居其后。Logo 的色彩运用在 Logo 的设计中尤为重要，色彩会给人带来情绪的影响，不少成功品牌仅通过其异于其他品类的颜色，并大面积果断地使用，就成功地形成了独特的品牌

符号，并且与其品牌的图形符号相辅相成、相得益彰。

1. 标准色

标准色是用来象征公司或产品特性的指定颜色，是标志、标准字体及宣传媒体专用的色彩，在

企业信息传递的整体色彩计划中具有明确的视觉识别效应，因而具有在市场竞争中制胜的情感魅力。企业标准色具有科学化、差别化、系统化的特点。因此，进行任何设计活动和开发作业，必须根据各种特征，发挥色彩的传达功能。其中最重要的是要制定一套开发作业的程序，以便规划活动的顺利进行。企业标准色的确定是建立在企业经营理念、组织结构、经营策略等总体因素基础之上的。有关标准色的开发程序，可分为以下 6 个阶段。

1) 企业色彩情况调查阶段

企业现有标准色的使用情况分析；公众对企业现有色彩的认识形象分析；竞争企业标准色的使用情况分析；公众对竞争企业标准色的认识形象分析；企业性质与标准色的关系分析；市场对企业标准色的期望分析；宗教、民族、区域习惯等忌讳色彩分析。

2) 表现概念阶段

例如，用红色表现积极的、健康的、温暖的等概念；用橙色表现和谐的、温情的、任性的等概念；用黄色表现明快的、希望的、轻薄的等概念；用绿色表现成长的、和平的、清新的等概念；用蓝色表现诚信的、理智的、消极的等概念；用紫色表现高贵的、细腻的、神秘的等概念；用黑色表现厚重的、古典的、恐怖的等概念；用白色表现洁净的、神圣的、苍白的等概念；用灰色表现平凡的、谦和的、中性的等概念。

3) 色彩形象阶段

通过对企业形象概念及相对应的色彩概念和关键语的设定，进一步确立相应的色彩形象表现系统。

4) 效果测试阶段

色彩具体物的联想、抽象感情的联想及嗜好等心理性调查；色彩视知觉、记忆度、注目性等生理性的效果测试；色彩在制作中，技术、材质、经济等物理因素的分析评估。

5) 色彩管理阶段

本阶段主要是对企业标准色的使用，做出数值化的规范，如表色符号、印刷色数值。

6) 实施监督阶段

对不同材质制作的标准色进行审定；对印刷品打样进行色彩校正；对商品色彩进行评估；其他使用情况的资料收集与整理等。

标准色设计应尽可能单纯、明快，以最少的色彩表现最多的含义，达到精确、快速地传达企业信息的目的。其设计理念应该表现为：标准色设计应体现企业的经营理念和产品的特性，选择适合于该企业形象的色彩，表现企业的生产技术性和产品的内容实质；突出竞争企业之间的差异性。

一般情况下，Logo 的色彩会成为品牌的标准色，因此，在制作 Logo 色彩时，需要使该色彩能够适应各种媒介及媒介环境下使用。例如，商品的 Logo 色彩就需要考虑该色彩是否适合在卖场应用，是否可以在色彩纷杂的同类产品竞争中脱颖而出；品牌店、商场、餐厅等 Logo 的色彩设计就需要考虑在街面的应用情况，事实上，Logo 一定是存在于某一特定环境中的，而在这一环境中，Logo 首先要靠色彩来吸引人们的视线，因此，Logo 的色彩并不能单一停留在纸面上。

2. 辅助色

辅助色是与强调色相反的用色，是对总色调或强调色起调剂作用的辅助性用色方法，用以增加色调层次，取得丰富的色彩效果。在设计处理中，要注意不能喧宾夺主，不能盲目滥用。

3. 色彩的标注

Logo 的色彩标注要十分规范，以便于 Logo 在各种环境与材质上的准确应用。Logo 的色彩标注有 CMYK、RGB、 PANTONE 等多种形式。

(1) CMYK 是指四色印刷时应用的色彩标示，通过计算机分色，将设计文件分为 C(Cyan，青)、M(Magenta，洋红)、Y(Yellow，黄)、K(blacK，黑)四套色，然后分别制作色板，利用这 4 种墨色，可以打印出成千上万种颜色，正是基于这个原因，这也称为一种"四色处理"(专业印刷作业可能还会用到其他颜色的油墨)。因此，Logo 的标准色彩需要有标准的 CMYK 的色彩标注。

(2) RGB 就是通常所说的光的三原色，现今应用的任何一种显示屏都是通过 R(Red，红)、G(Green，绿)、B(Blue，蓝)3 种原色呈现的。在计算机显示器、电视、手机等屏幕上看到的就是 RGB 模式的颜色。在当今这个电视及网络媒体迅速发展的时代，为保证各种屏幕上呈现的 Logo 色彩的准确性，在 Logo 色彩的标注中也会采用 RGB 的色彩标注法。

(3) PANTONE 色是国际色卡的通用色彩标注，是一种国际标准的色彩标注规范。PANTONE 色共有 1900 多种色彩，每种色彩都有自己的编号，这种色彩标注形式适用于世界的任何国家、民族，也适合任何材质材料的加工与印刷。因此，各品牌为配合品牌国际发展的趋势，以及形象的标准化，都要求在 Logo 的色彩标注上采用 PANTONE 色的色彩标注。

(4) 印刷与 Web。

颜色模型关于 CMYK 和 RGB 要记住的是：需要印刷的项目应当使用 CMYK 模式；需要在屏幕上看的内容则应使用 RGB 模式。如果要在一个贵重的数字彩色打印机(而不是普通的四色印刷机)上印刷，可以咨询印刷机操作人员想要 CMYK 模式还是 RGB 模式中的颜色。采用 RGB 模式的文件较小，而且 Photoshop 中的一些技术只适用于 RGB 模式(或者使用 RGB 模式表现最好、速度更快)。不过如果在 CMYK 模式和 RGB 模式之间来回切换，每次都会损失一点数据，所以最好用 RGB 模式处理图像，先转换成 LAB 模式，最后把它们转换为 CMYK 模式，可以减少色彩的损失。由于 RGB 模式利用了直接进入人眼的光，所以屏幕上显示的图像非常绚丽多彩，而且有丰富的背景光。遗憾的是，切换到 CMYK 模式后，再用油墨在纸上打印出来后，这种华美和丰富性有所损失，这是必然的。

由上可见，色彩是人们对事物的视觉识别的重要且关键的因素。因此，Logo 最初的色彩制定显得尤为重要。在 Logo 设计中，如果说形态是 Logo 的身形，那么色彩便是 Logo 的表情，Logo 需要通过色彩来抒发自己的情绪与性格。Logo 的色彩制定不但要考虑色彩的美观，更重要的是色彩所传达的性格与特点是否能够代表品牌的个性与气质。

3.3.3　品牌标志的延伸——辅助图形

虽然品牌标志是品牌视觉识别系统的核心，但真正与消费者产生传播关系的却是众多具体的应用设计。在应用设计中，品牌标志的使用会有面积局限性，如在海报、网页、媒体的广告中不可能将

标志放大到占据整个画面，因为在大多数情况下，标志是作为传播媒介或产品的品牌识别出现在应用设计的一角的。因此，要将品牌形象风格统一贯穿到整个触点的应用设计中，就要使用辅助图形去延伸实现。辅助图形应该具有灵活自如的适用性及延伸、补充表达品牌形象视觉的定位调性。辅助图形可以协助品牌标志将品牌调性覆盖到品牌的所有设计上，因此也被称为"品牌基因"。顾名思义，它如同人类的基因一样，是真正影响品牌形象感知的重要视觉部分，它植入品牌应用设计之中，使其与品牌标志相辅相成，形成完整且统一的品牌形象。"三分设计，七分延展"，要树立个性的品牌识别，不能只靠标志而偏废辅助图形。

1. 辅助图形设计方法

1) 标志直接延展

标志直接延展型是比较主流的使用手法，将品牌标志的核心识别部分进行扩大化。扩大化并不仅

仅局限于放大，还包含了延伸、整体/局部、拆解等扩展法。以延伸扩展法为例，就不得不谈到辅助图形中运用得最为成功的世界知名运动品牌阿迪达斯 (Adidas)。阿迪达斯旗下主要的三大系列子品牌，虽然彼此风格不同，却能在品牌认知上保持高度统一而不混乱。其辅助图形的延展，不仅视觉突出且拥有高度一致性，可以说是独一无二的经典案例。2002 年，阿迪达斯和所罗门品牌正式合并，如图 3-42 所示，品牌被划分成 3 个不同的系列，即运动表现系列 (三条纹 Logo，也被称为三砖 Logo)、运动传统系列 Oriainals(三叶草 Logo)、运动时尚系列 (圆球形 Logo，3 个子品牌是 Y3、SLVR、NEO)，3 个系列 Logo 都有一个统一的识别核心，就是三条纹的贯穿。2005 年，所罗门品牌脱离阿迪达斯之后，公司推出了一个代表 3 个部门的总标志，即横向三条纹的标志，如图 3-43 所示。

图 3-42　Adidas 运动表现系列 (左)、运动传统系列 (中)、运动时尚系列 (右)Logo

图 3-43　Adidas 三条纹 Logo

在实况转播或者现场观看足球比赛之时，观众一般会先看到阿迪达斯的赞助球衣，而不是耐克球衣。虽然在标志的识别度上耐克与阿迪达斯不相伯仲，但在赛场上球员看起来都非常小，更别说看清球衣上掌心大小不到的标志了。这时你会看到阿迪

达斯赞助的球衣衣袖、帽子上面及裤子两侧都有三道条纹一气呵成，因此观众可以非常轻松地认知到这是阿迪达斯品牌。图 3-44 所示为阿迪达斯的辅助图形三条纹，在其产品、广告、赞助、包装、实体店招牌上都运用得灵活自如，利用三条纹标志的无限延伸可以将其拓展到所有的应用设计上，三条纹延长后依旧延续了阿迪达斯所有标志中的核心识别，让人一看到这个条纹，不需要解释就心知肚明。

(a)　　　　　　　　　　　　　　　　　　(b)

图 3-44　阿迪达斯的辅助图形三条纹

整体扩展法的辅助图形中，有一种方式是将标志图形符号中的外轮廓设计为内容的框架法，轮廓内部可以作为缤纷多样化的内容放置平台。不过使用这种方式的前提是其标志图形部分的外轮廓具有很强的可识别性。这种方法的典型案例是伏特加酒品牌"绝对伏特加 (Absolute

Vodka)"的"绝对洛杉矶"海报，海报中的创意是一个以"绝对伏特加"的独特酒瓶形状为外轮廓的泳池，如图 3-45、图 3-46 所示。以此为先河，产生了以"绝对伏特加"瓶身轮廓为创意的成百上千的海报设计，不仅仅是官方，很多设计师都主动加入创作并乐在其中。

图 3-45　绝对伏特加 (1)

图 3-46　绝对伏特加 (2)

　　图 3-47 是中国台湾设计师周的形象设计，也是使用辅助图形框架法的典型例子，该设计以"Around"为主题，表达一种环顾四周的概念，观察我们周边的环境、我们的城市，主视觉以花的线条去表现设计概念，元素分别被延展应用到各个方面，变化与统一的完美结合，非常具有启发性。

(a)

图 3-47　中国台湾设计师周的形象设计 (设计：李根)

图 3-47　中国台湾设计师周的形象设计（续）

（设计：李根）

　　标志直接延展型中的拆解法是品牌标志本身具备作为框架的特质，所以在作为辅助图形的时候可以直接拆分开，以扩展到整个应用设计的画面中。图 3-48 所示的"巴塞罗那犹太电影节"的品牌形象识别就是其中典型的案例，在图示中可以看到，其标志在保证识别核心不变的情况下，将图形符号拆分到设计平面的边缘，这样可以灵活地延展到各种尺寸的应用设计中。

(a)

(b)

图 3-48　"巴塞罗那犹太电影节"作品

(c)

图 3-48　"巴塞罗那犹太电影节"作品（续）

　　图 3-49 所示的天猫的品牌符号在各种场合运用的时候，其轮廓作为超级品牌符号运用得灵活自如，其核心识别在轮廓的 4 个角，因此在向各个方向延伸时，只要保持核心是四边的 4 个角不变，就能很好地保持品牌符号的辨识度。天猫的品牌符号正恰如其分地表达出其平台特性：天猫轮廓作为框架载体承载着丰富多彩的产品和创意内容，在各种类型的视觉设计和应用环境中都可以轻松自如地加以放置。

(a)

图 3-49　天猫的品牌符号

(b)

(c)

(d)

图 3-49　天猫的品牌符号（续）

(e)

(f)

图 3-49　天猫的品牌符号 (续)

(g)

图 3-49 天猫的品牌符号 (续)

2) 标志纹样延展

标志纹样延展型是辅助图形设计中将标志巧妙设计，形成品牌纹样，符合标志视觉风格定位的独特纹样。如图 3-50 所示的蔻驰 (COACH) 品牌形象的辅助图形就是典型的标志纹样延展型。使用字母缩写设计品牌辅助图形。

(a)

(b)

图 3-50 蔻驰的品牌形象

(c)

(d)

图 3-50　蔻驰的品牌形象（续）

3) 标志演绎延展

标志演绎延展型是指针对品牌标志中的核心识别部分进行辅助图形创作，在保持品牌标志风格气质不变的情况下，使用与标志设计手法相似的方式，抓住其核心识别的特征演绎出辅助图形。图 3-51 所示为 CANAL+ 网络电视品牌形象，该品牌想通过全新品牌形象实现全球市场的野心，想要在品牌中表达"随时随地，只要你想"的品牌定位

以及超凡的个性化体验。设计者将标志中的核心元素"+"进行了演绎，图中可以看到"+"的下半部分演绎成为一种独特的对话窗口作为辅助图形。让辅助图形作为一种载体，可以用于结合标题、信息等，其辅助图形有多种变体。此外，这种风格还被应用到海报设计中，作为放置包括标志、网址、联系电话、频道资讯及产品信息等内容的载体。

(a)

(b)

图 3-51　CANAL+ 网络电视的品牌形象

(c)

图 3-51 CANAL+ 网络电视的品牌形象 (续)

4) 品牌调性延展

品牌调性延展型与前面 3 种的最大区别就是其辅助图形从品牌标志上看并没有直接关联，而是作为品牌特性的标注。

如图 3-52 所示的德芙巧克力的品牌形象的辅助图形就是典型的调性延展，德芙 Logo 标准字采用了手写风格，因此很好地利用了巧克力色的丝绸飘带作为其辅助图形，统一性非常好。巧克力色的丝绸飘带作为"德芙"品牌气质的标注，延展到所有的应用设计中，让丝滑般流动感官贯穿到德芙的所有视觉设计之中。

(a)

(b)

图 3-52 德芙巧克力的品牌形象

(c)

图 3-52　德芙巧克力的品牌形象（续）

2. 辅助图形的尺度

在设计品牌标志的时候，一定要同时注意其延伸的辅助图形在应用设计中对于主体画面干涉的程度；否则辅助图形可能会因为过于突出而造成传播设计中的主要内容被干扰，使得信息传递的主次混乱。在中国知名的品牌中，天猫的设计应属于延展性优秀并且成功地融合了众多品牌。天猫很好地利用了图形符号轮廓强识别的优势，并且设计出了更多样的延展方式。一个标志要成为一个真正的象征性符号，需要经过时间的推移及与品牌各种感知的不断呈现才能形成。评论者不应该脱离实际环境而去单独判断一个标志的优劣，因为一个标志需要在市场中经过一段时间才能建立自身的形象。如果

天猫的造型只是按照圆润可爱的卡通猫标准进行设计，从符号学的角度讲就毫无记忆点了，因为在图形符号角度就趋于同质化了，很容易陷入平庸。因此，天猫使用轮廓突出的猫形是非常独特且具有差异化品牌个性的，人们从开始就在不知不觉中记住了天猫符号。

但要注意，以上设计方法并非绝对，可以灵活地组合使用。比如选取品牌标志的整体放大、多个局部、靶环的增加、标志的重复排列作为纹样等多种手法作为辅助图形，手法虽多，但一定要抓住核心识别部分。因此，设计时可以将品牌标志的核心识别部分进行扩大，扩大化并不仅仅局限于放大，还包含了延伸、整体／局部、拆解等。

▌3.3.4　组合规范

品牌形象设计的基础部分通常由标志、字体、色彩、辅助图形等组成。它是一个多元的结构模式，构造关系设计是设计的关键所在。构造不是一种模式，而是由要素特点、要素关系，以及构造关系对设计应用的贡献来决定的。探讨各要素之间的关系成了组合规范的难点，难在组合的关系设计、不同组的相关一致性、设计应用特征等方面。在元素相

互关系上，通常会把标志与字体、组合与色彩做出详细规定。

基础框架的大小、特征、灵活度是首先要解决的问题。重点在于特征表达，原本有个性特征的元素组合在一起也许就失去了总体特征。对特征的探讨以及实践对基础框架的形成起支撑作用，没有特征的组合只是硬性规定的关系，缺少灵活性，则会

对设计造成阻碍。

连接应用设计的空间与特征也是要点。要为用而设计——处于无用状态或被阻碍状态的基础组合是失败的。面对设计媒介、图文内容变化，一定要有足够开放的对接空间，不考虑对接可能性的设计也无法形成完整的系统。

从应用设计反观组合规范是有意义的事，因为应用设计的整体特征与相互关联的一致性视觉特征，决定了那些在基础设计中固定下来的组合规范的实际意义。在整体上的组合规范中，标志的细节、字体、色彩组合规范要与整体规范密切联系，否则局部的规范并不能影响整体的视觉设计特征。

3.4 // VI 的发散——应用设计

3.4.1 版面规划

版面规划是设计应用中的重点，缺少版面规划容易造成设计元素的机械填充。版面中的字体、符号、色彩、图片都因版面规划而存在形式与性格的差异。当然版面规划也会引导视觉系列设计的整体性，使单一设计间相互贯通，为整体设计提供丰富多变的表达形式。

版面结构划分是版面结构的基础，结构使元素有所依存。版面结构确定版面的栏与行的特征、栏行间距、页边距、变化关系等，它好比建筑的钢架，决定整体视觉特征的表达。

3.4.2 版面结构与视觉元素

结构与元素的关系设计也是版面规划的重点。面对不同的设计物，尺寸、材质、用途不同，版面必须确立元素与结构之间的有效连接。版面结构下的文字、色彩、符号、图片、空白要有合适的组织比例，通过系统规划文字数量、图像的色彩、图像的长宽比例、信息分组、空白分布等，使版面形成丰富而有序的视觉组织。建构在微观的基础系统中的组合规范，以及建构在应用设计中的版面规划，共同组建起有特色的视觉空间。

版面结构设计要有一定的适用性与灵活性。在结合具体元素的设计中，反复试验、调整，在设计性格清晰的情况下，保持整体视觉的一致性。它并非单一设计的简单关联，而是引导系统设计的关键所在。

3.4.3 品牌 Logo 与品牌触点

品牌触点 (touch points) 是品牌与消费群体接触产生互动的任何场景，它促进了品牌和目标消费群体之间的联系。品牌触点是消费群体对产品、服务的体验，对网站、应用程序、实体店环境、广告

等任何形式的品牌沟通的接触端口。

当消费者接触到这些品牌触点的时候，会对品牌产生记忆和印象，通过对这些触点感知的积累，从而形成完整的品牌认知。

消费者平均每天会接触到大约 6000 个广告，每年要接触超过 25000 种新产品。品牌可以帮助消费者在繁杂的产品和服务中做出选择。

在信息爆炸的时代，传达到消费者的品牌感知是多样、繁杂的，品牌的服务、包装、标志、广告、口碑、体验、社交网络等任何消费者可能接触到的地方都需要一个完整、全面的系统设计去准确如一地传达品牌个性、品牌价值；而混乱、缺乏系统性的品牌形象则传播效率低下、品牌认知度低，因为品牌形象缺乏差异化且定位传达不准确的品牌是不能锁住目标用户群体的。

优秀的品牌形象通过品牌触点，突破了产品与消费者之间的沟通屏障。日本品牌设计鬼才佐藤可士和曾说："传达信息于一瞥之间。"在生活节奏很快的今天，品牌通过各种渠道（互联网媒体、社交网络、广告媒介等）传播，消费者接触到品牌可能就是一瞬之间，品牌要通过概括、凝练的视觉语言快速地把复杂的品牌认知准确地传达到消费者心目中。

"视觉标志，塑造品牌"是实现产品、服务抵达用户心智的不二法门，它是将标识、产品、空间等一切事物都视为"视觉标志"，借助"语言外之语言"的力量突破沟通的屏障。

许多成功品牌在品牌触点即使没有标志的情况下，也可以轻易地被消费者辨认出，如苹果手机的工业外形、COACH 女包的花纹、宝马的前脸、可口可乐的红色瓶身等，它们的产品、包装都具备了强烈的识别特征。这些感知不仅是标志，也是贯穿到整个与消费群体接触的品牌触点中展开的设计。这些品牌的成功在于它们的品牌形象建设是系统性的，在品牌触点的各个层面、维度、媒介都保持了与品牌个性、价值传达的高度统一。

对于品牌设计师来说，品牌触点是在品牌设计的前期考量中非常重要的一个环节，要在进行品牌定位、差异化呈现等方面同时着手。不同行业、商业模式的品牌触点是完全不同的，应该同时考虑主要触点应用设计中品牌符号的呈现方式。一般大型企业有上千个触点，它们围绕品牌、产品、服务、活动展开传播，虽然这些触点功能各异，但都必须兼顾到品牌识别的认知和推广。

如果一种符号成为企业的识别象征，就要尽可能地不断让其出现：在文件上、公告上、发货单上、采购清单上、结算单上及所有官方印刷物和所有广告上，在所有的产品、客车、交通工具上，在所有重要的建筑群上。也就是说，企业对大众的影响不会因为人们偶尔收到企业的一封信或买了企业的产品就能够建立起来，而要建立在多次类似积累的反复作用上，这是品牌设计的内在本质。

▌3.4.4 品牌触点的应用设计

对简报提案进行修改调整，最终确认方案后就进入了品牌触点的设计阶段，这也被称为应用设计。应用设计最终将导入品牌形象识别规范中，它不是具体到非常细的内容设计，而是对整个应用设

计创建统一的视觉语言规范。

值得注意的是，应用系统设计不能制作成公式化的清单，而要根据触点的实际情况进行有针对性的调整，以达到完美的适配效果。例如，互联网平台的品牌涉及的触点就以围绕应用软件中关于品牌层面的标志、交互规范、界面识别、线上渠道投放的广告、活动的品牌规范等为主，这些主要触点都是根据其行业特质形成的。

下面就对常见的几种品牌触点进行介绍，应用设计因其触点的应用环境不同而不尽相同，因此要加以区别对待，才能发挥出其优势。

1. 产品品牌识别

以实体产品为销售核心的品牌，包装起到了至关重要的作用，它是品牌形象延伸的重要触点之一，它传达了产品和品牌的调性，将品牌形象通过包装、造型、色彩、图形、文字内容等呈现出来。在进行品牌包装设计的时候需要根据其实际产品战略去划分。

一种是强调其品牌的标签性质，也就是以整体品牌性为主导，这就需要高度统一的包装去强调其品牌标签，如宜家、无印良品；另一种则是不同产品系列之间定位群体不同，需要通过包装明确突出其差异，如农夫山泉的各种系列产品。这两种品牌一致性的范围是不同的，前者是全面强调的统一品牌感，后者则更强调系列产品之间的差异。

1) 货架思维

现在产品销售主流的终端可以用线下、线上来区分。线下设计更强调要具有货架思维，货架思维指的是以产品能从竞争环境中脱颖而出为出发点，在同类型产品中，其差异性定位究竟能传递几分，

这与消费者的最终决策息息相关。首先是实现明确的视觉上的辨识度，如从色彩、图形、包装材质、包装形式上去吸引消费者的注意，只有引发消费者的兴趣，才能有机会让其进一步查看包装上的信息。因此要以货架思维去调查市场，并研究竞争对手的产品策略，直面货架上的视觉竞争环境。这时包装就成了一个优秀的销售员，上面的信息需要简明扼要地通过视觉和文字信息表达出让自己被选择的理由。

通过产品包装设计扩大产品质量感知上的差异，再好的产品价值都需要先引起消费者的兴趣，才能创造机会让其进一步认知产品、体验产品。

2) 版式信息层级

设计师在设计包装时很容易将关注点放在图形、色彩上，而忽视文字信息传达的条理性。人们在产生兴趣后首先就是通过阅读了解该产品的特点，这时不同信息的层次序列和字形使用尤为关键。因此，必须做到信息清晰、易读，能够传递品牌气质，并且简洁而逻辑顺序明确、主次分明。

3) 包装材料和印刷工艺研究

要实现产品包装的差异化，最为直接的方式之一就是找到符合其品牌调性的包装材料，可以根据其设计品牌的特性量身定制材料和印刷工艺。将这两者运用恰当，不仅可以为包装制造出出人意料的视觉感受，更可以让产品定位传递更加有力。因此，成熟的品牌设计师都对不同材料的运用了如指掌。

2. 互联网产品识别

如今的产品已经不再局限于传统渠道的产品与服务，越来越多地依托于互联网提供产品与服务

的品牌应运而生，如购物平台、社交网络、新闻资讯、共享单车、打车软件、视听音乐等。我们的生活已经完全离不开依托于互联网的产品和服务，它们提供了优秀的便利性与整合能力。图 3-53 所示为人寿保险公司 Hanwha Life 品牌识别设计。

(a)

(b)

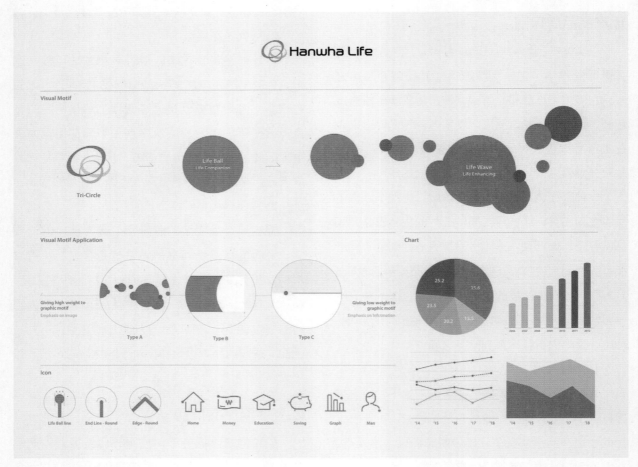

(c)

图 3-53　人寿保险公司 Hanwha Life 的品牌识别设计

(d)

图 3-53　人寿保险公司 Hanwha Life 的品牌识别设计 (续)

　　这些核心产品、服务是依托互联网的品牌，首要的触点即是它们的产品软件本身。以手机应用软件为例，如何在其中的交互界面中植入品牌的识别，从而产生差异化品牌个性是品牌设计师优先考虑的问题。

　　整个交互界面中能快速体现品牌的就是其用户界面风格与图标，在其中植入品牌基因，让品牌识别延伸到交互层面，主要方法是提取品牌标志的特性、贯彻品牌色及统一延伸品牌调性风格。

要在不影响交互流畅性的前提下，将品牌基因植入用户界面中，让其客户端界面呈现出差异于同类产品的独有的品牌视觉调性。图 3-54 所示为 Luckin 咖啡手机 App 的界面设计。

如果品牌的产品是提供种类繁多的内容平台，那么在品牌植入时就要注意不能过度影响到产品交互中的视觉层次，而干扰到内容主体的呈现。最好的方式就是设计品牌标志或辅助图形的时候，制造拥有成为内容框架载体的形状特性，前面提到的天猫的猫脸轮廓的塑造就是非常成功的案例。

在界面的交互组件中也需要考虑融入品牌风格的基因，通过一种统一的设计语言去贯彻，这种思路就如同 Material Design(Google 推出的设计语言，旨在为手机、平板计算机、台式机和"其他平台"提供更一致、更广泛的"外观和感觉")，给产品用户传递一致而明确的品牌视觉体验。

3. 广告传播识别

广告是通过传播媒体广泛地向公众传递商业信息的宣传手段，其核心一般是围绕品牌的产品/服务的使用价值或者品牌认知传播展开。广告通过各种媒体传播，包括报纸、杂志、电视、互联网（如

(a) (b) (c)

图 3-54 Luckin 咖啡手机 App 的界面设计

社交媒体、门户网站、资讯网站、购物平台）、户外广告、公交系统广告等。

商业广告是增强品牌效应与服务消费的有效手段，并且能够使品牌在消费者的心目中建立一定认知。很多广告可能很精彩、吸引眼球，但看完以后，你就忘了，因为它没有与你建立起任何联系。

谈起广告，很多人会联想到创意，有创意的广告令人印象深刻，但广告不能仅停留在创意上，博取眼球是手段，目的是传递品牌认知。如图 3-55 所示的沃尔沃卡车曾经有一个广告"史诗级劈叉"(The Epic Split)，是尚格·云顿站在两辆行驶的大卡车之间的后视镜上，气定神闲，缓缓地表演史诗级劈叉。

图 3-55　沃尔沃卡车"史诗级劈叉"广告

这则广告投放后获得巨大反响，赢得了 2014 年度纽约艺术指导协会 (ADC) 颁发的 7 项金奖。这则广告引发了人们的兴致，从而容易被记忆，人们又通过这则广告了解到其产品稳定性的特点，并且从结尾处的文字信息提示中看到，原来这一切都得益于其优秀的动态转向技术。

广告创意激发了人的兴趣点从而引发关注，但吸引关注的目的是创造机会，让观众了解到品牌价值信息，从而建立起认知联系。现在再回归到品牌设计流程上，品牌设计师在这个阶段的目标是建立一套品牌视觉识别规范手册。其中对于品牌广告，为了确保投放后使用的一致性，就要对各种类型广告的品牌视觉进行规范，其中包括网格版式规范、标志放置规范、文字字体使用规范等。

在规范中，对标志放置的位置及广告内容物的比例关系等都要进行明确的规定，承载相关文字信息、垫底的辅助图形的使用页都要有明确的规定，主要目的是保持传播过程中品牌的统一性。

如今人们的资讯获取渠道丰富多样，广告投放也变得更加精准、高效，大数据让同一个投放页面中的区块都会根据用户的不同而形成"千人千面"的广告。比如你在购物平台曾经有过购买和搜索产品的记录，大数据就会根据你的年龄层次及喜好进行相应的广告推荐。在互联网时代，不仅资讯获取可以定制，广告投放也更能靶向投放到目标用户群体，从而大幅增加其传播效率。

4. 空间识别

品牌触点的空间识别部分受品牌的行业属性、渠道、平台特性的影响，内容都不尽相同。空间识别的核心目的是为消费群体搭建一个与产品沟通的场景。品牌空间识别分为实体与虚拟两大类型，实体空间主要有商业专卖店、连锁店、会展、展台、企业内部空间、导视系统等。

一些大型企业会将品牌视觉贯彻到企业内部的环境设计中。对于一些特殊的品牌，像地铁、大型商场、商超等，导视系统识别是其十分重要的组成部分，需要在其视觉设计中建立独特的品牌识别。

图 3-56 所示为奥特莱斯导向标识规范，可以看到 VI 手册在应用系统中导向标识使用规范的样式。

图 3-56　奥特莱斯导向标识规范

1) 商业空间——线下实体店

线下实体店根据品牌的销售特性分为专卖店与商场店两种形式。实体店利用商业空间建立起立体式的浏览体验，通过商业空间环境的设计向客户传递品牌价值与产品认知，如店铺外墙的设计展示品牌标志、橱窗展示最新产品和品牌格调、内部的货架和专柜陈列展示产品，并且通过展柜及隔离的摆放形成对顾客进店内浏览的行走路径的控制。

商业空间可以很好地促进品牌的显著性与便利性。显著性是指品牌越能激发人的记忆与好感，就越容易被想起；便利性是商业空间通过信息的扩大与布点，让购买更加便利、顺畅，图 3-57 所示为奥特莱斯线下实体店的标识规范。这两者构成了品牌成功传播的关键。

图 3-57　奥特莱斯线下实体店的标识规范

2) 商业空间——线上店铺

互联网经济的崛起让人们足不出户即可享受逛商场、便捷购物的体验。绝大多数的产品型品牌在购物平台开通了自己的网络旗舰店。网店与实体店有很多相似之处，如整体都强调引导体验、品牌氛围的烘托。但也有很多不同之处，如网店的所有

信息都通过平面的视觉信息进行传递，当点击浏览感兴趣的产品时，不再像实体店那样会有销售人员给你解说，取而代之的是详情页，详情页将产品的特性、材质、卖点、功能、服务内容一一呈现。总之，一切都变成了平面的商业空间。对于品牌设计师来说，要思考的不仅是品牌标志在品牌店铺中的应用，更要针对品牌策略与定位去贯彻品牌基因及视觉风格，并要通过视觉建立真实可信的信息传递。

5. 企业办公识别

企业办公识别是企业商务交流、会议、业务联系中常用的办公用品中的品牌识别设计，常见的有

名片、信封、信纸、便笺、文件夹、电子邮件签名、PPT 模板等，均要进行统一的品牌规范化设计。这些不仅能够传递品牌、联络信息，也能够建立起正式商务的形式感。

名片是 VI 中最难设计的，需要很强的版式设计功底；如果名片设计可以轻松应对，那么其他设计都可以触类旁通。名片中有很多信息，如品牌标志、名称、职务、企业名、地址、联系电话、邮箱地址、甚至是微信二维码等。名片除了要考虑如何统一延伸品牌标志及辅助图形外，重要的是信息的表达要清晰，如图 3-58 所示。

(a)

(b)

图 3-58　名片设计

首先，名片信息要注意划分明确的视觉层级，通过字号和字体粗细等进行区分，并且结合距离大小进行信息分组。名片正文字号中文一般不小于 6pt，英文不小于 4.5pt，若再小，辨识度就会很低，

且难以保证印刷质量。需要注意的是，不管是字号还是字体粗细，都不宜超过 3 种，否则整体会显得琐碎混乱。

其次，要标注清楚具体版式使用规范并制作模

板，因为一般企业有几十人至上千人不等，如果没有合理的规范，名片制作起来就会难以统一。设计师对于印刷工艺和纸张材质都要有基本的了解，以选择符合品牌调性的工艺材质去印刷名片。

6. 其他识别

1) 制服识别

员工制服会与消费者频繁接触，因此是传播企业品牌形象、体现品牌专业信赖度的重要组成部分。根据品牌的行业属性不同，制服识别大致可分为销售型、工作型、外勤型、企业型制服。顺丰快递员的制服令人印象深刻，统一的制服让人在很远的距离外就可以判断出是顺丰，识别度高且醒目。制服让消费者的品牌体验变得流畅快捷，优秀的品牌制服不仅给客户带来良好的感官与识别体验，也会使企业职员、工作人员有归属感。图 3-59 所示为制服设计。

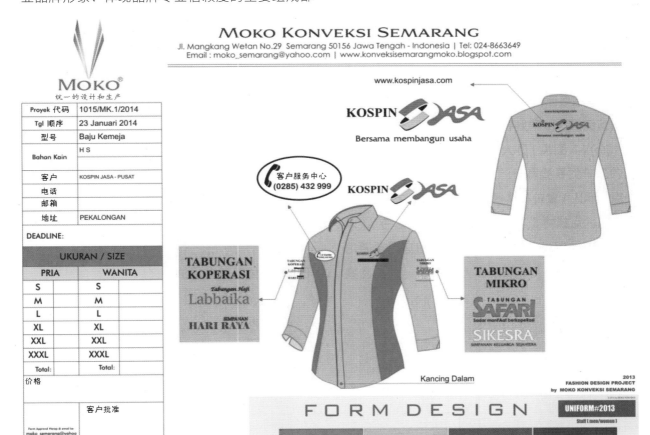

图 3-59　制服设计

2) 交通载具识别

对于一些涉及公共交通、物流、运输的品牌，交通载具的品牌识别就显得尤为重要。其种类涉及大到飞机、火车，小到货运汽车、轿车，这些在道

路上频繁流动的交通工具成了传播品牌的流动广告。交通载具的特点是移动快速，上面绘制的视觉内容与消费者的观察距离较远，因此设计时要抓住以下两个特点。

(1) 内容主体要大，并且主次要分明。

(2) 品牌标识要鲜明突出，辅助图形和视觉风格延伸不宜琐碎复杂。

3) 公共关系识别

公共关系识别涉及商务合作客户、消费群体之间关系的相关设计，主要是公共事务用品 (如产品画册、企业年报、礼品袋、会议背景及各类物料)，以及企业官方网站、企业社交账号 (如微博企业号、微信公众号等) 的品牌识别设计。

3.4.5 细节决定一切

Logo 好在"一点之美"。"一点"特指细节，没有细节的 Logo 是不美的，细节缺失好似没有提神、点睛之笔，不可能引起人的视觉关注。Logo 设计是十分严谨的工作，细节决定成败，它是 Logo 的内涵，也是精神的体现。Logo 设计必须在色彩、构图、点线、手法上不断推敲，否则设计会显得庸俗而乏味。关注和推敲细节成为演化生成优秀而独特的 Logo 的"必经之路"，在 Logo 设计中要强调生动而精彩的细节，用细节塑造形态。经过头脑风暴的发散过程后，让思想渐渐沉静下来，在细节上反复比较和推敲，再创造细节，让设计草图变成丰富而优雅的设计形式，才能分辨设计表现的重点，并且能够清晰地把握设计的关键，才能在形式的收放、变化中得到理想的答案，才能成就一个品牌 Logo 的精、气、神。

第 2 篇 用视觉助力服务设计

　　提到服务，人们往往认为其是无形的，但是无形的服务却和视觉有着密切的联系。一方面，视觉展示可以作为服务的一部分来提升服务品质，将服务有形化；另一方面，将服务设计的工具与方法进行可视化、视觉化，可以辅助人们更好地理解服务的本质，找到解决问题的方法。本篇包含服务设计理念传达与服务设计视觉化思考两方面内容，从概念与理论出发，对服务设计进行理解；以设计思维为依据，对服务设计方法进行梳理，达到用视觉助力服务设计思考的效果。

第4章　服务设计理念的传达

第5章　服务设计视觉化思考

第 4 章
服务设计理念的传达

路甬祥院士指出，在农耕时代—工业时代—知识网络时代的文明发展进程中，设计经历了传统设计（设计 1.0)—现代设计（设计 2.0)—创新设计（设计 3.0) 的进化。设计的重点也从关注形式和功能，到而今的关注体验与情感。随着全球产业结构开始从"工业型"向"服务型"转变，服务设计的概念在欧美也开始提出。服务设计的发展历史并不长，是一个新兴的学科，然而，服务设计思维却超越了包豪斯以来的经典现代设计思想，它洞见了设计与创新的本质，超越了传统的设计学科的划分，对各种设计门类进行了交叉与整合，在多学科交叉、系统性和创新态度等方面，体现出自己的优势与特点。本章对服务设计的相关知识进行整合，配合案例进行讲解。

4.1 // 服务设计的概念与发展

4.1.1 服务设计的概念

服务设计是一种跨领域的学问，它结合了各种专业领域的不同方法与工具，是一种新的思考方式，作为一个新兴的学术领域，对于服务设计的理解，往往从服务 + 设计两个角度出发。

国际设计研究协会给服务设计的定义是："服务设计是从客户的角度来设置服务，其目的是确保服务界面。从用的角度来讲，包括有用、可用及好用；从服务提供者来讲，包括有效、高效和与众不同。"

史蒂芬·莫瑞兹 (Stefan Moritz) 在 2005 年提出，服务设计有助于创新或改善服务，让服务更为有效，可行性更高，更符合客户的需求，同时对组织来说也更有效率。这是一个具有整体性、跨领域、整合性的新兴学术领域。

哥本哈根互动设计学院在 2008 年指出，服务设计是一个新兴的学术领域，其宗旨在于透过整合有形、无形的媒介，创立完整、缜密的服务经历。从实务面来看，服务设计是以提供使用者完整的服务为目标，规划出的系统与流程设计。这种跨领域的学问，必须结合许多设计技巧、管理与程序工程在内。

英国设计协会 2010 对于服务设计的定义是：服务设计就是让您提供的服务更具效益，拥有高度的可行性与效率，也更符合顾客期待。

罗仕鉴在《服务设计》一书中指出，服务设计是通过服务规划、产品设计、视觉设计和环境设计

来提升服务的易用性以及客户的满意度、忠诚度和效率。也包括传递服务的人员，向用户提供更好的体验，为服务提供者和服务接受者创造共同的价值。代福平、辛向阳也给出服务设计的定义：服务设计是针对提供商与对顾客本身、顾客的财物或信息进行作用的业务过程进行设计，旨在使顾客的利益作为提供商的工作目的得以实现。

4.1.2　服务设计的发展

服务设计最早的概念出现在管理学领域，早在 20 世纪 80 年代就被广泛关注。G. 林恩·肖斯塔克 (G. Lynn Shostack) 在论文 "How to Design a Service" 和 "Designing Services That Deliver" (1984 年) 中首次提出了管理与营销层面的服务设计概念。而在设计学领域，服务设计概念的正式提出，可以追溯到 1991 年比尔·荷林斯 (Bill Hollins) 撰写 *Total Design* 一书的出版。同年，科隆国际设计学院 (KISD) 的厄尔霍夫·迈克尔 (Michael Erlhoff) 与伯吉特·玛格 (Birgit Mager) 开始将服务设计引入设计教育，其在设计教育界提出，可将"服务设计"作为一门学科发展研究。在 1994 年，英国标准协会颁布了世界上第一份关于服务设计管理的指导标准；1995 年，德国的 Brigit Mager 是第一位服务设计教授；20 世纪 90 年代中期，IBM 在全球首次提出了"服务科学" (Service Science) 的说法，并对此展开了研究和学科探讨；2000 年，Engine 成为第一家专业的服务设计公司 (伦敦)；2004 年，国际服务设计联盟 (Service Design Network，SDN) 由德国科隆大学、卡内基·梅隆大学、林雪平大学以及米兰理工大学等联合创建，旨在从学术的专业角度推广服务设计理念，用于指导企业的服务产业实践。至此，服务设计作为一门学科在全球教育界进行推广与普及，并在全世界扩散。随后 SDN 进入中国，成立了 SDN 北京和 SDN 上海；2003 年，卡耐基·梅隆大学最初成立服务设计学科；2006 年，加州大学伯克利分校开设了服务科学的研究生课程；2010 年，赫尔辛基艺术与设计大学、赫尔辛基商学院和赫尔辛基工业大学正式合并，成立了阿尔托大学 (Aalto University)；在计划合并的同时，2008 年成立了服务工厂 (Service Factory)，通过多学科、多团队、多模式的交叉整合，研究服务设计的社会热点问题和相关技术，培养多学科交叉的复合型人才。

设计思维和服务营销理念的不断交叉、融合，尤其是以人为本、可持续发展设计原则的引入，大大推动了服务设计研究的发展和成熟。在此过程中，一些具有代表性的著作相继问世，如萨图·米耶蒂宁 (Satu Miettinen) 等的 *Designing Services with Innovative Methods*(2009 年)，索伦·贝克曼 (Soren Bechmann) 的 *Service Design*(2010 年)，梅丽·麦金泰尔 (Mairi Macintyre) 等的 *Service Design and Delivery*(2011 年)，马克·史蒂克顿 (Marc Stickdorn) 等的 *This is Service Design Thinking*(2012 年)，安迪·宝莱恩 (Andy Polaine) 等的 *Service Design: From Insight to Implementation*(2014 年) 和 *This is Service*

Design Doing(2018 年) 等，这些成果的问世，使服务设计理论得到极大充实。

国际上的知名设计院校，如米兰理工大学、卡耐基·梅隆大学、阿尔托大学、辛辛那提大学等在服务设计教育中的探索，以及一些服务设计机构，如 Engine、IBM、IDEO、Livework、31Volts 等的行业实践，都从学术层面与实践层面极大地推动了服务设计研究的持续和设计方法的拓展。

服务设计在中国对很多企业和院校而言还是一个新概念。在我国，虽然服务设计起步不久，但我国设计教育的蓬勃发展及对服务创新的日益重视，使得服务设计研究呈现出良好的发展态势。

我国香港理工大学在服务设计方面有较早的研究，在中国内地，北京大学 2005 年第一个成立了电子服务系，清华大学 2006 年建立了现代服务科学与技术研究中心，浙江大学计算机学院于 2006 年增设了"服务科学"二级学科博士点。尤其近 10 年来，一些设计院校如江南大学、清华大学、湖南大学、浙江大学、同济大学等，纷纷开设了服务设计的相关课程和专项研究，并与国外高校开设联合课程。在此期间，国内设计学者对服务设计的关注度也稳步提升，相关研究成果也陆续问世。在设计 3.0 时代，服务设计呈现出一片良好的发展态势。

4.2 // 服务设计的相关领域

服务设计是一门跨领域学科，是在体验设计、交互设计、产品设计、平面设计等基础上的整合设计。通过对有形和无形接触点进行系统、有组织的挖掘，来创造价值，是一种全新的思考方式，因此，服务设计包含很多相关学科。

4.2.1 视觉设计

所有的产品或服务在面市时，都必须包含视觉设计的元素。视觉是设计五感中最重要的一个，要做出有效的服务设计，就必须考虑视觉因素所产生的影响。现代社会中，人类对于社会的感知，要比过去更依赖视觉的刺激，而数字媒体传递的信息越来越多，视觉内容也承载了更多信息传达的任务。

通过视觉设计进行有效的信息传达，可以提升服务设计的整体质量。服务设计与视觉设计的关系可以总结为以下 3 点。

(1) 视觉设计作为服务设计的一种外在表现，用来提升服务设计的效率与质量。在提到服务设计时，经常会列举咖啡馆的例子。有两家距离相同、咖啡口味相同、价格也相同的咖啡店，你去哪一家呢？在还没有接触到服务的时候，视觉是人们能够了解一份产品或服务的第一印象，也是最直接的方式。如果某个品牌的视觉设计都不能引起你的兴趣或者满足你的品位，那么你一定不会对其服务抱有任何期待，如图 4-1 所示。

唐纳德·诺曼在设计情感中提出,设计情感的3个层次是本能、行为和反思(见图4-2)。本能水平是产品给人形成的第一印象,视觉、听觉、触觉在情感传达中起着主导作用。在本能层次中,产品的情感通过形态、色彩、材料等因素进行表达,是使用者最直观的情感体验。在第二个层次,行为层次的情感化设计是人们在使用产品时产生的情感体验,主要通过交互过程获得。优秀的行为层次的设计要考虑产品的功能性、易用性以及舒适性。第三个层次(反思层次)是一种延时感受,它不是一种即时反映,是在本能层次和行为层次基础之上的最终产物。反思层次会让人对产品形成一种情感依赖,能形成品牌战略。一个企业要想有长久的发展,必须形成自己的品牌战略,反思层次上就要注入更多内容。由此可见,视觉设计在传递设计情感的过程中,处于第一层次也是最基础的层次,如果第一层次产生的情感是负面的,那么在高层次也很难获得满意的情感,情感不够满意,即无法提供优质的服务,也是服务设计的失败。因此,在整个服务的过程中,每个环节对于视觉因素的考虑都非常必要,通过绘制用户旅程地图而发现的视觉触点都应当引起重视。

图 4-1 两家咖啡店的视觉设计

设计情感3个层次

本能	视觉、触觉和听觉接收到的外在信息 颜色、材质、形态
行为	操作过程的感受 使用的乐趣和效率
反思	情感唤醒 品牌、记忆、满足感、认同感

图 4-2 设计情感的层次

(2) 用服务设计思维进行视觉设计。视觉设计本身是一种传达信息的过程，因此看似落脚点是在视觉表现上，但是其实整个思维流程、思路设计都应该参照服务设计的方法，进行系统的全链条的考虑。尤其对于 VI 设计而言，其最终的目标不仅是艺术化地进行视觉美感的提升，同时也是设计化的实现信息的准确传达、品牌的建设以及品牌的推广。因此，视觉设计应当是一个有方法可遵循的创意过程，而不是灵感的乍现与记录。视觉设计应当从前期准备工作，包含企业调研与对比、明确设计任务、进行构思与创意发散、概念设计、延展运用等多个方面进行，在进行设计实践与输出前，要做大量的准备与铺垫工作。这种系统化地考虑视觉设计，把单纯的视觉任务嵌入服务设计的理念中的方法在本书第 3 章有详细叙述。

(3) 服务设计方法的视觉化表现。服务设计的方法多种多样，在本书的第 5 章会介绍服务设计方法与具体的执行步骤，部分方法会采用视觉输出的形式展现。近些年，服务设计得到广泛的推广与关注，与其有效的服务设计方法密不可分。这些服务设计方法易于理解与操作，很多方法都采用了视觉化的工具展示，如用户旅程地图、故事板、服务蓝图等。将理论的方法与视觉表现进行结合，能够更好地提升服务设计的使用效率，促进有效的服务设计方案的产生。

4.2.2 产品设计

对于服务设计的概念而言，有一个常常被提到的概念就是服务是无形的，而产品设计是有形的。在过去的数十年间，产品设计经历了许多改变，设计的目标不再局限于产品的外形、功能、材质与制造上，现今的设计可以说已经将焦点放在人类与科技的互动上，产品也已经成为人们体验功能与服务特性的平台。因此，设计的重点从产品到系统，再到服务，是设计概念的扩大化与广义化的展现。服务设计是产品设计的延展，而产品设计也是服务设计的基本元素。

那么产品和服务有什么区别呢？英国设计委员会首席设计官 Mat Hunter 表示："服务是我使用但不拥有的东西。产品是客户一次性购买的东西，然后获得所有权。服务的特征在于与服务提供商的持续关系，服务提供商提供某种形式和价值的服务的访问。"

这里有一个例子说明这两者之间的区别：早些年的时候，购买光盘或者磁带来获得视频或者歌曲的播放权，而近些年，在腾讯视频、爱奇艺、优酷、QQ 音乐等视频音乐资源网站上，采用购买会员的形式来获得产品的使用权，这是一种从实体到服务的转化。同样，Adobe 在向市场提供软件方面已从产品模型转变为服务模式，用户不再以一次性价格购买特定版本的 Creative Suite，而是订阅 Adobe Creative Cloud，以便持续访问该软件的最新版本。图 4-3 展示了服务设计与产品设计的区别。

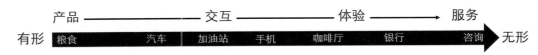

图 4-3　服务设计与产品设计

从本质上来说，无论是有形的产品还是无形的服务，其都具有一定的相似性和相通性。无论是产品的服务化还是服务的产品化，服务与产品一直都是互相影响、互相交替、互相补充地为人们带来良好的体验。因此，产品设计不仅是服务设计的一个

重要元素，更是服务设计的基础与本质。因此，服务设计的许多理论与知识，都是从产品设计的理论进行的衍生，而服务设计的思路与方法也可以充分运用在产品设计的过程中。

4.2.3 交互设计

交互设计定义了两个或多个互动的个体之间交流的内容和结构，使之互相配合，共同达成某种目的。交互设计努力去创造和建立的是人与产品及服务之间有意义的关系，交互系统设计的目标可以从"可用性"和"用户体验"两个层面上进行分析，关注以人为本的用户需求。

在服务设计的过程中，交互在各个节点都会出现。服务设计系统包含服务的提供者、用户、利益相关者以及服务设计者。因此，在整个服务设计的过程中充满了人与人、人与环境、人与产品以及人与系统之间的交互。在《这就是服务设计》一书中也指出，服务设计其实就是在顾客旅程之中，服务提供者与顾客双方在许多不同的接触点进行的一连串互动过程。每当服务设计中涉及触点时，都涉及接触这一状态，涉及接触的双方或者是多方，因此就涉及交互设计的运用与计划。

通过交互设计与服务设计的概念来理解其二者的区别可能比较抽象，这里举个咖啡店案例来加以说明。某品牌咖啡店需要招募一名交互设计师，他的职责是设计一款可以帮助人们预订咖啡的App。在这种情境下，交互设计师开始的职责很有可能是以下几个。

☆ 谁最有可能使用这个 App？

☆ 目标客户的需求和目标是什么？

☆ 他们在使用过程中会遇到哪些问题？

☆ 他们在使用过程中有没有害怕或烦恼的地方？

在这个研究的基础上，交互设计师可能会让用户在 App 完成一些其设定好的重要任务。对于每一个任务，设计师都会规划好不同的任务路径使用户完成该目标。交互设计师的最终产出物是一系列界面，并将它们直接交给开发者，由开发者实现功能。如果从全局来看，咖啡店要做的不仅仅是订餐。事实上，咖啡店提供的是由很多"触点"组成的服务；手机 App 只是其中一个触点。其他的触点包括咖啡店的线上线下广告、网站、服务台、餐单、服务生的服装、产品的包装等。这些都可以进行设计。

在方法与工具方面，交互思想对服务设计方法做出了许多贡献。交互观提出了一系列与服务设计相关的概念和工具体系，在产品设计的人机交互系统的基础上，提出了包括多人、多界面参与的服务交互概念。服务设计的交互观，起先是将服务设计定义为服务发生的场所 (area)、境界 (ambit) 和情景 (scene)3 个因素的协调。在本质上，服务设计超越了传统的交互设计与产品设计，持交互观的学者将"服务交互"作为服务设计的核心与识别特征，即服务设计已经从"单点交互"到"多点交互"，从"线性分析"到"开放系统的分析"。

4.2.4　用户体验

用户体验这个词最早被广泛认知是在 20 世纪 90 年代中期，由用户体验设计师唐纳德·诺曼 (Donald Norman) 在人机交互技术发展的基础上提出。用户体验是指用户在经历了解产品、系统或服务之初、使用期间和使用之后全部过程中获得的整体感受。这些感受既包括用户对产品或系统物质界面经由显性的观察 (视觉)、触摸 (触觉)、倾听 (听觉)、品尝 (味觉)、嗅闻 (嗅觉) 而产生的认知印象、生理和心理反应，也包括融合印象与反应后完全基于用户主观角度而对产品、系统或服务升华出的情感、信仰、喜爱、行为和成就等各种非显性价值的评判。随着技术的发展、设计侧重点的转移，以人为本的概念不断深化，使得用户体验 (用户的主观感受、动机、价值观等方面) 在人机交互技术发展过程中受到了相当的重视，其关注度与传统的三大可用性指标 (即效率、效益和基本主观满意度) 不相上下，甚至比传统的三大可用性指标的地位更重要。

用户体验的概念很大，包含的领域知识也很广，从本质上说，所有的设计原则都应该是针对它们所设计的用户体验。无论是一个小的螺钉，还是一个打印机，抑或一部手机、一架飞机，从小到大，从局部到整体的每个设计都需要考虑最终用户以及用户体验的效果。就服务设计而言，用户体验与其是包含关系。用户体验与交互设计、产品设计等又有所联系，茶山绘制的 PSS 系统 (见图 4-4) 展示了以上提到的各种概念的关系。

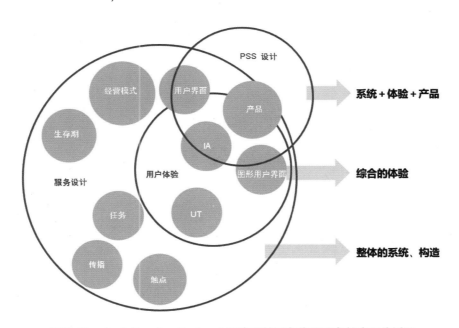

PSS (Product Service System) 是产品的服务化和服务的产品化过程

图 4-4　服务设计与不同学科之间的关系

服务设计是包含了用户体验的。首先,明确它们的边界,才能对这些与服务设计相关的概念与范畴进行梳理。由图 4-4 可见,服务设计是一个大范围的概念,之前提到的视觉、产品、交互、体验都涵盖在服务设计中。服务设计是站在更高的角度、更广的范畴、更大的系统来进行规划与设计,因此其要考虑的内容、包含的内容也更加广泛与深入。这也是目前业界的许多服务设计师都是由交互设计师、产品设计师、体验设计师转化而来的原因。

就用户体验这一概念而言,其包含范围仅次于服务设计。用户体验与服务设计的区别可以总结为以下 3 点。

(1) 点与链的区别。服务设计和用户体验之间,最关键的一个区别是:用户体验多关注的是一个点或多个点;而服务设计关注的却是系统,是整个全链路。例如,京东体验店在某高校开设之后,学生们纷纷体验并进行了用户反馈。从用户体验的角度看,学生们提出的问题往往集中在某个点上,如座椅不够舒适、货物分类不清晰、货架摆放拥挤等。针对这些体验,其解决方案也往往集中在通过某个特定的产品或方式来进行问题点的解决。而从服务设计的角度去发现问题,则是将整个进店体验的过程进行流程化,将问题集中后进行系统化的改进方案的设计,更多的是考虑上下文之间的联系,问题的产生原因与前一使用场景的关联。因此,用户体验关注的是点,而服务设计关注的是链。

(2) 关注的人的区别。在以人为本的核心思想指导下,用户体验中的用户,主要指的是产品及服务的使用者,也就是服务的接受者;因为服务设计要考虑的是全链路,因此服务设计中的用户不仅仅关注产品及服务的使用者,也会考虑产品及服务的提供者。同时,受到成本、资源、环境等限制,还要考虑服务系统中的"利益相关者"。因此,服务设计考虑的不仅仅是用户体验层面的问题,而是跟所有人相关的要素。例如,对于快递站的再设计考虑,如果从用户体验的角度出发,只需要将用户 (取件者) 作为一个核心来进行设计,如考虑取件者获取信息的途径,取件者如何找到包裹,取件者如何确定包裹的状态等。而从服务设计的角度考虑,则要把取件者、快递派发人员在整个流程中的状态都加以考虑。快递小哥如何实现有效的派发,快递发放员如何高效地进行分类,如何有效地利用空间以增加投资者的利益等,都是服务设计要考虑的范畴。因此服务设计考虑的人群更广。尽管在某些设计的过程中会受到不同利益相关者需求的限制,但是从整体来看,服务设计能够寻求一种平衡,具有长远性。服务设计能够帮助人们通过人的资源及职责的配置,实现组织及系统的重组及优化,从而提升产品及服务的竞争力。

(3) 发展路径的区别。用户体验是从一个问题出发,最后落实到更深入的具体操作来解决问题。而服务设计是从一个问题出发,从而发现与该问题相关的一系列问题,从而加以解决。一个是往里收的过程,一个是向外放的过程。因此,用户体验是一个把问题化小的过程,而服务设计是把问题延展扩大的过程。例如,一个餐厅的桌子,从用户体验的角度,要考虑的是其颜色、造型、高度、舒适度和可用性等元素,这些都属于产品的"内部问题"。

而从服务设计的角度，除了以上要素外，还要考虑这个桌子是否与整个餐厅的视觉效果相协调，餐桌的材质是否与餐厅主体相符；这个餐厅主要提供哪一类的产品；是需要圆桌还是方桌；一般这个餐厅的主要用户是单人就餐，还是情侣就餐，抑或是集体就餐；如何通过餐桌的摆放位置来吸引用户，

提高效益。这些要素多属于产品的"外部问题"。也就是说，服务设计除了在体验层面上和用户发生关系外，还在服务系统的管理成本层面，以及人们的公共环保意识等层面，与用户发生着密切的关系。

4.2.5　公共设计

公共设计的着眼点在于研究公共空间、环境和人三者的关系，具体的研究对象为空间、行为及设施要素组成的行为场所。从产品设计角度而言，设施是有形的产品，服务是无形的产品，无论是有形的设施还是无形的服务，公共设计都应遵循"以众为本"和"改善用户体验"的设计原则。相对于宏观的服务体制改革而言，公共服务的用户体验则属于微观的、具体的、细节的范畴，体验设计的优化或创新，能在很大程度上改善公共服务的质量和效率。提供服务的机构应转变过去被动接受、缺乏体验、忽视服务对象的公共服务模式，转而以洞悉顾客行为、为技术赋予有意义的形式 (服务、产品、系统、组织等)、寻找有价值、更具智慧的服务。

与为个人使用者提供的设计 (如个人电子产品、家居产品等) 不同，公共设计是多层次、复杂的。因为不同使用者有不同的需求、偏好和期望。为了获得高品质的公共设计，公共事务决策者、专业人士和管理人员必须从使用者的角度出发，尊重他们，而不是管束他们，同时要给予他们持续不断的关注。不仅如此，公共设计中那些原本不同设计领域的工作，正被越来越多样化的公众需求整合在

一起，成为互相融合、不分彼此的一个有机整体。在服务设计的视角下，公共设计已不再是设计一个具象的空间或产品，而是设计一个系统，一种逻辑关系，因而也具有更宽泛的外延。

利用服务设计思维提出公共设计解决方案的案例比比皆是。万科物业在业内最早建立的社区服务配套 O2O 平台——"住这儿"于 2001 年启动，包含自营食堂、菜市场、银行、超市、药店、洗衣店等商业配套服务。万科物业利用其品牌效应，整合线上及线下资源，为其业主提供了个性化的社区增值服务。线上与线下的互动趋势，不仅体现在市民生活领域，也同样体现在城市公共服务管理方面。Enevo one Collect 是一个由芬兰公司研制，为了提高垃圾收集效率，节省城市资源的智能垃圾桶及回收系统 (见图 4-5)。这个系统针对垃圾收集后的管理和回收过程，通过内置传感器监测桶内垃圾，当垃圾高度达到一定程度，就会提醒环卫人员垃圾箱已满。环卫人员通过专用的 Web 页面，能实时查看到区域内所有垃圾桶的状态。清晨，当环卫人员开着清洁车出发时，系统能帮助他规划好当天回收垃圾的最优路径，快速掠过仍有收集空间的

垃圾桶。根据研发团队的数据，这一线上线下协调工作的系统通过减少环卫车辆的燃油费和人工成本，可以为环卫机构节约 20% ～ 40% 的运营成本。

图 4-5　智能垃圾桶及回收系统

4.2.6　心理学

心理学是一门研究人类行为和心理活动规律的科学，兼有自然科学和社会科学性质的边缘科学。其中，认知心理学是以信息加工理论为核心的心理学，主要目的和兴趣在于解释人类的复杂行为，如概念形成、问题求解及语言等。作为其他社会学科的基础，在其他学科研究一些本学科的问题时，非常重要。认知心理学也是在服务设计中应用得最广泛的学科之一，服务设计作为以人为本的一门学科，其与认知心理学领域的知识需要紧密结合。

(1) 动机心理学与服务设计。动机在心理学上一般被认为涉及行为的发端、方向、强度和持续性。动机为名词，在作为动词时则多称为激励。在组织行为学中，激励主要是指激发人动机的心理过程。通过激发和鼓励，使人们产生一种内在驱动力，使之朝着所期望的目标前进。动机包含了复杂的人类行为、社会与生态设计的问题，若能将动机与既有的服务设计旅程对比、消费者旅程描绘等工具加以整合，对于服务设计者着手解决社会上出现的重要议题时，能有极大的帮助。

服务思考与服务设计能够使设计师掌握解决复杂社会问题的关键，设计师必须拥有更好的能力、更经常性地去反思设计作品背后的动机根源。如果设计师试图改变或影响人类的行为，必须更明确地剖析、理解并反思，这样做的个人动机到底是什么，而那些和设计师一起进行设计或是设计师所服务的利害关系人又有着什么样的动机。因此动机心理学有助于服务设计思考者有更多机会深入了解所谓"激励并指引"人类行为的元素；这样就能帮助服务设计思考者，针对更复杂的行为、社会与经济问题，发展并演绎出更多创新的、适合大众的、更有力量的解决方案。

(2) 记忆心理学与服务设计。记忆心理学是认知心理学中的一个重要分支。远古时代，人类祖先就使用"结绳而治"；古希腊神话中就存在记忆女神墨涅摩绪涅；文艺复兴前行吟诗人会根据节奏来背诵诗歌。人们生活中也经常会接触到各种各样的记忆现象。例如，有时努力想回忆的东西仍记不起来，却出乎意料地回忆出相关的另一件事，这种现象叫作记忆失误；有时遇到很熟悉的事物，猛然间回想不起来，这种现象叫作记忆阻塞；有时人们明明知道答案，却在某个时刻怎么都无法回想起来，当正确答案出现时却又能立马做出反应，在心理学

中就叫作舌尖现象。深入了解这些记忆现象，并运用到服务设计中，能帮助服务提供者更好地理解处于服务系统中的"人"的活动。

心理学家根据记忆模型中记忆信息保持的时间长短的不同，从信息加工编码的角度出发，将记忆分为三级，即感觉记忆、短时记忆和长时记忆（见图 4-6）。长时记忆相当于计算机中的硬盘，短时记忆则相当于计算机中的缓存，它一次只能保存很少的信息量。记忆可以分为表象系统（形象记忆）和言语系统（词语逻辑记忆）、情景记忆（抽象的、个人的）和语义记忆（抽象的、约定俗成的）、内隐记忆（无意识的）和外显记忆（有意识的）、陈述性记忆（事实和事件）和程序性记忆（技能）。在服务设计过程中，应根据人记忆的不同类型，提高用户在使用流程和操作方式等方面的记忆。

影响记忆的因素有很多，常见的有经验、环境、动机、重复次数、时间、理解、情绪及姿势等。服务设计以"人"为核心进行，然而以互联网为平台的服务大部分情况下是低接触度的服务，人们无法通过及时的面对面的交流、咨询完成服务操作。用户快速了解并熟练掌握一项互联网服务交互平台是用户收获完美体验的第一步。对于线上服务平台，无论是服务开始阶段的服务使用的学习效率，还是使用阶段的流畅操作、内容设计都会成为为用户提供良好体验、保证用户留存率和参与度的关键。例如，心理学研究表明，人的注意力只能维持 7min，因此在设计网页时，尽量让浏览网页的时间控制在 7min，TED 系列视频 20min 左右，但是演讲者足够优秀则能够吸引更多的注意力；Lynda 网站就做得很好，将在线教程的时间控制在 10min 之内。

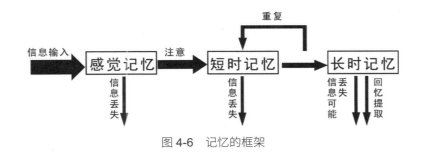

图 4-6　记忆的框架

4.3 // 服务设计的要素

4.3.1　触点

1. 触点的 3 个层次

服务设计涉及多个或者多组人群，同时也是对系统的整体考虑。因此，在这个过程中，人与人的接触、人与物的接触、人与界面的接触、人与环境的接触、人与系统的接触等都广泛存在。服务设计的本质是以服务系统中的"接触点"为线索，

从系统的角度来审查人、物、行为、环境和社会 5 个要素之间的关系，目的是通过服务来为接受者创造更好的体验与价值。接触点是从 MOT(Moment of Touch) 一词中演变而来的，可以理解为"真实的瞬间"。在接触的那段时间内，用户和服务提供者之间形成了接触面。这里的接触面不仅指的是人与人之间的接触，还包括在服务传递过程中与企业相关的所有层面的要素。接触点类型有很多，大致可以分为物理接触点、数字接触点和人际接触点。

首先是物理接触点。物理接触点指的是服务提供者和服务接受者之间有形的、物理的接触点。在早期的设计中，设计往往都是以有形的产品形式存在的，而产品或者是物理存在物也作为服务设计的主要载体。比如在光顾一个咖啡店时，阅读菜单是人们与咖啡店之间接触的一个"真实的瞬间"，而这一触点是通过人阅读物理菜单而获得的，菜单提供的时机、摆放的位置、内容的设置等都会影响整个服务体验。这里面的纸质版本的菜单，就是一个物理接触点。同样，在一个景区内阅读景区的地图时，景区地图就是人们与景区整体服务的一个物理触点。地图设置的位置、地图的内容、地图的视觉效果等都会影响人们在整个景区的观景体验。

其次是数字接触点。随着数字技术的发展，数字媒体在社会中以不同的形式广泛存在。数字接触点指的是用户在使用智能手机、Web 或是其他数字设备的过程中，在数字系统中的接触点。例如，早期在进行支付的过程中，使用的是现金支付。随着技术的推进，当下可以采用手机进行支付，只需要用手机扫一下二维码，即可完成支付的全过程，简化了付款、找零等环节，提高了服务的效率和质量。通过界面进行手机支付的过程，就是一个数字接触点的展示。智能手机的发展使得交互的方式获得了极大的拓展，而数字接触点也渐渐成为服务触点的主力。同样，目前的很多银行都开通了网上银行业务，若有任何事情需要咨询，不再需要人们跑到银行柜台询问，也不需要打电话进行人工服务，一些常见的问题通过网上银行应用系统，可以自动获得解决，这些都属于数字触点的一部分，能够极大地提高服务的效率，节约人力与成本。

最后是人际接触点。人际接触点多强调人与人之间的接触点，比如用户与不同利益相关者之间的接触点。人际接触点是最古老的接触点，但也是最直接、最有效、最不能够被替代的接触点。无论技术如何发展、交互方式如何变化，人际接触点的设置都是服务从情感层面满足用户的重要途径。比如，一位亲切的助手帮你进行购票和取票，属于人际接触点。在进行电话咨询时，人们往往对于一些问题更倾向于与人沟通。人提供的服务是有温度、有感情的，也更容易使被服务人群获得情感上的依赖和满足。在一些大型超市，尽管人们追求无服务人员陪同的自由购买的模式，当想要找某些产品时，用户还是更希望会有超市导购及时出现为其进行指引，而不单单是走到门口去看导购地图或者打开手机查看网上 App。

好的服务，需要多种类型的触点互相补充，很难依靠单一类型的接触点就实现，把界面做好了，只是做好了单一类型的数字接触点。但是这种补充也绝不是互相依赖、互相推诿，在每一触点都做到

清晰有效的基础上，多种触点互相取长补短，有各自的使用适合场景，才能够产生优秀的服务。

以滴滴打车为例。当人们叫车时，首先会打开滴滴 App，你的手机交互界面就是第一个触点。先操作，再叫车，下单后，就要等司机过来。如果这时司机打来电话，接电话就是第二个触点，在这个触点中，你会感受到司机的业务能力、熟练程度和态度等，然后等待司机到达。司机开车前来时，先看到打到的车，车也是触点，上车后，车内装饰布置、内部环境也是触点。当然，司机本人更是非常重要的触点。在这个服务过程中，人们的行为是被一个又一个可接触的点连接起来的，而这些触点又是有序的。这里通过智能设备进行交互的触点为数字接触点 (计算机、电话)；可看得见、摸得着的实物是物理触点 (如车内座椅、装饰等)；见到司机，跟司机交流或者跟客服交流，属于人际触点。服务的顺序阶段必须力求和谐，以创造令人愉悦的节奏。通过服务的每个触点，确保顾客具有快乐的情绪。

在一些案例中，也存在尽管触点很多，由于没有站在客户的角度考虑，并未有效产生作用的情况。图 4-7 所示为某省会城市火车站，在该站乘车时，车票上显示乘车车厢号码，用户进站后，第一件事情就是找自己的车厢位置。这时会发现地面有两套标识系统，一个是蓝色的，还有一个是黄色的，但是两个对应的车厢号码并不相同 [见图 4-7(a)]，而票面上并没有显示该按照哪套标识系统寻找车厢，地面信息也并未显示两套标识有何区别，用户很难根据地面的信息确定自己该去的位置 (物理触点失败)。这时，可以在车站上方看到一块电子显示屏，在显示屏上显示的是 "1 ～ 8 车厢向后" 几个字 [见图 4-7(b)]，但是在没有参照物的情况下，很难判断所谓的前后是哪里 (数字触点失败)。用户只好继续寻找帮助，最后可以发现一个拿着大喇叭的工作人员 [见图 4-7(c)]，走到他面前，经过沟通，才能了解要寻找车厢的方向，但仅仅是方向，却不是具体位置 (人际触点失败)。在该案例中，尽管设计了 3 种触点为用户提供服务，但是服务效果不佳，是失败的服务设计案例。

(a)　　　　　　　　(b)　　　　　　　　(c)

图 4-7　火车站车厢指示标识的 3 种触点

2. 触点的相关概念

1) 子触点

基于关键接触点之间的细分接触点，可以称之为子接触点。比如进入某品牌汽车的 4S 体验店，从用户的体验流程的角度可以把进店体验或购买的行为分为多个阶段，如发现商店—进入体验店—选购商品—销售咨询—试驾—结算—离开商店。这几个行为阶段可以说是用户与体验店接触行为的几个关键触点。每一个关键触点都是由许多不同的元素，即子接触点组成的，这些子接触点共同作用，从而形成立体的体验效果。如在发现商店环节、商店的门脸、商店的在线宣传、商店外的声音宣传效果等，都构成了影响用户与该体验店发生关系的要素，这些都属于子接触点；而在进入体验店进行选购的过程中，店内的灯光环境、装饰、服务人员的服务态度、服务人员对于产品的介绍等都属于子触点。由此可见，每一关键接触点的背后都是由若干个与五感、与不同类型的交互相关联的子接触点。

2) 痛点

痛点 (pain point) 是在接触点中寻找的，在各个关键接触点以及子接触点中，能够发现痛点。比如，用户在进入 4S 店后，对于某些带着小朋友来的顾客，在对汽车产品进行了解的过程中，小朋友会过来捣乱，不让家长安心地与销售人员进行交流。这时，从这一选购过程的接触点中就发现了痛点。如果在体验店的角落设置一个儿童玩具区，那么往往都能吸引小朋友的注意力，解决了大人们不能与销售人员安心交流的问题。再如，在某些服装卖场，女士购物的过程中往往有男士陪伴，如果男士不能有一个舒适的休息空间，就会影响女士的购物时间，从而影响整体的购物体验。因此，改造购物环境中男士的休息空间也是一个购物体验过程中需要解决的痛点。

3) 感动点

感动点不是孤立存在的，它和痛点是紧密相连的。痛点得以解决能够使得用户顺利地获得想要的服务，而如果痛点能够得到高效、高质量的解决，则会给用户带来意外的惊喜，此时这种惊喜就能转化成为用户和产品之间的感动点。因此，设计接触点不仅仅需要从用户的实际需求出发，更要兼顾用户潜意识的情感诉求。

以刚刚提到的 4S 店为例，一般因为在 4S 店停留的时间较长，店里往往提供水和一些零食，这些属于解决痛点的层次。而在一些 4S 店，如果到了中午还没有采购完毕，店内的销售人员会邀请你去 4S 店的餐厅用餐，这一举动就会给客户带来一定的感动点。同样，以购物环境为例，单纯地为男士提供休息的空间只是解决了痛点，如果在提供休息空间的同时，还能采用一些手段使得男士能够很安心地停留在这里并被吸引，则能够建立一定的感动点。

几乎所有的接触点都可以被不同程度地转化为感动点。将痛点转化为感动点的例子比比皆是，一些服装在通过快递邮寄回来后，精美的包装里面会附一个信封，信封里面是手写体的感谢信，同时会有一张退货卡片，只需在卡片上填写少量的信息，就能够完成退货。这一细节的提供也使得顾客感动，该方案成功地将痛点转化为了感动点。同样，像海底捞这样的餐厅，会考虑到给用户提供发绳，准备玩偶陪单独吃饭的客人就餐，卫生间提供女士经期卫生巾等，这些细节都会带给人感动。其考虑服务的时候，不是以解决痛点为最高目标，而是以营造感动点为最高目标，因此能够提供优质的服务体验。

4.3.2　服务设计的五感

在服务设计中，经常说的五感，不是指产品的基本属性，而是指产品的体验属性。只有正确地理解五感，才能通过五感有效地提升体验及服务。

1. 视觉

在大部分情况下，视觉都对服务设计起到关键的作用。所谓第一印象，往往是映入眼帘的视觉印象。对于服务设计而言，视觉元素不能够吸引眼球，勾起用户的使用欲望，后续的体验都无从谈起。因此，服务设计是一个综合五感的过程，而在五感中，视觉起着极其重要的作用。例如，创维集团对 Logo 进行了改进（见图 4-8），单从英文字体来看，原 Logo 为了凸显家用电器的品牌属性，运用较多的圆角来展现亲和的气质。而这次 Logo 升级为了体现创维集团在定位上向着全球化、智能化和科技感方向的转变，新 Logo 的字形相应地进行了锐化处理，变得更为流畅和现代化。这就是一个利用视觉改进来进行品牌定位与服务理念推广的例子。

图 4-8　创维集团的 Logo

2. 听觉

部分服务与消费者的沟通主要经由听觉实现，其重要性是别的感觉所无法代替的。服务过程的声音作用主要有提示和警告、深化记忆等，通过声音营造出各种氛围，满足顾客的心理需求。例如，顾客到美容院接受美容服务，需要一个安静的环境才能放松身心，所以美容院在装修时一定要考虑隔音效果，尤其是地处繁华街区的美容院。在嘈杂的环境中，顾客非但体会不到放松的愉悦，反而会更加紧张疲惫，再也不会光临了。美容师在讲话的时候使用文明礼貌的语言，还要注意自己的音量，尽量柔声细语，让顾客听起来感觉亲切，也能有效地拉近顾客与美容师之间的距离。另外，播放舒缓的音乐也会让服务质量和用户满意度得到进一步提升。再如，汽车上的导航系统现在都可以进行声音的设置，如果设置成自己喜欢的明星的声音，那么可能会使用户获得一天的好心情。

听觉在针对盲人的服务设计中应用得最多，因为听觉要素可以弥补盲人视觉缺失带来的缺憾，由于盲人自身的缺陷，很多时候对于外界事物的感知要靠听觉来实现，所以，大多数的盲人听觉都十分敏锐。在进行针对盲人的服务设计时，要充分考虑到这一点。听觉在设计中的科学运用，可以使盲人消费者获得更加优质的服务，这既是提高服务质量的有效途径，又是关心爱护盲人这个特殊群体的必要举措。

3. 嗅觉

相比于视觉冲击带来的影响，嗅觉产生的影响则更加深刻。美好的味道总是令人记忆深刻，由于气味的刺激性更强，所以嗅觉记忆只要形成，再想消除就十分困难。因此，服务过程中注意改善气味，有利于提升顾客对于服务的有效感知，丰富消费者体验。美好的味道可以放松人们的神经，创造相对轻松的工作、学习氛围，进行服务设计的时候，要充分利用嗅觉的不同特点，针对服务特性选择合适的味道。最好的设计是：当顾客闻到某种味道时，就会想起这种

服务,说明气味根植于消费者心目中,印象深刻且辨识度高,利用消费者的气味联想,赋予服务独一无二的特色,服务设计工作才算是真正成功的。相反,如果嗅觉感受差,那么服务质量也会急剧下降。笔者有一次在朋友圈看到朋友发出感慨,现在坐飞机和坐绿皮车的感觉一样了,因为飞机机舱里居然弥漫着方便面的味道。很多人认为,在五感中,视觉的优先级最高,这不是绝对的,要分场景,在封闭的环境下,嗅觉占主导。因此根据不同的场景,找到那些最能够影响用户的要素,并根据各个要素的优先级来进行服务体验的提升能够事半功倍。

4. 触觉

触觉帮助服务加深在消费者心中的印象和感受,使消费者对于服务有更深刻的理解。触感的改善必须经过产品材质实现,良好的材料和产品肌理给顾客带去更好的触感,也提高了产品和服务在消费者心目中的评价。因此,在进行产品设计时,尽可能地采用优质的材料,通过合理的设计,使产品更加精致,艺术价值更高,体现出产品的卓越,有利于顾客对产品品牌的建立。

图 4-9 所示为长野东奥会设计的手册,该设计尽管是以视觉展现,但是给人以触觉的感受,营造了一种踏雪有痕的效果。通过这种通感的展现,更好地进行了信息的传达与服务的提供。图 4-10 所示为原研哉为医院设计的标识。采用了棉布材质,布料的质地是非常软的,给人一种柔和的感觉,能使人们在医院产生放松的心情。

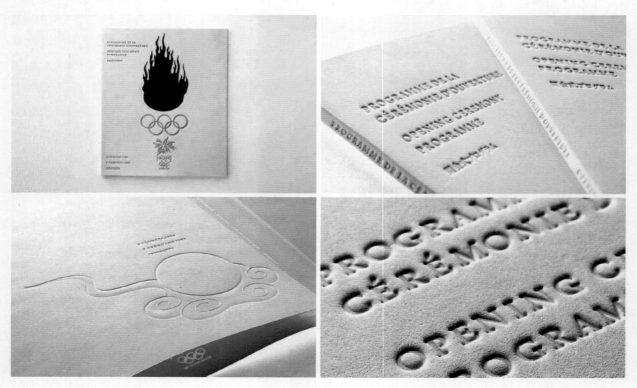

图 4-9 长野冬奥会设计手册

5. 味觉

用户在接受服务的时候，一般不会特别关注味觉体验，这导致目前的服务中，味觉发挥的作用十分有限。但是，作为五感中不可或缺的一个组成部分，味觉往往指代了人们某些共同的生活经验，从而具有了情感价值，其他感官触发的心理效应也受到这些情感因素的影响。因此，随着服务的不断优化，在将来的服务设计工作中，一定会有味觉设计参与其中。

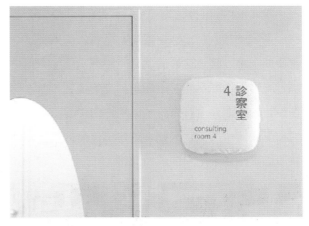

图 4-10 原研哉设计的医院标识

▌4.3.3 服务设计的原则

1. 关注你的用户

以用户为中心的设计 (User-Centered Design, UCD) 是一种设计产品、系统或者服务的思想。这里强调以用户为中心，体现了当代设计的人性化设计理念。UCD 初期常被应用在人与机器的界面交互问题上，其起源于工业设计和人机工程学领域。

以用户为中心的原则，有助于发现问题，提升体验。在诺曼的《情感化设计》一书中，列举了奇怪的茶壶、操作复杂的汽车交互界面、向内推的门等，这些会让用户觉得自己很"笨"的设计，其实都忽略了一点，就是以人为中心的理念。一个优秀的设计，应该充分考虑使用场景，考虑人的认知和使用习惯，尽量避免出错，而不是在用户使用后，产生"我怎么这么笨"的挫败感。以用户为中心强调，设计师要搜集用户信息，站在他们的视角去思考问题，讲用户听得懂的语言，提供用户需要的服务内容。在这个统一原则的指导下，能够促使服务设计者与用户之间建立一套统一的交流与交互体系，实现沟通无障碍、服务无障碍。设计师们都拥有以用户为中心的共同语言后，接下来就可以共同工作，进行一些新的服务设计或者改进设计。如果与用户的思考路径不一致，往往会出现用户独自进行改造设计的结果。图 4-11 展示了用户有能力改造设计的状况。在社区活动区，用户们根据自己的需求对现有的社区设施进行了改造。

图 4-11 用户的创造行为 (1)

图 4-12 所示也是常见的一个例子，经常会看到绿草坪上被人踩出一条路来，可谓走的人多了，也便成了路。面对这种情况，也要把责任归于用户吗？不尽然，既然能够出现再创造的情况，就说明在设计的初期，没有充分地以用户为中心，没有考虑实际的使用场景，因此，这是设计师的责任，而并不应该归咎于用户的素质问题。

图 4-12 用户的创造行为 (2)

对于服务设计而言，其对用户的定义与用户体验设计和其他学科的定义有所差异。在用户体验设计中，当谈论"用户"时，几乎总是在谈论客户，或者是最终用户。对于服务设计而言，不仅仅是要收集客户的体验和需求，还要收集服务提供者所处的境况。在尼尔森诺曼集团的《宣言》中指出：服务设计是对企业资源 (人员、道具、流程) 进行规划和组织的活动，目的是直接提高员工的体验，间接提高客户的体验。除了为客户端和服务端上的用户设计外，服务设计还检查系统本身的组织，寻找

机会重新设计关系或重新安排用户旅程。因此，对于服务设计的以用户为中心的设计理念，其核心是将系统内部的矛盾进行统一化，确定共同目标，从而发现问题，提升用户体验与服务整体质量与效率。

2. 参与人员的共创

服务设计考虑的是一个系统或组织，因此其涉及的人员也较多。在服务设计中，除了顾客、服务提供者、服务设计者这三类显而易见的角色外，还有一个比较重要的角色概念，叫作利益相关者。什么是利益相关者呢？利益相关者包含却不仅仅包含顾客和服务提供者，只要是与项目有利益相关的人，如服务提供者的合作伙伴、竞争对手等，都是利益相关者。

因为服务设计注重的是一个整体的过程，因此整个过程中涉及的人员都可以参与到服务设计方案的制订中来贡献想法。基于参与的概念，参与式设计方法在服务设计中广泛应用。参与式设计即强调一群人共同开展设计的集体行为。参与式设计的主题未必限定于职业身份的设计师，也可以由大众主导，设计师进行辅助。也就是说，无论是职业设计师还是最终使用者，都可以成为参与设计的主导力量。

服务设计的共同创造原则即考虑过程中的所有角色，让所有的参与者都可以满足自己的诉求，都能有良好的体验，实现多方共赢。例如，在一个对国家天文馆改进的创新工作坊中，参观用户、前台服务人员、天文馆讲解员、服务设计师、体验设计师、天文馆管理者等共同谈论，描述了天文馆参观的实际过程，并一起寻找痛点，提出解决方案，且用乐高玩具和纸黏土等材料进行了改进后的服

务方案的桌面演练。每个人站在自己的角度阐释观点，彼此沟通之后，才发现原来自己想的和实际情况很不同。在做产品研发、空间规划、服务流程设计时，多听听各方诉求十分必要。做所有事都是在解决问题，解决问题只有最优解，而没有正确答案。如何找到最适合的路径并共同创造是一个非常实际的方法（见图4-13）。

目前越来越多的企业注重用户或相关人员对于设计过程的参与，除了传统的调研方法外，许多线上获取用户参与意见的方法也渐渐被广泛运用。例如，小米通过设计互动形式，基于论坛讨论来收集需求。通过论坛将用户的声音第一时间传递给开发者，开发者又通过论坛快速测试和改进产品，真正做到了高效的共创（见图4-14）。小米允许用户

重新编译定制 MIUI 系统，它的开放性让许多国外的用户参与进来，并吸引他们去深度传播 MIUI。每周开放参与节点，除了工程代码编写部分外，其他的产品需求、测试和发布都欢迎用户参与。

图 4-13　国家天文台参观体验设计工作坊

图 4-14　MIUI 论坛

3. 注重服务过程和路径

按顺序执行要求对服务进行设计时，充分考虑到用户旅程的路径，把握用户的浏览路径和心理过程，进行有针对性的、有顺序的设计和引导，避免各种跳跃、曲折、往返的用户折磨。统筹用户的行动路径，控制好服务的节奏。例如，在就餐高峰期，一些饭店需要取号排队等待，等久了，用户会感到不舒服。一些商家就在这样一个时间段提供零食、茶水、美甲、擦鞋、棋牌等服务，通过增加服务触点的方式改变等待的节奏，缓解用户的等待焦虑（见图 4-15）。同样，在机场排队取行李也是一个时间较长的等待过程，因此，适当地加长到达行李处的路程和在路程中增加厕所和商店，可以在一定程度上减缓用户的行进速度，最终减少用户的等待时间。将用户的旅程按顺序绘制出来，有助于发现在每个阶段的具体问题，并进行有针对性的解决。

图 4-15　餐饮等候区服务

4. 让服务可看见

有的服务很多时候是在后台默默进行的，用户无法感知。有形展示原则告诉我们，需要把无形的服务变为有形的触点并让用户感受到，才能够起到提高体验的效果。在接受服务的过程中，让用户感知到背后的服务，从而获得愉悦与感动，往往比默默地在不知情的情况下获得服务要好。所以，进行服务设计的目标不是让用户感动于无形，而是非刻意地把这些服务转化为有形，从而让用户获得感动点。比如有些餐厅设置开放厨房，就是将干净卫生的环境和新鲜的食材对外展示；用沙漏的形式直观地承诺送菜时间，也将服务转化为有形，从而让顾客更有掌控感；在一些度假酒店，酒店的毛巾被叠成了一些有趣的形状，这也是一种将服务进行有形化展示的过程（见图 4-16）。

图 4-16　酒店的服务可视化

图 4-17 所示为原研哉为医院设计的标识。采用了柔软的棉布作为材料，用白色的纯棉布做成的标识本身容易脏，小孩子因为好奇去触摸，所以可以随时摘下来。那么为什么搞这么麻烦的设计呢？用不易脏的材质，或者耐脏的颜色不是更好吗？其实，这个设计就是要传递这样的信息：人们经常洗容易脏的东西，从而传达医院的干净整洁的理念。这种将无形的服务加载在有形的载体上的设计，让用户感受到医院的良苦用心。同样，在一流的饭店里，桌布一定会用一尘不染的纯白桌布，如果要隐藏污渍，可以用深色或者塑料的，但是第一流的饭店为了表明他们能够提供最好的服务，就会坚持使

用白桌布。这些都是将服务进行有形展示的过程，通过这些可以了解到提供服务者背后的付出。

图 4-17　原研哉为医院设计的标识

5. 站在全局考虑

在服务设计过程中，一定要思考用户行为的全部流程、提供服务的全部环节和全部利益相关人，这也是服务设计的整体性原则的体现。要留意不同的用户在不同的场景，可能用不止一个逻辑 / 方式去完成一个任务。要从不同的维度去思考用户使用服务的各个环节，确保没有遗漏的场景和故事。系统设计的特点是：他不是孤立地研究人、机、环境中的某个点，而是从系统的角度，全面地将人、机、环境看成一个相互作用、相互依存、具有特定目标的系统。在这个大系统下，还有不同层级的子系统，

不同的子系统负责独立的功能，不同的功能使得这一系统能够有效地运行。因此，在开展服务设计时，要站在系统的高度，统一开展规划和设计，进行合理的任务分配，如图 4-18 所示。

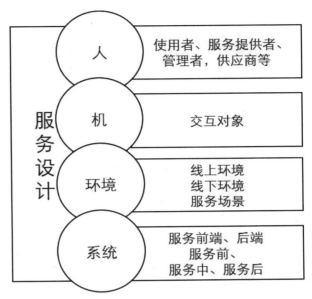

图 4-18　服务设计的考虑因素

系统地看待问题如同使用电子地图。使用电子地图时，先呈现全局性，然后描述每个区域的接触点。如果过分聚焦于路口有多少米需要转弯，驾驶员就容易陷入一种紧张的状态，而当我们指导整体方向的时候，驾驶便成了一种享受。服务设计就如同电子地图，可以帮助人们定义问题的范围，指明解决问题的方向，并描述各个环节的场景。

第5章
服务设计的视觉化思考

通过对第4章的学习，对服务设计已经有了一个基本的概念，那么，接下来要如何进行服务设计呢？服务设计的流程是怎样的？可以用的工具和方法又有哪些？在本章中，对服务设计思考方法进行系统梳理，通过视觉工具的辅助作用来进行服务设计方法的指导。

设计思维是一种可以学习的、创造性解决问题的方法论。IDEO设计公司作为设计思维最早发起的地方，指出设计思维是把创意像公式一样推导出来的方法。设计思维注重过程体验，在进行服务设计思考与方法实践的过程中，可以从设计思维的5个步骤入手，以发现痛点并解决问题为导向，引导设计师用设计思维去思考问题，进行服务与创新设计。设计思维包含5个步骤，本章也将按照这5个步骤，对部分服务设计思考方法进行介绍（见图5-1）。

图 5-1　本章整体结构

100多年前，福特公司的创始人亨利·福特先生到处跑去问客户："您需要一个什么样的交通工具？"几乎所有人的答案都是"我要一匹更快的马。"很多人听到这个答案，立刻跑到马场去选马配种，以满足客户的需求。但是，福特先生却没有立刻往马场跑，而是接着往下问："你为什么需要一匹更快的马？"客户："因为可以跑得更快！"福特："你为什么需要跑得更快？"客户："因为这样我就可

以更早地到达目的地。"福特："所以，你要一匹更快的马的真正用意是……"客户："用更短的时间、更快地到达目的地！"于是，福特并没有往马场跑去，而是选择了制造汽车来满足客户的需求。

这个故事说明了福特先生站在用户的角度洞察用户的需求，这种访谈式的用户研究让福特获得了一个重要的信息，那就是客户需要更快地到达目的地。有的人选择提供更快的马给客户，觉得这样可以满足客户需求，而福特则是根据用户研究的结论，透过现象发现本质，从而开发出汽车来满足用户需求。

移情 (Empathize) 的意思是要有同情心、同理心，去当一次客户，体会客户有些什么问题。IDEO 首席执行官 Tim Brown 指出："我们思考和用户之间的关系时，不应该是'我们对他们'，也不是'我们代表他们'，而应该是'我们同他们一起'"。移情需要设计师想用户之所想，站在用户的角度，体会用户所处的场景，挖掘用户的真实需求，从而找到用户的痛点，发现有效的方案，帮他们解决问题。

移情是用设计思维来思考的第一步，也是建立服务意识的首要条件。通过一系列的方法，去洞察用户，感受用户的使用环境，探究用户的使用痛点，寻找用户的设计需求。在移情部分，通常会采用以下几种方法获得用户的一手资料。

▌5.1.1 观察

1. 定义

观察法是移情的一个重要方法。一般情况下，观察法是一种定性研究的方法。可以通过感官或借助仪器，进入用户的工作或者生活环境中来获得他们自然状态下的工作和生活的相关内容；也可以在实验室条件下，通过用户的行为，观察和分析他们使用产品的情境，提取用户的行为特征。通过观察法可以得到一些用户在访谈中没有说出来或者他们不愿意分享的事实。观察法需要研究人员具有敏锐的洞察力，能够找到观察的重点，并且从这些观察点中整理出有效的信息。

2. 作用

行为观察是获得感性材料的基本方法，它既可以帮助设计师观察到最自然状态下的行为和目标，也可以帮助设计师了解用户潜意识中存在的观点与认知。在被观察者不知情的情况下进行观察往往会获得更加准确与可靠的信息。用户自然而然发生的行为才最能够反映其真实的心理和需求。因此，观察能够辅助设计师们获得一手的、有效的、真实的信息。

3. 方法

行为观察的主要步骤如下。

(1) 确定观察目标。对于观察法，在进行之前，首先要明确观察的目标，针对不同的设计任务和课题，其观察的目标也有所差异。所以在观察之前，要做好充分的准备和计划，才能够获得想要的信息。观察的目标一般可以按照以下口诀来安排，即 AEIOU 和 POEMS。这两个都是一些观察目标内容的缩写，在进行初次的观察时，可以从以下几个方面入手。

① AEIOU。

A：Activities，活动，是指人们做了什么事情，发生了哪些活动？

E：Environment，环境，是指周围的环境如何？其位置、光线、噪声等。

I：Interaction，交互，指发生了哪些交互行为？如说话、聊天、使用产品、提供服务等。

O：Objects，物品，是指使用了哪些物品？是椅子、投影，还是键盘。

U：Users，用户，指他们是谁？是以小组存在，还是个体存在？扮演着什么角色？

② POEMS。

P：People，人，指观察对象是谁？

O：Objects，物品，指观察对象使用了哪些物品？与哪些物品产生交互？

E：Environment，环境，指观察区域的环境如何？

M：Message，消息，指在这个观察区域，获得了怎样的信息？

S：Service，服务，指有哪些服务在观察的范围发生？

(2) 进行观察前的准备。如果观察目标是某个具体的角色，观察前需要征求用户的同意。要与用户提前约定好时间和地点，也可能是一段时间。用户同意在他们使用产品或者接受服务时在旁边观察，并按照他们日常的行为方式来进行演示，同时可以问他们问题以帮助理解。对于自然观察，观察前要做观察计划，有目的地进行相关内容的采集，提前计划好要从哪些角度观察、在什么时间段观察、观察什么内容。同时准备好搜集观察内容的工具，如相机、记录本、笔等。

(3) 观察与记录。在观察过程中，通过视频将用户的举止行为记录下来，也可以通过拍照和文字来记录。适当的时候，还可以让用户用口语报告阐明自己的操作行为。观察过程尽量搜集更多更全面的信息，也包含一些计划外的信息，以方便后续对于观察内容的整理。

(4) 数据分析与整理。对获取的视频图像数据或纸面信息进行分析与整理，形成分析报告。在进行观察内容的整理时，可以按照不同的逻辑分类进行整理，可以按照时间顺序，如早晨、上午、中午、下午、傍晚等，也可以按照人员类别分类。

4. 应用举例

无印良品的工作模式中，就采用了观察法来辅助设计。无印良品的设计方案的制订，一方面通过对用户进行研究来设计；另一方面，无印良品也会根据专家讨论，来确定设计趋势和风格。观察用户在良品的用户研究方面起着重要的作用。一般来说，商品企划的负责人和设计师会亲自拜访用户的家，观察商品是如何被使用的。在无印良品，每个团队都会带着好几个主题拜访这些家庭，比如洗脸盆等用水处的状态、寝室的收纳、手表及钥匙的摆放处等。观察物品如何被使用，向主人询问自己所注意到的事情与问题。其观察组成员是由不同领域的工作人员组成的团队，包括家具类、健康美容类、家居用品类、文具类、家电类等。如果是由相同领域的人组成的团队，那么大家的关注点和观察认知总会趋同，而不同领域的人组成一个团队，才能够从更为广阔的视角获得观察认知。通过在商品开发中活用观察调查，无印良品的前瞻力得以体现，从不同视角观察能够发现不同的问题点。此外，要拜

访的家庭最好是亲戚,那么主人不会在意别人的目光,呈现生活最原本的样子,良品的观察过程如图5-2所示。此外,在无印良品内部,还会采用补充调查的方法,商品企划总部会安排全国的店长进行观察并搜集信息,比如将电源插座的使用状况拍照记录并传送到公司,这样便从又一个角度获得了用户的想法。

图 5-2　无印良品的观察模式

5. 工作坊执行手册

(1) 目的。通过实地观察,让学生掌握观察的基本方法,培养设计敏感性,学会对观察内容的整理。

(2) 准备工具。其包括观察计划表、观察记录表、观察内容整理表、便笺纸、笔和相机等。

(3) 工作坊操作步骤。

① 讲解用户研究中观察的重要性,确定观察内容与目标,制订观察计划 (见表 5-1)。

表 5-1　观察工作坊 1——观察计划表

观察计划表			
序号	**观察对象**	**观察任务**	**观察目的**
观察计划和观察记录序号可以相互对应	确定要观察的人、物或者环境,如地铁中的老年人、地铁中的座椅情况	通过确定观察任务有助于全面搜集信息,避免遗漏,如观察地铁中老年人使用座椅的方式、观察地铁中的座椅种类	明确观察目的,围绕核心主题进行观察,如通过观察老年人在地铁中使用座椅的情况,寻找老年人喜欢的座椅形式
1			
2			
3			

② 实地进行观察内容的搜集,可以采用拍照、摄影、记笔记、录音等方式,获取观察内容,并完成观察记录表 (见表 5-2)。

表 5-2 观察工作坊 2——观察记录表

观察记录表							
序号	时间地点	行为描述	环境描述	交互情况	图片记录	观察思考	意外发现
可以与观察计划表对应	便于后期根据时间、地点来进行观察内容的整理，从而进行横向比较	客观地描述观察对象的行为	注意观察环境中的细节	便于明确服务中的触点	摄影过程不要打扰观察对象的行为	及时写下为什么要记录这一行为，当时想到了什么	主题之外的意外发现有时也会带给我们真相
1							
2							
3							

③ 将观察到的内容整理并打印出来，按照一定的逻辑顺序 (时间或空间等)，对所有的观察内容进行排列。将观察内容中有意义的部分用红点标记出来，总结观察结果。如果小组每个成员分别进行观察，则观察结果可以写在便笺纸上，然后对小组成员搜集的结果进行整合。表 5-3 展示了观察内容整理方法，可根据观察目标和任务，自己分类整理。

表 5-3 观察工作坊 3——观察内容整理表

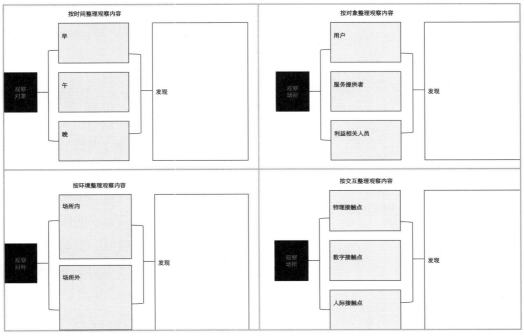

5.1.2 日常生活中的一天

1. 定义

日常生活中的一天，是搜集特定类型消费者或利害关系人日常生活资料的一种研究方法。该方法有助于设计者从日常生活的内容中发现观察目标的行为习惯、潜在需求、心理状态等，从而可以建立特定类型消费者每日生活动态的描述，为需求的确定做准备。

2. 作用

法国哲学家、社会学家 de Certeau 在《日常生活实践》(*The practice of everyday life*) 一书中指出，从日常生活中能够发现社会矛盾、人际关系、行为模式与潜在需求等。日常生活是影响人、塑造人的最基本场所，其在社会学、艺术学、设计学、城市学等多个领域有着重要的地位。在设计领域，它蕴藏着无限的价值，有助于设计师发现设计问题。

通过记录日常生活中的一天，可以获得大量被观察对象的信息，这些信息有助于我们理解被观察对象在与服务触点进行交互时，是什么样的生活背景、心理因素导致这样的结果产生，可以帮助设计师获得行为背后隐藏的动机。对于日常生活的观察，是辅助设计师了解服务互动之外的生活脉络的过程。在服务设计的整体性原则中曾提到，服务设计关注的不仅仅是点，而是一个全链路的过程，因此对于服务设计对象产生某一想法的原因，设计师也无法单纯地只关注触点发生的位置，而应该进行延伸性的观察与研究。

3. 方法

日常生活中的一天需要观察者进行充分的准备。尽管强调的是日常生活中的一天，但是其实往往跟踪观察会持续一段时间，这样才能全面获得所需要的资料。

(1) 在观察前，确定要记录的重点与目标，即明确为什么要采用日常生活中的一天这个方法，期望通过这个方法获得哪些有效信息，这样才能在搜集信息的过程中保持高度的敏感性。

(2) 在观察过程中，可以与用户交谈，获得用户的所思所想，需要尽可能多地取得洞察资料。这些所思所想可能是服务之外的，这些服务之外的信息往往有助于找到忽视的点，挖掘背景信息。

(3) 进行信息的整理。信息的整理可以通过文字记录、连环画、图像、视频等方式，也可以多种方式一起整合，互相补充。一般来说，可以按照时间顺序来整理日常生活中一天的内容，如请参与者将前一周中某天的个人作息详细地记录下来。

4. 应用举例

在何志森的文章"一个月里我跟踪了 108 个居民，发现一件特别好玩的事，80% 的人手里都拿着一个尿壶"中，其中提到了一个工作坊，即跟踪卖糖葫芦的阿姨的一天，通过跟踪卖糖葫芦的阿姨，学生们用同理心发现了阿姨的需求与痛点，为卖糖葫芦的阿姨提供了解决问题的设计方案。跟踪卖糖葫芦的阿姨，观察她所接触到的人、遇到的事，发现她会被城管追踪 (见图 5-3)。根据她会被跟踪这一问题，为阿姨设计了几条最佳的逃跑路线。同样，以同理心跟踪大妈，当置于该角色中，同学们

发现大妈没有办法扛着糖葫芦棍上厕所,因此进行了糖葫芦车的设计。

图 5-3 跟踪拍摄卖糖葫芦阿姨的一天

(图片来源: http://www.360doc.com/content/18/0321/05/12102060_738885328.shtml)

当设计师没有从同理心的角度去进行设计时,就会设计出用户不满意的产品。一个法国建筑师去非洲,一路看见非洲妇女用最原始的方式把水背回家,他特别难受。所以去了村子之后就跟村长说,我要帮你们每家每户都设计一个水龙头,让你们在家里就可以洗东西。第二天非洲妇女就上大街游行,反对这个决定。原因是在非洲,妇女在家里的角色就是做饭、打扫卫生、照顾孩子,她几乎没有交流的权利。她所有的日常交流、情感倾诉、对男人的不满、八卦,全都是在水井旁边发生 (见图 5-4)。这是她们唯一的情感空间、交流空间,如果把这个空间给她们剥夺了,那么她们的生活肯定就会跟原来不一样。

图 5-4 非洲村民打水场景

(图片来源:https://watercharity.com/sandu-district-water-project-gambia)

5. 工作坊执行手册

(1) 目的。通过日常生活中的一天,对被观察对象有一个全面深刻的了解,从而理解其产生某种想法和行为的根本原因。

(2) 准备工具。其包括相机、摄像机、笔、记录笔记、日常生活记录表。

(3) 工作坊操作步骤。

① 确定观察对象与观察目标。

② 可采用被告知观察与非被告知观察。被告知观察需要获得观察者的同意,从而进入观察者生活的区域进行内容采集。非被告知观察即跟踪观察,可以在观察者未知的情况下,在其行为自然的情况下获取资料。

③ 准备观察记录表与观察记录本,制订观察计划。

④ 实施观察,进行记录。记录内容可以根据观察任务和目的来进行设置 (见表 5-4)。

⑤ 对记录内容进行归纳、整理,参照观察工作坊 (见表 5-3)。

表 5-4 日常生活的一天工作坊 1——日常生活的一天记录表

日常生活的一天				
时间	行为记录	交互场景	图片记录	备注
6:00 AM				
7:00 AM				
8:00 AM				
9:00 AM				
10:00 AM				
11:00 AM				
12:00 AM				
1:00 PM				
2:00 PM				
3:00 PM				
4:00 PM				
5:00 PM				
6:00 PM				

5.1.3 文化探测

1. 定义

文化探测是一种极富启发性的设计工具,他能根据目标用户自行记录的信息来了解用户。研究者向用户提供一个包含各种探测工具的包裹,帮助用户记录日常生活中产品和服务的使用体验。

2. 作用

探测工具能够帮助设计师潜入难以直接观察的使用环境,并捕捉目标用户真实可触的生活场景。文化探测可以使设计师取得最深入的洞察资讯,即使不在场也能够获得资讯,能够有效解决文化边界的问题,将更多不同的人与观点带入设计流程之中。设计人员感同身受的洞察结果,也能够让他们建立起同理心。

3. 方法

文化探测可以采用不同的方式执行,如写日记、相机拍摄、脚本演出等。采用写日记的方式,需要向被观测者提供一本架构完整的笔记本,从而引导被观测者记录对设计人员有价值的信息,这对之后的资料分析有很大的帮助。采用相机拍摄的方式,可以请参与者制作个人服务经验的影像记录,在视频采集的同时,辅助文字、语音记录,及时提出对这些服务的评价,从而获得被观测者当时的真实想法。采用脚本演出的方式,可以将之前的记录信息制作成脚本,让被观测者按照简单的脚本进行演出,在排练、演戏、看戏的过程中进行交流和互动,获得无法洞察到的细节资料。对于文化探测的使用,可以将不同方法互相结合。研究人员可以给被观测者发放文化观测包,包中可以放入地图、写好问题的便利贴、生活日记本、摄影相机等。

文化探测在前期需要做充足的准备,在开始之后,也可以进行一定的干预。文化探测进行的过程仍然可以由研究者在远端操控执行的方向。在网络高度发达的时代,可以通过邮件、视频等方式进行指令的发放,从而能够有效地监测文化探测内容的效果与质量。成功的文化探测,不止依赖一开始的设计,还必须透过持续监控洞察状况才能达成,设计师可以根据探测的情况随时进行计划的调整。

4. 应用举例

香港近期出现了水泥管公寓的设计(见图5-5),对于港人的生活状态以及对空间的需求,可以采用文化探测工具来获取。香港普通市民居住的空间都非常狭小,去他们居住的环境进行观察会给对方带来不便,从而无法获得自然状态下的行为信息。可以通过让生活在香港的人对自我生活进行记述,从而更深刻地了解香港人在忙碌的一天,回到狭小的公寓有何需求(见图5-6)。

图 5-5 水泥管公寓(图片来自网络)

图 5-6　港漂的日常生活记录 (图片来自网络)

5. 工作坊执行手册

(1) 目的。通过文化探测方法，在不打扰当事人的情况下，获得深入的洞察资讯。

(2) 准备工具。文化探测材料包，包含日记本、明信片、声音图像记录设备等任何好玩且能鼓励用户对他们日常生活方式进行表达的工具。设计好有完整架构的笔记本，以便于参与者有依据地进行长期记录，也有助于后期资料的整理。便利贴，有助于提醒人们将每天的活动与想法记录下来。问题卡片，写明一些问题，引导用户进行记录。

(3) 工作坊操作步骤。

① 确定观察对象与观察目标。

② 给参与者讲解记录内容，并发放材料包。

材料包具体内容可根据实际问题来确定 (见表 5-5)。

③ 定期搜集材料。

④ 材料整理，参照观察工作坊 (见表 5-3)。

表 5-5　文化探测工作坊 1——问题卡片

问题卡片

问题：记录：	问题：记录：
问题：记录：	问题：记录：

5.1.4　用户访谈

1. 定义

访谈法是指通过和目标用户面对面地交谈来了解用户的心理和行为的心理学基本研究方法。在了解人的思想、观点、意见、动机、态度等心态时，可以通过访谈得到真切资料。用户访谈有明确的目的，是求访者有意安排的谈话，交谈的内容和方式方法都是求访者在交谈前就计划好的。作为典型的定性研究的一种方法，用户访谈能够深入地洞察受访者的真实想法，挖掘信息。

注：访谈法可以应用在设计思维的不同阶段，本书在移情部分介绍。

2. 作用

访谈法具有较好的灵活性和适应性。访谈目标

用户可根据需求的不同而灵活调整，既可进行事实的调查，也可进行意见的征询，还可对新功能进行目标用户的内部测试。

访谈可以是在办公室等环境中进行，也可以在服务发生的情境中进行。情境访谈是指在服务过程发生的环境或情境中进行访谈的工作，这种研究技巧，让访谈人员能在观察的同时，彻底调查想要研究的特定行为。在服务流程一般发生的地方进行讨论，通常要比在办公室里进行对谈来得轻松、容易得多。

情境访谈最主要的功能，在于能帮助受访者陈述出一些特定的细节，而这些细节正是在传统焦点团体访谈中容易被忽略的部分。多数人在熟悉的环境中，能比较轻松地说出个人思想与行为上的真实意义，而这些洞察透过访谈者的观察，还能进一步做确认与详述——那些人们没有说出来的部分，其实和他们主动提出的部分是一样重要的。然而，消费者洞察不仅限于针对受访者，情境访谈让研究人员也能深入了解服务项目的整体环境因素，有助于进一步对服务有更完整的全盘了解，这是传统访谈做法很难达到的境界。

3. 方法

1) 访谈的步骤

(1) 撰写访谈提纲，确定访谈形式。访谈的对象可以是消费者、员工或是任何与服务相关的利害关系人。在进行访谈前，撰写访谈提纲。访谈提纲包含访谈背景、访谈对象、访问目标和访谈主题等。其中访谈主题可以包含：用户的背景，

相关的心理需求，对现有服务、产品的使用情况，对现有产品、服务的使用评价、功能、期望、不满等。

(2) 确定访谈环境。让用户处于熟悉放松的环境，而不是你觉得放松的环境，在熟悉和放松的环境能得出用户更真实的想法。例如，访谈用户是社区阿姨，那么在社区的活动室这一她们熟悉的场所进行访谈会更好，而咖啡厅这样的场所可能反而会让她们觉得拘束。对于情境访谈，则访谈者在服务发生的环境中与被访谈者进行会面即可。

(3) 执行访谈。在执行访谈的过程中，访谈内容通常会以录音拍照方式记录下来，有时也会用录影的方式记录更丰富的访谈信息，作为服务提供者与整个项目团队的参考资料。

(4) 得出访谈结论。访谈过程中访谈对象会做出自己的描述和建议，在得出访谈结论时应该站在被访谈者的角度去思考其描述和建议背后的诉求，但也不能只是简单地按照用户的描述和建议去改进产品，还需要注意到以下几点。

① 被访谈者的诉求是否符合主要用户诉求。

② 被访谈者的建议是否符合公司切身利益。

③ 被访谈者的需求建议是否有利于公司产品运营推广。

④ 被访谈者的需求建议是否具备可实现的前提。

2) 访谈的分类

访谈可以按照操作方式和内容分类，也可以按照是否与被访问者接触分类，还可以按照访谈对象分类，如图 5-7 所示。

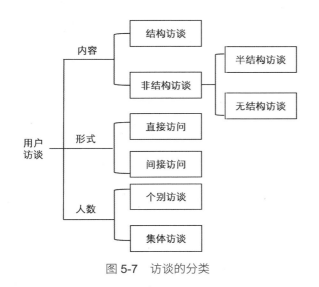

图 5-7 访谈的分类

(1) 结构访谈。标准化访谈，在技术上是访谈和问卷法的结合。主要特点：访谈时访谈者必须根据事先设计好的标准化问卷访问调查表进行访谈，访谈过程缺乏灵活性。使用工具包括结构式问卷、带卡片的调查表和标准化的访谈员手册。采用一问一答的单向交谈方式。

(2) 非结构访谈。又称非标准化访谈、深度访谈、自由访谈。按照自由度的不同，可分为半结构式和完全无结构式。

① 半结构访谈。有一个事先设定的包含调查内容范围、提问方向和主要问题的调查提纲，在自由交谈中，边谈边形成问题。除了少数问题可做事先的封闭式答案选择外，大部分问题都是开放性的，并且允许被访者有超出预想范围的回答。提问方式上灵活，问题可增减，可针对不同对象提出不同问题，刺激其深入思考。

② 无结构访谈。仅确定一个资料搜集的主题或题目，访谈者和被访者都可充分、自由、不受限制地进行交谈。访谈人员要有较高的访谈技术，边谈边提问题，事后记录。

(3) 直接访问。访问者与被访问者进行面对面的访谈。

(4) 间接访问。访问者通过电话、计算机、书面问卷等中介工具对被访问者进行访问。

(5) 个别访谈。对象一对一地进行单独访谈的方式。

(6) 集中访谈。将若干访谈对象召集在一起同时进行访谈 (焦点小组)。

3) 访谈法的理想模式

访谈阶段主要目的是从用户的经验和认知中获得有价值的问题，访谈的过程如图 5-8 所示。

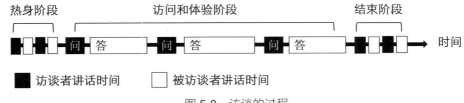

图 5-8 访谈的过程

访谈分为 3 个阶段，即热身阶段、访谈和体验阶段、结束阶段。在热身阶段，首先要为被访谈者建立友好轻松的访谈环境，这样才能获得真实有效的访谈结果。在热身阶段，主持人可以和被访谈者一来一往地交谈，有所互动。在热身结束后，就可以进入正式的访谈环节，此时应该避免采访人言论过多，访谈需要从被访谈者的言论中挖掘有效信息，因此二者的比例应该在被访谈者的说话时间上有所侧重。访谈经过一段时间后，如果是情境访谈，可以在特定的体验环境下进行访问，有助于引导被

访谈者获得体验过程的想法。最后是结束阶段，也采用有来有往的互动模式能够给人以礼貌和被尊重的感受。

4) 访谈注意事项

(1) 避免太过冗长的问题。问题不要用太长并且难懂的句子。太长的问题容易让用户走神，甚至让访问者自己走神，用户在尝试理解不了之后便会放弃倾听，而访谈者在组织语言并帮助用户解释问题之后，通常也没有办法快速回到问题本身上来。

(2) 避免引导用户。避免在访谈时引导用户得出答案，引导用户往往会得到自己倾向的答案，但是这种答案并不客观。同时，带有一定的主观倾向去进行访问的时候，往往会忽略一些有价值的信息。甚至有的时候，用户表现出的答案与预期相反，很快会为之找到理由：用户并不是非常了解产品。需要注意的是，用户的回答并不等于用户的需求，

很多看似无用或者不符合"常识"的回答中蕴含了很重要的信息，而在短暂的访谈中，并不会立即发现。

(3) 慎做"鼓励"。对用户进行鼓励要慎重，虽然用户在受到鼓励的时候会被激发得健谈，但是鼓励本身也是一个倾向性的引导。比如用户在小心翼翼提出一个问题后，访谈者点头表示赞许，这本身暗示着他需要通过访谈者"表态"来回答问题，这很容易造成用户顺着访谈者意愿答题的结果。访谈者可以表现出对用户的问题点很有兴趣，希望他说下去，这种鼓励的方式比带有认同性的鼓励要中性很多。

(4) 不要把用户当作设计师。在访谈时，用这样的问题：您对我们的 XXX 有什么建议没有？或者如果你来设计 XXX 你会怎么做……希望用户提供有效的建议，这种问题过于直接，不利于发现隐藏在事物表面的本质问题。

4. 应用举例

下面看一个例子，见表 5-6。

表 5-6　访谈示例

VI 设计公众号运营访谈记录	
访问背景	产品：VI 设计微信公众号 内容：每周发送 VI 设计信息，内容以图片文字为主 用户：主要有四类，即设计学生、设计师、设计教师及对设计感兴趣的人 现状：运营了一年，原创文章 63 篇 盈利情况：无盈利
访问目标	通过了解用户使用公众号的各种行为习惯来提高阅读量和粉丝量
访谈对象	已经关注我们的，和我们互动过、评论过的活跃用户，从三类人中各选 5 个 (5 个人就会发现 85% 的问题)
第一步	确定访谈方式，包括面谈和线上访谈
第二步	分解目标，设计话题

	推广：从哪里关注的，为什么关注公众号 内容：哪方面的内容受欢迎，以何种形式表现 板块：现在的分类板块是否合适，需要如何改进 分享：会分享什么样的内容，分享原因 时间：一般看多久，什么时候看	
第三步	**开始访谈**	
话题	问答	注意
热身	问：您好，我是 VI 设计公众号的运营人员 XX，想和您了解一下有关公众号的使用情况，大概需要 3min，请问您方便吗？ 答：可以的	如果她说不方便，那就不要访谈她了，要给用户营造一个轻松舒适、主动交流的环境
推广	问：您从哪个渠道了解到我们公众号的呢？朋友推荐、网上搜索还是其他？ 答：看到有朋友分享了一个"奢侈品牌 Logo 背后的故事"的文章，觉得很有趣。就关注了。 问：最初是什么吸引你关注我们公众号的？ 答：我对 VI 很感兴趣，里面的文章分析得易懂还有趣	帮助用户唤起回忆。 记录第一次接触的信息
内容	问：请问您对我们哪篇文章印象最深刻呢？ （错误提问：你喜欢什么内容？） 答：有一篇关于色彩与情感的分析的文章。 里面涉及理论的讲解，还用案例对理论进行了解释。 问：什么样的内容表现形式更能吸引你的注意力？ （错误提问：动图和视频在文字中穿插的形式，是不是更吸引你？） 答：我比较喜欢视觉表现丰富一些的。毕竟是设计类的文章嘛，短声音传播也可以哦，比如茶山的公众号那种	不要让用户思考太多，太动脑子的回答往往会让被访问者觉得很沮丧。问题越具体、可感知越好。避免封闭性选项，尽量改为开放性的问题
分享	问：请问您最近分享了我们哪篇文章呢？ 答：学部 Logo 设计过程的文章。 问：这篇文章好在哪里呢？（追问） 答：文章里面有很详细的设计流程描述。 问：为什么喜欢看设计的细节描述呢？（追问） 答：我是一名设计专业的学生，这里面的细节对我的学习很有帮助	发现事情背后的本质，就一个问题深入挖掘。根据上一个问题的答案关键点进行追问，刨根问底地问为什么，但要适度
板块	问：你有关注到我们的文章板块吗？ 答：这个没注意呢。你们有哪些板块？ 问：你觉得你需要哪些板块的内容呢？如何分类能够让你觉得更易于找到需要的信息？（反问） 答：设计案例，设计方法的区分，或者国内国外的区分吧。 问：为什么喜欢这么区分呢？（追问） 答：主要是做设计的时候，搜索信息时会比较容易	不要立刻回答用户的问题，而要学会反问

续表

时间	问：您一般什么时间阅读我们的公众号呢？ 答：嗯……什么时间嘛…… 问：我们采访过一些用户，在他们做设计方案的时候会找到我们的公众号文章。(举例) 答：对对，我做设计作业时没想法了也会去搜你们的文章。闲暇时候也看看	用户可能对你的问题没有清晰的感觉，可以举一个第三方的例子，来唤起用户的记忆
推广	问：您是否有把我们的公众号推荐给其他朋友呢？ 答：有推荐过。 问：在什么情况下推荐的呢？ 答：转发文章有朋友留言的时候，我会做一下推荐	发掘设计机会和潜在用户
结束	感谢您今天接受我们的访问。这是我们为您准备的一份小礼物	结束访问，给对方一些惊喜
第四步	分析提炼	
	内容：喜欢看什么样的内容，喜欢内容以什么样的形式展现？ 喜欢国外案例分析，可以拓展设计思路。 喜欢看项目介绍，对于细节关注较多。 喜欢视频、图片、音频等多种表达形式。 分享：会分享什么样的内容，为什么分享？ 会分享具有具体项目执行流程的文章。 便于自己在做项目的时候参照。 板块：现在的分类板块是否合适，需要如何改进？ 板块根据内容进行分类。 分类时候要考虑设计流程，方便资源搜索。 时间：一般看多久，什么时候看？ 闲暇时候或者是做设计没有灵感的时候。 推广：从哪里关注的，为什么关注公众号？ 从朋友圈分享的文章。 文章内容里面案例比较多，分析得比较易懂到位	

5. 工作坊执行手册

(1) 目的。学习制定访谈大纲，掌握访谈的技巧与对访谈内容的整理。

(2) 准备工具。其包括笔、笔记本、录音笔、访谈大纲表格、访谈记录表格。

(3) 工作坊操作步骤。

① 关于访谈技巧的讲解。

② 制定访谈大纲(见表5-7)。

③ 小组成员进行访谈实践，并将搜集的内容填写在访谈记录表中(见表5-8)。

④ 对访谈结果进行整理。

表 5-7　访谈工作坊 1——访谈大纲

访谈大纲			
题号	题目	目的	可能的追问
时间：		访谈人：	
地点：		被访谈人：	

表 5-8　访谈工作坊 2——访谈记录

访谈记录	
题号	内容

5.1.5　移情图绘制

1. 定义

移情图 (empathy map) 是帮助问题定义的设计工具，最早由 Xplane 公司开发，它从 6 个角度帮助团队加深对他人的理解和同理心。人们在遇到问题的时候，常常忽略问题本身而直奔解决方案，在尝试多个解决方案后却发现大多数并没有太好的效果。利用移情图能够帮助设计师改善客户体验，引领组织策略，更加清晰地分析出用户最关注的问题，从而更好地找到解决问题的方案。

2. 作用

通过绘制移情图，能够更好地体会用户关注的

问题，站在用户的角度，寻找问题的解决方案，是对用户的同理心体验进行视觉化展示的工具。

3. 方法

1) 移情图包含的内容

移情图通常被划分为 4 个象限，这四象限通常代表听、想、看、做 4 个方面。除了这 4 个象限外，痛点和收获也是移情图的两个关注内容。

听：他听到什么？他的朋友和配偶在说什么？谁能影响他？

想：他的想法是什么？对他来说什么是最重要的？哪些事会影响情绪？有哪些期望？

看：他看到了什么？环境如何？他每天接触什么类型的产品或服务？

做：他会给别人讲什么？持有怎样的态度？会对身边的人如何评价？

痛点：最大的挫折是什么？哪些事阻碍了使用？

收获：获得了什么？使用后的情绪有什么变化？使用后有哪些改善？

2) 移情图的绘制步骤

(1) 确定移情图绘制的人物。将你团队中的成员和利益相关者都集中起来，然后在白板上勾勒出一个预定义的用户角色。可以根据单个用户进行移情图的绘制，也可以根据某个用户角色来绘制移情图。如果有多个用户画像，则每个用户画像都应该配有一幅移情图。移情图具有多种功能，可以通过移情图绘制，使得设计团队成员具有相同的认知，这时则需要团队成员参与绘制移情图的每个环节。也可以用移情图来分析访谈和观察的内容，这需要明确范围和时间，将搜集到的材料进行整理与分类。根据目的来确定移情图的绘制方式，这样能够提高效率。

(2) 准备材料。在绘制移情图前，要先准备好一些材料。一般团队一起来制作一个移情图，需要一张大的白板，一些便利贴和记号笔。在白板上标注好需要搜集的分类内容，以便把信息填充进去。如果是个人绘制一幅移情图，要找到自己的表达方式，可以是文字，也可以是便利贴，还可以是一些搜集的图像，要做到适合与其他团队成员进行分享。

(3) 收集研究数据。收集能够推动你绘制用户移情图的素材。用户移情图是一种定性的研究方法，所以你需要有许多定性数据，如用户访谈、实地研究、研究日记、倾听会议和定性调查等。

(4) 填充象限内容。在有了可使用的研究信息之后，便可以开始构建用户移情图了。开始的时候，每个人先单独阅读研究，分析和消化研究数据，并将适合每个象限的内容填写在便笺上，之后就可以将便笺粘贴到白板上的用户移情图上了。

(5) 把相关的内容聚类并整合。团队要将板子上的便笺内容一起过一遍，然后将属于一个象限且内容相似的便笺放在一起，对团队成员搜集的内容进行亲和图绘制，用可以代表每组内容的主题对其进行命名。这一聚类的过程有助于小组讨论，目标是为了让小组成员对用户信息达成有效共识。

(6) 数字化输出。对整理的移情图进行打磨与优化，最后根据你制作用户移情图的目的在对其进行修饰后进行数字化输出，可以加上用户名称、待解决的问题、日期和版本号。之后随着研究的深入，可以进行不断调整。

4. 应用案例

图 5-9 所示为天津大学学生对天大校园内的京东体验区进行的移情图绘制。从学生的角度发现该空间的体验状况，从而为该空间体验的提升进行设计。

首先是"想到"的内容，作为学生用户，来京东便利店的目的一般都是购买商品，因此根据一般的行为流程，想的内容为寻找要购买的商品。同时由于该京东便利店是刚刚开业，大家也会对其装修风格进行一定的关注。另外，由于便利店和智能体验店在一起，很容易引起大家对智能体验店设备的关注，会思考这些机器都是做什么的？怎么用的？此外，用户往往会好奇，为什么体验区会没有人使用。听的方面主要关注环境所发出的声音。京东便利店内的交谈声，以及机器发出的声音。说和做的内容按照进店的行为流程来整理。通过行为过程，可以发现一些沮丧点。看到的内容从环境入手，也可以从人与物的交互入手。最后在移情的过程中搜集沮丧点与兴奋点，这些内容都是根据感官状态获得。

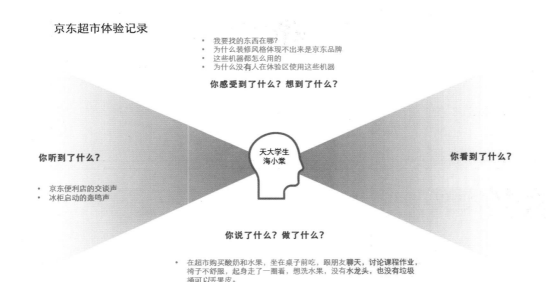

图 5-9　天津大学京东体验区移情图绘制

(天津大学用户体验设计课程作业，绘制：江雨桐 贾志远 梁瀚文 沈靖博 任文力 史均锴 魏付盛)

5. 工作坊执行手册

(1) 目的。在观察与跟踪等方法获得的材料的基础上，绘制移情图，根据移情图更深刻地理解用户的需求，寻找痛点。

(2) 准备工具。其包括笔、移情图表格、白纸，便利贴。

(3) 工作坊操作步骤。

① 移情图讲解。

② 确定绘制人物。按照移情图 (见表 5-9)，搜集相关信息。搜集过程中可以采用观察、访谈、日常生活中的一天等方法。体验记录可以通过文字完成，也可以采用拍照的方式整理。

③ 根据小组每个成员搜集的移情图，利用便利贴和白纸，对搜集内容进行归纳整理。

表 5-9　移情图工作坊——移情图

在服务设计前期，即定义问题的阶段，是服务设计能够顺利开展的基本阶段。定义即明确问题是什么，在该阶段需要把在同理心阶段创建和收集的信息集中在一起，分析你的观察结果并进行合成，将问题定义为一个问题陈述。

5.2.1　用户角色

1. 定义

当讨论产品、需求、场景、用户体验的时候，究竟是围绕谁在讨论？用户角色应运而生。用户角色 (Persona) 这一概念是由 Alan Cooper 提出的，是真实用户的虚拟代表，是建立在一系列真实数据之上的目标用户模型。通过用户调研去了解用户，

根据他们的目标、行为和观点的差异，将他们区分为不同的类型，结合用户的特征列表和名字照片、场景描述等，构建成一个人物原型。

在开发设计中，关注用户角色比关注每个用户要容易得多。用户角色是用户属性的集合，不是具体的某个人。一件产品通常会有若干个不同的用户群体，而每个用户群通常都会对应一个不同的用户角色，一般会设置 3 ～ 4 个用户角色，也是通常意义上的目标用户群体。用户角色有典型用户、次要用户、补充用户和非目标用户。

PERSONA 的含义如下。

P：Primary research，基本性，指该用户角色是否基于对真实用户的情景访谈。

E：Empathy，移情性，该用户角色要能引起同理心。

R：Realistic，真实性，用户角色是否看起来像真实人物。

S：Singular，独特性，每个用户是否是独特的，彼此很少有相似性。

O：Objectives，目标性，该用户角色是否包含与产品相关的高层次目标。

N：Number，数量，用户角色的数量不要过多。一个产品，一般最多满足 3 个角色需求。

A：Applicable，应用性，设计团队是否能使用用户角色作为一种实用工具进行设计决策。

2. 作用

人物角色并不是"平均用户"，也不是"用户平均"，设计团队应该关注的是"典型用户"或是"用户典型"。创建用户角色有以下几点作用。

(1) 带来专注。用户角色的第一信条是"不可能建立一个适合所有人的网站"。成功的商业模式通常只针对特定的群体。在产品早期和发展期，会较多地借助用户画像，产品设计从为所有人做产品变成为固定的用户角色做产品，可以带来专注。从而帮助产品设计人员理解用户的需求，想象用户使用的场景，降低复杂度。

(2) 引起共鸣。通过建立用户角色，使得设计人员能够感同身受，进行移情理解，这是产品设计的秘诀之一。

(3) 促成意见统一。帮助团队内部确立目标，明确是为哪个用户角色在做设计，一套深思熟虑的用户角色能够帮助设计团队理解为什么开发产品或服务、开发什么样的产品或服务以及人们为什么会使用。可以帮助大家心往一处想，力往一处使。

(4) 创造效率。让每个人都优先考虑有关用户角色的需求。确保从开始就是正确的。

(5) 衡量工具。用户角色可以帮助设计团队做测试，可以让招募可用性测试的参与者更简单，只需要找到用户角色所代表的用户群的样本即可。

3. 方法

1) 用户角色绘制的步骤

(1) 制订计划。制订计划是创建用户角色的第一步，需要花费一定的时间。

(2) 数据搜集。用户真实数据有定性和定量两种。对于定性数据可以通过观察法、访谈法、焦点小组、问卷调查、情景分析、可用性测试等方法，收集用户的内在需求、行为习惯、工作环境等；定量数据是指已有的产品数据，如用户人口统计属性、社会属性、消费特征、产品使用数据等。

内部研究：首先搜集目前了解的用户信息内

容,并将这一阶段的发现分组排列在电子表格中。可以列一些名称,如行业、使用设备、收入、目标等,也可以通过便利贴来组织目前的发现并找到其内在的联系。通过这一过程,可能会有一定的发现,即目标用户的工作行业、使用的设备、一天中的行动、喜好等会有一些共同点或者不同之处,在这里,可以形成有关用户的一些问题。例如,早教中心可以在其系统中找到其用户的登记资料,从而汇总这些用户的年龄、学历、收入情况、工作等。利用内部研究获取的结果,找到组成这些集群的人,如幼儿早教中心的家长是一群受过高等教育且有稳定收入的八零后年轻人。可以从现有的用户数据库

中招募他们并与他们交谈,这是一个双赢的局面。一方面,设计师可以向用户学习;另一方面,用户也能够直接找到他们所使用产品的幕后策划者。如果能面对面交谈是理想的选择,也可以使用视频聊天。在访谈中观察和捕捉的信息越多,建立起来的用户角色的个性就越真实。

(3) 列举用户特征。角色建立必须马上开始,最好在一天内完成,这样参与者才能沉浸在信息中并建立一致的模型。招募代表用户,给每个用户一些记事贴,让他们写出自己的一些特点。可以根据图 5-10 来描述特点,但也不局限于这些特点。

图 5-10 常用特征列表

(4) 特征归类。在列举完用户特征后,接下来对特征进行归类,可以通过亲和图来对提炼的特性进行聚类分析。

先让用户将自己手上的特征记事贴按照自己的分类张贴起来。例如,对早教中心的用户角色进行绘制的过程中,用户喜欢买名牌、给孩子用进口品牌奶粉等,都可以归纳为"消费习惯"这一特征中。换一个人,将另外的用户特征记事贴按照相似的原则贴在第一个人刚分类的地方。如果有不相似的分类,可以开设新的类别,如"擅长英语"没有出现在现有的特征分类中,则可以另开一类"知识"。待每一位都贴完了之后,大家一起来讨论。

通过亲和,多个用户的特征会被归纳成一小部分,尽量把亲和后的特征控制在 3～8 类。

(5) 区分优先次序。并非所有的特征都是有用的,因此要区分优先次序。例如,早教中心用户特征中,愿望(育儿观念)、知识(学历水平)、收入等都是比较重要的特征,有助于有针对性地进行服务设计;而用户的运动频率、技术、饮食爱好等都不属于典型特征,便可以舍弃。

(6) 人物塑造。一旦有了角色基本轮廓,就可以进行人物的塑造了。结合真实的数据,选择典型特征加入到用户画像中,给人物起名字、赋予标志性语言、几条简单的关键特征描述,都能让用户角

色容易记忆，让用户角色更加丰满和真实。一旦你的用户角色建成，就可以准确并自信地在一些场合使用他们，如这个功能是 Alice 会用到的功能。

(7) 角色分享。要和尽量多的同事一起分享你的角色。在团队工作室中创建角色海报张贴，这样就可以随时提醒团队成员的设计或服务是为谁而做的，从而便于团队内部沟通。

(8) 角色迭代。用户角色会随着时间的推移而变化，新的信息或数据可能或导致任务角色模型变化，因此要记得及时更新，通过用户调研的数据不断修正它、完善它，再通过上述步骤进行角色迭代。

2) 用户角色的特点

(1) 针对性。人物角色是一种专用的方法，相比其他方法，如访谈法和焦点小组等，其更关注人物特质本身。

(2) 典型性。人物角色构建的角色反映了用户使用某种产品或产品功能的典型特征。

(3) 虚拟性。人物角色构建的人物是虚拟的，但是角色的创建是以真实数据为基础，因此构建的角色具有很高的可信度。

(4) 迭代性。随着技术与市场的变化，研究者可根据实际情况对构建的角色进行不断修订。良好的角色生命周期包括计划、概念与酝酿、形成、成熟、成就和退休几个阶段。

(5) 多重性。人物角色构建不仅在产品评估与测试部门使用，也可以在与生产有关的设计、销售等其他部门使用。

3) 关于用户角色的几点注意事项

(1) 典型用户不等于用户细分。设计团队绘制的用户角色一般控制在 3 个以内，但是用户细分却往往会绘制出更多。

(2) 典型用户不等于平均用户。用户的特征不是将所有的用户特征进行平均后得到的，如某个产品的大部分用户是年轻人，但是有少部分年龄大的人使用而使得用户平均年龄趋于中年，那么这个时候平均值就不是一个值得借鉴的数据。

(3) 典型用户不是真实用户。用户角色是虚拟的，是将多个用户特征集合在一起而创建的一个人物，他好像是每个用户，但是他又不是某个真实用户。

(4) 除了典型用户还有其他人物角色。其包括典型用户、次要用户、补充用户和非目标用户。

(5) 不能为超过 3 个以上的用户角色设计产品。相互冲突的需求就会让设计团队难以决断。当有多个用户角色时，需要考虑用户角色的优先级，在产品设计时，首先考虑满足首要用户角色的需求，然后在不冲突的情况下尽量满足次要用户角色的需求。

(6) 用户画像是处在不断修正中的。

4. 应用案例

图 5-11 展示了用户角色的案例，包含用户的基本信息、特征描述、用户原话。乔治的特征包含了图 5-10 中常用的特征列表中的技术、产品使用、使用频率、使用环境和生活状态几个特征。这些特征内容也可以从用户的原话中挖掘出来，用户原话将角色置于一个场景中，使得角色更加鲜活和立体，便于记忆。

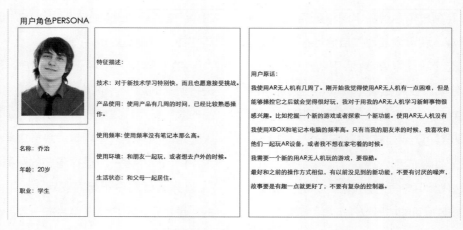

图 5-11　用户角色案例

5. 工作坊执行手册

(1) 目的。根据对用户角色理论的学习，小组讨论确定用户角色的相关信息，绘制用户角色，充分理解用户角色的流程，确定服务对象。

(2) 准备工具。其包括笔、用户角色表格、亲和图表、便利贴和胶带。

(3) 工作坊操作步骤。

① 用户角色理论讲解。

② 内部搜集用户特征，根据用户特征，搜集要深入了解的用户名单，与名单上的人预约访谈时间。

③ 每个小组成员选择 3 ~ 4 名用户进行深入了解，通过访谈的方式，获得他们的特征描述 (见表 5-10)。

表 5-10　用户角色工作坊 1——用户特征搜集表

用户特征搜集			
序号	特征	描述	备注
用户姓名：　　　　　　　　　　　　　　　访谈时间：			
目标产品：　　　　　　　　　　　　　　　访谈地点：			

表 5-11　用户角色工作坊 2——特征亲和

④ 对所获取的特征进行亲和 (见表 5-11)。

⑤ 根据主要特征，进行用户角色的绘制 (见表 5-12)。

表 5-12　用户角色工作坊 3——用户角色绘制

5.2.2　用户场景

1. 定义

场景描述法也称为情景故事法或使用情景法。场景描述以故事的形式讲述了目标用户在特定环境中的情形，对服务场景进行还原与重现。场景描述可以应用在不同的阶段，可以在设计流程的早期用于指定用户与产品 (或服务) 的交互方式的标准，也可以在之后的流程中用于启发新的创意。场景描述可以采用不同的表现形式，如书籍、漫画、影视与广告等。从最基本的文字描述，到视觉效果丰富的照片连接；从阅读性强的手绘故事板，到观看体验佳的视频制作以及现场表演；无论是二维表现还是三维表现，只要是以传递信息为基本目的，不同的讲故事方法都可以作为场景描述的手段。

注：场景描述这一方法可以应用在设计的不同阶段，本书放在定义阶段讲解。

2. 作用

对于设计而言，场景描述最大的优点是能够将使用情境嵌入产品的表现中。在使用情境中，参与者能够判断产品适合于谁、应用在什么地方、产品的使用目的以及产品的功能如何。场景能够实现任

何水平的交互，从产品的特定功能交互，到社会文化情境中人的交互。

3. 方法

1) 场景描述步骤

(1) 确定场景描述的角色和性质。明确使用场景的主角是谁，明确场景描述是当前场景还是未来场景的想象。

(2) 确定文字描述场景的核心内容。场景描述包含的主要元素有以下几个。

Who: 谁是参与者？

When: 什么时间？

Where: 活动发生在什么地方？

What: 发生了什么令他困扰的事情？他们会遇到哪些困难？

Do: 做了什么事情？面对困难，他们的反应是什么？

对于现有场景，描述了一系列的动作，他们可能会遇到的事件，以及他们对这些事件的反应和随后的结果，从而确定核心需求。而对于未来理想场景描述，则是通过用户的一系列动作，即用户角色为了达到目标而采取的行动，展示了解决方案的设计概念，如图 5-12 所示。

	人物（who）	时间（when）	地点（where）	遇到什么状况（What）	做了一系列什么事情（Do）	确定需求
当前场景	用户	放映开始后	在影厅内	找不到自己的座位号	打开手机照明，询问其他用户，很尴尬	
未来场景						
	人物（who）	时间（when）	地点（where）	遇到什么状况（What）	做了一系列什么事情（Do）	达成目标

图 5-12　场景描述

(3) 给场景取一个名称，确定场景描述的篇幅，明确每个画面的内容。

(4) 构思场景描述的写作风格。是平铺直叙还是戏剧化，并建立故事连接。同故事板一样，场景描述也是讲故事的一种方式，戏剧化的场景描述可以分为起承转合几个部分。

(5) 利用当前场景描述发现设计机会。通过场景描述，有助于发现痛点。阿里巴巴"U 一点"团队提出，挖掘设计机会有横向与纵向两种方式。

① 通过分析当前场景下用户的需求挖掘机会点，即纵向挖掘机会点。纵向挖掘机会点注重对当前场景进行深入的研究，找到潜在可能的行为，并为用户提供便利的服务。

举一个线下场景的例子。场景描述：用餐高峰时间（when）带着孩子的妈妈（who）在宜家餐厅就餐（where），给孩子喂完餐后，妈妈还没有吃完（what），妈妈只好简单吃点离开（do）。根据这一场景，发现潜在需求，宜家进行了圆形餐桌的设计，大人在外围吃饭，小朋友在里面玩耍，满足了小朋友在大人视线范围内且大人能够安心吃饭的需求。这一设计考虑特殊人群（带孩子的妈妈）在就餐场景下的需求，是人性化、令人感动的设计（见图 5-13），也是对当前场景的深入挖掘。

图 5-13　宜家餐厅的儿童玩耍、就餐区

再举一个线上场景的例子。在淘票票上 (where) 点击搜索栏，输入想要看的电影时 (when)，淘票票会根据距离客户的远近给出影院信息。提供影院信息属于基本需求，而将影院信息根据距离远近进行排列，就是在这一场景下对设计机会的深入挖掘 (见图 5-14)。

图 5-14　影院信息按距离远近排列

② 通过对用户下一步目标的预期来寻找机会点，即横向寻找机会点。该方法注意考虑场景的上下文关系，可以在一个系统的连续场景中发现问题，提供便利服务。

以图 5-13 中宜家的场景为例，在该场景的下文场景：妈妈 (who) 吃完饭后 (when)，要把餐具送往餐具回收台，但是无人照看孩子 (what)，只好给孩子穿好鞋子，拿着好多餐具、包、牵着孩子把餐具送往回收台。基于这一下文场景，可以考虑将该圆形餐台设置在餐具回收区附近。

举一个线上例子。场景描述：在手机上刚刚截屏或者刚刚拍摄完照片 (when)，再打开微信的聊天页面 (where)，打开加号功能时 (do)，会自动弹出 "你可能要发送的照片" 的功能 (见图 5-15)。这一设计就是利用横向挖掘找到可能的下文行为。一般在保存某一照片或者截屏后，很容易联想到下一个行为步骤是把该照片发送给他人，因此根据连续性活动 "截屏 - 发送" 发现下文潜在需求，为该需求设计了功能，从而减少操作步骤，提升体验。

再比如淘宝客服的一个例子。场景描述：用户 (who) 在浏览淘宝页面时 (where)，通过在某产品购买页面中的点击，进入客服聊天页面后 (when)，想询问某产品的信息 (what)。这时会自动弹出该产品的链接，点击后发给客服即可沟通所要询问的产品 (见图 5-16)。该设计起到了提示作用，避免客户不必要的回忆与语言描述。属于对下一行动的预测，是纵向预测用户行为。

图 5-15　自动弹出"你可能要发送的照片"功能

图 5-16　淘宝客服自动弹出可能询问物品链接

2) 用户场景特点

(1) 关注点在人，不要把重点放在技术上。

(2) 关注角色是如何思考和行动的。

(3) 关注整个系统，而不是单一场景本身。

(4) 用户场景不刻意描述产品。

(5) 解释用户角色周围发生的活动与事件。

(6) 场景可以分为线上场景与线下场景。

4. 应用案例

场景名称：天文台参观场景描述

场景人物：季小西

场景性质：现有场景描述

场景核心内容：

中学生季小西 (who) 暑假 (when) 去天文馆 (where) 参观 (do)，参观地图上并没有给出参观的

路线图 (what 问题)，所以只能走到哪看到哪，好多参观点都没有看全，还走了许多回头路 (do)，错过了一场电影。

场景描述：

篇幅 1：季小西 (who) 是黑龙江的中学生，借着暑假期间 (when) 和父母到北京游玩。她很喜欢天文，一定要去天文馆参观。

篇幅 2：到了天文馆，小西在前台 (where) 拿到了天文馆的地图 (do)，天文馆有新、旧两个馆，每个馆有两层楼，涉及很多的参观点，还有好几场天文电影放映。

篇幅 3：小西兴奋地开始参观 (do)。

篇幅 4：走着走着，小西发现自己又回到了参观过的地方 (what)。

篇幅 5：好不容易遇到了放映厅 (where)，发现电影已经放映结束了 (what)。

篇幅 6：小西被父母叫走了 (when)，它发现还有好几个参观点没有看呢，有点沮丧。

(1) 纵向挖掘需求。

为天文馆设计一条参观路线，从地理和时间维度进行设计，包含参观点和电影放映。可以根据顾客的入馆时间量身定制，并且该路线具有一定的趣味性。

在本项目中，设计人员最终确定的方案是设计在线程序，通过搜集固定参观点的电子印章的模式，来引导参观者沿着固定的参观路线来参观。可以避免参观路线的重复，同时能够根据入馆时间，进行个性化的参观路线的定制。既实现了参观路线的规划，又具有一定的趣味性。

(2) 横向挖掘机会点。

根据设计方案，设计团队考虑到在参观者搜集完所有电子印章并成功完成参观后，具有一定的成就感，可能存在的潜在行为是向朋友圈进行展示与炫耀，因此该程序在参观后为参观者发放了电子太空护照，对参馆后的下文场景的潜在需求进行了满足，同时也起到了推广的作用。

5. 工作坊执行手册

(1) 目的。描述目标用户在特定环境中的情形，对服务场景进行还原与重现。通过绘制场景，描述服务的流程，服务的内容，从而确定需求，挖掘设计机会。

(2) 准备工具。场景挖掘工具表、笔、纸张。

(3) 工作坊操作步骤。

① 确定场景描述的目的，确定角色。

② 进行场景核心主题描述。在表 5-13 中填写当前场景。

③ 确定篇幅与描述方式，将每个子场景进行串联，以讲故事的形式完成场景文字描述 (见表 5-14)。

表 5-13　场景描述工作坊 1——场景核心描述

	人物 (who)	时间 (when)	地点 (where)	遇到什么状况 (what)	做了一系列什么事情 (do)	确定需求
当前场景						
未来场景						
	人物 (who)	时间 (when)	地点 (where)	遇到什么状况 (what)	做了一系列什么事情 (do)	达成目标

表 5-14　场景描述工作坊 2——场景详细描述

	人物 (who)	时间 (when)	地点 (where)	遇到什么状况 (what)	做了一系列什么事情 (do)	
场景核心描述						确定需求
场景详细描述						

④ 利用场景挖掘工具，寻找设计机会。横向挖掘：在确定需求并经过设想环节后，可以进行新场景描述。纵向挖掘：根据当前场景，可以填写表中的区域 C，预测可能的场景，进行设计机会的挖掘（见表 5-15）。

表 5-15　场景描述工作坊 3——场景机会挖掘工具

当前场景分析

人物（who）　时间（when）　地点（where）

遇到什么状况（what）　做了一系列什么事情（do）

场景详细描述

确定需求

需求　　　　新场景描述

发现设计机会

可能的下文场景

人物（who）　时间（when）　地点（where）

做了一什么事情（do）　区域C

5.2.3　故事板

1. 定义

情景产生之后需要可视化呈现并与用户沟通。在这一过程中，如故事板、用户体验地图等工具可以被充分应用，以叙事性的手法来表现。当表现一个有形产品、界面或是建筑时，有着熟悉的工具和方法，但服务更为复杂，很多情况可能是无形的，因此需要借助这些工具来表现与利益相关者相关的整个服务体验。

故事板是一种设计语言，旨在创造更顺畅的交互。其特点主要是将语言文字和思维进行视觉化表现。故事板是一连串的素描或图片，描绘出特定事件的过程，同场景描述一致，其中可能是包含特定服务发生的一般情境，或是针对执行新服务想象出来的虚拟环境。故事板在服务设计体系里的理论完善和应用将成为一种必然趋势。

注：故事板这一方法可以应用在设计的不同阶段，本书在定义阶段讲解。

2. 作用

为什么需要故事？故事是人类互相沟通，认识世界的最古老且最有效的方式之一。它决定了人们能否从想法和事物中看到意义、价值、用处和功能。在服务设计中，故事板可以挖掘和预测用户对于产品和服务的感受和体验。透过适当的服务情境，可以针对未来可能遇到的问题与机会，引导出有意义的分析和精彩的讨论。

在建立故事板时，设计者必须从服务使用者的

角度出发，将使用者的观点融入设计过程之中。在故事板的帮助下，设计师避免了从单一设计者的主观角度思考问题，可以设身处地地以多重角色、不同产品使用者的角度思考问题，增强同理心。

同时，故事板也是整个服务流程的完整揭示，从视觉化的层面丰富了体验的表达。故事板综合描述了用户需求、设计概念、使用场景条件和预期结果。这种方式更容易整合设计，形成一种易于与设计团队、管理层和利益相关人员进行沟通的方法。

3. 方法

故事板可以通过几种不同的方式构建起来，最常见的就是连环漫画的形式。设计者用一连串的图画陈述要进行表达的故事情境，不论是真实还是想象的情节，都可以运用在故事板中。故事板的绘制方法和表现形式没有统一的标准，但一般是通过分镜的方式，展现与设计方案相关的各个步骤流程，组成一个合理与完整的故事。在表现上，需要充分考虑易读性和趣味性。

1) 故事板的基本要素

人物：故事要有主人公，所以故事人物角色是必不可少的。故事主人公的行为、外观和期望，以及在整个故事中所做的决定，都非常重要。故事板要展现角色在整个流程中的交互动作、内心的想法、做出的决定、整体的体验等。

场景：故事场景是人物角色在故事中存在的一个载体。要描述用户场景，需要对用户使用该产品和服务的过程有一个基本的了解，还需要对用户角色和使用情景有所设想。可以参照场景描述的方法。

做的事情：主角做了什么事情并达成了什么目标。设计师需要分解这个目标，为达成这些目标设置一些障碍，用户通过克服每个小障碍，达到最终目的。

2) 故事架构

开场：事物的当前状态。目标用户是谁，交代故事背景。当他接触你的产品或服务时，他的世界会发生哪些有益的改变，他使用产品或服务的主要目标是什么。

激励事件或问题：事件、诱因或唤起行动。你的产品有待解决的问题及问题的痛点是什么？

上升：一系列步骤。

危机：潜在的障碍 (这个并不是必需的)。危机是达到体验高潮要克服的障碍，如需要注册、需要付费等。

高潮或问题解决：体验到产品价值时候的高潮点，包含解决方案、价值主张、竞争优势等。什么可以帮助你解决用户的问题，并且克服危机或心理抵抗？

回落：结果。你希望用户在了解你的产品或服务后怎么想、有什么样的感受或想象？

剧终：目标达成。用户实现他的目标时会发生什么 (见图 5-17)？

图 5-17　故事结构

尽可能地让故事板简短，一般理想的情况是不超过 9 个画格。这样可以聚焦故事。如果范围太

大或者细节太多，就很容易丢失故事线。在说明故事板时，要确保激励事件尽快发生，高潮或者解决方案结束后要立刻进入结尾。开头和结尾不要拖得过长。

3) 故事板的表现

(1) 绘画表现。

产品或服务设计的设计师不是画家，故事板的绘制不一定需要很高超的绘画水平，根据各阶段的不同要求，故事板相应采用不同的绘画水平来表现（见图5-18）。

初级绘图：在画面上用简单的圆代表人物的头，单线表示躯干，曲线表示手臂和腿。这种速写的手法可以很快地捕捉人物的姿势、手和脚的位置等身体语言。在设计的分析阶段，这种形式可用于设计小组内部的交流，主要用于说明初步想法，也方便随时记录。

精细绘图：在草图的基础上，可以加上圆、方形和三角形等几何形状去表现人体的体积感。这种形式可以更好地表现人物的空间关系，同时给人物加上简单的衣物和头发，使其更具现实性，观者更容易理解画面表现的内容。缺点在于：对绘画才能要求更高也更费时。这种形式不仅在设计小组内部交流时可使用，更适合于外部交流，如向公司的领导汇报设计方案时。

高级绘图：需要非常高的绘画技巧，极具现实性。因为是手绘的形式，可以突出想要表现的细节。主要用于设计方案的展示，面向设计的最终决策者或顾客。

初级绘图　　　　　精细绘图　　　　　高级绘图

图5-18　故事板的不同绘画表现

照片故事板：将一连串照片进行组合来表达故事。电影的故事板作为拍摄之前的说明，通常是手绘的，而用于产品设计的故事板可以是照片的形式。拍摄照片不需要人有绘画才能，能记录非常多的信息。把一连串的照片进行连接，就好像放映了一段录像一样，能够进行故事的传达。但是相比于手绘故事板，照片需要人物进行实地表演，反而更加耗时耗力，同时照片上的背景信息过多，也容易干扰读者对故事的阅读。

故事板是一种视觉化的语言，为不同背景的设计师、工程师、产品使用者、设计委托人等提供一种很好的沟通工具。为了实现不同的目标，故事板要选择恰当的细节层次和表现形式。

(2) 镜头语言表现。

在进行故事板绘制时，也需要适当考虑镜头语言，一般使用大全景、全景、中景、近景、特写和大特写等。

① 大全景。被摄主体与画面高度之比约为

3：4 的构图形式。功能：展示人物动作具体可及的活动空间。

② 全景。被摄主体与画面高度之比约为 1：1 的构图形式。功能：强调展示人物完整的形象、人物形体动作及动作范围，展示人物和空间环境的具体关系。

③ 中景。人物膝盖以上部位的画面。功能：展示人物上肢的动作情形、人物的一般性情绪交流、人物与人物的关系等，相当于"描写"的性质。

④ 近景。人物胸部以上，而且主体占据画面一半以上的面积。功能：着重表现人物的面部表情、心理状态、脸部的细微动作，具有"传情达意"的

效果。

⑤ 特写。人物头肩部的镜头。功能：一是突出细节描写；二是具有极强的表意能力。

⑥ 大特写。完全是人物或景物的某一局部或细部的画面。功能：相对于特写，视觉上更具强制性、造型性，产生的表现力和冲击力更强。

在故事的不同阶段，可以根据故事的表达来选择不同的景别，从而增强故事板的趣味性和可阅读性。

4. 应用案例

图 5-19 所示为针对独自生活的老年人设计的产品的故事板。该故事板描绘了产品未来使用的情况。

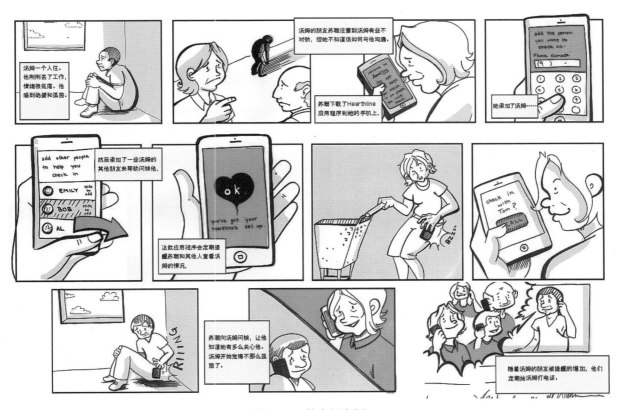

图 5-19　故事板案例

（图片来自 https://theblog.adobe.com/turn-user-research-smart-design-decisions/）

故事开端：交代汤姆独自生活。汤姆丢掉了工作，所以很沮丧和失望。(确定角色)

激励事件：他的朋友发现了汤姆的状况，但是不知道该如何帮助他。(交代问题)

故事上升：苏珊下载了 Heartline App 并把汤姆添加为好友。同时苏珊把汤姆的其他朋友也添加为好友，以方便大家能探望他，关心他。(一系列步骤寻找解决方案)

故事高潮：苏珊的 App 开始提醒她探望汤姆，汤姆收到了老友的问候。(产品的良好体验)

故事结局：汤姆受到了大家的关心，露出了笑容。(目标达成)

5. 工作坊执行手册

(1) 目的。通过绘制故事板，辅助设计师对痛点以及解决方案进行有效的表达。

(2) 准备工具。其包括笔、便利贴、表格等。

(3) 工作坊操作步骤。

① 讲解故事板相关理论内容。

② 故事构思。文字描述故事板内容 (见表 5-16)。

③ 每个画面的绘制 (见表 5-17)。

④ 填写表格，完成完整的故事板。9 张之内，并串联在一起 (见表 5-18)。

表 5-16　故事板工作坊 1——故事板绘制计划

故事板绘制计划			
故事描述：			
序号	镜头描述	景别	备注
第一张			
第二张			
第三张			
第五张			
第六张			
第七张			
第八张			
第九张			

表 5-17　故事板工作坊 2——故事板绘制

表 5-18　故事板工作坊 3——故事板整理

5.2.4　用户旅程地图

1. 定义

　　用户旅程地图是将用户的行为体验和用户与产品交互的过程进行可视化表现的工具。通过用户旅程地图，能够更好地理解目标用户在特定时间里的感受、想法和行为，寻找用户的痛点。用户旅程地图的制作是基于多种用户研究方法和结果的基础之上的一种总结，用户角色、场景描述、行为数据分析、问卷调查等工作的数据结果都可以作为用户旅程地图的绘制材料。

2. 作用

　　用户旅程地图具有两大特点，即讲故事和可视化。一方面，用户旅程地图能为服务建构生动逼真、结构化的使用者经验资料。它可以帮助你理解用户的使用场景，了解用户的目标，理解他们遇到的问题以及他们的情绪感受，从而促进设计师从情感化设计角度出发进行设计。另一方面，用户旅程地图汇聚了众多可视化数据点，鼓励着来自不同团队的利益相关人员进行合作和交流。

3. 方法

　　1) 绘制用户旅程地图步骤

　　(1) 选定一个用户角色，首先要确定你的目标用户是什么人，选定一个目标用户，并进行用户角色的绘制。

　　(2) 明确你确定要研究的用户角色的用户旅程的起点和终点。在横轴上标注客户使用该产品的用户行为和行为流程。用户行为可以按照时间顺序来划分，如支付前、支付中、支付后；或者按照地点

顺序来划分，如进店前、在店内、出店后。在进行了整体用户行为的划分后，再在每个行为区间进行行为流程的细化。

　　(3) 在纵轴上罗列出各种问题，包括用户需求、用户情绪、痛点、触点、机会点、用户行为和行为流程等。

　　(4) 用户旅程地图内容填充。

　　① 触点：可以先自行去体验整个用户流程，并结合内部的一些设计和意图，来梳理出一个基本的基于企业内部认知的接触点的清单；然后采用一定的用户研究方法，如一对一访谈法、观察法、调查问卷法、焦点小组访谈、数据分析法等，去发现用户在行为流程中的触点。每个用户的接触点可能都不是完全相同的，因此应该尽可能地汇总所有调研用户得出的接触点。

　　② 用户需求：通过观察法、访谈法、场景描述等方法，获得用户需求，将用户需求按照阶段详细展示与说明。

　　③ 用户情绪：获取用户对触点的感受。在进行触点的调研过程中，找出其中超出用户预期的接触点 MOT 和未被满足的接触点。这里应当以用户在该接触点上的预期作为基准线，超出预期、满足预期、不满足预期对应用户的愉悦、舒服、一般等情绪，通过对每个接触点上的用户体验进行打分，获得情绪体验曲线。

　　④ 痛点：痛点是在接触点中寻找的，在各个关键接触点以及子接触点中能够发现痛点。

　　⑤ 机会点：根据用户需求和痛点，以及现有接触点的情绪体验，发现可以进行设计与改进的机

会点。

2) 用户旅程地图表现

图 5-20 所示为用户旅程地图的各个区域。一般来说，每张旅程地图都会因场景不同而各不相同，通常可以划分为 3 个区域，如图 5-20 所示。

区域 A(用户视角区)：①为角色 ("谁")，②为所处的场景 ("什么")。

区域 B(体验区)：地图的核心是可视化的体验过程，通常把体验过程的纵向段落对齐。

③为用户行为阶段，④为行为流程，⑤为想法，⑥为情绪曲线。

区域 C(洞察区)：根据用户旅程地图绘制的具体目标，该区域可以去描述研究过程中的发现、⑦用户痛点、⑧触点和⑨机会点。

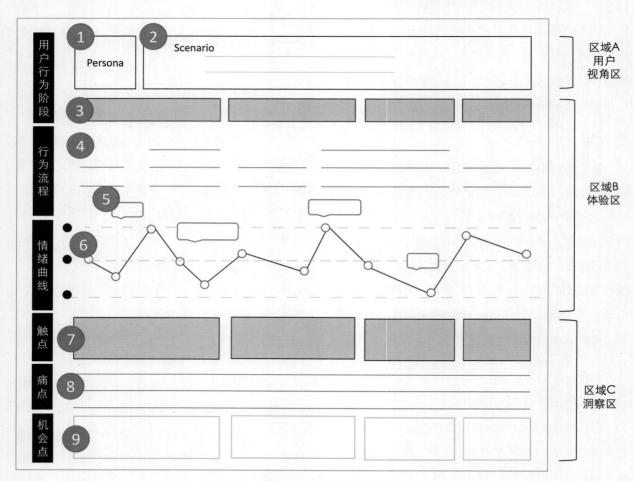

图 5-20 用户旅程地图

4. 应用案例

图 5-21 展示了山西博物馆陶寺遗址展示区的用户旅程地图。通过用户行为的绘制，挖掘了陶寺遗址的展示痛点，并寻找到其设计机会，为后续的

设计展开铺垫工作。

在进行用户行为分析时，从参观流程角度出发，将行为分为 3 个大的阶段，即观展前—观展中—观展后。对这 3 个阶段进行细分，又可以进行用户行为的细化，如观展前可以分为获取展览信息和查询相关资料。在行为流程栏，用户的具体行为得以展现，如获取展览信息对应的行为流程是在微信上搜索相关内容。通过对行为内容的分类与细化，逐渐挖掘到与设计实践相关的内容。

在每个阶段，都有不同的用户需求挖掘，通过前期的用户研究以及问卷、观察、访谈等可以总结用户需求。例如，在观展后许多用户反映不应该在离开展馆后服务就截止了，应该把服务的长度进行

延伸。此时用户需求是对知识理解、反馈与信息的传播。比如在回到家后，能够收到博物馆对你一天的参观内容信息回顾，从而唤起你的观展回忆，就能够使得服务在用户情绪的高点结束。根据行为流程，确定每个阶段的触点和痛点，并通过分析痛点，确定机会点。

纵向观看每个行为点和触点，也可以建立其彼此的联系。针对某一特定的用户行为，可以进行一系列的串联，如获取展览信息 (用户行为)—看新闻 (行为流程)—微信搜索 (触点)—找不到更详细的介绍与展览提醒 (痛点)—线上博物馆的建立 (机会点)。

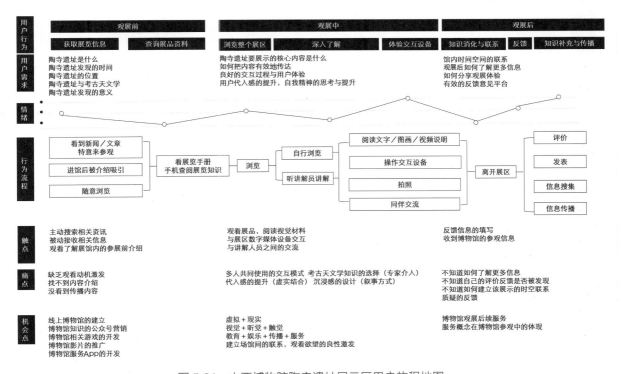

图 5-21　山西博物院陶寺遗址展示区用户旅程地图

5. 工作坊执行手册

(1) 目的。通过对用户旅程地图的理解和把握，能够系统地将整个体验过程进行可视化展现，并利用用户旅程地图对整个系统进行梳理。

(2) 准备工具。其包括便笺纸、笔、用户旅程表、彩笔、纸张、情绪贴和彩色胶带。

(3) 工作坊操作步骤。

① 用户旅程地图相关理论讲解。

② 发放用户旅程地图表（见表5-19)、便利贴和情绪贴。对于初次接触用户体验的学生，该工作坊使用的用户旅程地图对痛点部分进行了一定的调整。根据之前用户研究所获得的内容，确定用户角色、场景、用户行为、行为流程等。

表 5-19 用户旅程地图工作坊 1——用户旅程地图

③ 在用户旅程中，往往会发现许多痛点，在本工作坊中，利用用户旅程地图，确定要解决的核心痛点，为设想部分要发展的设计做准备。通过用户旅程地图以及移情图的分析，搜集到了部分兴奋

点和沮丧点，需要将这些兴奋点和沮丧点进行整理与亲和。情绪曲线也可以根据兴奋点和沮丧点的情况来确定。根据表 5-20，将小组成员发现的兴奋点和沮丧点整理起来。

表 5-20 用户旅程地图工作坊 2——兴奋点、沮丧点搜集

④ 对沮丧点做进一步分析。将沮丧点整理为痛点，例如，沮丧点是容易迷路，则痛点为指示标识不清晰。将痛点写在便利贴上，并贴在表 5-21 所示的白色区域中。

⑤ 对痛点进行亲和。填写表 5-21 中的浅灰色区域。

⑥ 将亲和后的痛点筛选出 3 个紧迫需要解决的痛点。

表 5-21 用户旅程地图工作坊 3——痛点亲和

⑦ 可以邀请利益相关人员，从 3 个痛点中选择需要解决的痛点。

⑧ 在确定核心痛点后，填写表 5-22，进行数据的补充搜集。

表 5-22　用户旅程地图工作坊 4——痛点分析

痛点分析

痛点

为什么想要解决这个痛点？

这个痛点被解决后，用户会产生怎样的情绪体验？

想要解决这个痛点，还需要从用户那里获得哪些信息？

5.2.5　服务蓝图

1. 定义

美国花旗银行的副行长林恩·肖斯坦科 (Lynn Shostack) 首先提出了服务蓝图的构想，她在 20 世纪 80 年代初创立了这一术语。服务蓝图是一张描述使用者、服务提供者与其他服务相关者在整个服务流程中的行为与交互的流程的图表，他具体说明服务各个层面的信息，其用可视化方法展示了整个服务系统。服务蓝图将服务过程合理分块，再逐一描绘服务系统中的服务过程、接待顾客的地点以及顾客可见的服务要素，是解决服务叙述不完整、过度简化、描述偏差和解释困难等问题的方法论。通常在服务设计方案一开始就会先建立服务蓝图的草稿，借以找出服务中必须检视与调整的项目；在规划出新想法与创新做法之后，则需进一步详尽说明并增加服务蓝图中的执行阶段内容，有助于为实际的服务工作建立明确准则与说明。如果正在设计一项新服务，则从绘制期望的服务过程开始；但是在进行服务改进或服务再设计时，则可以从绘制

现实服务过程入手。一旦小组了解到服务实际如何进行，修改和使用蓝图即可成为改变和改进服务的基础。

2. 作用

当描述一个服务系统时，需要将服务体验中所有不同的触点连在一起，同时又兼顾组织中所有利益相关者的需要与希望。这时对于服务过程的描述与理解就会变得比较复杂，因此需要介入服务蓝图。

服务蓝图具有以下几点作用。首先，明确责任分工，提升团队的合作效率。服务蓝图展示了服务系统中各个角色所处的位置并能呈现出服务背后所需的工作流程，通过服务蓝图，可以找出流程中重叠或重复工作的部分，从而进行责任与系统的优化。其次，服务蓝图有助于优化用户体验。通过服务蓝图，用户层、企业服务层与系统层的关系被打通，用户体验感知缺失点可以与相关系统进行对应，便于及时找到问题点，进行体验的优化。最后，服务蓝图从系统层面将服务流程进行可视化展示，

有助于从宏观角度进行多方利益的平衡，寻找最佳服务模式。

3. 方法

1) 服务蓝图组成

服务蓝图作为一种工具，其内部的组成并不是一成不变的，可以根据具体的项目情况来确定符号、分解线的数量及每一部分的名称。一般来说，服务蓝图包含以下几个部分：首先是 5 个区域，分别是实体表现、用户行为、前端行为、后端行为和支撑行为；另外还有 3 条分割线，分别是互动接触线、可见度分界线和内部活动分界线；最后还有用箭头表达交互链接的流向线（见图 5-22）。服务蓝图的横轴为时间维度，按照时间节点顺序描述客户和服务提供者在服务流程中的一系列动作；纵向为服务维度，从多个层面同步出发，将服务提供过程中涉及的各个职能部门的工作进行层次化展现，呈现出相同时间节点内各要素之间的协调活动及其相互关系。通过服务蓝图，服务设计者可以清晰地界定服务问题发生在哪一具体环节。

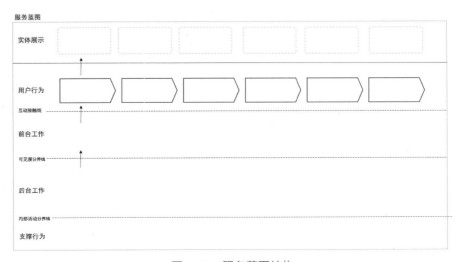

图 5-22　服务蓝图结构

(1) 实体展示。用户能看得见、摸得着的服务流程中的内容，都是有形展示，如进入某酒店，酒店前台为用户提供的饮用水。

(2) 用户行为。指用户在整个服务流程中表现出来的具体行动，如用户在酒店前台进行登记。

(3) 互动接触线。代表使用者与服务提供者的接触点。一旦有一条垂直线穿过互动分界线，即表明顾客与组织间直接发生接触或一个服务接触产生。

(4) 前台工作。用户能够感受到的前台服务人员表现出的行为，如酒店的服务接待人员对用户提供服务。

(5) 可见度分界线。这条线区分出可见的前台员工或系统和消费者不会直接看到的后台员工及工作流程。

(6) 后台工作。与用户行为和前台工作相对应，指那些发生在幕后，促使前台行为发生的动作，如酒店的保洁人员对房间进行打扫。

(7) 内部活动分界线。用以区分服务人员的工作和其他支持服务的工作和工作人员。垂直线穿过内部互动线代表发生内部服务接触。

(8) 支撑行为。是在整个服务的幕后，为后台工作提供相关支持的行动，如酒店对服务制度的制定。

(9) 流向线。一旦把所有服务元素都填充到蓝图中，就可以用流向线来把它们连接起来。流向线表示蓝图中元素之间互动和连接的方向。这些线显示了特定互动发生的起点，以及被影响或触发的结果。例如，用户在房间打电话请酒店进行电话叫早，用户和前台人员之间就发生了交互，彼此之间用流向线连接。交互是由用户发出的，则流向线就是由用户指向服务人员。

2) 服务蓝图绘制步骤

(1) 明确绘制蓝图的服务过程和意图。绘制什么过程依赖于团队的目标。如果目标未被准确定义，识别过程将非常艰难。需要提出的问题有：为何要绘制服务蓝图？我们的目标是什么？服务过程的起点和终点在哪里？我们是关注整个服务、服务的某个组成部分还是服务的一段时间？比如绘制咖啡店的服务蓝图，则确定服务的过程是为用户提供咖啡饮品的服务。而针对某些特定的问题时，如发现咖啡订餐阶段出现了问题和瓶颈现象，耽误了顾客的时间，则可以针对这一步骤开发更为详细的子过程蓝图。识别需要绘制蓝图的过程，首先要对建立服务蓝图的意图做出分析。

(2) 从用户角度描绘服务过程。描绘用户在接受服务的过程中，如消费、购物、评价中经历的选择和行为。从顾客的角度识别服务可以避免把注意力集中在对顾客没有影响的过程和步骤上。该步骤要求必须对顾客是谁达成共识，为确定顾客如何感受服务过程，还要进行细致的研究。有时，从顾客角度看到的服务起始点并不容易被意识到。如用户认为预约去医院、开车去医院、停车这些步骤都是服务经历，但是医院往往容易忽视预约等相关服务。因此，可以从用户的视角来进行服务过程的录制，能够更加完整地获得有效服务过程。蓝图是团队工作的结果，所有有关的方面都要求参与开发工作或者派出代表来参与，包括用户、设计部门、营销、运营、前台服务人员等。

(3) 前台后台工作描绘。画上互动线和可视线，根据第二阶段获取的用户行为过程，对应找寻出前台服务和后台服务。对于现有服务的描绘，可以向

一线服务人员询问其行为,以及哪些行为用户可以看到,哪些行为发生在幕后。对于新的服务流程的规划,则可以通过模拟演示来进行判断。

(4) 绘制流向线。建立每个元素的联系,把顾客行为、服务人员行为与支持功能相连。在这一过程中,内部行为对顾客的直接或间接影响可以显现出来。从内部服务过程与顾客关联的角度出发,有助于发现现象背后的问题所在。

(5) 有形展示。最后在每个顾客行为步骤上添加有形展示,加上有形展示来说明顾客看到的东西以及顾客经历每个步骤所得到的有形物质。可以通过对服务过程进行实际拍照或影像记录来探寻这些有形物品,也可以从用户面对这些有形展示时的态度来分析有形物质对整个服务定位的影响。

3) 用户旅程地图和服务蓝图的区别

用户旅程地图是侧重于用户体验的设计工具,服务蓝图是关注服务过程的工具。用户旅程地图虽然包含相对较少的步骤与流程细节,却提供了更多关于用户体验方面的信息;服务蓝图则包含相对较少的用户体验方面的细节,而更侧重于阐释服务是如何一步一步传达到这个过程。

从本书中的图 4-4 可以看出,用户体验与服务设计属于一种包含的关系,那么既然用户旅程地图与服务蓝图分别侧重于用户体验与服务过程,二者之间也存在一定的包含方面的相关性。

从服务蓝图中的前台工作、后台工作这些项目中可以做一个比喻,服务设计其实就是一个舞台。这个"舞台"是由前台、后台、幕后 3 个部分构成。前台是事件发生的地方,是观众可以看到的内容,用户行为发生在前台。后台提供前台需要的支持,如灯光、布景、工作人员,这些都是观众看不到的,在后台组织所有的事情,来让前台可以顺利进行。幕后是组织所有无形的事情使前台和后台成为可能,如规则、规章、政策、预算等。

用户旅程地图是从用户的视角描述用户的体验,是服务体验的前台阶段。在创建旅程地图时,主要是根据用户的讲述和用户的数据来绘制他们的体验过程,描述他们在做什么、想什么、有什么感受、如何交互,除了捕捉用户正在经历的体验之外,旅程地图也可以被用于想象和展望未来,使用该方法作为工具,可以推测用户在未来可能会看到的和做的事情。

服务蓝图则揭示和记录所有表象下发生的事情以及创造它的组织的内部构成。每个旅程背后看不见的支持结构是非常复杂的,用户旅程地图和用户叙述并没有显示出组织的内部工作方式是什么,服务蓝图则用来挖掘隐藏在深处的工作,那些为顾客提供体验的东西是如何产生的。在现实中,为了维持好的用户体验,而去破坏整个内部流程的做法并不可取,这样往往会花费大量的时间、金钱和员工精力。在这种情况下,需要借助服务蓝图来帮助了解组织的复杂性,可以将潜在的因素和用户旅程地图联系在一起,这样就可以从企业本身的整体健康的角度去思考问题。

用户体验地图和服务蓝图是两个互补的方法,能帮助我们看清楚服务的两个方面。如果已经对用户旅程有了充分的研究,并且已经通过一定的方式确定特定的痛点,那么就可以进行服务蓝图的绘制。它可以让你深入了解你是如何提供体验的,通过哪些支撑行为和后台行为可以帮助你解决痛点,整个组织是如何运作的。

4. 应用案例

图 5-23 所示为《这就是服务设计思考》一书中布兰登·萧尔提出的服务蓝图范例图表。该服务蓝图描绘了一次讲座活动的服务过程。横向和纵向地表达了服务的流程。横向表达的是服务的进展流程，纵向表达的是服务的准备流程。

首先看横向的内容，图中，在"用户行为"一栏，文字方框的箭头方向表示用户行为的流程，登记参加活动→到达活动→加入活动→签到→参与倾听与互动→离开，用户行为是可见的行动表现，在前文提到，服务蓝图中的用户行为与用户旅程地图中的用户行为具有一定的相关性，都是以行为过程来展示。

"前台工作"即服务提供者的行为，也用文字方框箭头进行了行为的指向，与用户行为相对应。如向参加者问好致意→参加者签到→参加者就位→进行座谈、引导问答→结论座谈。针对用户行为与前台工作，可以计划出后台的准备内容和支撑行为。

而纵向的分析可以让我们找到整个服务需要哪些准备，通过深入挖掘行动而进行提前计划。如招募志愿者（支撑行为）→志愿者安排签到桌（后台行为）→主持参加者签到（前台服务人员行为）→参加者签到（用户行为）→获得见面礼（实体表现）。这一纵向的行为链接展示了系统内部需要做哪些工作以保证"参加者签到"的良好体验。

图中箭头（流向线）表达了各个元素的接触与交互过程。指向方向表示交互发出的主动方指向被动方。例如，用户加入活动后（主动行为）会去签到台（被交互），签到台的志愿者会提供签到的用品（主动行为），参加者会发生签到行为（被交互），这些行为交互，如图 5-23 中加粗箭头所示。

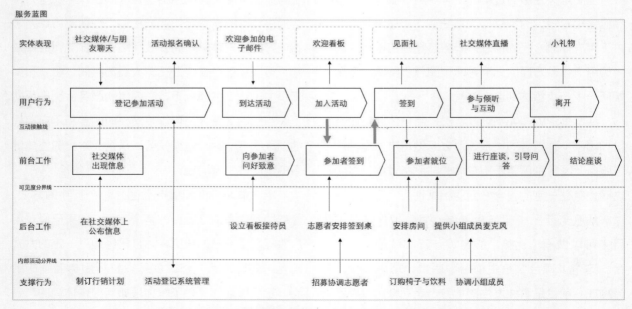

图 5-23 服务蓝图案例（图片来自《这就是服务设计思考》一书）

5. 工作坊执行手册

(1) 目的。通过绘制服务蓝图，对整个系统进行全面的了解，理清服务相关的重要项目，将用户体验感知缺失点对应到相关系统中，寻找提升体验的有效路径和方法。

(2) 准备工具。其包括服务蓝图表格、纸、笔、便利贴和胶带。

(3) 工作坊操作步骤。

① 确定服务蓝图描绘的服务过程。

② 发放服务蓝图表 (见表 5-23)，根据用户旅程地图完成的工作，填写用户行为。

③ 进行调查和资料搜集，将前台、后台、支撑行为填写在表格中。

④ 绘制流程线。

⑤ 填写实体表现。

表 5-23　服务蓝图工作坊——服务蓝图

5.3 // 设想

设想是通过发现创意的方法尽可能多地去想解决方案。无论是对于产品设计还是服务设计，在确定核心问题后，目标都是去寻找合适的解决方案。而此时需要所有的项目参与者一起开动脑筋、发散思维，从众多的思考方案中寻找到最适合的来进行接下来的工作。

5.3.1 思维导图

1. 定义

思维导图通过绘图的方法将人们创新的思路、解决问题的途径、对信息的理解等有序地表达出来，以主题为中心，有组织、有层次、放射性地对相互的关联进行展现，较直观地勾勒出信息全貌。思维导图充分地将思维逻辑进行有效整合，最终将大脑发散性思维的自然表达过程通过可视化的途径表达出来。

思维导图的初期信息包括和主题相关的话语、思路、观点或任务，或其他关键词和想法，并不拘泥于具体的相关信息，有时看似非常荒诞或发散的想法在这个阶段都是被鼓励记录下来的。思维导图和普通的交流和信息收集方式相比，最大的优势在于能够将不同成员各自头脑中关于相关主题所能想到的最直观的信息呈现出来，这种方式对于后期信息的梳理和方向的确立有着重要作用，对于设计师或是其他专业人员的沟通来说，也是直观和方便的。

思维导图可以用于定义问题的主要因素与次要因素，也可以启发设计师找到各个问题的解决方案。在每个设计阶段，思维导图都具有一定的作用。

注：思维导图方法既可以应用在定义阶段用以梳理设计问题，也可以应用在设想阶段用来发散思维，寻找解决方案。

2. 作用

思维导图的绘制是一个对信息进行设计的过程。利用思维导图，更有利于创意的联想，使思维更加活跃，有利于人脑思维的展开，拓宽思维的宽度和延伸思维的深度。利用思维导图，可以提升设计师的自主规划性、创造性和设计兴趣。设计中不仅可以利用思维导图进行创新设计，还可以进行设计分析、设计任务规划、归纳总结信息，辅助人们思考复杂的问题。

同时，思维导图有利于团队协作，思维导图的方法可以让集体把每个个体的创造力结合起来，成倍地发挥作用，这是一个将个体大脑的能量结合起来，创造一个独立的集体大脑的过程。每个人就某一主题会有自己的一幅思维导图，而通过集体创作，在彼此的思维上进行发散，形成了思维交织的情况，最终的整体信息图是集体创作。由于每个人都有参与感，就更能够对思维导图的结果获得认同感，使得集体达成一致意见。所谓：三个臭皮匠，抵得上一个诸葛亮。在集体思维导图制作得最好的时候，它仿佛是一个伟大的思想家个人制作的思维导图一样。

3. 方法

1) 思维导图绘制方法

(1) 根据目标确定主题词汇。如前面提到的，思维导图方法既可以用来梳理设计问题，也可以应用在设想阶段用来发散思维，寻找解决方案。无论在哪个阶段，首先都要根据制作思维导图的目的来确定主题词汇。主题词是整个发散的核心，主题词要和核心目标有密切的关系。

(2) 进行分支的扩张。形象地说，思维导图就是像大树一样，由树根、主干、枝丫、叶子组成。

在明确自己的目标主题后，写出与主题相关的关键词，就可以一级节点、二级节点等一直朝下衍生，从而产生丰富的联想，展开广泛的发散思维。

(3) 进行图形的美化与丰富。美化包括通过色彩、符号、字号、线条的粗细来突出重点，创造结构，从而激发想象力、刺激视觉流动和强化图像在头脑中的印象 (见图 5-24)。

除了手绘思维导图外，现在也可以使用许多在线网站绘制思维导图。在网站绘制思维导图更节约时间，也便于修改。二者各有优势，可以根据自己的使用习惯自行选择。

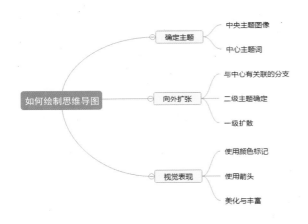

图 5-24　思维导图绘制方法

2) 绘制思维导图注意事项

相比于计算机绘图，用铅笔草图绘制思维导图能够更好地做到手脑一致，将思考及时地捕捉下来。通过铅笔草图，可以使得复杂的内容通过简单的视觉形式得到清晰展现。铅笔草图可以用多种细节和视觉效果来表达思想，同时能够引起读者兴趣。在进行思维导图的绘制时，可以采用以下一些视觉化的技巧。

(1) 使用箭头。箭头是组成思维导图的基本元素。箭头一般表示指向与连接。可以绘制单向的箭头，也可以绘制多向的箭头，用箭头指向表达思考的路径。

(2) 使用色彩。色彩也是绘制思维导图的非常重要的工具。色彩有助于强调重点，加深记忆，增加美观度，区分逻辑。多色彩对大脑的刺激有助于获得更多的灵感与思考。

(3) 使用图片。思维导图不仅可以用文字作为主要元素，适当的绘图或者照片也可以用来启发联想。视觉图像给人的感受更直观，提高视觉感触力，可能会获得新的启发。

(4) 使用代码。如字母、数字、特殊符号等。这些代码可以用来建立各部分之间的联系，标记相同代码的元素可以具有相似的特征。

(5) 线条处理。可以用色彩、粗细来对不同的线条进行标记。中央的线条要粗些，有重要信息的地方的线条也适当加粗些。同时线条不要过长，一方面能够节约空间，另一方面可以保持美观。

(6) 设计形状。将思维导图的分支设计成不同形状，可以是鱼骨图，也可以是树状图，独特的外形可以激发包含在这个分支里的信息记忆。

(7) 注意层次分明。保持清晰的层次可以给人以逻辑清晰的感觉，同时便于记忆。

4. 应用案例

图 5-25 展示了在进行智能与计算学部吉祥物设计时的例子，通过思维导图的绘制，进行思维发散，并提取元素来进行设计。

(1) 创建话题中心。每个思维导图都有中心主题，它是系统概括本思维导图的核心价值，好比一篇文章的标题，其意义不言而喻。本例中，设计任务是为天津大学智能与计算学部设计吉祥物，因此

选择"智能与计算学部"为主题，从这一话题中心开始发散。根据其中心可以延伸出许多具体的分支，这些分支正是人类大脑发散性思维的具体表现。

(2) 确立二级主题。同样是关键的一步，需要在大脑里反复构思。针对智算学部，我们发散出这样一些二级主题，即北洋、计算机、编程、互联网、人工智能、软硬件。

(3) 完善导图内容。以每个二级主题为方向，做更为详细的分析。如针对人工智能这一概念，可以继续发散至新兴产业，从而联想到孵化的蛋。通过这样的发散，有助于找到设计灵感。

(4) 思维导图优化。完成基础的绘制之后，要将重点放在思维导图的外观优化方面。一幅赏心悦目的思维导图更容易给人带来愉悦的感受。因为每个人选用的思维导图软件不同，就会导致其效果千差万别。可以利用 MindMaster 等软件中的编辑功能，对字体、线条、背景做进一步的自定义修改。

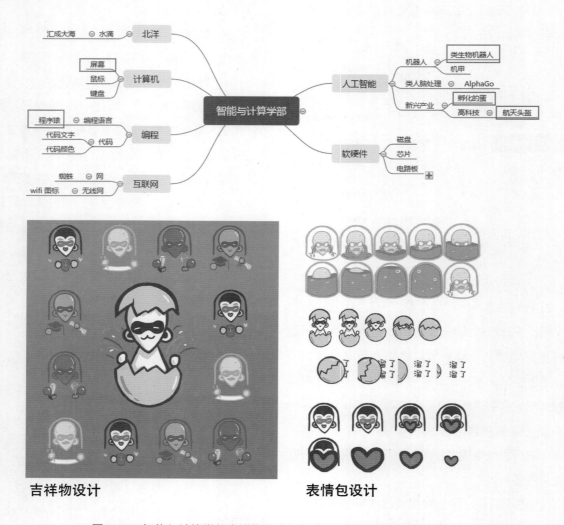

吉祥物设计　　　　　　　表情包设计

图 5-25　智能与计算学部吉祥物设计 (设计：钟瑛嬗 天津大学学生)

5. 工作坊执行手册

(1) 目的。绘制集体思维导图。通过工作坊，掌握思维导图绘制流程，激发创意的联想，使思维更加活跃。

(2) 准备工具。其包括纸、彩色笔。

(3) 工作坊操作步骤。

① 个人思维导图绘制。确定核心主题后，每个团队成员在纸上绘制自己的思维发散图，包含二级主题、三级主题等。

② 在个人思维导图的基础上，完成团队思维导图的绘制。用一个大屏幕或一张大一点的纸来做。选定主要分支的分类概念，整合团队成员的二级主题内容，尽量让所有的想法都包含进这幅思维导图，同时整个团队要保持完全接受的态度。

③ 团队集体进行分支构建。对每个词汇进行二次发散。参照个人思维导图，把能想到的都写下来，再进行集体分类。

5.3.2 头脑风暴

1. 定义

头脑风暴法又称智力激励法、BS(Brain Storming，头脑风暴) 法、自由思考法、畅谈会或集思会，是由美国创造学家奥斯本于 1939 年首次提出、1953 年正式发表的一种激发性思维的方法。这一方法最初用于广告的创意设计，工作小组人员在融洽和不受任何限制的气氛中以会议形式进行讨论、座谈，打破常规，积极思考，畅所欲言，充分发表看法；后来在技术革新、管理创新和社会问题处理、预测和规划等领域也得到了广泛的应用。如今转为无限制的自由联想和讨论，其目的在于产生新观念或激发创新设想。

2. 作用

头脑风暴的核心思想是集思广益。希望通过一群人围绕特定的话题，产生很多想法、点子、办法等来获取更多好的想法、点子、办法等。引用诺贝尔奖获得者 Linus Pauling 的一句话就是："The Best way to get a good idea is to get a lot of ideas."（要收获好的点子，首先要获得很多点子）。

在群体决策中，由于群体成员心理相互作用影响，易屈从于权威或大多数人的意见，形成所谓的"群体思维"。群体思维削弱了群体的批判精神和创造力，损害了决策的质量。为了保证群体决策的创造性，提高决策质量，管理上发展了一系列改善群体决策的方法，头脑风暴法是较为典型的一个。提出头脑风暴法的目的在于使个体在面对具体问题时能够从自我和他人的求全责备中释放出来，从而产生尽可能多的想法。奥斯本认为，设想的数量越多，就越有可能获得解决问题的有效方法。

3. 方法

1) 头脑风暴原理

假设有三人进行头脑风暴，由于 3 个人的知识结构不同，对同一个问题求解的出发点不同，每个人先在自己熟悉的领域发表意见。第一个人沿方向 A 提出设想，第二个人在此基础上向方向 B 延

伸，第三个人又在这些基础之上沿方向 *C* 延伸，那么方向 (*A*—*B*—*C*) 就形成了"思路"。依次类推，方向 (*D*—*E*—*F*) 形成了另一条"思路"，每个人的想法互相激发，这样不同的出发点可以形成非常多的思路 (设计方案)。

2) 头脑风暴法的执行步骤

(1) 定义问题。写一份问题说明，如所有问句以"如何"开头。挑选参与人员，并为整个活动过程制作计划流程。

(2) 从问题出发，发散思维。在头脑风暴正式开始时，先在白板上写下说明以及头脑风暴的四项原则，并向参与者充分说明。按需为参与者准备充足的纸张、圆珠笔、铅笔、马克笔等。头脑风暴的四原则如下。

① 自由奔放地去思考。要求与会者尽可能解放思想，无拘无束地思考问题并畅所欲言，不必顾虑自己的想法或说法是否会被人嘲笑或者不正确；自由奔放、异想天开的意见更受欢迎，必须毫无拘束，广泛地想，观念愈奇愈好。

② 会后评判。禁止与会者在会上对他人的设想品头论足，甚至出现批评的评价。至于对设想的评判，留在会后进行，也不允许自谦。

③ 以量求质。鼓励与会者尽可能多地提出设想，以大量的设想来保证质量较高的设想的存在，设想多多益善，不必顾虑构思内容的好坏。

④ 见解无专利。鼓励盗用别人的构思，借题发挥，根据别人的构思联想另一个构思，即利用一个灵感引发另一个灵感，或者把别人的构思加以修改。

(3) 采用静悄悄的头脑风暴来进行创意联想，即 6-3-5 的方法。6-3-5 方法是由德国人鲁尔巴赫

发明。6-3-5 即 6 名参与人员，在确定主题和参与人员充分了解规则后，每人在 5min 时间内写出 3 个想法并传递给身边的参与者，直至自己最初的想法被传递回来，最终可以产生 108 个想法。也可以用绘图的方法，每位参与者在纸上画出一个概念，每 3min 依次将手里的纸张传递给身边下一位参与者。随后，每个人都要在上一位参与者的作品基础上进行创造和改进，这个过程可以重复很多次，在一次接力的过程中，新的想法和概念会在已有想法的基础上被激发出来。

(4) 对得出的创意进行评估并归类。一旦生成许多创意，则需要所有参与者一同对创意归类，并选出最具前景或最有意思的创意。一般来说，这个选择过程需要借助一些设计标准，如 C-Box 方法等。

(5) 聚合思维，选择最令人满意的创意想法或想法组合，明确主题是准备如何被解决的，带入下一个设计环节。

4. 应用案例

本案例是针对一款智能台灯进行改进设计，在进行了大量前期调研后，小组确定核心解决问题。设计任务是为在校大学生设计智能阅读台灯，核心痛点是台灯不便于携带。小组有 6 位参与者，每位参与者用 5min 时间在纸上写下或画下自己的 3 个改进想法，随后将手里的纸张依次 (顺时针或逆时针方向皆可) 传递给身边的参与者。30min 后，6 张纸一共汇聚了 $3 \times 6 \times 6 = 108$ 种方法。最后，通过可用性和创新性评价，确定了 6 个继续深化的方案，如图 5-26 和图 5-27 所示。

图 5-26　6-3-5 方法设计方案 (设计：郑晖、陈孟娇、朱天飞、孙茜、李冠楠、张欣悦)

图 5-27　6-3-5 方法设计方案筛选 (设计：郑晖、陈孟娇、朱天飞、孙茜、李冠楠、张欣悦)

5. 工作坊执行手册

(1) 目的。通过工作坊训练，掌握头脑风暴的基本方法，发散出更多的想法，寻找痛点的最优解决方案。

(2) 准备工具。其包括主题描述表、头脑风暴表、C-Box 表、笔、纸、便利贴和胶带。

(3) 工作坊操作步骤。

① 讲解头脑风暴的相关理论知识与方法。

② 确定讨论主题。填写主题描述表格（见表 5-24）。"如何"部分就是要用头脑风暴方法来集中解决的问题。在用户角色工作坊，已经确定了角色的名称；在用户旅程地图中，也已经确定了核心要解决的痛点。

表 5-24　头脑风暴工作坊 1——主题描述

③ 开始计时，要求在第一个 5min 内，每人在自己面前的纸上的第一个大格内写出 3 个设想，设想的表述尽量简明，每个设想写在一个小格内。可以采用书写方式，也可以采用手绘方式。

④ 6 个人分配为一个小组，6 个人围绕环形会议桌坐好，每人面前放有一张画有 6 个大格、18 个小格（每一大格内有 3 个小格）的纸（见表 5-25）。

表 5-25　头脑风暴工作坊 2——6-3-5 头脑风暴

⑤ 第一个 5min 结束后，每人把自己面前的纸按顺时针（或逆时针）方向传递给左侧（或右侧）的与会者，在紧接的第 2 个 5min 内，每人再在下一个大方格内写出自己的 3 个设想；新提出的 3 个设想，最好是受纸上已有的设想所激发的，且又不同于纸上的或自己已提出的设想。上述方法进行第 3 ~ 6 个 5min，共计时 30min，每组搜集到 6 张纸、共 108 个设想。

⑥ 整理所有的解决方案，对相似的解决方案进行去除与合并。

⑦ 整理归纳后的设想，利用 C-Box 方法（见表 5-26），挑选最具开发前景的创意进行深入设计，并摒弃那些最没创意且不可行的想法。

表 5-26　头脑风暴工作坊 3——C-Box 方法

5.4 // 原型

原型不是为了完成产品而生成的中间产物，而是设计师用来检验设计是否合理的工具，在以用户为中心的设计理念里，原型是为了让用户试着用一下才被制作出来的，原型有助于在产品和服务投入广泛的应用前发现更多的问题。

▎5.4.1 桌上演练

1. 定义

桌上演练适宜用来探索在某空间内一连串互动的服务。桌上演练是运用小型的三维立体模型建立起服务产生的情境，运用像乐高积木之类的道具，帮助设计者呈现出服务环境，并以一般情境进行演练，让大家观看到服务场景的还原，从而进行测试与改进。尽管它们看起来比较粗糙，但是仍然可以使用它们为用户、供应方以及任何利益相关方带来复杂的互动。

2. 作用

用桌上演练的方法能测试新的服务概念，运用模型将无形的想法具体演练出来。因为有了服务的场景，就有了展现服务的载体，可以对服务的效果进行测试，通过对用户进行测试，可以及早发现问题和快速修复问题。演练模型为各种不同的参与者建立起沟通通道，让大家可以共同建构新的概念，或一起分析、重建有问题的服务接触点。桌上演练可用于针对特定情境的反复分析，也可以在演练的某些位置加入新的想法或重新设定服务方式。桌上演练可以采用多种不同的方式进行，主要目的在于让人们以弹性的方式，交换对未来服务运用的看法，演练的目的在于求证我们关于服务概念的假设以及更好地发展它。

3. 方法

桌上演练最适合用于面对面的服务概念，它在设计服务场景或者试图弄清服务场景如何提供服务体验以及交付物时特别好用。在这种情况下，通过桌面原型还原服务场景，可以使服务以及空间作为一个整体来被观察以及被理解，探寻在哪个空间会发生哪个动作。桌上演练的执行步骤如下。

(1) 原型的搭建可以建立在已经分析好的服务概念的基础上，如用户旅程或者是故事板。可以让用户和服务供应方共同搭建并且演示他们的原型，也可以是设计师自己搭建来展现服务场景和概念，然后让用户或供应方演示他们的角色。

(2) 定义服务场景中包含的主要角色、环境、物品，如房间、椅子、交通工具等，制订一个制作规划。

(3) 进行模型制作。为每种角色制作一个"小雕像"，至少有一个供应者以及一个用户，或者更多的其他利益相关方。按比例缩小搭建场景，然后搭建其他的物理触点，这些触点可以按比例缩小，

也可以比应有比例大一点点便于抓取以及使用，尤其是当用户是老年人或者抓取能力较差的人参与时。在服务概念中不是特别主要的物品或者人物可以不进行制作，以便节省时间。

(4) 使用这些人物和道具来演练服务，演得越真实就会学到越多，学会在演练进行时随时调整道具规则或者动作。可以邀请不同的利益相关人在一起共同还原用户体验的过程，每个人可以站在自己的角度阐述观点，一起寻找问题的关键。如果单纯靠想象，则很难完整地还原用户的真实想法，因此可以通过桌上演练来找到问题。

4. 应用案例

国家天文馆邀请北京师范大学用户体验研究中心为其制作了一场提高服务体验的工作坊。在现场，天文馆工作人员、天文馆管理者、设计师、用户体验专家、前台服务人员进行共创行动，完成了对天文馆参观的体验升级设计。对于最终确定的提升参观体验的方案，设计人员采用桌上演练的形式展现。通过桌上演练，描述了用户进馆参观的全部流程、交互节点、现场环境以及新的服务概念。用户感受到的前台人员接待的话语和动作、用户的行走路线、交互行为等，都能够通过桌面模型还原。将无形的服务有形化，更能切入用户视角，检测服务设计的合理性 (见图 5-28)。

图 5-28　国家天文馆用户体验升级设计原型

5.4.2　原型设计

1. 定义

原型是把系统主要功能和接口通过快速开发制作为模型，以可视化的形式展现给用户的工具，用以征求意见、确定需求，同时也应用于开发团队内部，作为讨论的对象和分析、设计的接口。原型不是整体粗制滥造，而是为了达到目的，在满足最低需要的前提下以最少的资源来制作。服务原型就是模拟的服务经验，可以用非正式的角色扮演形式进行对话，也可以更严谨地邀请使用者参与、运用道具或是真实的服务接触点，建构服务原型。

2. 作用

做原型主要是为了在做实际产品之前测试设计。透过原型，可以针对特定的功能有更深入的了解，效果要比文字或视觉的描述来得更好。聚焦于使用者经验，运用原型也能找出解决方案的效果，如果通过原型测试获得来自用户的负面反馈，则能够在低风险的研究阶段和公开发布之前收集产品反馈，进行改进。

3. 方法

1) 原型分类

原型主要分为低保真原型和高保真原型。

(1) 低保真原型。

低保真原型是粗枝大叶的制作，是与最终产品不太相似的原型，它使用与最终产品不同的材料。

创建低保真原型可以使用日常生活中的任何物品，不必很复杂或很昂贵，也不需要花太多的时间来学习。诸如纸板箱、卡片、便笺、透明胶片以及塑料板等工具都可以用来创建有效的低保真原型。可用性专业人员和产品设计人员在创建产品原型时借助于用户熟悉的介质，有助于他们将注意力集中在产品设计的主题上。

低保真原型有以下几种形式。

① 草图：草图是设计低保真原型中经常采用的方法，采用直接在纸张或者白板上用笔勾画出产品的界面设计是最灵活、快捷的方法。有人说，当拥有强大的原型工具时，为什么还要使用纸和笔呢？其实不然，设计师需要通过手绘阶段来勾勒自己所想，这个方法能够及时地捕捉与记录想法，是一种高效、可靠的方法，手绘草图还能够帮助设计师更快地取得进步。

② 模型：模型也可以看作原型的一种形式，当想了解用户使用某个产品的物理界面原型设计的使用感受时，比如不同尺寸的手机模型、不同造型的鼠标等，可以通过制作模型来获得较为可靠的数据。随着科技的发展，如果在成本允许的条件下，制作原型还可以采用更为先进的方法，如三维打印。

③ 纸面原型：这是最简单的一种原型，纸面原型很容易实现，只要在纸上勾勒出草图，然后整合在一起，就可以对产品的体验进行走查了。纸面原型应用于交互设计的初始阶段，这种简易操作模式使纸上原型相比于其他计算机图形化的界面原型方法而言，应用更广、构建更快、修改更方便。由于其精度较低，更适用于流程、框架和基本功的

设计决策。纸上原型具有快速构建、轻松修改、容易操作、关注流程、成本低的特点。纸上原型所使用的介质和工具基本是物理性质的，主要由背板、纸张和卡片构成，通常设计人员在纸张上标记出页面的对话框、窗口元素等内容，并将它们拼凑后贴到背景板上，从而模拟真实的界面。使用时，纸上原型的设计者代替计算机对用户以及内部人员的点击和按键操作给出反应。

(2) 高保真原型。

高保真原型即几乎完全按照实物来做的原型。高保真原型与最终产品更为接近，它们一般使用与最终产品相同的材料。高保真原型一般有计算机原型和视频原型。

① 计算机原型：目前，有很多计算机原型制作软件为网页或移动端应用进行原型设计提供了工具，如 Axure、墨刀、Mockplus、INVISION、Flinto 等。通过优秀原型设计工具制作的软件原型一般细节详尽、交互灵敏且转化多样，能够更加全面地展现软件真实的界面和交互。

② 视频原型：通过动态视频的手段将产品概念和情节模拟演示的方式称为视频原型。虽然用户不能与原型直接交互，但这种方式可以使用户对设计方案有较全面的了解，特别适合模拟产品功能的动态特性。

对于选择高保真还是低保真，设计师应该根据他们的设计过程所处的阶段来确定。当团队设计产品尚处于初期的时候，尽量采用低保真的方式来进行绘制，如使用草图。而在进行与客户交付设计方案或者进行用户内部测试的时候，则更倾向于高保真模型。二者各具优、缺点，如图 5-29 所示。

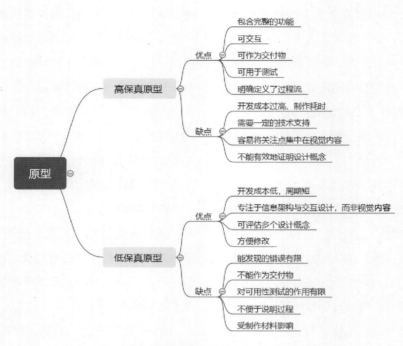

图 5-29　低保真和高保真原型的优、缺点

研究表明，原型保真度对可用性测试的影响不大。2002 年 Walker 等对网站的高保真原型（用 HTML 代码编写的包括字体、颜色、图片等）与低保真原型（网页在纸上标记后扫描到计算机中）在发现可用性问题上的差异进行了比较。结果显示，无论是在发现的可用性问题数量上，还是可用性问题的准确性上，均没发现显著差异。此外，Sefelin(2003)、Sade(1998) 等研究者开展的类似研究也没有发现不同保真度的原型会影响可用性测试绩效。

然而，在 1990 年 Nielsen 的研究中，比较了纸上原型和计算机原型在启发式评估中能够发现的可用性问题。研究者指出，虽然大多数的可用性问题在两种原型中都能被发现，但是相对来说，仍然有些可用性问题在某种原型中更易被发现，而在另一种原型中则较难被发现。Nielsen 进行了总结，

认为纸上原型更容易发现设计中的一致性问题，而计算机原型更容易发现大多数的可用性问题。

原型也可以根据其分享的层面而分为内部原型、外部原型和公开原型。内部原型是团队内部进行交流的原型，可以表现得粗糙些，主要目的是展现团队间互相沟通原型是如何工作的，并权衡利弊。可以向客户或利益相关者展示内部原型。外部原型是为想要的方向做一个实例，以展示进展或论证某个事物是如何工作的。可以清楚地了解每个工具的运行模式，以便设计团队可以更清楚地知道哪个最适合。这类原型在项目的中后期都非常适用。公开原型要面向团队外部这一更大的范围。需要把实际的设计过程公布出来以接受实际检验，了解用户如何操作，并据此进行迭代。这是最精致的原型，可能开放给一小部分用户，往往适合于大型的项目，用在某些功能特性的测试阶段，用户和客户通

过使用原型，提供反馈。

2) 原型制作步骤

网页或移动端应用原型制作步骤如下。

(1) 确定目标。在制作原型之前，设计师应该问自己一个问题，通过创建这个原型要试图解决什么问题？如果能够找到一个明确的答案，那么这个原型是清晰且具有凝聚力的，有助于减少潜在的开销。确定目标，有助于在制作前有一个清晰的规划，在制作中有一个明确的指导，在制作后有一个有效

的检验。在没有特定目标的情况下制作原型，会浪费大量的时间。

(2) 信息结构设计。以制作网页和移动云端的原型为例，在制作原型前要理清其功能，将功能框架进行规划。一个标准的原型，需要包含产品内容有什么、如何组织起来的、页面层级是如何分布的，信息结构可以让项目成员快速浏览到产品的内容、功能、结构等重要信息，做到一览全貌。图 5-30 展示了喜马拉雅 App 的信息结构。

图 5-30　喜马拉雅的信息结构

(3) 页面流程图。通过连线及文字说明的形式，展示每个按钮及功能所触发的事件。用户使用产品时，它的每步操作会遇到什么结果、系统会如何反馈等需要标记出来。页面流程图可以看到具体的页面，以及用户如何通过操作，从一个页面跳转到另一个页面的完整过程，如图 5-31 所示。

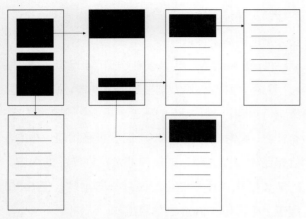

图 5-31　页面流程图

(4) 交互说明。交互本身是动态的，但有时会采用静态的模型来进行交流，因此在看交互原型时，有时很难看到原型后面的交互逻辑，即使原型的交互操作做得非常详细，看原型的人还是不能很快知道全部的内容。因此需要把交互的所有操作全部罗列出来，可以让查看原型的人能很快地理解交互流程，如图 5-32 所示。

图 5-32　交互说明

4. 应用案例

图 5-33 所示为智能马桶 App Wi-Fi 设置流程的原型制作。该过程共包含 9 个页面，正常顺利的操作流程包含①④⑤⑥⑧，当未找到设备和 Wi-Fi 连接失败的情况下，进行了新的页面设计②⑦，同时可以在这些情况下的页面找到帮助页面③⑨。

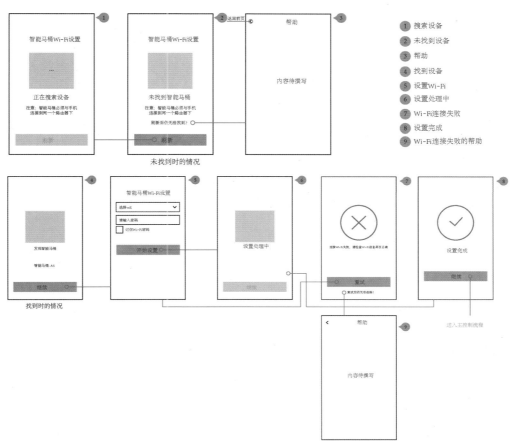

图 5-33　智能马桶 App 原型设计

设计思维的最后一个阶段——测试 (Test)，通常用于重新定义一个或多个问题、验证对用户的了解程度、产品使用环境限制以及人们如何思考、表现、感觉和获得同理心。通过测试产品原型去重新审视自己的产品，尽可能深入地了解产品及其用户、相关使用人、使用专家等，并对他们在使用过程中给予的反馈对产品进行相应的迭代改善。通过测试能够知道初步设想的强项和弱势，以此对比，来排除某些解决方案；及时的反馈与方案聚焦能降低失败的可能性，减少研发过程中带来的经济耗损。

在以用户为中心的设计过程中，只有通过有

效、真实的测试，反复进行理解使用情况、明确用户要求、制作解决方案、评测设计这 4 个活动，

确信设计符合目的才算是完成一项成功的设计，如图 5-34 所示。

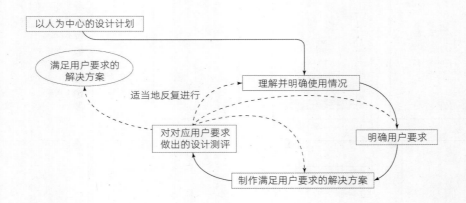

图 5-34　设计过程的循环系统

对于产品、服务或系统，一般使用可用性测试的概念。可用性测试的概念已经被广泛使用，可用性测试 (usability test) 与用户体验测试密切相关，有些可以通用。

可用性有多种定义，在 ISO 9241-11 标准中，可用性被定义为衡量在特定条件下使用一个产品来达到特定用户的特定目标的有效程度、效率高低和满意度。

① 有效性。用户达到特定目标的准确性和完整性。

② 效率。用户为达到准确性与精确性目标所需消耗的资源。

③ 满意度。使用的舒服性与可接受性。

在以用户为中心的设计环境下，典型的可用性问题包括以下几个。

① 评估产品的总体有效性和效率，并将其作为设计的目标。

② 评估用户的舒适度和满意度，并将其作为设计的目标。

③ 将产品设计得易于使用，并能评估其可用性的问题。

人机交互专家 Jakob Nielse 对可用性框架的定义如下。

① 可学习性。初次接触这个设计时，用户完成基本任务的难易程度？

② 效率。用户了解了设计之后，能多快地完成任务？

③ 可记忆性。当用户一段时间没有使用产品后，是否能轻松地恢复到之前的熟练程度？

④ 错误。用户犯了多少错误？错误严重程度如何？用户能否从错误中轻易地复原？

⑤ 满意度。用户对产品的主观满意度，这个设计让用户感觉如何？

可用性测试与评价有多种分类方法。在产品完

成之后做出的最终评价，称为总结性测评。在设计过程中的阶段评价，称为阶段性评价，即形成性测评。阶段性评价强调在评价中采用的是开放的手段，如访谈、问卷、态度调查以及量表技术。总结性评价大都采用较严格的定量评价，如反应时间和错误率等。从被试者的选择来看，用户体验也可以分为两类，即用户测评、专家测评 (见图 5-35)。本章着重从测试人员的角度介绍两种方法。

图 5-35　测试与评价的方法归类

5.5.1　专家测评

1. 定义

专家测评是让做过可用性测试的专家来对产品进行评估。这种方法通常能够集中各方面的反馈，花费的时间相对更少。专家通常会使用测试工具来进行测试，但是也可能会像用户一样按照流程进行体验。

2. 作用

专家测评是一个很高效的方法，尤其是在早期的设计过程中。专家会根据他们的经验找出相应的问题，并指出可能对非专家用户产生干扰的因素。

3. 方法

1) 启发式评估

雅各布·尼尔森曾说："启发式评估是指安排一组评估人员检查界面，并判断其是否与公认的可用性原则相符。"

20 年前，由雅各布·尼尔森 (Jakob Nielsen) 及其同事创造启发式评估的目标是找出设计中的可用性问题。这是一种基于用户界面设计原则的一种检测方法，通常评价的人员是专业知识丰富的设计专家，所以启发式评估又属于专家测评。此项方法的基本思路是"先独立再协作"，其主要的流程如下。

(1) 需要一组人，通常是设计小组的其余成员或者外部的设计专家。尼尔森博士认为，一个人通常只能发现 35% 的问题，因此需要招募 5 个人左右才能完全发现问题。尼尔森博士提出了一个公式，并提出有 5 人参加的用户测试即可发现大多数 (约 85%) 的产品可用性问题的学说。

$$M=N\ [1-(1-L\)n]$$

式中：N——设计上存在的产品可用性问题的数量 (因为是潜在的问题数量，所以这里是一个假设的数值)；

L——人参加测试发现的问题数量占总体问题数量的比例 (尼尔森博士提出的经验值是 0.31)；

n——参加测试的用户人数；

M——发现问题的数量。

L=0.31、*n*=5 代入上式，得到 0.8436*N*，假设一个界面的潜在问题数量是 100，那么有 5 人参与的用户测试就可以发现 84.36 个问题。

(2) 提供一组启发方法或基本原则，启发式评估十原则，让评价人员借此找寻设计中存在的问题，每位人员都会先独立完成这一试验，也就是说，他们将利用你的设计来进行不同任务，从而发现其中的漏洞。

启发式评估的 10 条原则。

① 系统状态的可见性。系统必须在一定的时间内做出适当的反馈，必须把现在正在执行的内容通知给用户，如显示目前的副本状态 (见图 5-36)、淘宝货物运输过程的展示 (见图 5-37)。

再举一个微信的"消息撤回"功能的例子，之前有很多人讨论微信的撤回功能最尴尬的是，撤回不能默默地撤，非得有个文字提醒，是否有必要，从接收信息的用户的角度考虑，这里可以设想一个场景：你在接收到一条微信消息提醒时打开去看，却发现什么消息都没有，你觉得这是微信的问题还是你自己的问题？这个时候给予用户相关的信息就显得特别重要，意在提示双方用户刚刚发生了什么 (见图 5-38)。

图 5-36　副本进程的显示

图 5-37　淘宝物流信息让用户减少等待的焦虑

图 5-38　微信的撤回功能

② 系统与真实世界相联系。系统要使用用户很熟悉的词汇、句子来和用户对话，必须遵循现实用户的习惯，用自然且符合逻辑的顺序把系统信息反馈给用户。不仅是词汇，也包含信息的展示方式。比如 Mac 计算机，收起某个应用时，会出现被吸过去的动态效果 (见图 5-39)。

图 5-39　Mac 计算机效果

再如，使用的操作手势，应当是用户自然能够联想到的，不要轻易定义和创造用户难以联想到的

手势，如 iOS 中对照片的放大和缩小 (见图 5-40)。

拖拉　　　　　弹开

捏紧　　　　　铺开

图 5-40　iOS 手势效果

③ 用户控制与自由。这个规则要求不应该给用户一种被计算机操控的感觉，因此必须提供任何时候都能从当前状态跳出来的出口，保证及时取消或者在运行执行过的操作。

例如，打开应用时的跳过广告功能，如图 5-41 所示。

图 5-41　跳过广告功能键

④ 一致性与标准。保证所有内容之间的一致性，相同的按钮不能具有几种不同的功能。例如，**ofo** 的布局、配色和元素、图标的含义，包括实体自行车产品都保持着高度的一致性 (见图 5-42)。

图 5-42　ofo 的设计

再如，在 iPhone 手机上输入内容的时候，点击的按键会变大，通过进行突出与提示，避免按错的情况，如图 5-44 所示。

图 5-44　iPhone 输入提示

⑥ 要认可不要回忆。要把对象动作选项等可视化，使用户无须回忆，一看就懂。尽量不要让用

⑤ 预防错误。尽量帮助用户不犯错，删掉可能造成误解或引起错误的界面元素。例如，咕咚跑步需要长按才能结束跑步运动，以防止跑步过程中不小心触到结束按钮，能有效防止用户犯错，如图 5-43 所示。

图 5-43　咕咚界面

户从当前对话切换到别的对话时还必须记住某些信息，应该让使用系统的说明可视化，且任何时候都能够轻易地被调用。

例如，京东的购物流程中，最近的搜索记录会自动弹出，在再次搜索时，有助于帮助用户寻找之前想要买的东西，起到提示作用 (见图 5-45)。

图 5-45　京东购物页面

⑦ 使用起来灵活、高效。界面导航必须简单、方便，不能要求用户付出太多精力，如 Photoshop 中有很多快捷键功能（见图 5-46）。

⑧ 设计美观简约。尽量不包含不相关的和几乎用不到的信息。多余信息和相关信息是一种竞争关系，因此应该减少需要视觉确认的内容。图 5-47 所示为 Apple 官网，简单明了，区域清晰。

图 5-46　Photoshop 快捷键功能

图 5-47　Apple 官网

Google 翻译的网页版，将重要的内容集中在两个文字区域，并用蓝色描边的边框来强调当前的输入区域，着重强调"翻译"功能（见图 5-48）。

图 5-48　Google 翻译网页

⑨ 帮助用户识别、诊断并修复错误。以友好的方式说明错误，并提供解决错误的进一步操作建议，绝不能让用户觉得烦躁。例如，当错误发生时，提示信息一定要直观醒目，文字要简单易懂，这是知乎的错误页面提示 (见图 5-49)。

⑩ 帮助和文档。一定要在妥当的位置放置各种重要信息和常见问题解答，这样的信息应该简洁，容易找到，且能针对用户的当前操作提示具体的执行步骤。例如，京东在个人中心页面的"帮助中心"，可以为用户解决购物相关的各种问题 (见图 5-50)。

图 5-49　错误页面提示

图 5-50　帮助与客服页面

(3) 实施评价。评价人员单独评价，禁止评价人员互相讨论。该过程需要二次评价，第一次评价流程，第二次评价各操作界面是否存在问题，进行问题列表整理。

(4) 召开评价人员会议。汇报与讨论，目的不是找到共同发现，而是对问题的汇总。通过单独评价和评价人员之间的讨论这一过程发现单独评价时不能发现的跨度较大的问题。

(5) 总结评价结果。将所有问题进行整理与汇总。包含产品可用性问题列表，配以截图界面流程等，形成报告。

① 启发式评估的优点。

a. 成本低。启发式评估通常只要几个小时就可以完成，此外，并不一定需要最终用户的参与。

b. 效果好。根据尼尔森的研究，3 ～ 5 个评估者可以找到 75% ～ 80% 的可用性问题。

c. 效率高。与用户参加的测试相比，启发式评估的效率较高，可以在产品开发团队中随时进行。

d. 易学易用。启发式评估中常用的一些完备的启发式及相关的启发式案例较易获取；同时，启发式评估相对于其他可用性方法来说，结构比较自由，因此也更容易使用。启发式评估的这种直觉性和易用性能够激发潜在的评估者去使用这个方法。

e. 适用于各个阶段。该方法不但可以对最终产品进行评估，而且还可以对产品的各类原型（甚至是低保真度的纸上原型）进行评估，因此，启发式评估可以在界面设计的早期使用（而传统的用户测试则不能）。

② 启发式评估的缺点。

a. 在启发式评估中，评估者只能模仿用户来使用界面，他们并不是真正的用户，因此也不能取得真正的用户反馈。

b. 与其他方法相比，找到的虚假的（不会对真正的用户产生影响的）可用性问题较多，吹毛求疵，因此需要花费一些时间去辨别和去掉这些虚假的可用性问题。

c. 具有主观性。不同的评估者存在不同的偏见或观点，评估结果会因评估者的偏见而出现偏差，评估者的经验对评估效果的影响较大。

d. 虽然可以采用非专家评估者，但是专家评估者的效果更好，尤其是在评估方面和产品设计领域的双重专家，但是，像这样的专家有时非常难以获得，特别对于一些小公司来说难度更大，实施成本高。

2) 认知走查

认知走查最早由 Karat 等在 1992 年提出，是一种基于认知模型的评估方法。使用该方法时要求评估者对产品进行两次评估。第一次是评估者自己主导的对产品进行探索的过程，其方法与启发式评估相似。第二次评估是在一个情景列表的指引下进行。每个评估者得到的情景列表中的各情景顺序是随机的，但是评估者必须严格地按照其所得到的列表顺序进行评估。认知走查的过程是评估者模仿用户解决问题的过程。

认知走查主要的测试流程如下。

(1) 任务设计。清楚定义目标用户和核心操作任务。注意此时一定要对产品目标和核心使用场景有清晰的认知，操作任务一般是 3 ～ 6 个，单次走查时间不要超过 1h，避免受测者的疲劳影响测试质量。

(2) 预测试。设计师先自己试用设计原型走一

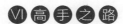

遍任务，看是否能走通，并定义清楚标准解法，以便与受测者的操作流程对比。

(3) 招募测试人员。将其代入目标用户的角色，进行快速地测试。

(4) 执行测试。测试管理者不要超过 3 个。通常是一人主持，一人做笔记，一人负责多媒体 (拍照、录音、录像等)，人员太多容易造成受测者的压力；让参与测试人员一一完成任务并记录其操作过程，此时最好用"有声思维"的手法让受测者在操作过程中把内心所想都表达出来。

认知走查法的最大特点是强调新手用户在使用界面过程中的探索性学习。用认知走查法提高系统的可用性，其着眼点是评估、鉴定和提高用户界面的易学习性。这种方法成本少、时间快，可在产品设计初期使用，缺点是设计师本人不是用户，所提出观点难免有疏漏或偏颇。

4. 应用案例

下面以某知名互联网保险公司"网上投保流程走查"项目为例加以说明。

项目目标：发掘车险页面使用问题，进行交互页面用户体验提升。

项目专家：走查人员为 5 名经验丰富的设计师，他们是交互设计、视觉设计、用户体验方面的专家。

项目流程：项目流程包含四步。

(1) 制定任务场景和评估原则。评估原则采用尼尔森十原则。任务场景为新保用户投保和续保用户投保。

(2) 专家针对现有流程进行评估，并提出可行的建议。

(3) 汇总和分类评估结果。通过对新保流程和续保流程的页面走查，发现新保流程问题 46 个，续保流程问题 11 个，异常流程问题 7 个。对所有问题按照页面使用流程进行汇总与分类，总结了七大类问题，即报价器问题、注册登录问题、填写车辆信息页问题、选择保障方案页问题、填写购买信息页问题、支付及结果页问题及其他问题等。同时，针对每个问题，专家对问题的优先级进行了评分，优先级评分标准如表 5-27 所示。问题列表如表 5-28 所示。

表 5-27　优先级评分标准

评分	重要程度	可克服性
9	非常严重，任务无法继续或者引起用户反感的体验	多次使用仍无法克服
3	一般，对任务或体验有明显影响	需学习或多次使用，逐渐克服
1	不重要，对任务或体验影响较小	即使是首次使用，也可以克服

注：优先级=重要程度×可克服性。

表 5-28　支付及结果页问题列表

支付及结果页问题		
序号	问题描述	优先级
1	使用积分支付时的说明文案过于复杂，用户不易理解	中
2	支付页面上半部分，信息说明不明确、信息量过大	中
3	结果页，流程指引信息不明确，视觉呈现不明显	中

(4) 产出问题清单列表，产出建议方案。图 5-51 展示了项目汇报文件的部分内容，按照问题、原则、详细问题、建议几个方面，进行了汇报文件的整理。

图 5-51　部分问题描述与建议

5.5.2　用户测评

1. 定义

　　用户测评，顾名思义就是让用户真正地来操作界面，通常又被称为产品可用性测试，给用户设置任务，记录人员通过观察用户的行为进行记录，记录产品评估内容为可用性、易用性和满意度，并依此发现产品设计中的问题。

2. 作用

　　不管是尼尔森还是 ISO 的可用性定义，其中都有满意度这个纬度。这里的用户满意度更多的是针对产品满足用户需求程度的一种感受。可用性虽然是产品的一种属性，但它是依赖于用户而存在的。如果没有事先定义的目标用户，就无从谈论产品可用性的高低。因此，做用户测试有助于设计者及时、有效、准确地发现问题，寻找解决方案。

3. 方法

　　1) 测试的基本流程

　　以用户体验为核心的可用性测试需要用产品原型和用户直接对话，在测试前要做好充足的准备

与思考，同时在测试的过程中要保持开放的心态，通过整理不同的用户进行测试获得的结果和反馈，可能在其中发现新的想法和见解，把这些想法和见解有目的、有选择性地融入下一个迭代中去，会令产品更合理、更人性化。整个测试流程如图 5-52 所示。

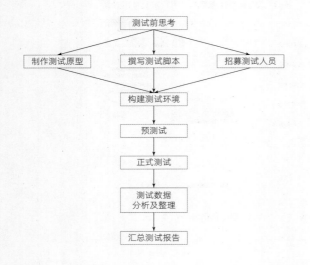

图 5-52　测试的基本流程表

(1) 测试前思考。在测试前要首先明确五个"W"和一个"H"，即

Who：谁将执行和参加测试。

What：测试什么。

Where：测试在哪儿进行。

When：测试何时进行。

Why：为什么要测试。

How to：将怎样执行。

(2) 进行第一阶段的资源准备。

① 制作测试原型。主要涉及将需要测试的产品进行较完整的设计原型呈现。

② 撰写测试脚本。进行任务设计，围绕用户

模型设计使用场景和任务，这中间要涉及测试的背景和目的、计划寻找的测试对象要求、需要准备的测试工具、所有参与人员的列表及分工、测试所在场景、可能用到的方法学知识、如何收集数据和进行分析处理及报告的呈现模板。

此外，还可能涉及招募测试者所需要用到的宣传资料、测试前的访谈计划、测试详解文案、任务提示单 / 列表、测试注意事项及危险性分析、测试过程中需要的问卷和设备、任务完成后的访谈计划以及测试全部结束后的访谈计划等。

③ 招募测试人员。测试人员作为测试环节中重要的参与者，不可随意挑选。首先，需考虑到招募的人数，根据尼尔森提出的发现可用性问题的概率公式，一般来讲，在产品设计的过程中反复进行的小测试称为形成性测评，选择 5 ～ 6 名测试人员为好，如果是在设计前和设计后进行的总结性测评，则需要至少 15 ～ 25 人作为样本较好。

其次，结合测试的任务规划、测试人员的性别、年龄、受教育程度、职业 / 工作经历、地域等都是需要着重考虑的条件；对测试者还需要考虑适当的酬劳。

(3) 构建测试环境。不同的产品在不同的使用环境中进行测试会有不同的效果产生，为了更贴近产品设计的目的，达到通过测试收集到有效反馈信息的效果，构建合理、适当的测试环境对整个测试影响很大。测试的场景应尽量在实际使用场景中去做，如果非常困难，则可以考虑自行构建试验环境。

(4) 预测试。依据规定的测试任务，在准备好的试验环境中对 5 ～ 6 个被试者进行预测试，评估测试结果，并反馈后进行有关测试任务的相关调整，如对测试中涉及的方法学知识、测试环境、测试问卷等；同时，预测试是熟悉测试流程的良好

机会，此次机会不仅能让测试管理者适应自己的角色，同时也可以让数据记录员熟悉自己的工作流程；更重要的是，在测试中被测产品、使用到的设备仪器都是否到位，也是通过预测试来进行不断调整和检验的。

(5) 正式测试。测试前需为测试者解释完整的测试流程，包含其中涉及的危险分析等，要求被试者签署测试同意书；测试开始时，需解除用户防备，给予放松的环境，并对被试者详细解释试验的流程；测试中注意观察用户的表情、肢体动作及心理变化，及时记录用户提出的问题、行为及想法，甚至通过一定的设备来记录和获取试验数据。

(6) 测试数据分析及整理。测试后对问卷、采集的数据等进行数据整理和分析，结合统计学的各项知识及相关软件等得出一定的测试结果。

(7) 汇总测试报告。总结并归纳问题，排出问题优先级，分析产生问题的原因并给出解决方案，报告内容主要包括以下几点。

① 封面。展示测试名称、报告日期、项目发起人和一张测试场景的静态图片。

② 执行概要。展示最重要的结果和建议(1 ～ 2 页)。

③ 测试目的。

④ 方法论。

⑤ 测试参与者：阵列式。

⑥ 总体结果：关于总体设计问题和建议(包括设计示范)的描述。

⑦ 详细结果。

⑧ 数据。

2) 测试的常用方法

(1) 有声思维。

该方法最大的特点就是让用户一边说出内心的思考想法，一边进行操作。例如，用户在操作过程中陷入瓶颈时说："我现在要下单，可是我找不到下单按钮在哪里……"这时，记录人员不仅能够知道用户在哪个页面出现了问题，同时也了解到出现问题的原因，因此该方法是使用最普遍的可用性测试方法。

① 有声思维测试方法的优点。

a. 有声思维法具有所需被试者人数少、费用较低等优点，适合系统的设计、测试和发布阶段。

b. 可以减轻被试者短时记忆上的负担，对任务完成的过程影响相对较小。有声思维方法对被试者的元认知水平要求不高，更适应一般的被试者，有助于研究者认识被试者在完成各种语言活动中的大脑思维过程。

② 有声思维测试方法的缺点。

a. 有声思维数据仅能反映被试者注意到的、有意识报告出的认知或心理过程，但并非被试者脑中的全部信息，而被试者是否充分地报告了他们当时的思维活动也是一个关键问题。

b. 另一争议是，有声思维影响了试验活动的正常进行。

c. 有声思维的效度问题也一直是研究者争论的重要问题，一些研究者认为口语报告是不可靠的，因为被试者并不能准确地觉察其思维过程。

(2) 回顾法。

回顾法是让用户独立完成操作之后再对用户进行提问，所以不必担心记录人员会给用户在操作时带来提示，也不用担心记录人员会打断用户操作的流畅性，若用户未能完成任务，则不易通过该方法发现根本原因，而且用户很难回顾出复杂的情况，该方法操作时间也较长。

(3) 性能测试。

性能测试一般会安排在项目前后实施，目的是设置目标数值、把握目标的完成程度和改善程度。测试主要针对产品可用性三要素，即有效性、效率、满意度的相关数据进行定量测试。

① 有效性。任务完成率，有几成的用户可以独立完成任务是检验时最重要的一个性能指标，这里的任务完成指用户正确地完成了任务。

② 效率。任务完成时间，需要检测用户完成任务所花的时间。最好限制每个任务的时间，在限定时间内未能完成任务，就被当作任务未完成。

③ 满意度。用主观评价来表示。任务完成后，可以就"难易程度""好感""是否有再次使用的意向"等问题向用户提问，并设置 5~10 个等级让用户选择。

性能测试的方法如下。

性能测试是定量测试，与发声法和回顾法这样一对一的测试形式相比，参与测试的人太少会使得可信度太低，也不能用来说明问题，因此经常以集体测试的形式进行，每 1~2 名用户配备一位监督者，制定测试内容、确认完成任务、检测任务完成时间等。

数据统计处理较多的心理学试验中，一般至少会收集 20~30 人的数据。所谓 20 人是目标用户的人数，但是有时会搜集到无效的测试数据，因此整体而言需要 40~60 人。

原则上讲，一次性能测试会测试多个任务。通过对比竞争产品，比较多套方案，或者对比改版前后的数据，就能进行客观评价了。

性能测试方法的限制如下。

当任务完成率只有 20% 时，团队只知道这个任务的执行效率很低，但不知道用户究竟是为什么没能完成任务，因此会感觉无所适从。有声思维可以解决这个问题，但实际操作过程中，只要采访人员不提问，用户就不会主动说话。如果提问的话，用户又可能就会停止手头的工作进行说明，这样测试完成任务的时间就没意义了。缺少有声思维的性能测试没有任何意义，但如果同时实施这两种方法，又需要很大的预算，所以只要还未明确定量数据的必要性，就不应实施性能测试。没必要把有限的资源浪费在定量数据的测试上。

(4) 物理生理测评。

① 眼动追踪评价。眼动在人的视觉信息加工过程中起着重要的作用。眼动追踪是通过测量眼睛的注视点的位置或者眼球相对于头部的运动而实现的对眼球运动的追踪，它有 3 种主要形式，即跳动 (saccade)、注视 (fixation) 和平滑尾随跟踪 (smooth pursuit)。眼动的本质是人注意力资源的主动或被动分配，选择更有用或更有吸引力的信息。因此，眼动追踪可用于揭示用户在研究对象上感兴趣或注意的空间位置及注意的转移过程，因此用眼动追踪技术可以进行界面分析、可用性测试以及人操作的内因分析等。眼动追踪主要跟踪眼睛的运动以及瞳孔的变化，已经有 60 多年的历史了，用于神经生理学和眼科学、知觉和认知、临床研究、人机互动、人机工程学、图形用户界面、网络、广告心理学、眼控人机界面、虚拟现实、生物医学工程、人工智能和机器人学、警觉、运动心理学、军事、航空和交通心理学、人事评鉴等。

② 脑电信号评价。一般认为，脑电信号 (Electro

Encephalo Gram，EEG) 是由大脑皮质神经元突触后电位总合而形成，主要通过波幅、潜伏期和电位或电流的空间频率等指标来提供大脑工作过程的信息。脑电可以直接反映神经的电活动，有极高的时间分辨率。因此，它受到研究者的重视，成为一种比较成熟的认知神经科学手段。人体的脑电信号的幅值十分微小 (μV)，加上人体又是电的不良导体 (内阻在 1MΩ 数量级)，脑电信号源的输出阻抗很高，这对脑电放大器和脑电电极以及安置方法等各方面都提出了很高要求。

脑电信号通过对头皮电极采集，记录脑电信号，通过放大器对信号进行滤波、放大与模数转换传递并储存到计算机中。研究者通过后期分析软件提取和分析其中的有用信息，并做后期数据信号处理、输出图形报告和脑电信号源定位，主要应用于心理学、认知科学和产品设计领域。通过对脑电信号的分析，研究者可以探索大脑的认知加工过程和受试者的心理状况。

③ 行为观察评价。大多数可用性实验室都配备或开发了软件，以观察和登记用户的活动，并有自动的时间标志。在用户与界面进行交互时，界面系统自身能够对用户输入的某些数据进行自动记录，如出现的错误、特殊命令的使用等，还可以通过计时器，对用户输入进行统计以得到各个事件的发生频率等。

与其他观察方法相比，系统监控记录的数据比较精确。其次，在监控系统建立以后，收集数据和统计的过程非常自动化和可靠，而且获得的数据客观公正、具体明确，为进行系统性能的评价、对比提供了客观的基础，并且不存在对用户的任何干扰。其缺点是局限性较大，一般只能搜集到用户对系统的直接操作，不可能收集到有关用户主观性的活动 (如思考) 之类的信息。因此，这种方法最好与其他方法一起使用。

用录像机记录下用户与界面交互的整个过程，包括用户的操作、界面显示的内容以及用户其他各种状态 (见图 5-53)，如思考过程等。事后向设计者重放，显示用户遇到的问题。

与直接观察法相比，它有提供大量丰富的数据信息等优点，并且能长期保持完整的人机交互的记录，提供反复观察和分析的可能。其缺点是录像记录一般长达 2 ～ 3h，分析起来非常费时。因为用录像设备很费钱、费时，录像带的重放检验也是一个很乏味的工作，所以只有在想要发现特别的偶然事件时才在关键阶段使用。

图 5-53　行为观察试验观察用户

(图片来自：http://www.uml.org.cn/Test/201903051.asp)

3) 选择测试方法

测试方法多且层出不穷，依据产品开发项目资源和时间进度，在选择产品测试的方法时，可以有以下考量。

(1) 如项目的资源不足、开发时间紧迫，则推荐使用经济实惠、简单的测试方法，如专家评测、认知走查等方法。

(2) 如项目的资源充足、开发时间较为宽松，可以选用专业的研究方法，邀请合适的用户来做评估，使用可用性测试、焦点小组等方法。

(3) 由于产品原型与真实产品差距还很大，另外考虑到项目时间和效率，一般的情况下采用专家评测、认知走查来做原型评估。

(4) 借助专家评测方法发现问题比认知走查更为深入，但需要更多的人力和时间。

在选择测试时应从测试产品及要达到的目的出发，合适的方法将对产品的改善起到有效的作用。

4. 应用案例

下面以眼动追踪评价进行测试为例加以说明。

近年来，眼动追踪已经用于辅助网站和网络调查的可用性测试。其优势在于，眼动仪具有非侵入性，被试者更易于把注意力集中在分配的任务上；输出的热力图具有实时性，能够快速而直观地显示用户所浏览的和未浏览的内容；眼动追踪数据具有全面性，能完整地展现用户体验过程，为设计提供参考。使用眼动追踪设备进行测试，也应注意其中的一些不利因素。眼动测试前，校准被试者的眼球往往并不容易，需调节室内光线，排除周围分心物体，提醒被试者在校准时保持位置，以达到最佳状态。眼动测试中，往往会因被试者个体眼球间的差异、被试者头动、被试者的眼镜片等而产生误差，当捕获率低于 75% 时，应重新收集数据。此外，使用眼动设备也限制了研究者和被试者之间的互动。

以电子商务网站的购物界面为例，对比京东和天猫购物界面的可用性。电商网站的目标是激发用户的购买行为，购买行为的第一步则是找到购物车并添加商品，电商的平均销量可以通过网站的购物车同转换率直接挂钩。一个好的销售界面，如同一位贴心的售货员，会尽可能多地向购买者呈现商品的优势信息，并不断探寻是否需要购买。因此，用户在浏览页面的过程中对"加入购物车"指示的关注越高、定位越准，则触发点击的可能性越大。试验将以此为标准对比测试两个界面。具体测试过程如下。

测试目的：对比京东和天猫网站购物界面的可用性。

测试指标：对"加入购物车"的关注情况。

被试者：10 名设计专业大二学生，其中 4 名男生、6 名女生。

测试过程：打开眼动仪，完成眼球校准后，请被试者浏览京东和天猫网站中佳能 EOS 6D Mark II 单反相机的购物详情页，每页浏览时间限定为 1min，浏览过程中尽量保持头部不动。为避免浏览先后顺序带来的误差，此处采用交叉浏览的方式，即被试者 1 先浏览 A 页面再浏览 B 页面，被试者 2 先浏览 B 页面再浏览 A 页面……依次类推。试验完成后，询问被试者在浏览过程中所获得的信息及购买意向，以验证眼动数据的有效性。

获得数据：试验结束后，可直接从软件中导出两个页面的用户浏览热力图，图 5-54 所示为 10 位被试者的叠加结果。试验将将对"加入购物车"的关注情况作为测试评价标准，因此，需在分析软件中，将两个页面上的"加入购物车"红框标为兴趣区，重点分析兴趣区内注视时间、注视次数和注视顺序等眼动数据，导出数据见图 5-55。

图 5-54　京东和天猫网站单反相机页面上的用户浏览热力图

页面	多久进入兴趣区 (s)	首次注视时长 (s)	注视总时长 (s)	注视总次数 (c)
京东	51.37	1.77	2.25	6.00
天猫	36.03	1.73	2.75	10.00

图 5-55　对"加入购物车"关注情况的眼动追踪数据

得出结论：从热力图的对比中可以直观得到，在天猫网站的页面中，商品信息引发了更多关注，对购物车的定位也更准确。从眼动数据的对比中可以得出，浏览天猫网站的用户会更早关注到"加入购物车"，并且在注视总时长和注视总次数上也高于浏览京东网页的用户。由此推断，在此试验中，天猫网站的购物车转换率高于京东，可用性更强。

深入分析试验数据还可以得出其他有趣的发现，如男生对于价格、销量等的关注远高于女生，对于数字的敏感性更高。然而，仅使用眼动追踪得出的结论较为片面，可用性测试中往往会将眼动追踪与访谈、回顾等方法结合，得出更有说服力的结论。

第 3 篇

视觉策略助推服务设计
——案例篇

"理论与实践相结合"是现代人常说的一句话，无论是课程学习、设计思考还是工作实施，理论总要联系着实践的检验。成长中的设计师，更需要在参与项目设计或课题研究的过程中，加深对理论知识的理解和学习，在实践中锻炼自己"随机应变"，减少不必要的"墨守成规"。纵观众多的经典设计，都是在反复实践中创造出新的亮点。

　　本篇将与读者分享 4 个案例，即创意 Logo 设计、会议形象设计、商店服务设计、展览视觉设计，它们各有特色和侧重，均是近几年在教学活动过程中，设计较完整、较有成效、获得认可并采纳的项目。每个案例的阐述基本包括了构思与背景、思维导图、设计草图、优化方案、色彩意向、确定方案、文案润色等，其中融入大量的图片展示，突出项目的重点和难点。在每个小节结束后，还将所述小节中与本书前两篇涉及的部分理论结合，让读者更清晰地缩短理论与实践的距离。不同于以往标识设计书籍的内容介绍，这些案例不仅留给读者对设计结果的表象认知以及设计过程的朦胧了解，还将设计思考的过程表达出来，因为在现代设计中思维逻辑和设计依据越来越得到重视，单纯简单的美学感觉已经不足以体现设计的精髓。

　　我们希望通过这些案例，让读者进一步开阔思路，理解设计理论、强化设计方法、学习思维模式和表达手段，体会设计"从无到有"的思考过程，认识设计中的大量工作，感受设计成功带来的喜悦。

第 6 章
案例一：有思维的 Logo
——天津建工集团的 Logo 设计

　　Logo 是"标识"的英语 Logotype 的缩写，通过视觉化地表达信息方式，起到对标识拥有者的识别和推广的作用，形成团体组织的主体和品牌文化。现代社会中随处可见各色标识，大的企业不惜支付昂贵的费用来建立统一的视觉形象，且随着设计趋势的不断变化，每隔几年就要进行调整以紧跟时代步伐，比如近几年调整的 Google、Mastercard、Audi、Burberry 等。小型团体虽然不会投入大量的资金用于视觉设计，但是也始终不忘创建自己的视觉形象。现代标识承载着团体组织的无形资产，是综合形象信息传递的媒介，也是应用最广泛、出现频率最高、最关键的元素。特别是在企业管理中强大的整体实力、完善的管理机制、优质的产品和服务，都被涵盖于标识中，不断地刺激和反复刻画。

　　由此可见，Logo 设计的重要性就不言而喻了，无论是全新设计还是改进某款 Logo 的设计，都离不开一些基本思路和应用一些设计方法。比如：较为直接的方法是将其名称的英文单词首字母、英文缩写、中文名字、典型标识等进行直接设计，通过这种表达方式使其最后设计的作品与其本身联系更紧密、辨识度更高、更容易记忆。另一种常见的较为隐晦的方法为意向表达，表象上感觉似有非有，可能需要通过反复思考才能明白其所要呈现的内容，这种设计表达较为含蓄，但通常也都尽量采用最精练、简约的手法，使人们能直接获取视觉信息。无论采用哪种常见的表达形式，在现代都力求用简约、抽象的图形来表达含义，这就是大量的思考过程。

　　本案例介绍的是 2017—2018 年，历时一年半为天津建工集团进行的 VI 视觉形象设计中的 Logo 改版升级设计。本项设计的思考过程较为全面、逻辑性强，其主要的设计思路如下。

(1) 了解背景。

(2) 绘制思维导图。

(3) 设计草图。

(4) 优化方案。

(5) 选择色彩意向。

(6) 展示最终方案。

(7) 润色文案。

本案例通过对此思路的描述，同时介绍了相应的 Logo 设计的经验和技巧。

理论点：

第 1 章　将意蕴视觉化

6.1 // 着眼于背景的思维导图

在进行 Logo 设计之前，了解所设计企业（团体 / 组织）的背景是一件非常重要的事情，作为一个设计团队的视觉核心，在期待与众不同的同时，更希望此形象设计能符合其背景和发展理念，这不仅会赢得需求者的认可，最重要的是为视觉形象挂上专属标签，令它具有唯一性，而不会成为"百搭贴"，任何名称赋予它都能与之相匹配。

改版的天津市建工集团（控股）有限公司（原公司 Logo 如图 6-1 所示，以下简称建工集团）前身为天津市建筑工程局，成立于 1952 年。经过 60 多年的艰苦创业，集团已经发展成为集资金、管理、技术密集型为一体的天津建筑行业领军集团，是中国 500 强、天津市 100 强和中国承包商及工程设计双 60 强企业之一，年生产能力 400 亿元以上。2018 年 8 月 14 日，重组改制后的天津建工集团正式揭牌成立，成为天津市率先实现混合所有制改革的市属国有独资大型集团之一。集团持续推进经营机制和管理体制优化，努力打造经营国际化、管理现代化，跨地区、跨行业、跨所有制、跨国度、与国际接轨的大型现代企业集团。

经营理念：干一项工程，铸一尊精品，树一座丰碑。

发展目标：锐意改革创新，倾心服务社会。

核心价值观：创新引领发展，诚信筑造精品。

图 6-1　天津市建工集团（控股）有限公司原 Logo

通过一段简单的介绍可以看出，建工集团有自身的发展历史，不是一个全新的公司，其原 Logo 的设计主要基于对"天津市建工集团（控股）有限公司"的英文名称首字母进行提取后并变形而得，其中包含团结、凝聚之意，Logo整体风格为扁平化，是近 10 年的设计流行趋势，颜色为深墨绿色，显得沉着、稳重，符合此行业领域给人的感觉。

设计人员在对公司背景进行了解的基础上，先后多次与公司负责人交流沟通，首先确立此次 Logo 改版设计的目标主要体现在以下四点。

(1) 具有差异化，可识别度要高。

(2) 符合公司定位，设计风格现代感要强。

(3) 不忘过去，保证历史传承内涵的延续。

(4) 继往开来，将面向国际的视觉形象标准化。

在表现目标基础上，设计人员将文字化表达向图形式表达转移，即刻开始了设计思考。

一般在 Logo 设计之初，很多设计者喜欢先动手进行一些图形的表现，实际上这忽略了重要的思维过程，即通过思维导图来大致规划想要设计的方向，这对于将要进行的头脑风暴环节有适当约束，设计者则可在一定的关键词、关键组合范围内进行思考，不至过于天马行空、偏离主题，同时也有利于后期方案筛选和深入。

如图 6-2 所示的思维导图主要是设计者们围绕集团的名称、性质和所处地理位置选出的关键词，"建筑""天津"或"建工集团"所绘制，再结合天津的地理条件、文化历史等内容列出外围关键词。有关建筑内容的关键词较为丰富，重点的关键词主要集中于建工、建设方面。

图 6-2　手绘思维导图

此图虽然简单，但仍有关键的思考点值得推荐，举例如下。

(1) 结合关键词辅助一些简易的图形，较好地丰富了思维导图所要表达的各项内容，加深对各类关键词的理解，便于绘制过程中的不断联想。

(2) 对较为重要的内容标识出颜色，从而明确重点方向，同样也可以促进聚焦思考。

 理论点：

　　第 5 章　5.3.1 思维导图

6.2 // 有规范流程的 Logo 设计

Logo 的设计与产品设计的思路相似，可以看成是一款视觉化产品，而且是以视觉和服务为共同基础理论的视觉产品。它同样需要遵守"分析→草图→优化→完善→呈现"这一规范化的基础设计过程。

6.2.1 思维导图下的头脑风暴（分析→草图）

结合思维导图的基本思路开始进行的草图绘制较为聚焦，它会围绕与图中关键词相关的形态来进行构思。

技巧 在此，有几点设计要求 / 技巧供读者参考。

(1) 请尽量以手绘的方式进行绘制，这样能结合思路较为快速地表达出来，不要过于担心绘画技巧的问题，最重要的是将所想所思的内容尽可能地画出来。

(2) 在草图旁边备注一些关键词、关键语句比较重要，可以是几个或几十个方案共用，这样能记录最初草图的思考方向。

(3) 以数量而计，如图 6-3 所示，一般基础草图的数量要达到 50 ～ 100 个方案才能具有一定的筛选范围和思路。

图 6-3 大量草图

(4) 有些设计初学者觉得初期方案的数量难以达到，即使是一个设计小组，其中每个组员围绕思维导图关键词思考 10 ~ 20 个方案也就感觉黔驴技穷了。而大家可以尝试这样较为简单的方法：在思考的一个方案基础上进行各种各样的变化，利用设计的基础方法：对形态"+""+""–""–"，不断地对某个方案进行无限延伸，如图 6-4 所示，这样围绕一个方案就可以产生若干个方案，50 ~ 100 甚至 500 ~ 1000 个方案可能也不会感觉那么困难 (见图 6-5)。

(5) 初期方案设计时，除了对于图形的无限思考外，文字部分的形态表现也非常重要 (除非 Logo 里没有文字部分，此类问题可忽略)，这样做能够即刻看到一个 Logo 的轮廓。但在此时确定字体可能还较为困难，这也不是现今设计 Logo 惯用的方法，但适当在某些方案旁边书写出对应的文字 (一般是中英文)，会对 Logo 的整体理解更直观，比单纯从图形出发去思考更为全面。

图 6-4　草图方案一

图 6-5　草图方案二

理论点：

第 5 章　5.3 设想

6.2.2 难解的英文名称（草图）

设计者在进行草图的绘制过程中，往往会遇到一个较为专业的问题，即集团名称英文的确认。现在大部分国内的公司 / 团体均倾向于中英文共同出现在标识中，以提升公司国际形象的认知度。

天津市建工集团（控股）有限公司于 2018 年改组后，将以"天津建工集团"的名称出现。因此，对于已经拥有中文名称的建工集团，搭配哪种铿锵有力而又表达准确的英文成为此次 Logo 改版设计的一项重点任务。按照一般情况，Logo 中的中英文名称应由拥有者确认后给出，但是由设计方承担，属于特殊情况。

为此，设计者以国际知名建筑公司、国内知名建筑工程公司等的标识为基准，系统地对其英文命名进行多层面、多角度的分析。

1. 参考国内标识

表 6-1 列出了国内部分较为著名的建筑公司，对它们的英文命名进行比较，总结发现在这些英文表达中大致可分为以下 3 种情况。

表 6-1　国内部分知名建筑公司的命名比较

公司中文名称	公司英文名称
中国建筑总公司	China State Construction Engineering Corporation
中国中铁集团	China Railway Engineering Corporation
中国铁建集团	China Railway Construction Corporation
中国中冶集团	China Metallurgical Construction (Group) Corporation
上海建工集团	Shanghai Construction Group Co.Ltd.
北京城建集团	Beijing Construction Engineering Co.,Ltd.(Group)
浙江建设投资集团	Zhejiang Construction Investment Group Co.,Ltd.
上海城建集团	Shanghai Urban Construction (Group) Corporation
中港建设集团	China Harbour Engineering Company (Group)

(1) 简单音译。这是最简单的翻译方法，但使用时都是在有特定名称的情况下，如山东建工直接按照汉语拼音写为 SHANDONG JIANGONG[见图 6-6(a)]。

(2) 简单直译。选取最突出特点的词作为翻译放在标识中，简洁明了，突出了本意，如广西建工将"建工"二字进行了准确的英文翻译 [见图 6-6(b)]。

(3) 完全直译。将完整的公司名称翻译放在 Logo 之中，完全体现了公司的名称和性质，如江西建工在 Logo 中使用了英文全称 [见图 6-6(c)]，这种表述中的 CONSTRUCTION ENGINEERING 与表 6-1 中的公司大体一致，是较为统一、规范的英文描述。

(a) (b) (c)

图 6-6 国内部分知名建筑公司的命名比较

2. 对比国外标识

国外知名建筑公司的英文表述是直接，没有中英文同时存在和相关的翻译问题，在搜集的很多公司命名中都会表示出"Construction"[见图 6-7(a)、(c)、(d)] 本意。此外，还有一些历史较为悠久、实力较为雄厚的公司仅表明公司的名称 [见图 6-7(b)]，通过 Logo 中的图形以及色彩情感的传递来说明公司的性质，这种表达方式非常自信！相信这样的公司已经深入人心，不需要用更多文字进行辅助性解释。

(a)Pascale Construction 是澳大利亚建筑施工企业，以最高质量打造复杂工程而闻名于世

(b) 德国 HOCHTIEF 建筑集团，主要业务为交通基础设施、能源基础设施、社会和城市基础设施、矿山服务

(c)GLF Construction Corporation 是加拿大 GLF 建筑公司，专注于重型民用领域，如海洋工程 (桥梁结构)、设计建造和历史改造等

(d)DPR Construction 是美国一家商业总承包商和建筑管理公司，主要处理先进技术/关键任务、生命科学、医疗保健、高等教育和商业办公市场技术上复杂和可持续发展项目

图 6-7　国外部分知名建筑公司的命名比较

3. 英文名称的表达选择

设计人员在对一系列国内外知名建筑公司 Logo 英文命名进行比较后，对于要选用的英文名称已有一些初步想法。

为了充分符合归属地的市场背景，设计人员又进一步调研和分析了部分天津知名企业的 Logo，如图 6-8 所示，发现在对本地名称的使用方法上，基本上是以 "TIANJIN" 这种直译的形式展现的。而对于 "天津建工集团" 的关键词为天津、建工，实际上还存在一些英文的表达方式，如图 6-9 所示，"天津" 一词，除了 "TIANJIN" 这种常见的表述外，还有 "TIENTSIN" 这种邮政式拼音的写法，如北洋大学堂 (今天津大学) 就曾用名 "Imperial Tientsin University"，这种传统用法作为天津的通用西文名称被广泛使用，见证了天津最辉煌的时期[①]。对于 "建工" 一词，除了标准的 CONSTRUCTION 翻译外，还可以表达为 CONST 这种英文缩写。

① 　引用自 https://zh.wikipedia.org/wiki/%E5%A4%A9%E6%B4%A5%E5%B8%82

图6-8　天津市知名企业命名

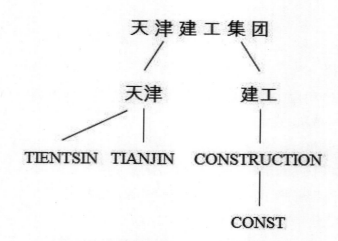

图6-9　天津建工集团关键词英文表达讨论

由此，设计人员给出3种英文名称表达选择。

(1) TIENTSINCONST：利用天津的旧称 tients 与 const 复合到一起，显示优点在于有悠久感。

(2) TIANJINCONST：Tianjin 是官方英译，将 tianjin 与 const 复合到一起，简洁明了，虽然是简称，但人们仍可快速读懂。

(3) TIANJIN CONSTRUCTION：是最标准和规范的英文简称，根据国内外相关行业形象标识英文简称的范例进行命名。

设计者同时将几个名称分别与天津建工集团六字成双行排布，展示效果如图 6-10 所示。

天津建工集团
TIENTSINCONST

天津建工集团
TIANJINCONST

天津建工集团
TIANJIN CONSTRUCTION

图 6-10　天津建工集团搭配不同的英文名称效果

对于这 3 种表达的简称归纳如下。

(1) TIENTSINCONST+Group -TCG。

(2) TIANJINCONST -TJC。

(3) TIANJIN CONSTRUCTION+Group -TJCG。

英文名称的确认对草图方案的优化提供了依据，避免了设计方案的名称混乱、对整体设计的构图分析不完整以及影响后期进一步的深化。

6.2.3　筛选的技巧（草图）

当大量的草图摆在面前，筛选就成为令人头疼的事情，究竟该选择哪些方案继续深入和优化才能使最终的方案浮出水面呢？

技巧

首先，在讨论时不要规避设计初期的任何一份初稿，要共享于大家。每个人的审视角度都不同，对图形造型的理解、观察图形产生的别样设计亮点，会涌现不同的方案。如能在需求方面前同时展示这些图，不仅会让其了解设计者的工作量与工作流程，更重要的是，这些草图也会带给他们不一样的思考。

其次，不断与最初的设计定位做关联和对比，以能满足多数设计定位点的方案为先，随着对设计定位满足度的逐层递减而依次进行筛选。

再次，从美学角度考虑 Logo 总体的构图、点线面及基础元素的用法、图形比例、与文字的排版等角度进行筛选。

最后，还可以适当考虑方案的延展性，看是否可以产生较好的辅助图形及应用可能性等。

在综合以上几点后，入选 3 ～ 5 个方案即可。

6.2.4　入选方案的思路展示（草图→优化）

方案一：关键词 —— 上升、稳定

本方案的设计呈积极向上的态势，其思路来源为在平坦的坡地上自由升起的一股力量，夯实稳健的三角形如同古老的金字塔建筑一样屹立不倒，作为建筑工程中最基础牢固的奠基石托住正在发展的力量。表现建工集团现在的发展突飞猛进，企业日新月异，就如同图 6-11 中所拟化的形象一样，稳中求变、不断向上。

方案一的初步思路以灰色为辅助色，代表踏实、稳固的土地，积极向上的图形以红色为主色，效果呈扁平化，英文名称选择了 TIANJINCONST，以搭配整体图形的宽度。

图 6-11　入选方案一的设计依据及效果呈现

方案二、三：关键词 ——简洁、国际化

本方案的核心造型同方案一的主图形略有相似，均是具有一股积极向上、朝气蓬勃的力量，但是它的造型来源主要是依据天津市内的沿海河建筑而形成的阶梯状形态，看上去更简约、直接。时值当下，天津已经成为我国北方重要的经济中心，逐步建成为现代化国际港口大都市，其国际地位正在逐年夯实、逐年上升，对于海河沿岸建筑的建设，绝对少不了天津建工集团付出的辛劳。因此，借由此沿河景致作为 Logo 的核心图形来源非常恰当，也能凸显建工集团为天津市建筑所做出的成绩。

在此阶梯状形态的基础上 [见图 6-12(a)]，结合方案一"基石"的形态构想，又衍生出图 6-12(b) 和图 6-12(e) 两个方案，以此方案进行更为具象化的表现，形成方案三 [见图 6-12(f)]，通过与楼型较吻合的形态设计令此方案形成立体的透视效果。

本套方案保持主色为红色，英文名称同样选择了 TIANJINCONST，配以中文"天津建工"简称。

（a）

图 6-12　入选方案二、三的设计依据及效果呈现

方案四：关键词 ——传统文化、上升

中国结是中国典型的民俗符号之一，它是民间手工特有的编结艺术，以其独特的东方神韵、丰富多彩的变化，充分体现了中华民族的智慧和深厚的文化底蕴。中国结中包含着对美好未来的期望和向往，同时，它扎结稳固、结实，恰与建筑结构持有一样的态势。由此，设计者衍生出具有传统文化意义、图形结构略微复杂的形态方案。事实上，生活中看到的魅力十足的一座座建筑，其内部也是由这种盘根错节的方式不断建盖起来的。本方案整体仍沿用前 3 种方案的主思路，呈现积极向上的态势，但是取用中国结作为设计依据，以一笔画的造型勾勒，一气呵成，如图 6-13 所示。

本方案以渐变红色为主色调，下部选用较深的红色，能给人更好的基奠稳固的感觉。中英文选择同上述 3 个方案。

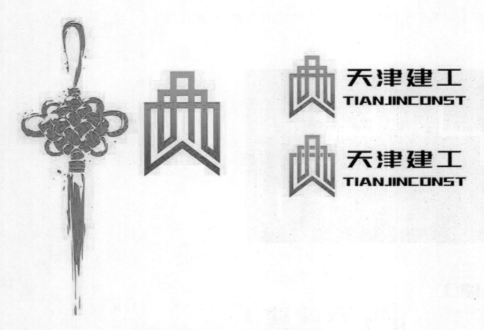

图 6-13　入选方案四的设计依据及效果呈现

方案五：关键词 ——传承、国际化、简洁

近年来，由于设计风格扁平化、简约化的趋势，很多国际型企业都对自己的品牌 Logo 进行了较大幅度的调整，如图 6-14 所示。无论从色彩还是风格上，

Logo 的设计越来越精练，重点信息突出，辨识度高。

(a) 联想集团 Logo 的演变对比

(b)MINI 汽车 Logo 的演变对比　　　　　　　　(c) 中国移动 Logo 演变对比

图 6-14　三个企业近年来的 Logo 设计风格的演化

　　因此，设计人员抛开了前 4 种方案中的部分形态，由建工集团"干一项工程，铸一尊精品，树一座丰碑"的经营理念入手，围绕"品""工"二字进行形态变形。设计中结合建筑中常用材料砖的砌垒形式，利用美学原理将其美化，体现立体感、现代感。图案负形部分的思路来源于建工集团原 Logo 的部分形态，目的主要为集中体现出字母"T"和"J"，同时在整体上又构成建筑工地中的塔吊造型，图形整体倾斜角度为 19°52′，取义 1952 年是天津建工集团建立的年份，整体形态也因为这样的倾斜角度而具有向上的冲力。设计人员通过黄金比例和倍数型的数值来对图形进行了规范化设计，令其整体造型获得更舒适、美好的视觉效果，如图 6-15 所示。

　　本方案颜色仍选择红色作为主色调，配合黑色的天津建工集团中英文全称，横向拉长的视觉效果更符合人的审美。

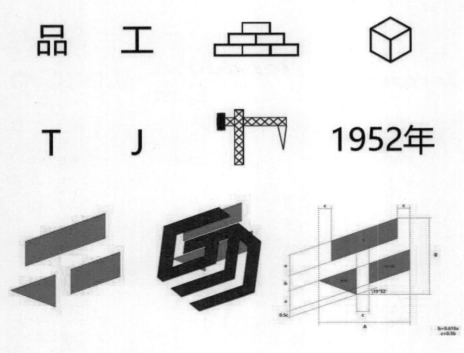

图 6-15　入选方案五的设计依据及效果呈现

理论点：

第 1 章　1.3.3 先声夺人的色彩

第 2 章　2.1 信息图像化

第 3 章　3.2.2 Logo 的特点

▌6.2.5　色彩选用的完美（优化→完善）

　　最初的设计定位是要体现一定差异化且识别度较高的 Logo，因此颜色的选用在设计过程中尤为重要，Logo 的颜色输出效果也从一定程度上说明设计人员必须满足设计的初衷。

设计人员进一步观察、对比了部分国内外工程公司的 Logo(见图 6-16 和图 6-17)，并将对前期英文名称的分析调研 (见图 6-7) 组合在一起，进行了工程类 Logo 常用色彩提取，如图 6-18 所示，明显发现，标识大多以蓝色为主，兼以红和黄辅助，结合色彩本身的情感色彩特质，蓝色是较为稳重的安全色，

(a)(西班牙)

(b)(日本)

(c)(美国)

(d)(法国)

图 6-16　国际工程类公司 Logo

图 6-17　中国工程类公司 Logo

在如医疗、健康、科技、水务、旅游等众多领域应用中都选用此颜色作为核心色，不仅符合其应用场景，更多的是表达了和谐、宁静、庄重的颜色语言；而对于红色来说，表达得更多的是警示、喜庆、力量等特性，即需要进行着重和突出时才会出现这样颜色的Logo，如大家熟悉的红十字会、可口可乐饮料等。

图 6-18　国内外部分工程类公司 Logo 的色彩提取

　　在分析对比了色彩的性格特色后，重新返回最初的四点设计定位，初步选定红色为本 Logo 的核心色。为了更偏重带有一些历史的厚重感，设计尝试改变红色的亮度，对银朱 (C16 M86 Y70 K0) 和真朱 (C40 M90 Y80 K4) 两种较为稳重且不失爆发力的红色进行比较。将黑字附着其上，取视觉效果更为踏实的"真朱"色作为首选 (见图 6-19)。

　　色彩的提取过程复杂而又感性，本次挑选的方法是较为理性的思路，即通过主流设计中的色彩集群进行重点颜色提取，并依据色彩的性格特质进行方向性选择。颜色的表象很多的时候依然是个感性的体验，而每个人的视觉感知都不尽相同，对于颜色的辨别界限也不十分清楚，如某些颜色是蓝绿色还是绿色，在不同人眼中就有不同认知。在理性与感性交叉的相互影响下，颜色才能被最终确定。但无论选择哪一种颜色，色彩所赋予人的想象与情感传递始终不变。

理论点：

第 1 章　1.3.3 先声夺人的色彩

图 6-19　不同红色的色彩对比

6.2.6　看看最终效果（完善→呈现）

入选的 5 个设计方案汇总如图 6-20 所示。从特点上来讲，各有所长，均是结合思考过程中思维导图的关键词进行设计的，而且与最初的设计定位较吻合。

(a) 方案一　　　　　　　　　　　　　　　　　(b) 方案二

图 6-20　入选方案汇总

(c) 方案三　　　　　　　　　　　　　　　　　　(d) 方案四

(e) 方案五

图 6-20　入选方案汇总（续）

1. 充分凸显的选择理由

在众多方案都满足设计基本条件的前提下，如何合理地选择设计方案，这是每个设计人员必须经历的过程。需求方首先凭借视觉冲击与感兴趣的方案含义结合进行选择，与设计师产生不同的观察视角。

技巧

作为设计者，在此阶段要冷静摒弃一定的心理障碍，无论需求者最终选择哪个方案都应欣然接受，因为这个选择未必是最有设计感的一个，但它应该是最合理的一个。所以，设计人员在推荐方案的过程中，应积极尝试用设计思维和形态理论去说服引导需求者接受较成熟的方案，而不要凭借单纯的美感选择。

在本案例的方案选择过程中，设计人员采取了头脑风暴的 C-Box 筛选法来确认最终方案的诞生。如图 6-21 所示，最初设立的四点设计方向作为象限图的 X 与 Y 轴的要素，经对比后发现方案五较为符合选择标准。

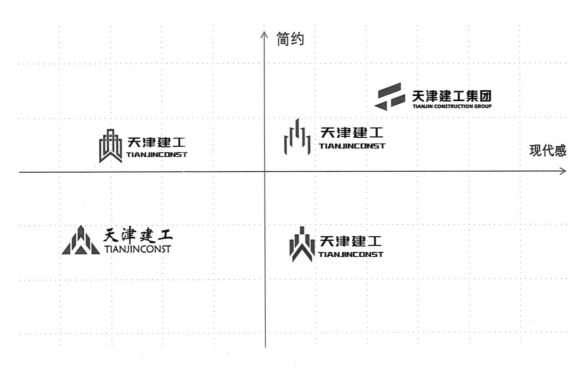

图 6-21　头脑风暴的 **C-Box** 筛选法

　　在英文表达方面，设计人员咨询了翻译专家的意见，最终以 Tianjin Construction Group 作为 Logo 的标准英文翻译稿，将这种表述最正统和规范文字，赋予天津建工集团的性质和业务，对应的英文简拼为 TCG。

　　此外，考虑到天津建工集团在国内外都有其工程规划，因此要结合企业的需求，形成一个更加国际化的图标，进一步加深人们对企业前景的认知。在考量过程中，具有深刻含义的简单图形，以及富有现代感、更加国际化的标志成为设计者推荐给使用者进行选择的主要标准。

2. 让文案为设计锦上添花

　　在完成所有设计任务后，文案的梳理会为顺利结束设计画上圆满句号。详细且有魅力的文案，会为设计增彩添色。在此处整理了设计师的几条经验以飨读者，敬请参考。

　　(1) 对于简短版的文案，一般建议仅以关键词为主，选择具有代表 Logo 特点的关键词 3 ～ 5 个。

　　(2) 对于完整版的文案，建议不超过 200 字，一般需要体现以下方面：①

用语言将 Logo 的 3 ~ 5 个关键词串联起来，进行较为详细的设计灵感与方案形态的描述，并表明这些形态设计的含义；②给出主要颜色色号 (CMYK 和 RGB)，并详细描述每种颜色在此方案中的性格特点。

文案美化需要借助一定的语言功底，才能对方案进行有针对性的描述，有些时候还需要使用一些技巧性的语言来引人入胜，如运用一些比喻等，让大家在简短的叙述中一下抓住设计的重点。

本案例选用的最终设计方案，文案如下。

简短版：精品 工程 天津 建工

完整版：此标识的图形部分由 3 个元素组成 (见图 6-22)，分别代表天津建工集团"干一项工程，铸一尊精品，树一座丰碑"的经营理念。其中，图案正形部分由"品"字变形而来，负形由"工"字变形，借形于建筑中常用材料砖的砌垒方式，利用美学原理将其美化，增强立体感和现代感；同时，负形部分中还体现出字母"T"和"J"，在整体上构成了建筑工地中的塔吊造型。

图 6-22　天津建工集团 Logo 设计的最终方案

为纪念天津建工集团于 1952 年建立，因而图形整体的倾斜角度定为 19°52′。左下四边形去掉一半变成三角形，体现凡事都要做好、追求卓越的理念。在图形的表现上形成一种残缺美，寓意人无完人，同时令标识整体的识别度更高、独特性更强。

标准色值：红 C11 M97 Y99 K0，　R215 G33 B25

黑 C93 M88 Y89 K80，R4 G0 B0

红色是中国的传统颜色，在建筑方面古建筑的墙面特征多为红色，包含着对中国建筑文化的兼容和吸收。同时，红色作为十分耀眼的颜色，能在众多的国内外建工集团和公司的标志中脱颖而出。

理论点：

第 5 章　5.3.2 头脑风暴

6.3 // 成功 Logo 设计的背后

　　天津建工集团的 Logo 设计是一个比较典型的以服务为目标的设计，其主要的思考过程符合一般的 Logo 设计的流程，且在中间穿插少见的确定名称的环节，一个 Logo 设计的背后往往包含了长时间的讨论和思考，有时甚至包括令人崩溃的反复和纠结，网络上不乏 psd 文件内包含 999 层的案例，以及一个设计文件夹内深藏无数修改调整版本的截图，这里除了包含设计者和团队的辛勤劳动外，更多的是在与需求方的协调、妥协和斡旋。

　　本案例 Logo 成功完成，很庆幸于理性的设计者遇到了较为感性、有经验的需求方，在设计沟通的过程中有着较为顺畅和舒心的交流体验，为设计人员每次汇报提供意见和建议时都很有针对性，使整个 Logo 的设计过程"痛并快乐"。

　　从设计者的角度来说，面对每个设计过程，都需要充满始终不渝的设计热忱，一丝不苟地对待细节的思考，有一种不断追求极致的精神，以及对待设计的严谨认真的态度和自信。

天津建工集团 Logo 设计者：

天津大学机械工程学院 工业设计专业 2015 级毕业生，吐尔克扎提·卡米力 (维吾尔族)、张安、张阳
　　设计指导教师：阚曙彬、边放、杨君宇、张赫晨、李巨韬
　　设计专业指导：宋新宇 设计师、王洋 设计师

第 7 章
案例二：小型国际会议形象服务设计

—— 2016 International Design Forum &
Joint Design Workshop

随着国际化教育的不断深入，国内高校工业设计专业举办国际校际的联合设计活动不断增加。如何有效地成功举办交流活动，离不开整体的形象设计服务。优秀的会议服务设计是一套非常系统的组织和管理，其中视觉设计起到了很大的作用。尴尬的白色背景和黑色宋体字已经不能满足现代人的审美视角，对于服务设计要求的不断提升，迫切需要通过视觉设计来补充。

本节案例的背景始于 2006 年日本千叶大学与新加坡南洋理工大学在新加坡联合举办的第一届设计工作坊 (workshop) 活动，随后，成功大学等国际知名院校都曾主办过该项活动，参加活动的学校数量也在不断增多。活动旨在为各高校提供一个跨文化交流学习的平台，促进国际化设计人才的培养。

2016 年是此项联合设计工作坊举办活动的第十年，由天津大学与嘿 + 设计集团共同主办。2016 International Design Forum & Joint Design Workshop 活动，由来自南洋理工大学、千叶大学、中国香港理工大学、成功大学、延世大学、成均馆大学、全北国立大学、亚洲大学、江南大学、南澳大学、天津大学 11 所高等学校，以及韩国三星艺术设计研究院的师生共 70 余人参加。学生在设计过程中被分为 14 个设计小组，每组由不同国家地区、不同学校、不同年级的人员组成，成员们在 7 天里除了完成以"2025 智能出行"主题的快速设计外，还穿插了研讨交流、参观企业、参观天津大学校园和其他丰富的文化活动。

为完成本次工作坊承办工作，为给参与者提供较好的服务体验，特别进行了整套视觉设计，其内容包括以下几方面。

① 核心视觉形象：Logo、主视觉。

② 活动氛围营造：道旗、主视觉变形背板、电视背投页面。

③ 活动信息提示：接站牌、易拉宝、会议桌签、会议 PPT 模板。

④ 活动指示贴牌：地标指向、工作房间门贴、茶歇指向、卫生间指向。

⑤ 参与者的视觉产品：胸牌、活动手册、帆布袋、T 恤、获奖证书等。

共计近 20 项不同的视觉产品分布在活动全程，为参加者带来了耳目一新的视觉与服务体验。

在案例中，上述的视觉产品将被分为核心视觉形象和活动各场地的视觉产品，借助人的视觉线路将它们串联起来，希望给予读者较为明确的设计思考方方式，以及活动中的视觉服务介绍。

7.1 // 核心视觉形象——Logo 和主视觉

为短期会议活动设计核心视觉形象，Logo 或主视觉均可以作为选择主项。本次活动准备在紧张的一个月内完成，非常完整地设计制作了 Logo 和主视觉，服务形象在统一的基础上整体感更强。

7.1.1 目标明确的 Logo 设计

1. 基础图案的快速塑造

Logo 是活动非常核心的视觉体现，为快速、准确地找到设计目标，设计者围绕本次活动的特点，如参与者、背景、活动性质等进行了思维导图(见图 7-1)的简单绘制。经过围绕关键词和初期草图的快速讨论，选择了以图 7-2 所示的形态为主要方案进行深入，并定义了 Logo 的形状含义：本次活动的 Logo 形态元素较多，主要表现来自全球各地、文化背景各不相同的参与者们在一起对接、交流、思维迸发，有凝聚、合作之意；同时，它还包含循环的意义，象征着此项活动在不同的学校轮流举办。

快速拟定草图方案后，设计者通过计算机绘制(简称"机绘")来更准确地表达方案的效果。与此同时，在这一阶段，仍可以继续结合机绘效果进行思考，在更容易上手操作的 Illustrator 软件中，通过对方案的不断调整和细化，充分对比图形变化带来的不同视觉效果，如图 7-3 所示。

☆ 调整大小不同的 4 个扇形的所在位置。

☆ 调整 4 个扇形区域之间的间隙。

☆ 调整 4 个扇形图形的填充与描边(不同粗细)效果。

图 7-1　思维导图

图 7-2　初期 Logo 的设计草图 (手绘阶段)

图 7-3 Logo 方案的变化 (机绘阶段)

技巧 在很多设计过程中，特别是在 Logo 的形态设计初期，多角度的细节调整非常重要，当多个方案放在一起时，就产生了对比和聚焦，不同细节带来的微小视觉差异就会不自觉地产生出来，可以通过视觉结构的基础理论来分析和对比，结果就比较容易产生了。

2. 文字与图形的排版关系

经过初步讨论，设计者依据图形构成的基本原理和视觉的从重视角，选出整体结构较为合理和舒适的两组图形 (见图 7-4) 进行对比；结合活动名称的排版设想，思考本次活动过程在其他视觉设计产品中的应用，最终选择了图中右侧图形为初选的 Logo 方案。

图 7-4 优选的两组 Logo 方案

为了进一步对 Logo 进行全面展现，首先对其中的文字进行了合理的排版，产生了图 7-5 所示的若干种排版变化。这些排版都是基于一定的视觉重感、结构比等基础理论进行。举例如下。

1) 左文字、右图形

视觉关注点集中于文字部分，以 2016 数字为核心，右上的图形以实色填充，虽然能吸引注意，但是视觉的核心仍集中在 2016 数字上；文字重心偏左，整体 Logo 平衡感略差。

2) 文字、图形上下放置

垂直排布的文字与图形看起来更规整，由于活动名称较长，导致视觉关注点偏左、重心倾斜。

3) 左图形、右文字

这组排版形式以图形为视觉中心，数字文字在一侧或分在左、右两侧，平衡感符合视觉习惯，但数字左、文字右的形式导致 Logo 整体过长，影响后续应用环境。

通过对上述 3 种排版设计的反复分析和对比，初步确定了符合视觉习惯的左图形、右文字的形式。

图 7-5　Logo 方案中文字与图形的排版关系

3. 色彩的快速理性选择

在 Logo 形态和排版基本确定后，随之而来的就是对其颜色的思考，这与第 6 章描述的 Logo 设计思路基本一致。

因为本次活动丰富多样，如果以多彩色作为出发点，变化可能太多，设计讨论的时间会延长，耽误工作进程，所以，设计者以最基础的红、绿、蓝 3 种色系作为配色出发点，产生立竿见影的效果，使选择变得简单，免予复杂。如

图 7-6 所示，以 1～2 个色系的渐变色作为单 Logo 图形的依托，让 Logo 产生扁平化的效果。考虑到本次活动来自多个国家，为减少不同国家对于色彩使用习惯而带来的冲突和误会，所以选择蓝绿色系较为安全。依据设计心理学所述，蓝色让人感到崇高、深远、纯洁、透明、智慧，是社会各界 Logo 设计中最偏爱使用的颜色 (见图 7-7)[1]，代表着科技和理性[2]，该色系颜色多次应用于国际会议、活动等环境中 (见图 7-8[3][4])，且对于平衡夏季炎热的环境也有辅助作用。

图 7-6　配色方案尝试和辅助图形讨论

[1] http://image.woshipm.com/wp-files/2017/01/Yk38PrOsmTPuzQuBW46g.jpg!v.jpg
[2] http://www.woshipm.com/ucd/576285.html
[3] https://d3n8a8pro7vhmx.cloudfront.net/jfn/pages/305/attachments/original/1486670040/conf_2016_Logo.jpg?1486670040
[4] https://3dprintingindustry.com/wp-content/uploads/2019/01/Additive-Logo-CMYK.png

图 7-7　常见 Logo 的色彩分类

(a)

(b)

图 7-8　蓝绿色系国际会议 Logo 范例

4. 平静的初版 Logo

为了更好地平衡视觉效果，在确定的左图形、右文字形式的基础上，对文字的布局和字体继续进行进一步的调整（见图 7-9）。

图 7-9　字体的排版对比

首先，参考并借鉴国际会议 Logo 的色彩选择 [见图 7-8(a)]，对活动月份和年份进行了着重处理，月份使用了粗体，年份的色彩采用了与图形部分一致的渐变蓝绿色，这样，既在文字区域中突出了时间，也为左右两侧做出了色彩呼应。

其次，对活动名称使用了较为熟悉的 Helvetica 字体，分别设置细体、常规体和粗体进行对比，考虑到过细的字体无法托起年份、月份的粗体字所带来的沉重分量；过粗的字体反而会令 Logo 整体过于厚重，年份、月份也会失去本身营造的着重效果。最终以常规体作为选择，如图 7-10 所示。

图 7-10　第一阶段 Logo 设计结果

5. 再造的 Logo_2.0 版

以正常的视觉效果来看，图 7-10 所示 Logo 的含义、色彩、字体、排版

等方面均经过了一系列的对比和雕琢，已经基本满足了本次活动所需。但是设计者再次沿用此方案继续进行其他设计时却发现了以下问题。

(1) 图形本身色彩较平和，但对于本次活动冲击力欠佳。

(2) 对图像进行重复构成时，辅助图形无法产生过多变化，令后续设计无法顺利展开。

基于以上两点问题，设计者又重新审视 Logo 的视觉效果，希望能通过新的变化产生一定的视觉冲击感，得到更佳的效果。

如图 7-11 所示 Logo_2.0 版的演化过程，结合"迸发"一词，设计者从原图形的正中设计出绽放的视觉效果，加入透视，将图形由平面转为立体，体现明暗变化，使得视觉效果更为丰富。

(a)

(b)

(c)

(d)

图 7-11　Logo_2.0 版的演化过程（截图来自本次活动纪录片）

2.0 版 Logo 的色彩集中于蓝色，此颜色取自极光，象征创新，意指本次活动丰富而精彩，期待同学们在活动中创造出如极光般绚烂的成果。

此版本设计了两种排版模式，分别为不同的应用场景提供了使用模式。在横排 [见图 7-12(a)] 结构中，为协调整体的平衡感，缩小了图形在整体中所占的比例，更加突出了活动名称。在竖排 [见图 7-12(b)] 结构中，突出了 Logo

图形的效果，但为保持视觉平衡，在图形右侧留白，同时将活动名称从右侧突出，以形成整体的平衡感。

(a) (b)

图 7-12　Logo_2.0 版的横排和竖排效果

理论点：

第 1 章　1.3.3 先声夺人的色彩

　　　　1.3.2 必不可少的图形与文字

　　　　1.4.2 视觉动态流程

第 3 章　3.2.2 Logo 的特点

第 5 章　5.3 设想

7.1.2　辅助图形的设计表现

辅助图形作为 Logo 延伸的基础，很多时候容易被忽略，往往在大量的 VI 设计开始之后才会考虑到需要辅助图形的帮助。简单的辅助图形设计工期短，但是表现效果好，下面是一些小的设计技巧与读者分享。

技巧

辅助图形应简单、不突出，推荐以点、线图形为主。

图形颜色推荐纯色。

图形的重复排列使用会有意想不到的收获。

在本次设计中就应用了以上几种设计技巧。在构造辅助图形单体 (见图 7-13) 时，设计者采取了对 Logo 中图形进行边界勾勒的方法来简化图形带来的厚重感，令整体设计变得轻盈，但又不失去原图形的效果。

☆　左上、右下的扇形：以简单的直角勾勒进行直接表现。

☆ 右上、左下的扇形：进行了比另外一组对角扇形略微复杂的处理，首
先是对右上角扇形的立体阴影部分进行了勾勒，而左下角则是进行了
扇形外轮廓描边，以此与另外一组对角扇形形成对比。

此次辅助图形的应用，主要采取了重复排列，这也是平面构成中的基础构
成方式之一，形成图 7-14 所示的效果，此辅助图形形成片状的重复排列，并
结合蓝色渐变效果，简单、整齐、有序而不失变化 (见图 7-15)。

图 7-13　Logo_2.0 版的辅助图形单体　　　图 7-14　辅助图形单体的重复排列

图 7-15　Logo_2.0 版的辅助图形

理论点：

第 1 章　1.3.2 必不可少的图形与文字

第 3 章　3.3.3 品牌标志的延伸——辅助图形

▎ 7.1.3　主视觉的集中思考

在辅助图形的衬托下，主视觉的效果变得更容易表现，但依然需要在尝试数次后才产生终稿。

首先设计者尝试以浅色为底色，进行总体风格的构建，具有代表性的方案如图 7-16 所示。将辅助图形以大片平铺或点状放置在背景中，活动 Logo 居于左上，主办方 Logo 尝试放置于中央或右上，所有参与高校 Logo 平排在下。但宏观来看，由于背景色较浅，中心的活动名称即使采用大字号依然不够突出；同时，整体设计风格过于清新淡雅，视觉冲击力不够；点状背景更令整体看上去过于飘忽和散乱，不能将视觉聚焦。

图 7-16　主视觉的初期方案

为此，重新分析了主视觉中的各个元素。

☆　核心内容：活动 Logo、活动全称。

☆　次核心内容：活动主题、时间地点、主办和赞助单位。

☆　一般内容：各参与学校 Logo。

为避免浅色背景带来的问题，设计者转换视角，考虑以深色渐变背景作为整体支撑，仍围绕活动 Logo 的蓝色进行微渐变色背景设计，结合辅助图形平铺效果，使背景纹理若隐若现，文字及 Logo 等信息浮于背景之上，令整体产生层次感 (见图 7-17)。

(a)

(b)

图 7-17　主视觉的后期方案

在经过一系列的对文字、Logo 等的细节调整后，最终确定以图 7-17(b) 为最终主视觉选择方案。

技巧 在此，为各位读者分享一些主视觉设计的要点。

明确所有信息，特别是名称、时间、地点、主办单位等，一次性提供准确的信息能节省设计时间，如信息多次修改，设计者在排版过程中遇到过多的改变，不断调整设置导致时间的浪费。

推荐居中排版的模式，令主要信息的视觉传递更集中。

推荐深色背景，无论是室内还是户外均能获得较好的视觉关注度，具有一定的视觉冲击力；

核心名称与背景在色彩上要形成较大反差，产生视觉对比，以突出主体内容。

理论点：

第 1 章　1.4.2 视觉动态流程

7.2 // Workshop 的用户视觉导引

本活动视觉服务的主要设计思路，是在先完成基础视觉设计之后，再围绕用户需求思考服务设计，并完成对应的其他视觉设计内容。形成此流程的主要原因是，Logo 和主视觉设计作为各视觉产品的核心，会大范围地在各项设计中使用，用户会在此视觉系统中不断重复地看到这两项核心的视觉形象，达到视觉的统一效果。

在本节还将以本次活动中参与者的住宿地点、重要会议的举办地点，以及日常活动点三条线路为大家介绍视觉思维在服务用户中所起到的作用。

7.2.1　视觉服务在住宿地

活动住宿地是活动参与者们（用户）首先到达的地方，也是他们对本次活动的第一印象。在这里将进行注册签到、领取资料、办理入住等。在行走过程中的每个关注点或接触点，设计者都进行了非常明确的指引，让用户可以无障

碍行进，提升用户体验。如图 7-18 所示的用户旅程地图中详细记录了在住宿地的用户旅程脚步，可以看到用户跟随不同视觉设计品而令情绪行为受到牵引，并始终保持在较高的情绪线上。

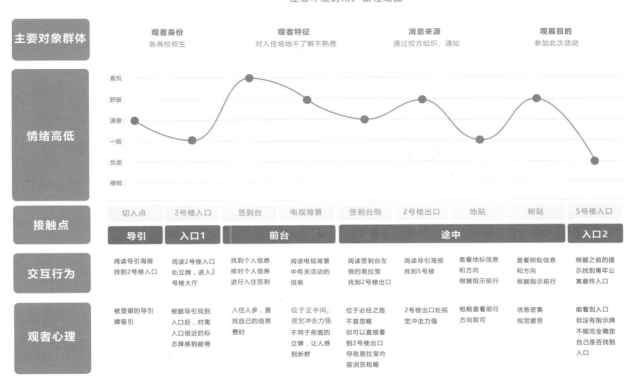

图 7-18　住宿地的用户旅程地图

依照用户行程的顺序，设计者在此处的各个重点位置涉及的视觉产品主要有接站牌（人际 + 物理触点）、住宿地导引板 1（物理触点）、住宿地前厅的屏幕展示页面（数字触点）/ 易拉宝（物理触点）、签到处的桌签（物理触点）/ 帆布袋 / 活动手册（物理触点）/ 胸牌 /T 恤（人际 + 物理触点）、住宿地导引板 2（物理触点）、地贴指向（物理触点）、树贴指向（物理触点）。

1. 接站牌

- 尺寸：A3(297mm×420mm)。
- 材质：KT 板。

接站牌是在机场等诸多环境下的主要视觉识别标志，起到引导的作用。因

此其设计的核心就是活动的 Logo 及主背景，易于让参与者辨识 (见图 7-19)。

图 7-19　志愿者们在机场持接站牌接站 (截图来自本次活动纪录片)

2. 住宿地导引板 1

- 尺寸：1.8m×2m(含侧封部分)。
- 材质：KT 板 (桁架支撑)。

起引导作用的背板最重要的就是醒目，因此其尺寸以一人高为标准。在视觉设计上除了应用主视觉的元素外，还需要有明确的指向标志，便于寻找和确定方向 (见图 7-20)。

图 7-20　住宿地导引板 1

3. 住宿地前厅的屏幕展示页面和易拉宝

- 屏幕展示页面尺寸：16∶9。

- 易拉宝尺寸：0.8m×1.2m。

环境氛围不可忽视！

进入住宿地前厅后，带有活动视觉形象的电视屏幕展示和写有详细时间安排的易拉宝为活动烘托气氛，为到会者提供一定的冲击性信息（见图 7-21）。

(a)　　　　　　　　　　　　　　　　　　(b)

图 7-21　住宿地前厅的易拉宝和屏幕展示页面（截图来自本次活动纪录片）

4. 签到处的桌签

- 尺寸：A3(297mm×420mm)。

- 材质：铜版纸。

很多会议的桌签需要用支架，虽然这样的辅助工具相对整齐，但是携带和存储都不方便。为了简化本次签到台的桌签，设计者直接将 A3 纸折叠，折痕位置所在长度分别为 30mm、210mm、370mm，成品效果如图 7-22 所示，简单且便于携带。

在视觉设计上，桌签与主视觉色彩相对应，以浅色作背景，核心文字为蓝色。

图 7-22　签到处的桌签

5. 签到处的资料袋

(1) 帆布袋。

· 尺寸：36cm×32cm(提带长度 56cm)。

· 材质：帆布。

帆布袋是装盛资料的首选，结实耐用、可清洗，可作为活动的纪念品保存下来长久使用。

此次帆布袋的设计充分结合本次活动的视觉主旋律，使用了纵向排版的活动 Logo 以及平铺的辅助图形，视觉效果非常好。帆布袋尺寸还充分考虑到常用笔记本计算机的尺寸，便于大家携带常用物品 (见图 7-23)。

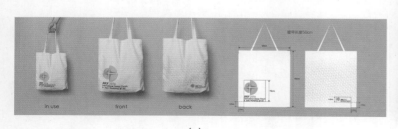

(a)　　　　　　　　　　　　　　　　(b)

图 7-23　帆布袋设计方案及携带效果 (截图来自本次活动纪录片)

技巧　帆布袋的设计重点有以下两项。

袋子的尺寸大小：要充分考虑用户的使用而设定，避免过大或过小。

袋子上的图形、文字不能过小，会导致印刷模糊不清。

(2) 活动手册。

- 尺寸：B5(176mm×250mm)。

- 材质：封面 157g 铜版纸覆膜、内页 120g 哑粉纸。

活动手册是资料袋里有关本次活动重要的信息来源，主要包括活动介绍、
日程安排、设计主题介绍、参与人员介绍、设计小组分组情况、校园地图、志
愿者团队及紧急联络方式等，是活动参与者在活动期间重要的资料。

技巧 在制作活动手册前，其中信息的完整性和准确度非常重要，很多
信息常常在活动开始前还在更新，因此，在搜集信息时要设定准确的截止日期，
为打印和运送留出充分的时间。

手册封面依然延续了主视觉的风格，使用主视觉中的元素，在内页中会在
章节页面以及正文页面中恰当使用辅助图形，整体以保证信息的清晰、准确为
先 (见图 7-24)。

(a)　　　　　　　　　　　　　　(b)

(c)　　　　　　　　　　　　　　(d)

图 7-24　会议手册及手册部分内页

(3) 胸牌。

· 尺寸：74mm×105mm。

· 材质：普通 80g 哑粉纸。

胸牌是活动参与者在本次活动中的重要身份标志，因此其中最重要的就是信息的展示，正面主要包括姓名、学校及小组号等，背面则置入了紧急联络方式，便于关键时刻求助。

技巧　胸牌的尺寸可在购买胸牌套时向商家索取，主要的问题还是要依据需要选自合适大小的胸牌套。

视觉上依然保持使用 Logo 和辅助图形背景（见图 7-25)。

(a)

(b)

图 7-25　胸牌挂绳及版面范例

(4) T 恤。

尺寸：S、M、L、XL、XXL。

T 恤一向是活动中的统一视觉形象。

考虑到活动举办是在炎热的夏季，因此使用了浅色和辅助图形作为背景，视觉上较为清凉（见图 7-26)。

(a) (b)

图 7-26　T 恤的前后视觉设计（截图来自本次活动纪录片）

6. 住宿地导引板 2

- 尺寸：1.8mm×2m（含侧封部分）。
- 材质：KT 板（桁架支撑）。

作用与导引板 1 类似，主要是为了引导参与者进入住宿地（见图 7-27)。

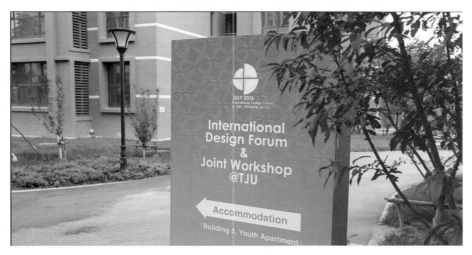

图 7-27　住宿地导引板 2

7. 地贴指向

- 尺寸：A3(297mm×420mm)。
- 材质：粘贴纸。

贴在地面上的指向标记。

8. 树贴指向

- 尺寸：A3(297mm×420mm)。

- 材质：KT 板。

挂在树上或栏杆上的指向标记（见图 7-28）。

图 7-28　树贴指向

活动参与者（用户）跟随这些导视或信息不断得到服务支持，使其在住宿地点中行进起来具有步步跟随的指向，以视觉成全其需要，得到较好的体验结果。

▍7.2.2　视觉服务在会议举办地

本次活动中的开幕式，在较为正式的会议厅举办。在进入会场的不同阶段（见图 7-29），设计者同样为用户们进行了各种视觉设计，以营造活动氛围和传递信息，如街道上的道旗（物理触点）、主视觉背板（物理触点）、开幕式时间安排易拉宝（物理触点）、会场 PPT（数字触点）、茶歇和卫生间导引标签（物理触点）等。

1. 道旗

- 尺寸：28cm×73cm、34cm×130cm。

- 材质：广告布。

道旗的主要作用就是营造氛围和宣传活动。其视觉设计仍围绕主视觉的几项核心元素进行排版（见图 7-30）。

会议地点的用户旅程地图

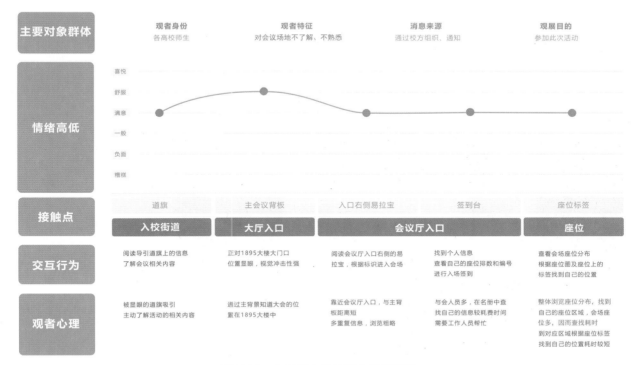

主要对象群体	观者身份 各高校师生	观者特征 对会议场地不了解、不熟悉	消息来源 通过校方组织、通知	观展目的 参加此次活动	
情绪高低	喜悦 舒服 满意 一般 负面 糟糕				
接触点	道旗 **入校街道**	主会议背板 **大厅入口**	入口右侧易拉宝 **会议厅入口**	签到台 座位标签 **座位**	
交互行为	阅读导引道旗上的信息 了解会议相关内容	正对1895大楼大门口 位置显眼，视觉冲击性强	阅读会议厅入口右侧的易 拉宝，根据标识进入会场	找到个人信息 查看自己的座位排数和编号 进行入场签到	查看会场座位分布 根据座位图及座位上的 标签找到自己的位置
观者心理	被显眼的道旗吸引 主动了解活动的相关内容	通过主背景知道大会的位 置在1895大楼中	靠近会议厅入口，与主背 板距离近 多重复信息，浏览粗略	与会人员多，在名册中查 找自己的信息较耗费时间 需要工作人员帮忙	整体浏览座位分布，找到 自己的座位区域，会场座 位多，因而查找耗时 到对应区域根据座位标签 找到自己的位置耗时较短

图 7-29 会议举办地的用户旅程地图

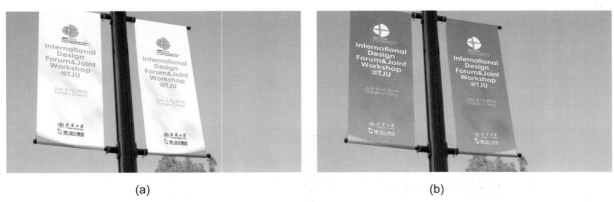

(a) (b)

图 7-30 道旗悬挂效果图

技巧 道旗的设计需注意以下两个方面。

① 主要宣传内容，如活动名称、Logo、时间等要具有一定的版幅占有率，核心文字要足够大，是为了当人快速行进时能尽可能迅速地捕捉到重要信息。

② 推荐使用深色背景、浅色字进行排版编辑，使用浅色背景的设计在有一定光线的照射下会令旗面上的内容变亮，导致看不清楚，影响宣传效果。

2. 主视觉背板

- 尺寸：2.4m×5.35m(含侧封部分)。
- 材质：KT 板 (室内：拉网展架支撑)。

本次活动的主视觉背板放置在楼宇一层大厅的最深处，其最直接的效果就是能带来迎面的视觉冲击，烘托活动气氛 (见图 7-31)。

主视觉的设计构思已在前一节中详细叙述，此处不再赘述。

图 7-31　主视觉背板 (截图来自本次活动纪录片)

3. 会议厅入口处易拉宝

尺寸：0.8m×1.2m。

易拉宝上有详细的开幕式时间安排，主要供到会嘉宾随时了解流程，同时它也具有烘托气氛的作用 (见图 7-32)。

图 7-32　会议厅入口处易拉宝

4. 会场布置

会场布置是会议中重要的一环，这其中主要包括 PPT、座位说明等，不同的会议 / 活动可能会有不同的需求。

(1) PPT。

PPT 是中大型会议 / 活动常备的会场布置之一，其主要作用是为了烘托会场气氛，建立活动 / 会议统一的视觉形象感。如演讲嘉宾可以将自己的 PPT 作为背景，则效果更佳。

此类 PPT 一般以活动的 Logo 或主视觉作为主要依托 [见图 7-33(a)]。

(2) 座位说明。

• 尺寸：A4(210mm×297mm)。

• 材质：普通打印纸。

会场内的座位说明主要是为了提示与会者会场的座位安排，合理、恰当的现场提示也能减少与会者的就座时间 [见图 7-33(b)]。

(a) (b)

图 7-33　会场布置

5. 卫生间及休息区域指向

• 卫生间指向的尺寸：A4(210mm×297mm)。

• 休息区域指向的尺寸：A3(297mm×420mm)。

• 材质：普通打印纸。

这项简单的视觉设计主要是为了便于与会者在现场快速寻找常用地点而做，主要是结合现场情况而定 (见图 7-34)。

<center>(a) (b)</center>

<center>图 7-34　卫生间及休息区域指向 (截图于本活动纪录片)</center>

▍7.2.3　视觉服务在日常活动地

　　本次活动的日常活动地主要供各设计小组进行设计讨论，在此场地的需求较另外两个场地略少，但仍需要一定的服务提示和辅助信息来供参与者在场地内活动所需，如渲染气氛的主视觉背板 (物理触点) 和墙面背板，提供信息的易拉宝 (物理触点)、房间信息贴纸 (物理触点)，颁奖仪式上的获奖 / 纪念证书等，用户旅程地图如图 7-35 所示。

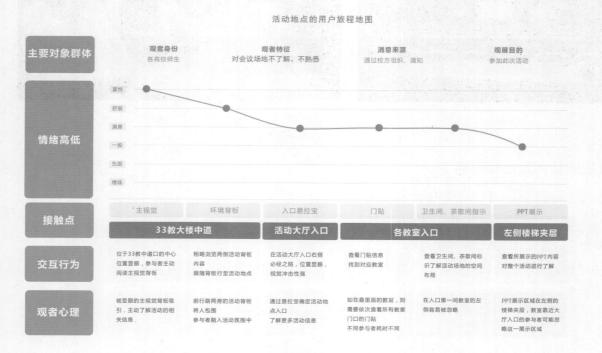

<center>图 7-35　日常活动地的用户旅程地图</center>

1. 主视觉背板和墙面背板

- 主视觉背板尺寸：6m×4m。
- 主视觉材质：广告布 (桁架支撑)。
- 墙面背板尺寸：1.2m×2.4m。
- 墙面背板材质：KT 板 (直接粘贴在墙面上)。

日常活动地的主视觉背板和墙面背板主要起到渲染气氛和宣传活动的作用，同时，对参与活动的人给予一定的地点方位的提示。

视觉设计仍集中使用主视觉，如图 7-36 所示。

(a)　　　　　　　　　　　　　　　　　　(b)

图 7-36　主视觉背板和楼宇间的墙面背板

2. 活动地入口处的易拉宝

尺寸：0.8m×1.2m。

易拉宝上有详细的设计活动时间安排，主要供参与活动的同学们了解信息 (见图 7-37)。

3. 房间信息贴纸

- 尺寸：A4(210mm×297mm)。
- 材质：普通打印纸。

贴纸主要用于提示房间对应的设计小组组号或该房间安排进行的重要活动，便于参与活动的同学们区分房间作用（见图 7-38）。

图 7-37　活动地入口处的易拉宝（截图来自本次活动纪录片）

图 7-38　房间信息贴纸（截图来自本次活动纪录片）

4. 颁奖仪式上的获奖 / 纪念证书

- 尺寸：340mm×240mm。
- 材质：普通打印纸。

证书是此活动的终结，将授予在此项活动中收获丰富的同学们，同时更是对获奖设计小组的肯定。

此项设计中所有文字全部居中，符合一般证书的基本排版模式，同时使用浅色背景突出其中的文字内容，令视觉更为聚焦 (见图 7-39)。

图 7-39　活动证书

理论点：

第 3 章　3.3 VI 的灵魂——基础要素设计

第 4 章　4.3.1 触点

第 5 章　5.2.4 用户旅程地图

7.3 会议服务中视觉形象设计的重要性

通过本章对 Workshop 活动中一系列的视觉产品介绍会发现，合理、恰当、完整的视觉形象对一次会议 / 活动有着举足轻重的作用，它不仅能加强用户对活动的认知，更重要的是对于用户体验的提升。对视觉策略的全方位考虑主要依托于对会议 / 活动现场的了解、明白用户的需求，只有从用户角度考虑才能

察觉其所需，提供对应的服务解决方案。这样视觉策略才能促进活动的顺利进行，同时降低用户在活动参与过程中的不适与疲惫感，令所有活动参与者都能更深地融入活动中。

"以用户为中心"视觉服务设计是此类会议 / 活动中必不可少的方法，掌握了它的核心实施思路和操作方法，将能更好地助推一次次活动的完美进行。

设计者：2016 届硕士毕业生 李昂，2017 届硕士毕业生 宋婉怡，2018 届本科毕业生 龙泳东，2018 届硕士毕业生 张杰宇，2018 届硕士毕业生 谷涵

设计指导：杨君宇、张赫晨

第 8 章
案例三：小环境中的丰富视觉
——京东 - 北洋智能体验区的视觉设计

京东 - 北洋智能体验区 (见图 8-1，以下简称"体验区") 占地约 30 ㎡，由专业人员运营管理。它立足校园，面向学生群体，旨在向校园客户提供京东更优质、周到的服务，体现京东多、快、好、省的品牌口号。体验区主要为在校师生提供自助打印、智能洗鞋、洗衣配送、电器维修、手机回收、鲜花定制等贴心生活服务，学生可通过不同服务所对应的 App 或微信小程序自主定制。区内还设有咖啡机和休息区供同学们休息等候。其地理位置优越，因此客流量较大，区内配套设施较为全面，基本实现了从线上到线下的一站式生活服务解决方案。

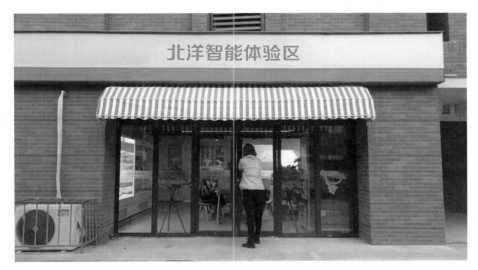

图 8-1　京东 - 北洋智能体验区

近两年，随着对用户体验设计的探索，越来越多的设计师逐渐意识到，只有在协同业务的全流程中，利用体验的视角去洞察机会，用体验设计的方案去完善业务，才能更好地实现设计价值的最大化。

本章将详细阐述一个全程以设计者视角主导智能店铺的服务设计提升的课题，分享结合服务设计思维，以视觉方案助力整体设计方案的过程。案例将会按

照设计思维的 4 个流程，即移情—定义—设想—原型，介绍本课题的设计过程，这其中涉及多项服务设计方法，希望借此能给各位读者以参考和借鉴来赋能设计。

8.1 // 做一次用户（移情）

"移情"环节实际就是在做设计前的调研过程。以往做设计，大多都停留在书本或徘徊于网络，在这次课题中，设计人员有了一次亲自作用户的机会，深入实地考察，体验用户需求，同时以设计者的视角和用户的身份来感受目标设计环境中多重问题。

主要方法：观察、移情图绘制。

8.1.1 走入体验区

要想了解环境、发现用户的诉求、寻找设计基点，深入实地是必要的环节，设计人员置身于使用环境中，有助于随时讨论交流，展开设计思维。

第一次实地走访体验区，重点观察区内的设施和布置 (见图 8-2)，按照室内基本布局绘制出简单的场景地图。如图 8-3 所示，红色箭头是入口，进入后看到的是店内有几套提供顾客临时休息的桌椅。再按照顺时针的方向浏览：首先是洗涤区，包括两台紧凑在一起的洗衣机、洗鞋机；再往前是打印区和咖啡角，包括打印机、咖啡机和微波炉，它们共同放置在拐角小长桌上；依序再往前是置物仓库，放置货架及备用物品；继续往前是两个占地面积较大的冷藏搁架 (即入口右侧位置)，放置售卖的新鲜水果。整体而言，店内环境主要依墙而设，中间位置是公共休息区域，四周围则是不同服务区，各部分的配套设施较为齐全。

针对此次设计课题，在观察的过程中，主要通过绘制体验区的平面效果图 (见图 8-3) 来表现观察到的结果，这里需注意 ("技巧")"三准确"。

技巧

① 准确的尺寸测量。至少需要有室内环境的基础尺寸，才能给出较为直观的平面图绘制，可以现场手绘草图进行记录，会有利于后期在计算机上绘制 (简称"机绘")。

② 准确标记空间内摆放设施的位置。可以通过实地拍摄多角度的近景、

远景照片来记录实际现场的状况，设施也需要进行基本尺寸的测量。

③ 准确进行环境中的材料表现。可以以一些简单的贴图，或与实际材料

相近的颜色进行视觉表达，能基本传达现场材料的质地感觉即可。

(a)

(c)

(b)

(d)

图8-2 京东-北洋智能体验区的室内环境

图 8-3　体验区的平面效果图

以用户的视角进行实际的环境体验观察,流程如下:从紧邻的京东便利店购物→进入智能体验区→感受和了解环境→坐下休息→离开。

观察是移情设计环节的起点,不仅是了解环境,更重要的是进行初步体验,为后期深入设计做准备。

8.1.2　理解你的心

在基础的观察之后,设计人员利用移情图对体验区现场(见图8-4)的所看、所听、所做、所感进行了详细的体验记录,如图 8-5 所示,通过具体的梳理将感受转化为文字,归纳汇总的重点内容如下。

(a) (b) (c)

图 8-4　现场体验

体验记录

听到了什么？
- 冰柜启动的轰鸣声(60dB)。
- 京东便利店结账的交谈声(35dB)。

看到了什么？
- 两个冰柜，一个空的，一个装了水果。
- 零散分布的咖啡机、刷鞋器、水壶等。
- 座椅不足够舒适，给人廉价、易损坏的感觉。
- 划分凌乱的空间。

人

想到了什么？
- 并没有学生在此体验，机器处于闲置状态。
- 物品的摆放位置缺少逻辑性，更像是随意堆放，并不利于用户的操作。
- 各种设施的视觉传达效果不太好，让人困惑。
- 装修风格体现不出京东的品牌形象。

做了什么？
我们在旁边的超市购买了酸奶和水果，围坐在桌子前试吃;讨论在体验区的体验细节、后续规划。在讨论过程中，发现椅子并不舒适，不能久坐，而且没有找到水龙头清洗水果，也没有垃圾桶丢弃果皮。

兴奋点
- 设备相对齐全：设有超声波洗鞋机、人工智能手机回收机、咖啡机、自助打印机等。
- 体验区整洁宽敞：地面干净无垃圾、设有绿植装饰、桌面整洁、空气无异味。
- 服务人员态度较好。
- 视线广阔，给人视觉上的放松感。
- 与超市联系紧密，可以形成从购买商品到消费商品的比较流畅的过程。
- 为学生提供了一个交流讨论、休闲娱乐的空间。

沮丧点
- 外部宣传问题：缺少室外的对京东体验区提供的服务的说明。
- 空间布局问题：超市和体验区中间通道有杂物乱堆挡道，仓储空间、功能划分不合理。
- 信息传达问题：各种服务及设备的使用方式不明确，使用户产生迷茫和疑惑。
- 灯光布置问题：体验馆灯光过亮，灯光偏冷，不适宜休息体验。
- 装修风格问题：墙上装饰物与海报并没有统一风格，很分散，且内容没有贴合场景;缺少主题色彩和京东特色。
- 环境氛围问题：冷柜噪声过大，无背景音乐调节;桌椅过少，没有配套的垃圾桶等设施。

图 8-5　在体验区的体验记录

1. 环境设施及卫生

(1) 兴奋点。

① 与便利店连接紧密，形成从购买到使用的一条流畅的体验链(看/感)。

② 店内：整洁宽敞，地面干净无垃圾，摆放有绿植装饰，桌面整洁，空气无异味(看/感)。视线广阔，给人视觉上的放松感(看/感)。为顾客提供了交流讨论和休闲娱乐的空间(看/感)。

(2) 沮丧点。

① 店内外：海报并没有统一风格，缺少主题色彩和京东特色（看/感）。

② 店内：仓储空间、功能划分不合理，较零散（看）。灯光过亮，色温偏冷，降低在店内休息的欲望（看/感）。休息区座椅不舒适，略硬质（做/感）。

2. 服务设备

(1) 兴奋点。

店内：设备相对齐全：设有超声波洗鞋机、人工智能手机回收机、咖啡机、自助打印机等（看）。

(2) 沮丧点。

① 店外：缺少对体验区提供服务的说明（看）。

② 店内：服务设备混合摆放，容易忽略一些设备的存在，如咖啡机（看）。试用打印和洗衣服务，各种服务及设备的使用方式不明确，学习各项操作方法需要花费较多时间，易使用户产生疑惑与不知所措（做）。

3. 声音

(1) 兴奋点。

服务人员态度较好（做）。

(2) 沮丧点。

店内：冰箱噪声较大（听）。无背景音乐调节氛围（听）。

4. 人员服务

在"移情"环节，设计人员发现体验区的现状就像是一个公益的自习室来去自由，但商家盈利目标让提供的每项服务均需要支付费用。那么，为什么简单便利、非常实用的服务得不到响应？问题究竟出在哪里呢？

理论点：

第 5 章　5.1.1 观察

　　　　　5.1.5 移情图绘制

8.2 为用户选择（定义）

"定义"这一阶段是对"移情"阶段得到的原始研究数据进行分析梳理，定义设计目标。主要步骤为：研究数据→聚类分析→设计洞察→重定需求。在此过程中，会对原始需求进行重新定义，并为之后的设计概念发散和产出打下基础。一些服务设计工具（如用户旅程地图等）在此阶段作为思维梳理和视觉表达的工具，帮助把设计研究转化为洞察。

主要方法：用户旅程地图、用户访谈、用户角色。

8.2.1 研究数据 | 跟随你的脚步

在"移情"环节中，设计人员已经沿着用户的使用路线对体验区进行了浏览体验，在梳理移情图的过程中思路由点及面，按照"组"来归纳。用户旅程地图则是更清晰地将用户的使用流程放在首位，以线串点进行归纳，对原始信息 / 数据进行汇总分析，目的是以用户为中心，将其实现目标或经历的过程可视化，这样有助于设计人员更好地理解和解决用户的需求和关注点。

在时间线的框架指引下，形成如图 8-6 所示的基本图形。设计人员将用户旅程划分为进店前、入店中、离店后 3 个关键时间段，用每个时间段中的关键行为作为观察点。以用户的兴奋点、沮丧点充实行为观察点的内容，并表现出不同观察点的情绪，连接各情绪点形成情绪曲线，借此建立一个完整的故事，以一种令人难忘、简洁的方式传递着有效的信息，并创建了一个共同情景。

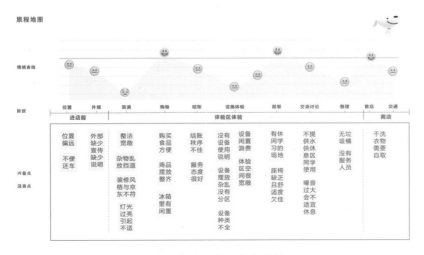

图 8-6 体验区的用户旅程地图

▌8.2.2 聚类分析 | 说出你的心声

跟随用户旅程的脚步逐步明确用户行为，设计人员针对学校内大量的用户进行了线上调研和线下访谈。

1. 用户访谈

线上调研主要依据传统的市场调研方法，进行有针对性的问卷设计，回收有效调查答卷 120 份 (内容见图 8-7、图 8-8)。通过问卷，集中从用户角度得到了一些有意义的信息，如京东体验区的知名度不高，**57.5%** 的人员没有听说过体验区；当用户使用店内设备需要帮助时，有 **53.33%** 的人遇到"没有服务人员指引"的尴尬等。这些调查结果令设计人员收获颇多，为后期提出改进方案奠定了基础。

兄弟，你听说过京东体验区吗？

第 1 题 您的年级（职业） [填空题]
填空题数据请通过下载详细数据获取

第 2 题 您的性别： [单选题]

选项	小计	比例
男	51	42.5%
女	69	57.5%
本题有效填写人次	120	

第 3 题 您是否曾经听说或了解过京东体验区？ [单选题]

选项	小计	比例
是	51	42.5%
否	69	57.5%
本题有效填写人次	120	

第 4 题 您是否曾经使用过京东体验区的设施或服务？ [单选题]

选项	小计	比例
是	15	12.5%
否	105	87.5%
本题有效填写人次	120	

第 5 题 您在使用中是否出现以下问题 [多选题]

选项	小计	比例
没用设施操作方法的说明或说明不明确	4	26.67%
没有服务人员的指引	8	53.33%
设备处于关闭状态	6	40%

(a)

环境（灯光、音乐、装修）较差	0	0%
很满意，没有问题	7	46.67%
本题有效填写人次	15	

第 6 题 您比较需要的服务有 [多选题]

选项	小计	比例
自助打印	85	70.83%
洗衣服务	46	38.33%
智能洗鞋	47	39.17%
手机回收	13	10.83%
京东维修	46	38.33%
鲜花服务	19	15.83%
咖啡供应	19	15.83%
休闲	45	37.5%
本题有效填写人次	120	

第 7 题 在了解了京东体验区提供便民服务及休闲设施后，您将来是否会前往京东体验区体验？ [单选题]

选项	小计	比例
是	104	86.67%
否	16	13.33%
本题有效填写人次	120	

第 8 题 京东体验区吸引您的因素有 [多选题]

选项	小计	比例
提供多种便利的服务	86	82.69%
价格合理	58	55.77%

(b)

图 8-7 线上问卷一

交通便利	25	■■ 24.04%
环境舒适，适合休闲、自习、讨论等	62	■■■■■ 59.62%
本题有效填写人次	104	

第 9 题　您不会体验的原因有　[多选题]

选项	小计	比例
其他地方（打印店、洗衣房、自习室等）也可以满足我的需求，不需要特地前来	9	■■■■■ 56.25%
价格较贵	7	■■■■ 43.75%
距离太远，交通不便	11	■■■■■■ 68.75%
环境嘈杂，座椅体验不佳	2	■ 12.5%
不是很需要这些服务	1	6.25%
本题有效填写人次	16	

第 10 题　您更喜欢什么风格的休闲空间　[单选题]

选项	小计	比例
科技感	25	■■■ 20.83%
温馨、舒适	66	■■■■■ 55%
简约、时尚	29	■■■ 24.17%
本题有效填写人次	120	

图 8-8　线上问卷二

　　线下访谈主要在体验区随机抽取了 4 位顾客和 2 名店员进行了交流（见图 8-9）。

(a)

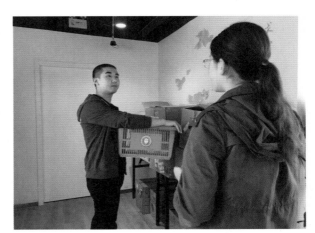
(b)

图 8-9　线下访谈用户和店员

顾客反馈的主要问题如下。

☆ 宣传不够,没怎么来过。

☆ 打印机不方便,出现乱码,没时间在这里研究怎么使用。

☆ 店内的食品和清洁用品应该分开。

☆ 在体验店只是短暂聊天,不会久留,因为比较吵。

☆ 距离太远,不常来,只在旁边店买过水果,其余全靠就近超市购买。

☆ 用不上洗衣洗鞋,太麻烦。

店员反馈主要问题如下。

☆ 同学们普遍不知道这里的体验店。

☆ 设备没有人用。

☆ 旁边的便利店空间不够,所以用这里来临时仓储。

☆ 自己不会用洗鞋机,价格太高。

2. 用户角色

体验区面对的顾客一般为 18 ～ 30 岁的在校学生,且是对店内设备有使用需求的人,因此以用户角色的设计方法很容易聚焦 (见图 8-10)。

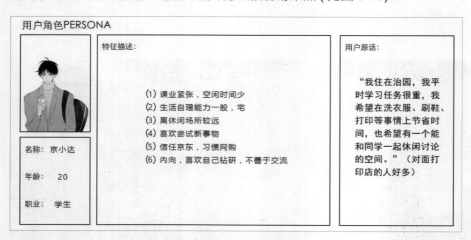

图 8-10　用户角色图

因学校所处地理位置为市郊,学生在校的活动范围小、空闲时间少,对体验区的需求目的性也非常强,即能帮助他们解决一部分日常活动所需,以节省他们的时间。

▋8.2.3 设计洞察 | 发现你的需求

在获取一定数量的用户心声后，设计前期的分析也变得有据可依。设计人员围绕这些内容对以下两项内容继续探讨，以尝试发现用户更多的需求，为提出设计方案做准备。

1. 用户旅程地图 - 情绪曲线带来的思考

为分析用户使用体验区的整体流程，使得体验最大化，设计人员借助尼尔·埃亚尔和瑞安·胡佛所创立的"上瘾模型"进行分析。上瘾模型的最终目的是让能带动用户情感的产品，占据他们的心智，当把使用产品变成一种习惯，进而对产品产生依赖时，这个产品就获得了持续的生命力。能使产品进入用户的习惯区间，应当具有以下两个特点 (见图 8-11)。

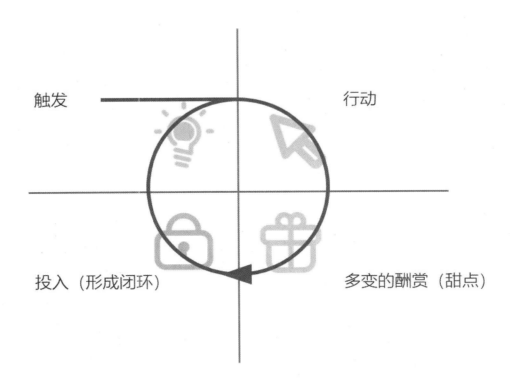

图 8-11 上瘾模型特点的可视化

(1) 有足够高的频率。体验区要不断反复提供服务点。

(2) 对于用户来说，拥有足够多的用途和好处。①

通过用户旅程地图发现，用户的情绪曲线存在着 3 个情绪低点，如能为这三点提出解决方案，则有助于用户整体使用过程的体验提升。

首先，用户应当通过宣传了解京东体验区的服务项目，无形中"触发"使用动机，这不仅能增加体验区的知名度，更能在一定程度上提升人流量。

其次，用户在店内接受服务，最好有较低的学习门槛，能够快速上手使用各项服务设备，在初次尝试获得成功后，对提升使用信心并再次使用有着非常大的促进作用。

最后，在离开时创造一些"甜点"，如用户自冲一杯咖啡或购买一些水果带走，品尝着美味、收获满满地离开体验区，完成了来时的任务。

通过触发、行动和甜点三者构成了服务闭环，用户很容易对体验区形成使用习惯和依赖，依据上瘾模型的特点，当产品进入用户的习惯区间时，就可以获得持续的生命力。一旦用户发现可以从中节省时间来完成自己所需，就会形成高频的使用习惯逐渐"上瘾"，体验区就会带来不一样的效益 (见图 8-12)。

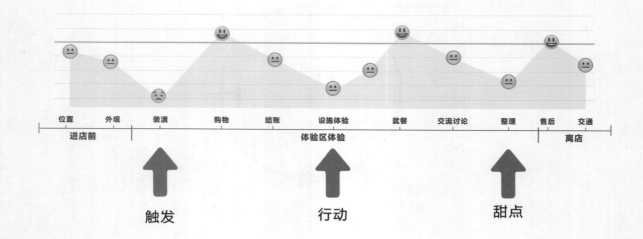

图 8-12　以"上瘾模型"思考体验区的情绪曲线

① http://www.woshipm.com/user-research/1508169.html

2. 用户访谈和用户画像 - 痛点亲和图

结合线上线下的用户访谈和画像结果，设计人员进行了痛点 (见图 8-13)
分析。将痛点按照空间布局、信息传达、装修风格、设施服务、外部装修、环
境氛围分为 6 项，最后归纳为三大类。

① 信息传达效率较低。

② 装修简陋，环境冷清。

③ 服务设施不够完善 (有需要或不需要的服务)。

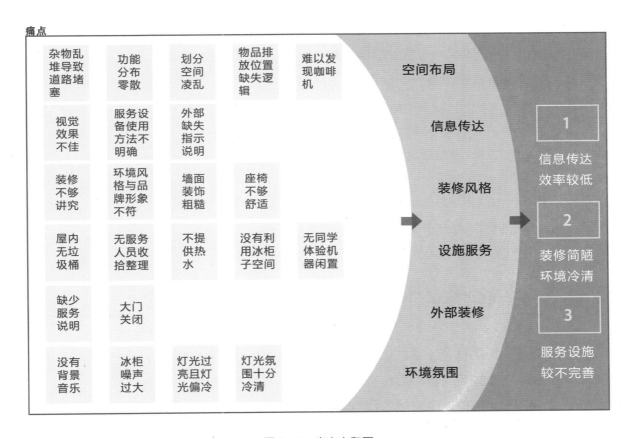

图 8-13　痛点亲和图

8.2.4　重定需求 | 定义你的所需

结合访谈、问卷、用户画像、兴奋点和沮丧点，设计人员发现以下问题的
出现率较高。

(1) 宣传推广不够的问题。体验区存在感较低，宣传不够引人注目。

(2) 服务设备分布乱问题。洗鞋机和咖啡机离得很近，有些服务用不到。

(3) 设备操作说明问题。没有张贴操作说明，没有价格，没有服务人员引导。

(4) 设备分别注册问题。每台设备都有自己的二维码或 App，用户需分别进行注册。

(5) 京东品牌形象问题。氛围冷清，房屋装修没有风格，体现不出京东的品牌形象。

以上问题均是痛点亲和图中信息传达效率较低的表现。因此，设计人员最终定义了用户反馈较为显著的需求，即改进体验区的信息传达方式、提升体验区的知名度、增加服务设备使用频率、改善店内的环境等。

理论点：

第 2 章　2.4.1 信息图设计原则

第 4 章　4.3.1 触点

第 5 章　5.2.1 用户角色

　　　　　5.2.4 用户旅程地图

8.3 登场来设计（设想）

提出设想是设计者们最熟悉、最必需的环节，提出设计概念的过程中包括对概念的不断锤炼与完善，其主要步骤是：创意发散→概念评估（迭代过程）→设计方案。"技巧"特别注意的是，服务设计的概念产出不只是要考虑服务使用者，同样还有服务提供者，如何创造一个完善的服务流程，给各利益相关者更好的体验是核心。在设计概念发散阶段，如果设计人员作为组织者和赋能者通过组织协同设计的方式把各利益相关者介入到创意设计的过程中，会产生多倍的收获。一些服务设计工具如用户体验地图、服务蓝图等会在此阶段帮助设计人员了解背景、全局思考、发散思维。

主要方法：头脑风暴、服务蓝图。

8.3.1 创意发散｜聚焦设计核心

针对"信息传达效率"的问题，设计组成员围绕此次课题最终的设计核心进行点发散思维，提出各种各样有助于提高信息传达效率的方法和思路，具体内容如图 8-14 所示。

1

①各个设施按照功能分区摆设并用不同的颜色强化功能提示

②设置大而鲜明的步骤说明

③尽量简化设施操作步骤

④用红色和京东狗等元素突出京东品牌形象

⑤设置服务人员指导

⑥完善讨论区座椅和垃圾桶等人性化设施

2

①设施摆放更紧凑些，尽可能扩大位置、利用面积

②利用图文形式增添趣味

③例如，在咖啡机旁放上付款款码或者按钮呼叫服务人员，避免麻烦

④座椅可加设，并与桌子对位，或者放一些便捷的闲置椅，以备不时之需

3

①强化休闲区属性，增添书籍、桌游等娱乐设施

②集中收费，介绍服务

③移除冰箱至便利店，换为关东煮等美食

④给足讨论所需灯光，营造安静优雅环境

⑤添加背景音乐

图 8-14 头脑风暴方案

技巧 进行头脑风暴时也有需要注意的事项在此提出，仅供读者参考。

① 方案不能空想，要多结合实际场景考虑，如能在实景范围内进行思考，会事半功倍。

② 随时随地记录想法，利用现代不同的记录手段，如通过平板计算机的绘图软件进行绘制、录音、视频等，完整记录想法的手段。

③ 小组讨论非常重要，思维的相互碰撞是在不经意的过程中产生的，因此面对面一起讨论，比微信、QQ 远程交流更有效果。

8.3.2 概念评估 | 初试设计效果

结合若干头脑风暴方案，设计人员将有价值的设想结合实际场景进行效果初试，如图 8-15 ～图 8-18 所示。

从展示的模拟图效果来看，体验区的各部分的功能重点得到了突出，操作环节有了相应的提示，减少了用户到现场的手足无措地离开，可以通过提示说明或 App 自主完成所需要的服务流程。

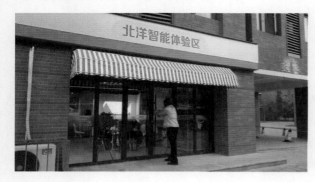

(a) 问题
大门上锁，必须从京东超市绕进去
门口没有任何服务宣传和展板

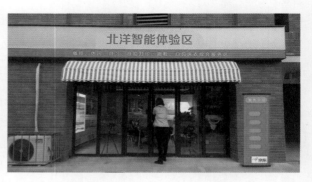

(b) 解决方案
大门保持畅通，可以直接进入京东体验区
门口设置服务宣传和展板，让用户获得服务项目等信息

图 8-15　设计点模拟效果一

(a) 问题
体验区内杂物乱堆，功能繁多，找不到目标服务
地面没有路线引导

(b) 解决方案
在地面，墙面设置醒目的路线导航标识

图 8-16　设计点模拟效果二

(a) 问题
没有操作方法说明
二维码太小，不够醒目

(b) 解决方案
在墙上张贴清晰的流程说明
二维码醒目摆放

图 8-17　设计点模拟效果三

(a) 问题
扫码后需要下载 App
需要注册、登录等一系列烦琐的步骤

(b) 解决方案
扫码后用微信小程序直接进入服务
按步骤清晰地给出操作提示

图 8-18　设计点模拟效果四

8.3.3　设计方案 | 勾画服务蓝图

依据初步设计方案模拟的现场展示效果，设计人员将几个关键场景串联成
故事，并建立服务蓝图 (见图 8-19)。

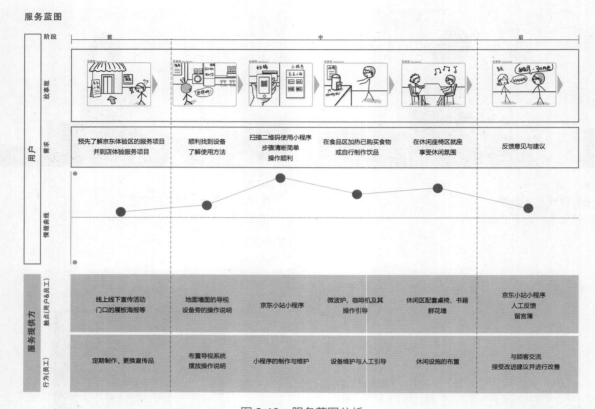

图 8-19　服务蓝图分析

(1) 进入体验区之前，能预先了解到体验区现有的服务项目，明确这里是做什么，因此在门口安置一块展板，作为辅助宣传和说明，或者在店铺门面上提供相关信息。

(2) 进入体验区后，对提供的服务有明确的分区和指示，墙面上、地板上出现适当的导视标记；操作某台设备时通过墙面说明或者 App、小程序等触点给予清晰明确的指引。

(3) 离开体验区时，或完成某项服务后，App 或小程序可以进行反馈信息搜集。

通过这样的方式，将在店内体验过程的介绍整合，并压缩成一个可视化的图表，用来传达设计过程的信息，使信息更直观地呈现出来。

理论点：

第 4 章　4.3.1 触点

第 5 章　5.3.2 头脑风暴

　　　　5.2.5 服务蓝图

8.4 // 设想初实现（原型）

设计人员借助一系列的方法完成方案设想，并在现场环境中模拟效果，汇总设计方案的总体思路，体现以下几个设计定位。

☆ 更有存在感的校内宣传。

☆ 更明确的功能分区。

☆ 更清晰的操作提示。

☆ 更集中的 App 功能。

☆ 更舒适的体验环境。

经过细致考虑，店铺改进原型的展现主要通过三维建模及 1 ： 15 实景搭建来完成，而手机程序的展示则需要搭建 App 架构并进行交互界面设计。

8.4.1 呈现三维造型

借助犀牛、Keyshot 等三维建模软件的强大功能，设计人员完成了较为基础的整体室内实景的创建 (见图 8-20)。

此设计方案比较现有场景进行了以下改进。

图 8-20　店内实景（全局）

1. 统一了京东品牌视觉效果

1) 加入京东品牌的标志性元素

结合体验区的品牌特性和室内外装潢，最终敲定以京东的标志性颜色——

红、白对室内进行视觉整体性设计（见图 8-21）。

(1) 加入"京东小站"和标语，改善咖啡角的形象墙设计 [见图 8-22(a)]。

(2) 加入京东 Logo 标志 (见图 8-21、图 8-22) 和红色视觉色带 (见图 8-21)，在环境中不断强化品牌印象。

(3) 服务设备上方提供带有红色边框的说明提示板，方便用户明确使用流程、获取使用信息，同时也统一了体验区内的视觉体系 [见图 8-22(a)]。

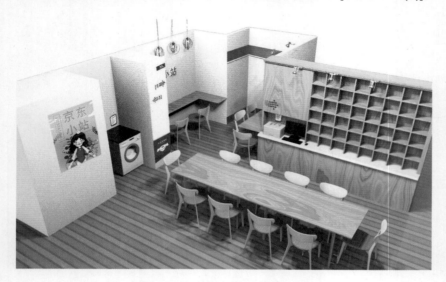

图 8-21　与京东一致的视觉风格

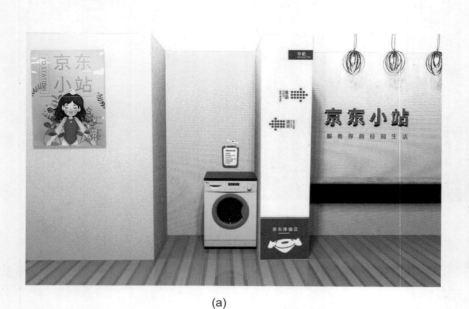

(a)

(b)

图 8-22　明确且符合京东风格的导视

2) 导视系统

采用圆点矩阵型箭头作为主要导视元素，使得视觉效果活泼、年轻化，符合大学生的心理特征以及体验店面的定位。对重要的服务区域进行红色箭头指引，明确店内的分割布局，使顾客借助此项导视信息更快速地获取服务设施所在位置（见图 8-22）。

2. 空间的重组与划分

为了更清晰、准确地向顾客传达服务项目的信息，借助导视系统的引导，室内的空间职能也变得愈发清晰，设计人员将体验区内的服务项目整合，分为用餐区、文印区、鲜花墙等区块中，从图 8-21 中可以观察到，桌椅的排布和灯光氛围也被调整，使得体验区在氛围上面貌一新。

1) 用餐区（见图 8-23）

在原体验区中，"京东小站" 4 个字的位置被一块巨大的、刺眼的广告牌占据 [见图 8-4(b)]，人们无法舒适地坐在这里喝咖啡聊天。在改进设计中，设计人员采取了一种更温和的方式——背光取代直接光源，尽管灯光减弱，但红色的 4 个字取代了原本信息冗杂的墙面，变得一目了然，清晰地传达了品牌的名称。

2) 文印区（见图 8-24）

由于打印机使用频率最高，设计人员把原来放置在 L 形餐桌上的打印机从用餐区移出，专门设立了文印区。同时，借用一整面书墙替代了原来的货架和壁纸，此墙面上的书架可以摆放学生们喜欢的书，以供他们在这里一边就餐一边阅读，更贴合大学生们的校园需求，也为体验区增添了一些文艺气质。

3) 鲜花墙（见图 8-25）

鲜花预订是体验区中最富有青春朝气和趣味的一项服务，原来的布局中却并没有实体销售空间，只有一个二维码让顾客扫码下单。设计人员在观察日常生活时发现，挑选鲜花如同挑选水果一样，需要亲自挑拣选择。如果鲜花看不见、摸不着，顾客就无法确定鲜花的质量，这项服务基本上就是形同虚设了。新布局中强调了现有条件下，将鲜花高低错落摆放在明显的位置，并以原木形成的栅格式墙壁映衬，为体验区增添大自然的生机和活力。这样，原本的一项服务也变成了环境与氛围的一部分，二者相得益彰。

图 8-23　重组改进后的用餐区

图 8-24　重组后的文印区

图 8-25　新设立的鲜花墙

通过细致地对体验区内部进行重新分区，不难发现这里的信息其实有明有暗：明的部分是对服务项目的介绍和引导、操作步骤的说明等，设计人员在这方面力图简单明确，降低用户的认知负担；暗的部分则是对于京东品牌形象的强调，关于这方面，设计人员则通过重复的视觉符号和鲜明的品牌色彩，来达到潜移默化地加深顾客印象的目的。

如果用户在本能层面和行为层面接受明信息的引导，会认为体验区"有用""好用"；而在反思层面和潜意识层面接受暗信息的影响，认为体验区"专业""周到"，这时，改进设计的目标就达到了。

为了能让设计方案表现得更加清晰，设计人员还制作了实物模型，借此以第一人称视角模拟室内体验（见图 8-26）。除了计算机三维模型中展示的诸项内容，在实物模型中还体现出：在入口位放置了主要的导视牌 [见图 8-26(b)]，使得顾客一进门就可以直接找到相应的位置，了解功能的分区，避免了顾客在体验店内耗时寻找或者咨询店员所付出的额外成本。

(a)

(b)

图 8-26　实物场景模型

8.4.2　整合 App 设计

针对目前京东体验区每项服务都需要单独扫码下载 App 的问题，设计人员规划并设置了一款 App，整合京东体验区目前的打印、洗衣、洗鞋、鲜花服务，只需微信扫码即可便利享受服务，优化操作方式与用户体验，有用、易用、好用，操作过程简单便利。

App 的程序架构如下。

依据体验区内所涉及的服务及使用人群，设计人员对此 App 程序规划了严谨且符合逻辑的架构图，主要分为"服务"和"我"两个部分。"服务"部分可直接使用区间所具有的服务项目，每项中的内容均结合现有 App 的基本内容进行规划和安排，形成 App 与现有各服务项目 App 的无缝对接；"我"部分主要是用于个人信息的设置、订单查询以及帮助服务等内容（见图 8-27 和图 8-28）。

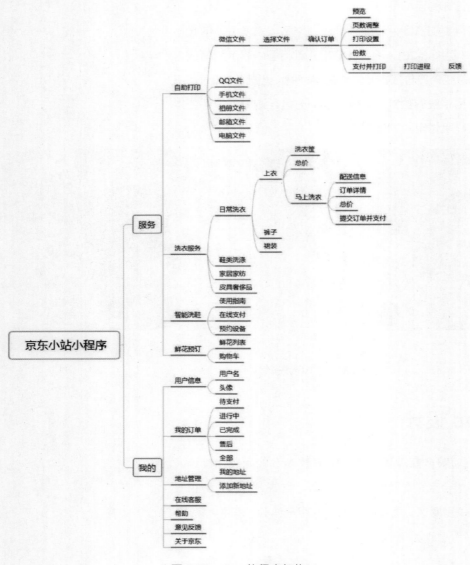

图 8-27　App 的程序架构

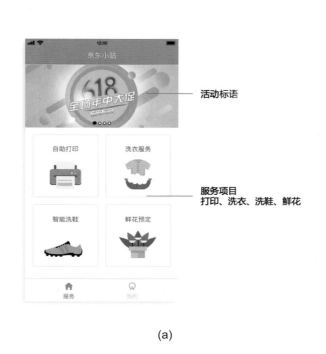

活动标语

服务项目
打印、洗衣、洗鞋、鲜花

(a)

用户个人信息

订单及地址

帮助与反馈

(b)

图 8-28　App 的"服务"界面和"我"界面

App 主要的使用流程如图 8-29 所示。

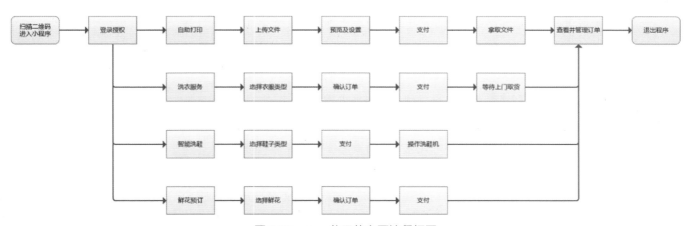

图 8-29　App 使用的主要流程框图

以打印为例，如图 8-30 所示，可通过首页进入"自助打印"，其涉及的
相关功能和操作如下。

交互流程（以打印为例）

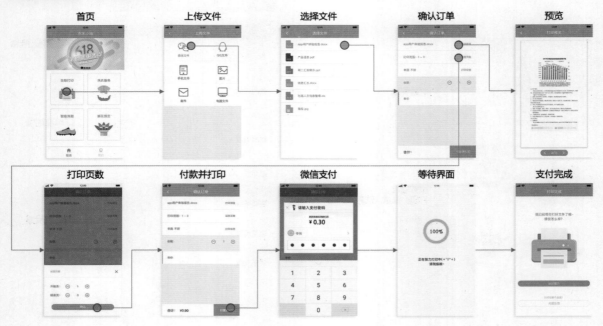

图 8-30 "自助打印"的交互流程图

☆ 上传文件：有多种方式进行上传，如微信、QQ、手机文件等，按照用户使用频率高低进行排序。

☆ 选择文件：显示用户最近接收的文件，显示文件类型及文件名称。

☆ 确认订单：页面可对打印页数、范围等进行基本设置，将复杂的不常用的设置操作放入高级设置中做弱化。

☆ 预览：可对打印文件的效果进行预览，防止出错。

☆ 打印页数：设置开始页和结束页。

☆ 付款并打印：设置完毕后，可在左下角看到总金额，并进行付款。

☆ 微信支付：默认微信密码，输入正确密码进行支付。

☆ 等待界面：用动态图片显示打印进程，并使用贴心的文案对用户进行提醒，避免用户因等待而造成焦虑。

☆ 支付完成：为"打印完成"配上可爱的图片和文字，增加喜悦之感，可选择返回首页或进行反馈。

☆ "洗衣服务"项目的设计思路是：将复杂的洗衣内容做一个分类，帮助用户快速找到自己所需的品类，分为日常洗衣、鞋类、皮具和家纺，并在下

方使用网格列表展示销量较高的商品，用户可直接从中选择 (见图 8-31)。

交互流程 (以洗衣为例)

图 8-31 "洗衣服务"的交互流程图 (1)

☆ 日常洗衣：进入日常洗衣服务，可使用分类作进一步筛选。

☆ 商品详情：点击查看商品价格、选择数量、浏览洗衣服务的具体方式等，可加入购物车或立刻支付。

☆ 确认订单：显示配送信息、支付金额，可对商家进行留言。

☆ 微信支付：输入密码进行支付。

☆ 支付完成：显示支付完成的图片及文案，可在个人中心的订单中对洗衣进程进行查询。

"我的"界面主要显示简要的用户个人信息、订单地址以及帮助和反馈等内容，可对个人信息进行编辑 (见图 8-32)。

我的地址：可对地址进行添加、编辑、设置默认地址，用于洗衣和鲜花服务的收货。

我的订单：可按未支付、进行中、已完成、售后、全部进行查看，显示订单的类型、订单号，可点击详情查看具体信息。

理论点：

第 1 章 1.3.1 点、线、面之美

　　　　　1.4.2 视觉动态流程

第 4 章 4.2.1 视觉设计

　　　　　4.3.1 触点

第 5 章 5.4 原型

交互流程（我的）

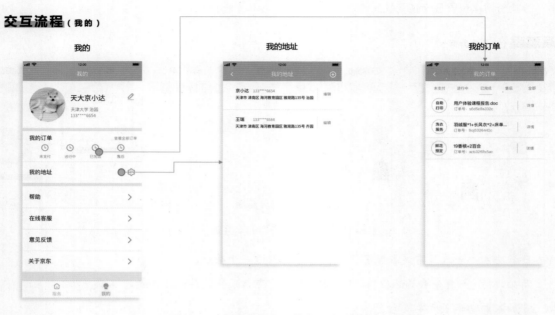

图 8-32 "洗衣服务"的交互流程图 (2)

8.5 以体验视角和视觉策略完善服务

　　在此次京东 - 北洋智能体验区的改进设计中，设计人员借助多种有效的服务设计方法一步步推动思维的酝酿，直至方案的最终产生。在设计过程中清晰的逻辑可以帮助设计者扩宽思考维度，以服务设计视角推动赋能的方法，有效地贯穿在各个环节中，并将设计课题中各合作方（消费者、经营者）都视为目标服务对象；在设计输出环节，设计人员依据视觉策略进行设计方案思考和展现，无论是功能区的重组解决方案还是 App 交互界面的设计，均是有针对性地解决不同阶段不同对象所造成的阻力，最终以设计驱动者的角度推动京东体验区的长期发展。

　　此项设计课题仍在继续，项目后续进展需要大量的时间沟通和协调才能完成。期待在未来某一天可以完成"测试"环节，并以测试结果不断迭代反馈为体验区不断赋能，推动和完善它的服务体系的发展。

设计者：

天津大学机械工程学院，工业设计专业 / 动画设计专业

李冠楠、董一凡、俞欣佳、王乐、耿梦谣、雷肃娟、庄菲菲

设计指导教师：赵天娇

第 9 章
案例四：校园内的设计展览
——第五届设计年展的视觉服务设计

设计年展是由工业设计专业主办、动画专业协办的年度设计作品展，截至 2019 年已举办了五届。与众多学校毕业设计展不同的是，年展的各个环节均由学生结合课程所学的服务设计和视觉设计理论进行实践教学活动，在教师的不断指导下可以看到其一步步的蜕变，感受设计带来的辛苦与快乐。

规划与组织一场展览，无论规模大小都需要竭尽全力，除了要有全程投入的人员、思维、时间、精力等，还包括持续不断的思考讨论、设计思维碰撞、整体的团队管理与协作，更重要的是将理论付诸实践的决心与信心。这其中的关键环节主要包括展览团队构建 (见图 9-1)、展览主题确认、展览规划、展场设计、视觉设计、文案揣摩、展场搭建、展览宣传 (见图 9-2)。

为配合本书内容重点，即设计思维构建、理论点与设计实践结合、视觉设计等环节，在案例中暂时弱化展览团队构建、展览规划、文案揣摩和展场搭建部分，主要突出整体展览与服务设计和视觉设计理论点紧密结合的展场设计、视觉设计和展览宣传的内容进行介绍，以求让读者更好地理解将理论运用到实践的详细过程。

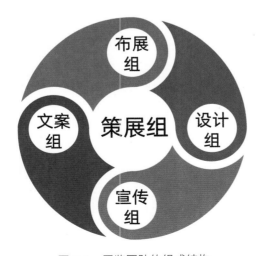

图 9-1　展览团队的组成结构

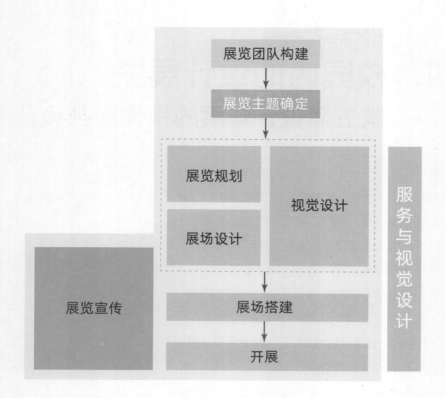

图 9-2　年展规划流程及其与"服务与视觉设计"的关联

9.1 // 年展主题的选择与确定

工作小组：策展组、文案组

展览主题是做好展览的基点，也是起点，可以说，没有主题赋予展览核心的灵魂，就没有展览要传递出的精髓，以及它本身应该具有的吸引力。因此，策划团队每年在对年展主题进行选择时都力争主题有内涵，给观众留下深刻的印象。

设计年展主要辐射观展的人群为在校学生和教师、企业技术人员和设计爱好者等，因此，主题的选择需具有朝气和力量，紧跟社会发展趋势；同时，根据展品的丰富多样性，展览主题还需要包容性较强、能将展品的特性纳入其中，这不乏是对策展者们在展览初期一项特别的考验！

技巧　主题的确定方法似乎没有过多的捷径可言，主要可通过以下途径

获得。

☆ 浏览各类展览。

☆ 阅读书籍。

☆ 查阅网站。

☆ 实地探访有关科技公司、设计公司等。

☆ 与科技人员、一线设计师等交流。

以上诸项，核心是要求策展者拥有一定的时代嗅觉，触碰社会发展的最前沿，在定义一场展览时才能事半功倍，思维顺势而开。因此，平时的不断积累对此阶段的工作会具有很好的促进作用。

此外，语言的表述能力在本环节中也会得到很好的锻炼，诠释展览主题时，如何能将其深化、剖析内涵，让观展者更好地理解策展团队目标所向、所想、所意，这需要一系列文字来进行解读。

经过反复思考、讨论、最终在众多的主题方案（见图 9-3）中选择"D 语言（英语：D:)"作为本届年展的主题（见图 9-4），主要原因有以下几点。

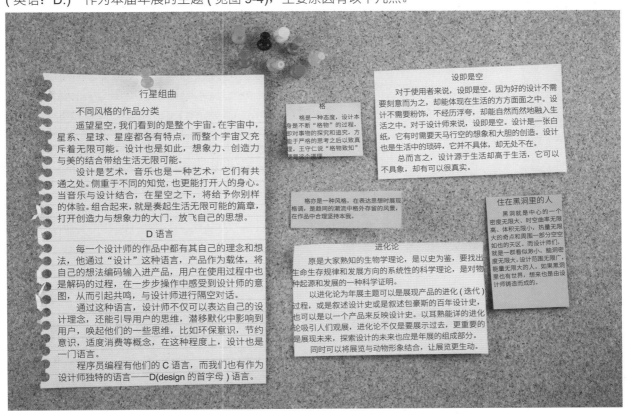

图 9-3　年展主题的初期探索

☆ 主题词精练，易于上口和记忆。

☆ 阐释内容丰富，能包容展览内容。

☆ 与设计联通，有较突出的时代感。

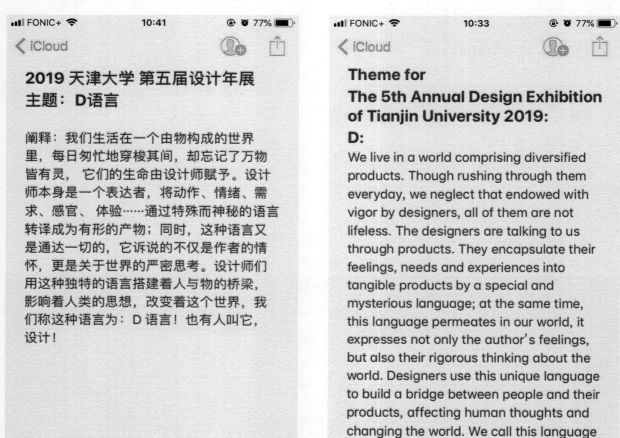

图 9-4　第五届设计年展主题阐释（中英文）

9.2　年展的主视觉设计

工作小组：设计组

主视觉设计是继展览主题确定后最为重要的环节，它的呈现决定了后续展

览中各类视觉元素的表现形式，如展场板块设计、展板设计、手册及各类周边产品等。因此，主题确定后的下一步工作就是确定主视觉。

技巧　从展览的整体工作流程（见图 9-2）上来看，视觉设计和展览规划是可以同步进行的。因为展览规划更重要的是整场展览在思维和逻辑上的表达、展览内容的诠释，待主视觉设计确定后，即可以和确定的展览整体思路并行向前，对展场中各接触点进行实际的视觉设计。

9.2.1　主视觉的表达思考

如图 9-5 所示，在设计初期，需要有一定的头脑风暴过程，即围绕"D 语言"这一主题进行一系列的视觉创意。现在头脑风暴的模式更多的是在于团队中每个人都投入思考，避免把初期的设计工作集中在少数人身上。

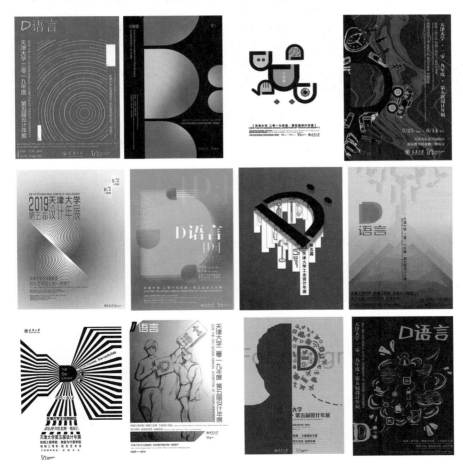

图 9-5　初期设计方案

　　在进行视觉设计的过程中，设计组成员经过多次反复，如最初设计的思路仅在设计组范围内进行讨论，最终选出图 9-6 和图 9-7 作为基础方案。

　　方案一：以点、线为基础进行设计，选用平面构成中的发射构成作为主要表现形式；设计元素围绕 D 字母展开，中心部分是较为明显的 D 轮廓，以及发射构成中所暗含的 D 轮廓 [见图 9-6(a)]。

　　方案整体视觉冲击力强，但对主题的突出较为直白，不够深入含蓄，虽然在后续的发散方案中进行了一定的修改，并加入展览的相关信息，但一直没有提升"D 语言"这个核心所带来的高度 [见图 9-6(b)、(c)]。

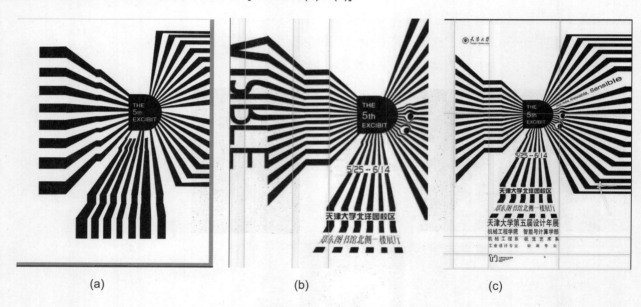

(a)　　　　　　　　　　(b)　　　　　　　　　　(c)

图 9-6　初期设计方案一及其发散方案

理论点：

第 1 章　1.2 视觉思维

　　　　　1.3.1 点、线、面之美

　　方案二：以点作为基础进行设计，对每个"D 字母点"进行变化，体现出一定的创意性，从特别的角度突出了"D 语言"的核心，即设计丰富多彩的表达形式 [见图 9-7(a)]。

整体方案色彩鲜艳，有视觉吸引力，但对于"D 字母点"缺乏恰当的组织，各"点"之间的关系不明确，不便于理解核心主题。虽然方案在此意见基础上进行了一些修改，即对"D 点"元素适当增加并构建一定的组织关系，或对"D 点"单元素进行突出等，但对于表达展览的主题仍感觉不足，信息传递明确度不够高 [见图 9-7(b)、(c)]。

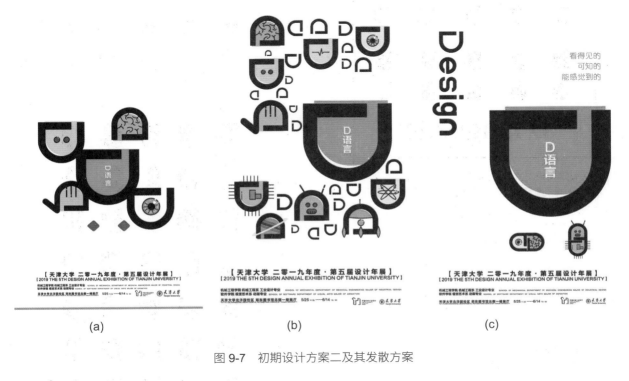

(a)　　　　　　　　　　　　　(b)　　　　　　　　　　　　　(c)

图 9-7　初期设计方案二及其发散方案

理论点：

第 1 章　1.3.1 点、线、面之美

在这两个方案不断修改后，设计组始终找不到合适的表达方式。于是返回到初始的设计方案，进行再次筛选和讨论，并将讨论征集的范围扩大到全体策展团队，思维重新被拓展。经过一系列的分析后，再次选择了新的方向，即方案三。

方案三：此方案以多态 D 字母为核心，虽然第一眼看不能马上捕捉到关键点，但细心观察即可感受到其中带来的内涵，对形态再行塑造，能令整体内容更突出，因此具有一定的发展空间 [见图 9-8(a)]。

(a)

(b)

(c)

(d)

图 9-8　初期设计方案三及其变化思考

在此思路基础上，设计组在反复修改过程中主要进行了以下两点尝试和调整。

(1) 调整切割 D 字母的元素形态。分析并挑选原始方案中有代表性的"D 点"，从中寻找到一定的形态表达规律，如箭头、波浪线、单斜线、群体排列的斜线等对 D 字母产生的视觉变化 [见图 9-8(b)]，尝试逐渐化解、合并到一些基础形——圆、方、三角及其变形的形态身上 [见图 9-8(c)]，以这些元素对 D 字母进行切割，力求在最简单的几何图形基础上产生丰富多彩的变化。在各元素点确定的最后一步，突出了一些切割图形的色彩和造型，将其聚焦在三原色及 3 个基础几何图形上，借此表达对包豪斯基础思想的认可和风格传承 (见图 9-9)。

图 9-9　包豪斯基于三原色的基础几何图形
https://mmbiz.qpic.cn/mmbiz_jpg/5LCvpCiaoj82ZLsIgnJ0tQMXqyzpwMAn4WIL3IWia
kvyrULvEGvluf2icP8syvMTR8xY1SHibl2jc5vNLPuNKKS3Og/0?wx_fmt=jpeg

(2) D 字母的排版布局 (见图 9-10)。为使界面更丰满，结合展场实况，在确定的 2.9m×7.7m 的画布上重新进行主视觉的排版编辑，加入展览的中英文主题，以及时间、地点、主办单位等相关信息，使其在整体版面上形成了较为规整的信息区块 [见图 9-8(d)]。同时对所有的 D 点进行重新排版，确定横纵向 D 点数量。在最后协调整体的过程中，设计组还不遗余力地对信息区视觉中心进行位置比较 (见图 9-11)，力求与展览现场悬挂主视觉的位置相吻合，以观众步入展场的行走路径去观察主视觉海报，为信息区域寻找到合适的视觉位置。

(a)　　　　　　　(b)　　　　　　　(c)　　　　　　　(d)

图 9-10　方案三部分设计过程图

图 9-11　方案三中信息区的重心排版比较

在视觉海报设计的探究过程中，设计组成员更多的是对核心主题表达以及
视觉重心位置的不断尝试，两者叠加进行，理论与实践之间互相借鉴影响，最
终呈现出较有设计感的效果 (见图 9-12、图 9-13)。

图 9-12 天津大学第五届设计年展主视觉及展场入口处悬挂效果

图 9-13 天津大学第五届设计年展开幕式背板——主视觉的横向排版

> **理论点：**
> 第 1 章　1.3.1 点、线、面之美
> 　　　　1.4.2 视觉动态流程
> 第 4 章　4.3.1 触点

9.2.2　主视觉的应用规范及辅助图形

结合 VI 设计的理论，展览主视觉的应用需要制定基础的规范和辅助图形，以保证整场展览的统一性。

1. 标准字、标准色的确定

主视觉的核心字主要采用了 3 种字体，如图 9-14 所示，分别是文悦新青年体 W8、文悦后现代体 W4-75 和文悦后现代体 W2-75。

图 9-14　D 语言的核心字体

选择文悦新青年 W8 字体的原因主要是：此字体字母 D 的表达与图形 D 的轮廓相似，与主视觉整体协调度匹配；此字体较为粗犷，应用在主视觉中突出表达内容比较合适。另外，两种细一些的字体作为辅助字体，主要用于信息区域里其他内容的表达。

主视觉设计中除了应用黑色外，还有作为点缀的红、黄、蓝三色。从视觉角度并没有使用纯色，适当对其进行了明暗调整，确定为如图 9-15 所示的 3 种色值。

<div align="center">

圆：蓝色　　　三角：黄色　　　方：红色

（CMYK 83 50 0 0）（CMYK 4 26 82 0）（CMYK 0 96 95 0）

</div>

图 9-15　主视觉的核心颜色

2. 图形 D 的表达规范

在确定核心字体的基础上，主视觉中出现最多的图形 D 也需要在其表达
形式上做出规范（见图 9-16），即通过标准图形——方、圆和线的共同构造形
成标准图形。

图 9-16　图形 D 的规范表达

技巧　标准化绘制图形是 VI 设计基础中必须完成的步骤，按照一定依据
进行的图形绘制，所表达的就不是自由形态了。

3. 辅助图形一：图形 D 的平铺

技巧　对基础元素图形进行平铺和复制是比较常见的，也是非常有效的
制作辅助图形的手段。本次策划主视觉的核心为多态 D 字母，因此选择平铺
的整体作为辅助图形之一，以便在各类视觉效果中应用（见图 9-17）。

技巧　作为辅助图形，需要注意的是，在视觉效果的表达上不能过分突出。
在设计制作时将选取的图形 D 去掉中间的红、黄、蓝三色图形，仅保留纯黑色，
便于在后续使用中与其他内容相互搭配。

图 9-17　图形 D 的排版应用

4. 辅助图形二：三色线

在主视觉中主要的色彩为红、黄、蓝三色，因其本身为辅助元素，所以作为辅助图形时也不能过于突出。设计的三色线作为后续应用备选（见图 9-18）。

图 9-13 所示的主视觉的横向排版就应用了三色线作为辅助元素。

辅助元素

红黄蓝细条

彩色斜杠 黑白斜杠

图 9-18　主视觉的辅助元素

理论点：

第 3 章　3.3 VI 的灵魂——基础要素设计

9.3 **展场的视觉设计**

　　设计年展的举办场地为天津大学北洋园校区郑东图书馆北侧一层展厅，占地面积约为 600 ㎡，呈 L 形，展场内设有一定的照明、电源、玻璃展柜、展壁等展览基础设施 (见图 9-19)。

图 9-19　展场空间

本节将结合展场规划，按照观展者的路线：入口处→（展场内部）各板块引板及展板模板设计、互动区→结束区，依次对各部分进行介绍。

9.3.1 展场规划与情绪路线

工作小组：策展组、文案组、设计组

一般的设计展览要在主题确定后就可以开始围绕展品进行展场规划了。每届展览的展品数量有限且多样，因此展场规划都要面临选择困难，首先要为多种多样的产品进行归类，思考其在有限空间中的合理布局；其次要安排观展者行走的视觉动线，力求在展场的每个空间都能调动观展者的兴趣。

策展组从观展者的行走路线着眼，摆脱展览以往的 S 形走向，结合整个展场空间和照明特点进行空间规划，让每个空间都能有较好的呈现(见图9-20)。在经过多次学习讨论后，策展组发现展品的质量、展场空间、照明条件等均能在一定程度上牵动人的情绪，为了使整场展览都能获得关注，避免视觉疲劳造成情绪低落点，展区结合展品内容在规划观展路线中制造了情绪兴奋点区域(见图 9-21)，使观展者在行走过程中能随着区域展品的引导不断调动情绪。

展区终版布局规划图（见图 9-22) 充分利用了场内照明布局设置大小不同的展区，每个展区集合了数量不等的板块，观展者依据观展动线而行，在浏览过程中会随着展示的内容牵动情绪一直观展始终。

图 9-20　初期规划的部分方案图

图 9-20　初期规划的部分方案图（续）

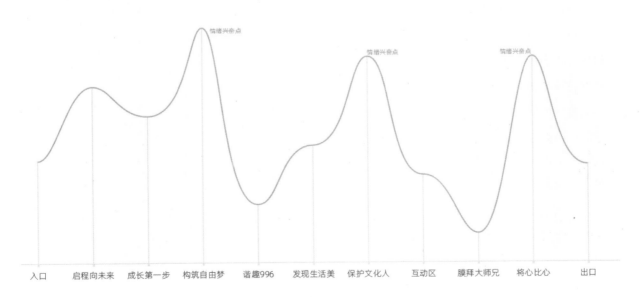

图 9-21　观展者在观展过程中的情绪变化预测

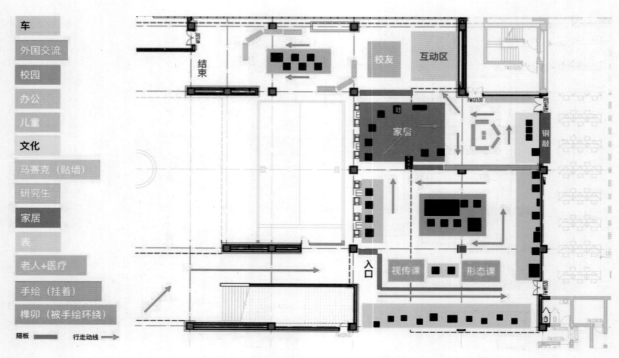

图 9-22 展场基本布局规划图 (最终版)

文案组在规划图的基础上，对各板块中文名称进行了文案思考，力求精练、准确、流畅，富有含蓄、与时俱进的板块内容，如构筑自由梦、谐趣 996 等都是应当下的流行话题而生；为了呼应展览主题"D 语言"，文案策划还结合各板块的内容和中文名称，配备了以 D 字母开头的英文名称，令展览主题的表达得到实际的体现与升华。

依据主视觉的红、黄、蓝三原色，规划设计以渐变的形式为每个展区设置了独有的色块以便于区分，据此，原版规划图在文案思考和色彩设计的基础上达到焕然一新的目的，使表达更加明确、更具设计感 (见图 9-23)。

理论点：

第 1 章 1.4.2 视觉动态流程

第 2 章 2.4.1 信息图设计原则

2.3.2 信息设计的不同类型

第 3 章 3.3 VI 的灵魂——基础要素设计

第 5 章 5.1.5 移情图绘制

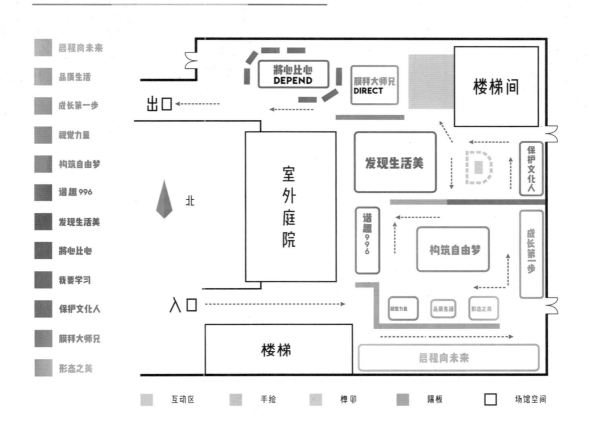

图 9-23　展区平面图（美化版）

9.3.2　展览入口区域

1. 工作小组：策展组、设计组、文案组、布展组

　　展览入口是集视觉冲击、展览信息获取、交流互动的重要区域，其对于观展者的吸引是最直接的。对于观展者来说，入口处具有较为明确的物理接触点和人际接触点，他们可以明确展览区域布局，对展区产生宏观的认识，同时还

可以与咨询人员交流、填写问卷，并索取与展览相关的信息和纪念品 (见图 9-24)。

图 9-24　展览入口处

(1) 导引海报 (见图 9-25)。

- 尺寸：A1(841mm×594mm)。
- 材质：157g 铜版纸。
- 工艺：喷绘。

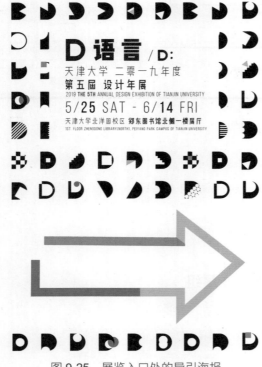

图 9-25　展览入口处的导引海报

导引海报有着顾名思义的明确目的，即为观展者指向展览区域，是较为明显的物理接触点。郑东图书馆北侧一层的空间格局，为观展者提供了良好的主视觉位置判断，导引海报也起到了更明确地指明方向的辅助导引信息的作用。

在海报的设计上文案组主要使用了主视觉的核心图形与文字信息保证视觉统一，并应用辅助图形二作为指引箭头的构成要素。

(2) 展览引言及区域介绍 (见图 9-26)。

- 尺寸：80cm×180cm。
- 材质：写真布。
- 工艺：喷绘。
- 展示形式：门型展架。

图 9-26 展览引言及区域介绍

展览引言区域包括展览前言、展览介绍、主题介绍以及展场区域概览，除表达欢迎之意外，还清楚地表明观展者已经正式踏入展览范围，初步获悉在此次展览中可以了解和看到的内容。

在版面的设计上，展览前言和介绍均以文字为主，主要应用主视觉中的图形元素和规定的辅助图形。对于展览的主要板块介绍，依据规划平面图中确定

的板块色彩，采用简单的九宫格排版，内容一目了然，在板块介绍下方配以辅助的平面图，让观展者对展区总体产生先入为主的认识 (见图 9-27)。

图 9-27　展览引言区域的版面设计

(3) 展览主视觉 (见图 9-28)。

- 尺寸：2.9m×7.7m。
- 材质：写真布。
- 工艺：喷绘。
- 展示形式：吊装展示。

主视觉海报是展览的核心视觉形象，其尺寸主要依据图书馆场地条件，从三层桥廊吊装而下的位置决定了其高度和宽度。主视觉悬挂位置非常明显，观展者入图书馆后进入中厅即可见到。主视觉海报由其宽大的面幅带来冲击力，可以充分感受到一场视觉和设计盛宴即将到来的兴奋感。

主视觉的主体设计思路已在 9.2 节中重点解读，在此就不再赘述。

图 9-28　主视觉吊装效果（仰视）

(4) 接待台交流。

接待台区域是主要的信息获取途径，通过物理接触点（纸质媒介）和人际
接触点（咨询人员），观展者可以更多地了解展览的内容。

观展者的需求，包括展览手册、导视卡、纪念品及展览问卷（见图 9-29）。

图 9-29　接待台可获取的手册、导视卡及展览问卷

2. 展览手册

- 尺寸：B5(257mm×182 mm)。
- 材质：封面 157g 哑光纸，内页 120g 哑粉纸。
- 工艺：双面彩印。

本届展览增添了大部分作品简介及设计者简介的内容，这样的手册有利于保护展品的版权，说明官方媒介对外宣布设计品的归属，从一定程度上防止对优秀设计品的抄袭和仿制，同时也是对步入设计门槛的未来"设计师"的精神鼓励和支持。

手册的封面设计也同时遵循主视觉的核心元素，其内容的设计主要依据展览内部各板块进行章节划分 (图 9-23 所示板块名称)，其间对每个作品分别进行介绍。各板块色彩使用在规划平面图 (见图 9-23) 中规定的渐变色 (见图 9-30)。

图 9-30　部分手册内页展示

3. 导视卡

- 尺寸：105mm×260mm。
- 材质：150g 哑光白卡纸。
- 工艺：双面彩印。

准确地说，导视卡就是一张带领观展者入场的基础信息说明，作为移动的物理接触点，在展场中可以随时参考，熟悉展览主题和展区规划布局。它的背面采用了与前言区域中第三张介绍一致的设计，而主面除了沿用主视觉和辅助图形外，还加入了展览主题的中英文介绍和工业设计专业二维码，这个辅助的数字接触点，将扩大专业介绍和信息的宣传空间，获得更多人的关注。本次导视卡的设计有较新颖的地方，就是可以借助卡体上方的空洞进行悬挂，这也为导视卡提供了除平面放置外的分发途径，可以让观展者在站立时的平视视线范围内更轻易地获取到 (见图 9-31)。

图 9-31　可悬挂的导视卡

D语言 /D:

天津大学 二零一九年度
第五届 设计年展
2019 **THE 5TH** ANNUAL DESIGN EXHIBITION OF TIANJIN UNIVERSITY
5/25 SAT - 6/14 FRI
天津大学北洋园校区●郑东图书馆北侧一楼展厅
1ST. FLOOR ZHENGDONG LIBRARY(NORTH), PEIYANG PARK CAMPUS OF TIANJIN UNIVERSITY

我们生活在一个由物构成的世界里，每日忽忙地穿梭其间，却忘记了万物皆有灵，它们的生命由设计师赋予。设计师本身是一个表达者，将动作、情绪、需求、感官、体验……通过特殊而神秘的语言转译成为有形的产物；同时，这种语言又是遍达一切的，它诉说的不仅是作者的情怀，更是关于世界的严密而思考。设计师们用这种独特的语言搭建着人与物的桥梁，影响着人类的思想，改变着这个世界。我们称这种语言为，D语言，也有人叫它，设计。

WE LIVE IN A WORLD COMPRISING DIVERSIFIED PRODUCTS. THOUGH RUSHING THROUGH THEM EVERYDAY, WE NEGLECT THAT ALL OF THEM, ENDOWED WITH VIGOR BY DESIGNERS, IS NOT LIFELESS. THE DESIGNERS ARE TALKING TO US THROUGH THEIR PRODUCTS. THEY ENCAPSULATE THEIR FEELINGS, NEEDS AND EXPERIENCES INTO TANGIBLE PRODUCTS BY A SPECIAL AND MYSTERIOUS LANGUAGE; AT THE SAME TIME, THIS LANGUAGE PERMEATES IN OUR WORLD. IT EXPRESSES NOT ONLY THE AUTHOR'S FEELINGS, BUT ALSO THEIR RIGOROUS THINKING ABOUT THE WORLD. DESIGNERS USE THIS UNIQUE LANGUAGE TO BUILD A BRIDGE BETWEEN PEOPLE AND THEIR PRODUCTS, AFFECTING HUMAN THOUGHTS AND CHANGING THE WORLD. WE CALL THIS LANGUAGE "D", WHICH IS ALSO NAMED "DESIGN".

主要专题板块
MAIN ZONE PLANNINGS

▶EPARTURE 启程向未来

奔未来出发，开启自我的奇幻旅程吧！要着不探的目的，不同的价值，选择不同的方式，每个人描述着不同的故事。未来是由每个，D说，你有。

Set out for the future and start our fantastic journey! With different purposes, different moods, and different approaches, different people create different stories, which is said by D and waits to be listened.

▨EVELOP 成长第一步

孩子的世界瞬息万变，在人生成长的第一步里，他们走得很快。因要创新的情情领代，让好设计伴随孩子成长。

Children's worlds are changing rapidly. They walk very fast in their first step of their growth. Therefore we use D to help them quietly, let the good design grow with the children.

▣REAM 构筑自由梦

年轻的我们充满着无穷的魅力，做着最狂野的梦。我们帮助你实现梦想，给你舒适安全的生活，带你做有趣的事情，让年轻人的梦想张扬起来！

Being young, we are full of exuberant energy and doing the wildest dreams. Using D, we help you to realize your dreams, give you a comfortable life and take you to do interesting things, let young make up!

▣O 996 逃离996

996的日子看不到头，就像七年之痒无末期的约会。来一点小惊喜，藏在D的浪漫里，不累996，只要工作轻松又有趣。

The days of 996 seem to have no end, like a boring date in the seven-year itch. Here comes a little surprise, hiding in the romance of D. No 996, as long as the work is easy and fun.

◗ISCOVER 发现生活美

上学上班，洗衣做饭，人生不短，转眼就过半。再到的风景，也缺少欣赏。是时候添加一层D的滤镜，来爱生活，发现生活美。

Going to work, washing and cooking, life is long, but half of it has passed in a blink of an eye. Even for the best scenery, we are still lack of mood for appreciation. It is time to add a layer of D filter, to see life and to discover the beauty of life.

▶EPEND 器物比伦

每个设计师都有着社会责任感，D语言承载了我们的社会责任感。我们用独有的D语言去设计老齢们和特殊人让爱。

Every designer has a sense of social responsibility, and the D language carries our sense of social responsibility. We use the unique D language for the elderly and for the special group. We resonate with everyone, in order to make more people have a better life.

▶EFEND 保护文化人

D语言有很强的包容性，本模块就是用D语言来讲不同文化下的故事。这里有一起来见证不同文化的魅力吧！

D language is very inclusive, this section is using D language to tell stories in different cultures. Come on and witness the charm of different cultures!

▶IRECT 叛逆大师兄

曾经面对未来很迷茫，工业设计到底能做什么？现在我想说了，源来我的梦想一直没有改变——D，就是我坚守的方向。

I have also been confused about the future. What can industrial design do? Now I know, my dream has never changed from the very beginning- D, is the direction I am holding.

展区平面图（工业设计部分）
LAYOUT (ZONES OF INDUSTRIAL DESIGN)

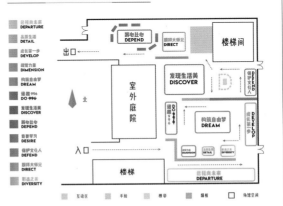

图 9-31　可悬挂的导视卡（续）

4. 纪念宣传品——文化 T 恤

尺寸：S、M、L、XL、XXL、XXXL、XXXXL。

文化 T 恤衫作为年展工作者的统一服饰（见图 9-32），增加了参与者的团队精神和凝聚力，也增加了成功举办设计展的自豪感。此外，它的宣传性和导视性就不言而喻了。这种人际接触物理点除在接待台可以触碰到外，还可以在展场范围内碰到，它们也是游动的接触点。

文化衫 T 恤的主要设计思路同样是运用展览主视觉中的部分图形，外观简单大方，背面为赞助公司以及工业设计专业 Logo。

图 9-32　年展 T 恤的效果图

5. 展览问卷

为了把举办校内展览作为教学实践的过程，作为课程学习的延续，让策展团队更好地感受展览在观展者心目中的印象，以及产生的实际效果，信息的反馈是不可缺少的部分。问卷对象为前来参观的在校学生、在校教师、企业和校外人员。问卷的内容涉及了展览形式、展览内容、展览宣传等多方面。

6. 观展者的兴趣：VI 产品——纸胶带、胸针、明信片

为了让观展者对本次展览留有较长的印记，除了导视卡外，还配制了纸胶带、胸针、明信片等 VI 产品作为展览的小礼物供挑选和索取。它们拥有共同的视觉特点，即对主视觉的重复以及辅助图形的使用，当观展者接触到这些物理触点时，会加深对展览产生的记忆和印象，通过对这些触点感知的积累，从而形成对完整展览的认知。

纸胶带有 3 种，如图 9-33 所示。

图 9-33　年展 VI 产品：纸胶带

胸针有 3 种 (见图 9-34)。

- 尺寸：5.2cm×5.2cm。
- 材质工艺：金属烤漆。

图 9-34　年展 VI 产品：胸针

明信片有 4 种 (见图 9-35)。

· 尺寸：154mm×106mm。

· 材质：120g 白卡纸。

图 9-35　年展 VI 产品：明信片

理论点：

第 2 章　2.3.2 信息设计的不同类型

第 3 章　3.4 VI 的发散——应用设计

第 4 章　4.3.1 触点

9.3.3　各板块引板及展板模板设计

工作小组：策展组、设计组、文案组、布展组

在重要的入口区域与各种物理接触点、人际接触点亲密接触后，就会进入正式的展览区域，展区布置见前期规划平面图 (见图 9-23)，按观览顺序包含 12 个板块。各个板块内容不尽相同，规划时分别配以不同的图形、颜色和中英文介绍等加以展示，为保持展览的统一形象，展品与不同板块配套，展板模板设计也顺势而生，这将为参展者们的展位设计奠定基础。

经过初期确认平面图时对文案的斟酌，各板块的中英文名称确认后， 依据"翻译"所表达的形态意向，在主视觉海报中分别寻找与其相符的首字母图形作为板块的代表图形，结合各板块特有渐变色文字，形成 (见图 9-36) 各板块专属 Logo。

图 9-36　展览 12 个板块的 Logo

1. 各板块引板

- 图形 D 尺寸：84cm×96cm。
- 导视文案尺寸：85cm×95cm。
- 材质工艺：木塑板，UV 喷绘。

展区中在主要的 8 个板块起始位置悬挂图 9-37 所示的板块代表图形及文案解读，作为每个板块的起始物理接触点，引导观展者继续向前 (见图 9-38)。

2. 各板块展板模板及标签模板

- 展板尺寸：90cm×120cm。
- 材质工艺：写真布，UV 喷绘。
- 标签尺寸：120mm×80mm。
- 标签材质工艺：KT 板，喷绘。

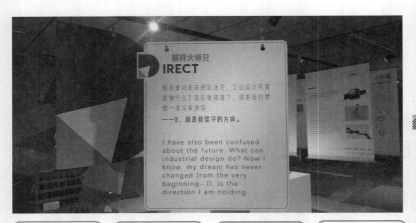

图 9-37　板块引板组悬挂效果及各板块文案引板

图 9-38　展览现场

　　作为设计展览，展板和标签是用来展示和阐释作品的最直接媒介，信息量之大，需要一定的空间供参展者来表述，同时它更是展览中视觉统一的重要一环。

　　技巧　观展者即是通过不断的视觉重复来产生对展览认知的积累，从而形成对整场展览的认知。

　　技巧　展板模板设计 (见图 9-39) 的主要原则有以下几个。

图 9-39　各板块展板的模板

① 版头和版尾：主视觉图形元素或辅助图形的重复应用。

② 展览重要的信息内容展示 (位置依据设计而定)，如展览名称、主办单位、重要的 Logo 等。

③ 统一的文字排版格式，包括字体、字号、行间距的统一，但不对除大标题以外的文字位置做要求，排版可任由参展者自己发挥。

④ 展板组板，即一组为两张或两张以上连续展板，需要考虑展板的连续性 (见图 9-40)。

图 9-40　组板模板

⑤ 板块 Logo 的呈现。标签模板设计 (见图 9-41) 的原则与展板模板相似，但由于平面空间有限，还要在设计时对版面的元素进行压缩。

理论点：

第 3 章　3.4 VI 的发散——应用设计

第 4 章　4.3.1 触点

图 9-41　标签模板范例

9.3.4　展览互动区域

工作小组：策展组、设计组、文案组、布展组

在展览规划的环节中，为展场安排互动区域，有利于促进展品设计者与观

展者的交流。在展场中设置一定面积的互动区不仅能缓解观展者在观展过程中的疲累，利于再次调动他们的观展积极性，更重要的是，为人与人之间的交流提供了空间。交流区还可以设置留言簿以及进行相关企业宣传等，这是在展览中被规划为相对自由的区域（见图9-42）。

图9-42　互动区现场

印章有3种，如图9-43所示。

尺寸：5.8cm×5.8cm。

图9-43　印章及设计图案

年展印章的设计图案挑选了 3 个以群线、群圆形以及群三角形对 D 字母进行切割的图形，与胸针的单图形切割相对。其主要专业目的还是在于主视觉元素在整场展览中不断重复。

留言簿一本，如图 9-44 所示。

- 尺寸：A4(210mm×297mm)。
- 材质工艺：105g 哑粉纸，环装数码打印。

图 9-44　留言簿的封面及内页

记录展览的感想，表达对年展的喜爱，反馈意见，盖章签到，留言簿是一个不需要用言语交流的活动方式。

其设计较为简单，需要为观展者留出充分的空间进行记录。

9.3.5　展览结束区域

工作小组：策展组、设计组、文案组、布展组

展览结束区的作用主要在于对整场展览的简短小结和为展览辛勤付出的人员记录。一场展览的完美呈现，离不开所有工作人员的共同努力，所有参与人员均是在参与的过程中边学、边做、边成长。

结语展板的文案和设计均与"前言"呼应，使展览做到有始有终（见图 9-45）。

理论点：

第 3 章　3.4.4 品牌触点的应用设计

第 4 章　4.3.1 触点

图 9-45 结束区的照片墙及结语

9.4 // 展览中的视觉与服务

9.4.1 展览——VI 视觉设计的应用实践

视觉设计中，VI 系统设计认知基础知识较为传统，也是设计方法一直沿用至今的一类视觉设计，始终举足轻重。随着时代的发展，VI 设计的基础理论变化不大，但是其应用范围越来越广，表现形式越来越多样化。

展览有大量运用 VI 设计方法的视觉设计，无论在展前、展中还是展后，通过统一的视觉让观展者对展览产生记忆，是展览的一种表达手段。无论是何种展览，一套套视觉设计都让展览拥有曾经存在的印记。

因此，展览是 VI 视觉设计方法最佳的实践应用场景之一，一套好的 VI 视觉对一场展览的影响是持久性的。

9.4.2 以人为中心的视觉服务设计

"以人为中心"是服务设计关注的核心思想，展场中的视觉设计均是围绕"人"产生的。如图 9-46 所示，这是对于该届展览的用户旅程地图分析，不难发现诸多的交互行为点均是围绕视觉设计而产生的，如本案例过程中描述的，展览中设置物理接触点（如导引海报、主视觉、导视卡、手册、板块文案及引板展板的设计等）、人际接触点（如接待台、互动交流区等）等，均是为了吸引观展者对此展览产生视觉、听觉、触觉等生理反应，以此来调动人的情绪，带动人的情感输出。如观展者随着观展过程的推进，对展览内容产生赞同、讨论、怀疑、分析、厌恶等多项行为，其中有一部分也均是由于其视觉带给人的影响，也可以说是视觉设计让人产生了多种多样的情绪反应。

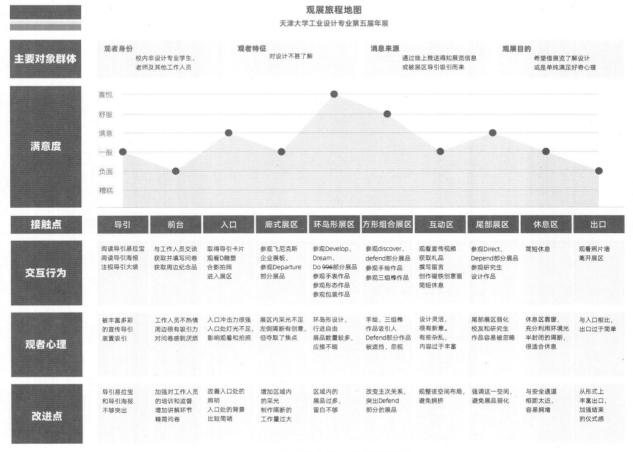

图 9-46 本届展览的用户旅程地图

一套优秀的以人为中心的视觉设计，会让人回味，赞其巧妙与精良，谈其细节与导引，无论赞还是谈，都希望策划者们一直围绕为人服务、以人为中心的思想来进行设计，这也是展览成功的关键之一。

9.4.3 "探索—创造—反思—执行"的思考路径

在本届设计年展的筹备和实施阶段，参与者经历了多次的"探索—创造—反思—执行"的思考路径，这是学习实施展览设计过程的必备途径。如面对主视觉初期设计方案时发散方案—聚焦设计—思考内涵，之后的重叠往复的过程；在进行展览搭建过程中，现场有很多小细节是提前预想不到的，需要返回最初的设计方案进一步思考其应用场景，再去正式执行。

一场成功的展览，期间要不断"返场"，不断思考，不断实践检验，才能收获较为满意的效果，享受学习—实践—再学习—再提高的快乐。

理论点：

第 4 章 　4.3.2 服务设计的五感

　　　　　　4.3.3 服务设计的原则

第 5 章 　5.2.4 用户旅程地图

2019 天津大学第五届设计年展主要工作人员：(以 2018 级学生为主体)

策展组：董良、郑从艺、徐程程、李士宇、库迪来提、李御智、吴德凯、李嘉乐 (含布展组成员)

文案组：刘莎、常心馨、胡永豪、马子涵

设计组：张明雅、孙镜越、顾晓、张欣瑜、车晓宇、刘念、吴鑫、朱帅

宣传组：巩锦瑾、乔学为、盛皓月

指导教师：边放、杨君宇、张赫晨

参 考 文 献

[1] 劳拉里斯 . 视觉锤 [M]. 王刚，译 . 北京：机械工业出版社，2013.

[2] 鲁道夫·阿恩海姆 . 视觉思维：审美直觉心理学 [M]. 成都：四川人民出版社，1998.

[3] 张婷婷 . 点线面在平面造型中的形态语言解读 [D]. 武汉：武汉纺织大学，2017.

[4] 陆照清 . 图形的多样性表现与多途径应用 [D]. 南京：东南大学，2016.

[5] 设计智造 . 百家号 . 引自：https://baijiahao.baidu.com/builder/App/choosetype.

[6] 王广文，战宁，陆熹夕 . 字体设计教程 [M]. 北京：中国纺织出版社，2006.

[7] 陆小彪，殷石，吴蓉 .VI 设计与应用 [M]. 南京：江苏凤凰美术出版社，2017.

[8] [美]Robbin Williams. 写给大家看的设计书 [M]. 北京：人民邮电出版社，2016.

[9] 王丽娜 . 信息图像化在平面设计中的应用 [D]. 济南：山东大学，2014.

[10] Randy Krum. 可视化沟通：用信息图表设计让数据说话 [M]. 唐沁，译 . 北京：电子工业出版社，
2014.

[11] Alberto Cairo. 不只是美——信息图表设计原理与经典案例 [M]. 罗辉，李丽华，译 . 北京：人民
邮电出版社，2015.

[12] 吕曦 . 信息架构及可视化设计课程实践与研究 [J]. 装饰，2012(11)：125-126.

[13] 凯瑟琳·寇特，安迪·埃里森 . 信息设计导论 [M]. 王巍，译 . 长沙：湖南大学出版社，2016.

[14] 李湘皖 . 基于视觉传达的信息图设计方法研究 [J]. 设计，2019(07)：146-147.

[15] DJ2016. 宋 词 缱 绻， 何 处 画 人 间 — 案 例 分 析 . 引 自： 简 书 https://www.jianshu.com/
p/222aa11393a5，原始数据：新华社媒体创新工场数据新闻部 .

[16] 翁炳峰 . 见山集 [M]. 北京：化学工业出版社，2019.

[17] 刘力 .VI 设计与应用 [M]. 北京：北京大学出版社，2011.

[18] 李鹏程 .VI 品牌形象设计 [M]. 北京：人民美术出版社，2010.

[19] 代尔夫特理工大学工业设计工程学院 . 设计方法与策略：代尔夫特设计指南 [M]. 倪裕伟，译 . 武汉：华中科技大学出版社，2014.

[20] David Airey. 超越 LOGO 设计：国际顶级平面设计师的成功法则 [M]. 黄如露，译 . 北京：人民邮电出版社，2015.

[21] 张锦华 . LOGO 设计 [M]. 北京：中国青年出版社，2011.

[22] 何亚龙 . 品牌至上：LOGO 设计法则与案例应用解析 [M]. 北京：人民邮电出版社，2016.

[23] 徐适 . 品牌设计法则 [M]. 北京：人民邮电出版社，2018.

[24] Marc Stickdorn，Jakob Schneide. 这就是服务设计思考 [M]. 池熙睿，译 . 中国生产力中心，2017.

[25] 罗仕鉴，朱上上 . 服务设计 [M]. 北京：机械工业出版社，2011.

[26] 代福平，辛向阳 . 基于现象学方法的服务设计定义探究 [J]. 装饰，2016(10)：66-68.

[27] 辛向阳，曹建中 . 定位服务设计 [J]. 包装工程，2008, 39(18): 55-61.

[28] 罗仕鉴，邹文茵 . 服务设计研究现状与进展 [J]. 包装工程,2018,39(24),55-65.

[29] 唐纳德·A. 诺曼 . 设计心理学：情感设计 [M]. 北京：中信出版社，2012.

[30] Buchanan R. Design research and the new learning. Design issues.2001, 17(4)：3-23.

[31] 茶山 . 服务设计的理解及应用 . 引自：https://www.useit.com.cn/thread-12272-1-1.html.

[32] Andy Polaine，Lavrans Lovlie，Ben Reason. 服务设计与创新实践 [M]. 王国胜，译 . 北京：清华大学出版社，2015.

[33] 茶山 . 茶山随笔 - 服务设计和用户体验的区别 . 引自：http://www.360doc.com/content/17/1109/09/49215308_702273508.shtml.

[34] 丁熊，梁子宁 . 服务与体验经济时代下公共设计的新思路 [J]. 美术学报，2016(4), 90-95.

[35] 张烨 (茶山), 丁晓倩 . 关于服务设计中 TOUCH POINT 的分析研究——以用户的痛点和感动点为中心 . 2014 暨 UXPA 中国第十一届用户体验行业年会论文集，2014.

[36] 茶山 . 服务设计微日记 [M]. 北京：电子工业出版社，2017.

[37] Siu K W M. Users' creative responses and designers roles. Design Issues, 2001,19(2),64-73.

[38] Brown T & Katz, B. Change by design. Journal of Product Innovation Management, 2011, 28(3), 381-383.

[39] [日] 日经设计 . 无印良品的设计 [M]. 袁璟，林叶，译 . 桂林：广西师范大学出版社，2015.

[40] De Certeau M. The practice of everyday life[M]. Berkeley, CA: University of California Press,1984.

[41] 何志森 . 一个月我跟踪了 108 个居民，发现一个特别好玩的事儿 . 引自：http://www.360doc.com/content/18/0321/05/12102060_738885328.shtml.

[42] 用户研究之访谈法：该如何对用户进行访谈？引自：http://www.woshipm.com/user-research/634186.html.

[43] 用户访谈 . 几个细枝末节的问题 . 引自：https://www.jianshu.com/p/e8979100ab27.

[44] 设计思维第一步，如何做好移情图 . 引自：http://www.woshipm.com/pd/2494936.html/comment-page-1.

[45] 浅析用户角色与用户画像 . 引自：https://blog.csdn.net/change_213/article/details/80385617.

[46] Steve Mulder. 赢在用户：Web 人物角色创建和应用实践指南 [M]. 北京：机械工业出版社 ,2007.

[47] 创建用户画像 . 引自：https://cdc.tencent.com/2011/12/19/%E5%88%9B%E5%BB%BA%E5%AE%9A%E6%80%A7%E7%94%A8%E6%88%B7%E7%94%BB%E5%83%8F/.

[48] 代尔夫特理工大学工业设计工程学院 . 设计方法与策略：代尔夫特设计指南 [M]. 武汉：华中科技大学出版社，2014.

[49] 罗仕鉴，朱上上 . 用户体验与产品创新设计 [M]. 北京：机械工业出版社，2010.

[50] 阿里巴巴 "U 一点" 团队 .U 一点，新体验设计实践 [M]. 北京：机械工业出版社，2018.

[51] 缪珂 . 服务设计中的流程与方法探讨——以米兰理工大学设计创新与设计方法课程为例 [J]. 装饰，2017(3) .

[52] 彭玲 . 故事板在交互设计中的应用与研究 [J]. 南方农机，2017(23), 118-118.

[53] 唐娜·里查 . 产品故事地图 [M]. 北京：机械工业出版社，2017.

[54] 吴春茂，李沛 . 用户体验地图与触点信息分析模型构建 [J]. 包装工程，2018，39(24), 184-188.

[55] "UX" Marks the Spot: MApping the User Experience. 引自：https://uxmastery.com/ux-marks-the-spot-mApping-the-user-experience/.

[56] 王立芳，王妍 . 基于服务蓝图的用户体验提升 [J]. 通信企业管理，2019, 382(02), 58-61.

[57] 王国平，阎力．头脑风暴法研究的现状和展望 [J]．绥化学院学报，2006，26(3)，173-175.

[58] 陈童，用户研究——高保真原型，引自：http://www.everyinch.net/index.php/user_prototype2/.

[59] Everything You Ever Wanted To Know About Prototyping (But Were Afraid To Ask). 引自：https://www.smashingmagazine.com/2017/12/prototyping-driven-process/.

[60] 刘津，李月．破茧成蝶：用户体验设计师的成长之路 [M]．北京：人民邮电出版社，2014.

[61] [日] 樽本徹也．用户体验与可用性测试 [M]．陈啸，译．北京：人民邮电出版社，2015.

[62] 郭纯洁，有声思维法．引自 :http://mooc.chaoxing.com/course/95906.html.

[63] 少宇，如何进行可用性测试？这里有一份全面的可用性测试指南．引自：http://www.woshipm.com/pd/1016493.html.

[64] 北京师范大学用户体验设计中心工作坊内容.

[65] 引自 http://www.zgjcwz.com/hzal/html/149.html.

[66] 引自 http://job.usth.edu.cn/detail/jobfair_Apply?Apply_id=233716&company_id=83315.

[67] 引自 http://www.gxrc.com/company/1111306.

[68] 引自 http://www.jxzkjc.com/pannter/2017-03/21/NewsView-226.html.

[69] 引自 https://pascale.com.au/china/.

[70] 引自 https://www.hochtief.com/hochtief_en/6001.jhtml.

[71] 引自 https://www.glfusa.com/.

[72] 引自 http://www.sohu.com/a/331730838_120053730.

[73] 引自 http://www.chinawire.org.cn/index.html.

[74] 引自 http://www.tjny.com.cn/web/TJJN/index.aspx.

[75] 引自 http://www.nipic.com/show/11167305.html.

[76] 引自 https://www.sohu.com/a/325454622_796605.

[77] 引自 http://www.yuzhicy.com/index.php?homepage=tjzzjt.

[78] 引自 https://en.wikipedia.org/wiki/ACS_Group.

[79] 引自 https://ja.m.wikipedia.org/wiki/%E3%83%95%E3%82%A1%E3%82%A4%E3%83%AB:SHIMIZU_CORPORATION_LOGO.png.

[80] 引自 https://www.rib-software.com/en/group/about-rib/rib-partners/.

[81] 引自 https://LOGOnoid.com/vinci-LOGO/.

[82] 引自 https://LOGOnoid.com/dpr-LOGO/.

[83] 引自 http://LOGOk.org/lenovo-LOGO/.

[84] 引自 http://tv.ea3w.com/154/1544025.html.

[85] 引自 http://tech.hexun.com/2015-02-03/173031720.html?frommarket=sh-icity.

[86] 引自 http://www.sohu.com/a/334764205_100258639.

[87] 引自 https://LOGOnoid.com/mini-LOGO/.

[88] 引自 http://k.sina.com.cn/article_5513561643_148a2462b00100383f.html?from=auto.

[89] 引自 https://m.zcool.com.cn/work/ZMjE1MTA0MA==.html.

[90] 引自 https://LOGOnoid.com/china-mobile-LOGO/.

[91] 引自 http://www.baike.com/wiki/%E5%8C%97%E4%BA%AC%E4%B8%AD%E9%93%81%E5%BB%BA%E8%AE%BE%E9%9B%86%E5%9B%A2%E6%9C%89%E9%99%90%E5%85%AC%E5%8F%B8.

[92] 引自 http://a232.up71.com/Cn/Certificate_Detail.aspx?UserInfo_ID=810269&CorpCertificateClass1_ID=0&id=69127.

[93] 引自 http://www.lqjob88.com/company/cm1362641553301/qa/.

[94] 引自 http://ah.jinrongren.net/gqzp/2018/0112/14190.html.

[95] 引自 http://www.tuxi.com.cn/viewb-182510-1825103482857279268.html.

[96] 引自 http://www.kekenet.com/read/201304/234709.shtml.

[97] 引自 https://zh.wikipedia.org/wiki/%E5%A4%A9%E6%B4%A5%E5%B8%82 .

[98] 从心理学的角度解读上瘾模型：如何让用户对你的产品欲罢不能，引自 http://www.woshipm.com/user-research/1508169.html .